이야기

청소년
서양 미술사

이야기

청소년

서양 미술사

박갑영 지음

아트북스

일러두기

_이 서적 내에 사용된 일부 작품은 SACK를 통해 ADAGP, ARS, DACS, Estate of Lichtenstein, ProLitteris, Succession Picasso, VEGAP와 저작권 계약을 맺은 것입니다. 저작권법에 의하여 한국 내에서 보호를 받는 저작물이므로 무단 전재 및 복제를 금합니다.

_이 책은 2001년 두리미디어에서 출간된 『청소년을 위한 서양미술사』의 개정증보판이다. 기존 원고를 토대로 하되 글과 도판을 보강했고, 1장과 5장은 새로 덧붙였다.

_책·잡지·신문은 『 』, 작품 제목 및 시나 논문 제목은 「 」, 전시회 제목은 〈 〉로 표기했다.

-외래어 표기는 국립국어원의 규정을 따랐다.

# 서양 미술을 이해하는 또 하나의 작은 열쇠

미술의 세계를 알면 알수록 새로운 것들을 발견하게 됩니다. 여러 가지 재료로 표현한 다양한 조형물을 통해 감동을 받을 수 있다는 것은 신의 특별한 축복입니다. 그 감동의 세계에 빠져들수록 미술은 우리를 신비의 세계로 인도하지요. 더구나 예술가들의 굴곡진 내면과 치열했던 삶을 들여다보고 있노라면 인간으로서 연민과 함께 예술의 끈질긴 생명력을 느낄 수 있습니다. 이 책은 인간의 예술 창조를 위한 몸짓이 얼마나 아름답고 의미 있는 것인지 맛보게 해줄 것입니다.

문화의 변천 과정은 시대와 민족에 따라 모습을 달리하며 그 진행 속도의 완급과 양상의 중복, 보수와 진보 경향이 서로 맞물려나가는 고리 현상으로 설명되기도 합니다. 특정 유형들의 흥망이 반복되면서 생기는 과도기의 혼란은 새로운 것의 탄생을 위한 현상으로 역사 속에서 수없이 발견되며, 그 흐름의 중심에는 항상 창조적 인간이 자리하고 있음을 볼 수 있지요. 우리가 미술사를 공부하는 것도 그 흐

름을 살펴 미에 대한 인식의 폭을 넓히고 아름다운 것에 공감하며 새로운 것에 대한 기대와 창조의 열정을 품은 채 오늘을 살기 위함일 것입니다.

우리가 서양의 미술을 익히는 것은 우리의 미술세계를 더욱 풍부하게 살찌우기 위해서이지요. 서양의 미술가들이 외국의 미술에 부단히 자극받으며 자기들의 세계를 가꿨듯이, 우리도 그들의 미술을 체험하고 창조적으로 변용하면서 우리의 미술세계를 더욱 의미 있는 것으로 만들어야 할 것입니다. 굳이 그런 소명의식까지 갖지 않더라도 서양 미술을 깊이 이해하는 것은 그림을 보는 기쁨과 행복을 맛보게 하기에 충분히 의미 있는 일입니다. 그림에 눈을 뜸으로써 우리는 삶을 좀 더 폭넓게 이해하고 의미 있게 가꿀 수 있게 될 테니까요.

『이야기 청소년 서양 미술사』는 미술사라는 학문에 집중하기보다 부담 없는 그림 이야기로 서양 미술의 모습을 살펴보는 책입니다. 2001년에 출간되었던 『청소년을 위한 서양미술사』는 반 고흐와 피카소 같은 우리에게 익숙한 화가들이 활동한 시기를 허리로 하여, 19세기 근대미술의 출발을 알린 다비드부터 20세기 추상표현주의의 기수 폴록까지 광범위하게 다루었지요. 여기서 나아가 개정증보판 『이야기 청소년 서양 미술사』는 서양 미술의 뿌리인 그리스·로마 미술과 20세기 후반의 동시대 미술에 관한 이야기를 첨가하여 서양 미술 전체를 조망하였습니다.

회화 위주로 이야기를 끌어가되 양식의 변화 과정과 대표 미술가들의 정신세계를 살펴 그 변화의 당위성에 접근하고자 했습니다. 또한 한 유파가 태동하는 시대 상황과 발전 단계, 흥망의 과정과 그 연성을 간략하게 살펴보고 미술과 사회의 상관관계를 생각해보는 꼭

지를 달아 독자들의 이해를 도왔습니다. 미술사를 이야기하면서 작가의 생애와 작품, 제작 과정 등을 길게 다룬 것은 그들의 삶을 통해 위대함이란 하늘이 내린 축복만이 아니라 우리 모두에게 주어진 평범한 삶을 좀 더 치열하게 사는 가운데 획득된 것임을 보여주고 싶었기 때문입니다.

2001년 유럽 현지를 탐방하고 쓴 『청소년을 위한 서양미술사』는 재판 12쇄까지 발간되는 큰 사랑을 받았습니다. 그리고 이번 개정증보판에서는 내용을 첨가하는 것은 물론, 화보의 질을 높이고 내용의 군더더기를 정리하여 독자들이 좀 더 유쾌하고 깊이 있게 미술사를 공부할 수 있도록 했습니다. 이야기의 조각들을 연결하며 여기저기서 끌어들인 수많은 근거들을 지면관계상 일일이 밝히지 못한 것에 대해 머리 숙여 양해를 구합니다.

외국 생활의 분주한 일상을 접고 파리에서 로마까지 승용차로 여행할 때 힘을 실어주었던 이중수·강문정 시인 부부의 살가움이 아직도 잊히지가 않습니다. 또한 부족한 원고를 흔쾌히 살찌워주신 아트북스의 정민영 대표님과 최지영님, 그 밖의 편집진의 노고에 감사를 드립니다. 이 책의 첫 독자가 되어준 사랑하는 아내와 딸의 손등에도 고마움의 입맞춤을 보냅니다. 아무쪼록 이 한 권의 책이 거대한 서양의 미술을 이해하는 또 하나의 작은 열쇠가 되기를 간절히 빌어봅니다.

포천 벼리바리에서
2008년 여름
박갑영

## 제3장 근대의 발견, 미술의 또다른 혁명

제1장

미술,
태어나다

사람은 욕망을 표현할 줄 아는 유일한 존재입니다. 에스파냐의 알타미라나 프랑스 라스코 동굴벽화, 우리나라의 울주 반구대 암각화는 역사 이전부터 인류가 욕망이라는 꿈을 구체적인 형상으로 드러내길 즐겼음을 증명해주지요. 원시인이나 현대인이나 한결같이 꿈을 가졌으며 그것들이 이뤄지길 원했습니다. 다산과 풍요, 안녕과 발전을 향한 꿈들은 오랜 세월이 흐르며 다양해지고 복잡해졌지만 결국 그 모두가 '행복한 삶'을 희망하는 몸짓이었다고 하겠습니다. 이러한 몸짓들을 삶이라는 용광로에서 녹여내는 것을 예술이라 하겠지요. 옛것을 살펴보고 현대의 살아 있는 꿈을 키우는 일은 미래를 예비하는 현명한 지혜일 것입니다. 학문의 깊이를 더한다기보다 부담 없이 그림이야기를 통해 그들의 꿈을 훔쳐보며 우리의 꿈도 더욱 풍성하게 만들어나갈 수 있을 것입니다.

예술은 권력이나 종교의 영향처럼, 사회 속 힘의 중심이 옮겨다님에 따라 변화할 수밖에 없었지요. 기원전부터 1,500여 년 동안이나 유럽에 뿌리내린 그리스·로마 미술은 서양 미술의 구체적인 출발점일 것입니다. 로마 황제의 강력한 힘은 건축과 조각에서 위대함과 권위로 나타나게 됩니다. 그러나 로마는 정복지 팔레스타인의 북부 지방 갈릴리에서 태어난 예수가 전한 기독교에 의해 조금씩 힘을 잃어가다 오히려 기독교에 흡수되어버립니다. 로마의 탄압을 피해 지하 깊은 묘굴(카타콤)로 숨어들었던 기독교도들은 자신들이 재판받고 처형당하던 바실리카에서 예배를 드리게 되었지요. 결국 황제의 힘이 교황에게로 이동했고, 비잔틴의 모자이크나 로마네스크의 두꺼운 벽과 아치형 천장, 고딕의 높은 아치창과 첨탑 등 사회의 대표적 예술 활동은 종교의 틀 속에 담겨졌습니다. 특히 중세의 그림은 지상의 아름다움보다 천상의 세계만을 단순하고 명료하

게 보여줘 어쩔 수 없는 딱딱한 표현의 한계를 드러냈지요.

　고딕 미술은 기독교 미술의 종합적인 성격을 배경으로, 서양 사회의 발전에 힘입어 종교의 권위를 더욱 살찌웠고 폭넓게 적용된 예술을 보여주기 시작했습니다. 이러한 유연성에 따라 교회 건축과 함께하는 조각과 그림도 딱딱하고 엄격한 예배용에 머무르지 않고 부드럽고 자연스러운 모습을 띠게 되었지요. 15세기를 전후한 르네상스 시기에는 뛰어난 천재들이 등장하며 신이나 절대자에 대한 광신을 넘어 합리적이고 과학적인 인간 탐구로 나아갔습니다. 또한 17세기 바로크 시대에는 프랑스 태양왕 루이 14세가 등장하면서 권력의 중심축이 다시 교황에서 왕으로 옮겨졌고 문화의 중심축도 로마에서 파리로 넘어가게 되었답니다. 이와 함께 예술은 왕족을 중심으로 귀족층과 신흥 부르주아 계급의 기호에 맞춰 지독한 화려함을 과시하게 됩니다. 18세기 루이 15세 시대에는 귀족들의 권위와 부가 더욱 확대되었습니다. 절대왕권을 누렸던 루이 14세가 죽은 후 베르사유 궁에서 놓여난 귀족들은 사치와 여유로움을 만끽하며 우아하고 섬세한 장식 취향 살리기에 몰두했답니다. 귀족들은 그들의 생활이 예술(그림)로 남겨지기를 희망하며 기꺼이 예술가들의 경제적 후원자가 되었지요. 그러나 르네상스에서 발아한 개인의식의 확산과 과학·인문학의 발전은 인간성의 재발견을 자극하며 새로운 시대의 출현을 앞당겼답니다.

# ..1 | 서양 미술의 뿌리

그 리 스 · 로 마

| 주제 | 완벽한 형태의 인간 |
|---|---|
| 기법 | 현실적인 사실 묘사 |
| 대표 화가 | 리시포스, 필로크세노스 |
| 분위기 | 이상화, 기념비적 초상조각과 건축 |

서양 미술의 씨는 그리스와 로마 미술의 밭에 뿌려졌습니다. 고대 그리스인들은 에게 해 주변에 모여 살며 점차 도시국가<sup>polis</sup>를 형성하게 되지요. 도시국가들의 연합으로 힘을 얻게 된 그리스인들은 이웃 나라와 활발하게 교역하며 일찍이 문명을 이룬 이집트와 근동의 문화를 흡수하기 시작합니다. 특히 이들을 통해 배운 글쓰기와 돌 다루는 방법 등은 화려한 그리스 문학과 조각, 건축의 틀을 마련하는 바탕이 되었지요.

고대 문학작품을 보면 그리스인들이 뛰어난 화가였음을 짐작할 수 있는데, 이들은 생활 주변을 면밀하게 관찰하고 벽화나 나무판에 장식화 그리기를 즐겼답니다. 벽화 속의 과일을 새들이 따먹으려 날아들었다거나 그림 속 커튼이 진짜인 줄 알고 잡아당기려고 했다는 등의 이야기를 통해 우리는 그들의 표현 능력이 얼마나 대단한 것이었는지 짐작할 수 있지요. 불행하게도 고대 그리스의 그림은 거의 남아 있지 않지만 도자기에 그려진 일상생활과 신화 그림을

그림 1. 그리스 도자기, 높이 40cm, 기원전 540~510, 에트루리아 출토

통해 인물의 명확한 윤곽과 사실적인 세부 묘사 기교를 확인할 수 있답니다.

그리스의 철학자 프라타고라스가 "인간은 만물의 척도"라고 요약한 것처럼 인간이 철학의 중심으로 자리 잡았으며 아름다운 인체가 예술의 주제가 되었습니다. 「밀로의 비너스」를 통해 우리는 그리스의 조각가들이 인간의 가장 완벽한 형태를 재현하기 위해 얼마나 노력했는지를 엿볼 수 있습니다.

한편 그리스 건축의 특징은 신전들의 독특한 기둥머리 모양에서 찾아볼 수 있습니다. 기원전 7세기경부터 단순하고 강직한 도리아 양식을 보인 후 소용돌이 모양의 우아한 이오니아 양식이 아시아에서 전래되었답니다. 기원전 5세기경에는 아칸서스 잎 모양의 화려한 코린트 양식으로 발전했지요. 이 양식은 아테네에서 자생한 것으로 현재까지 2,500년 전의 위용을 보여주는 파르테논 신전 기둥에서 찾아볼 수 있으며, 지금도 많은 서양 국가의 공공건물을 장식하고 있습니다. 그리스 예술의 멋과 기교는 끊임없이 모방되며 수세기 동안 서양 예술의 표현 기준이 되었습니다.

로마는 기원전 500년

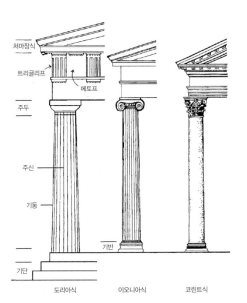

처마장식
트리글리프
메토프
주두
주신
기둥
기반
기단
도리아식    이오니아식    코린트식

**그림 3. 기둥 양식도** 도리아, 이오니아, 코린트

**그림 2. 「밀로의 비너스」, 고대 그리스 말기(기원전 2세기~1세기 초), 대리석, 높이 204cm, 루브르 미술관**
1820년 4월 8일 에게 해 밀로 섬에서 농부에 의해 발견되었다. 의연한 자세와 고귀한 분위기는 인간의 에로티시즘과 천상미를 겸하고 있다. 가장 그리스다웠던 전성기의 여신을 되찾고 싶었던 것일까. 비너스의 S라인은 어느 쪽에서 봐도 유지된다.

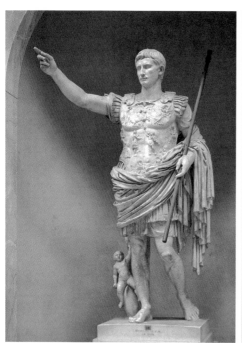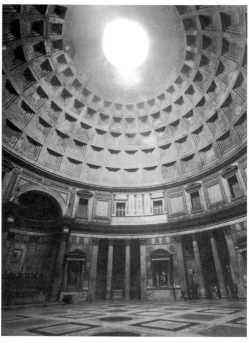

그림 4. 「아우구스투스 황제 상」, 대리석, 높이 204cm, 기원전 20년경, 바티칸 박물관
그리스에서는 이상화한 인간상을 표현했기 때문에 초상조각이 없었으나 로마에서는 황제나 장군 등 실존 인물의 사실적인 초상조각이 활발하게 제작되었다.
그림 5. 판테온 신전, 높이 43.5m(바닥부터 돔까지), 125년경 재건축, 로마
609년 이후부터 성당으로 사용되고 있는 고대 로마 유적의 완벽한 모델이다. 미켈란젤로는 이 신전을 최고의 건축물로 여겨, 성 베드로 성당을 설계할 때 신전의 돔을 모방했으며 성당 규모를 조금 작게 했다고 한다.

부터 거의 1천 년 동안 유럽을 지배했습니다. 하지만 정치·군사적으로는 그리스를 정복했을지 몰라도 그들의 예술은 그리스 예술의 우수성에 굴복했지요. 로마인들은 그리스 미술의 주제와 형식을 빌려와 자신의 용도에 맞게 모방하고 적용하기를 즐겼습니다. 조각가들은 초기부터 그리스풍의 신화 속 인물을 복제하는 데 열중했으나 로마제국 시기(기원전 27~기원후 395)에는 황제나 정치인, 장군들의 초상조각을 나름의 기법으로 만들었답니다.

현실적이고 기술이 뛰어났던 로마인들은 받침대 없이 거대한 내부

공간을 덮을 수 있는 아치와 돔 천장 공법을 개발했으며 콘크리트 제
조법을 발명해 세계 건축 발전에 크게 공헌하게 됩니다.

로마 시대의 그림은 화려하고 웅장한 조각과 건축에 비해 오랫동
안 잊혀왔는데, 1748년 폼페이 유적이 발견되면서 1,600년 만에 빛
을 보게 되었습니다. 폼페이는 나폴리 만에 위치한 인구 2만 5천의
작은 도시로 사치스러운 휴양 도시였지요. 서기 79년 오후 1시에 베
수비오 화산이 폭발하면서 폼페이와 헤라쿨라네움 두 도시를 뒤덮
어버렸습니다. 미처 피신하지 못한 사람들과 짐승들의 화석, 원형대
로 보존된 도시의 형태들이 발굴되며 순간적으로 벌어진 대참사가
생생하게 드러났습니다.

벽에 그림이 가득 그려진 대저택과 공공건물, 각종 모자이크와 수
많은 일상용품들이 발굴되었지요.
벽화에 담긴 초상화와 풍경화, 신화
이야기를 담은 그림과 정물화는 그
리스풍의 복제화로 보이지만 여전
히 2천 년 전 화가들이 원근과 질
감, 명암 처리에 매우 능숙했음을
확인케 해줍니다. 폼페이 대부분의
집과 별장 벽에는 인간을 주제로 한
수준 이하의 저급한 그림과 함께 그
림으로 표현될 수 있는 거의 모든
것이 그려져 있었습니다. 지성과 세
련미를 갖추었는가 하면, 활기차고
음란하며 외설스러운 생활을 즐긴

그림 6. 밀의장의 벽화(디오니소스의 밀의), 프레스코, 높이 185cm, 기원전 50년
경, 폼페이

로마인의 살아 있는 숨결을 느끼게 해주지요. 2,500년 전 그리스와 로마에서 뿌리내리기 시작한 서양 미술은 지금도 진화와 전이를 계속하고 있는 것입니다.

# 로마의 분할과 중세의 시작 2..

## 비 잔 틴 · 로 마 네 스 크 · 고 딕

| 주제 | 기독교 신앙의 확장 |
|---|---|
| 기법 | 모자이크, 첨탑, 장미창 |
| 대표 화가 | 조토 외 대부분 익명 |
| 분위기 | 그림, 조각은 사원 건축에 집중 |

　로마는 황제를 중심으로 한 강력한 군사력으로 유럽 대부분을 지배했습니다. 황제는 신적인 존재요 권위의 상징이었기에 사람들은 절대 복종했으며 그 권위에 도전하는 이교도나 민족은 잔인하게 처단하여 제국의 힘을 유지시켜나갔지요. 기원후 33년에 예수라는 청년이 십자가에 못 박혀 죽는 사건이 일어나며 로마와 기독교의 숙명적인 갈등이 시작됩니다. 정복지 팔레스타인 외지에서 생겨난 하찮은 이방 종교 정도로 여겨졌던 기독교는 예수의 처형 이후 더욱 빠르고 넓게 전파되어 많은 교인이 생겨났으며, 드디어 예루살렘에서 로마까지 진출하게 되었던 것입니다.

　하늘에서 해방자가 올 것이라는 기독교 신앙이 로마의 지긋지긋한 지배에서 해방되고 싶은 사람들의 마음에 파고든 것일까요? 64년에 일어난 로마 대화재를 네로 황제는 기독교도들의 짓이라고 몰아세우며 잔인하게 박해하기 시작했고, 로마는 기독교와 치열한 갈등 관계에 빠지게 됩니다. 200여 년간 수많은 순교자의 피를 뿌리는 박해가

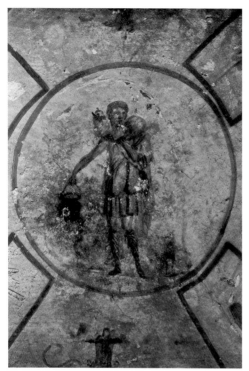

**그림 7.「선한 목자」, 카타콤 천장 벽화, 로마**
카타콤의 벽화는 평범한 신도들이 신앙과 염원을 전통적인 상징을 사용해 소박하고 절실하게 그린 것이다. 벽에 새겨진 라틴어와 그리스어 문장들을 통해 당시 기독교인들의 국적이 다양했음을 알 수 있다.

계속되었으나 기독교도들은 로마의 지하 카타콤으로 숨어들어 '해방자' 예수의 복음을 끊임없이 전했고 교세를 확장시켜나갔지요. 교인들이 오랫동안 숨어 생활하던 지하 묘굴은 푸석푸석한 석회암으로 되어 있었는데, 이들은 벽을 깎아 시체들을 묻고 공간을 만들어 장례를 치르거나 예배를 드렸으며 미로 같은 통로를 만들어 모든 지하시설을 연결시켰답니다. 카타콤의 벽과 천장에 그려진 초기 기독교도들의 수많은 벽화는 대상의 충실한 모방보다 명확한 단순함을 중요시했으며 지상의 아름다움보다 천상의 세계에 관심을 갖기 시작하는 변화를 보입니다.

콘스탄티누스 황제는 마침내 313년 6월 15일, 모든 종교에 관용을 베풀며 기독교를 공식 인정하는 '밀라노 칙령'을 발표하기에 이릅니다. 기적같이 땅 위로 나온 기독교도들은 로마의 시장이나 공공재판소로 사용되었던 바실리카에서 예배를 드리게 되었고, 이후에는 이를 개조해 자신들의 교회를 만들었습니다. 바실리카식 초기 교회는 직사각형의 큰 방과 줄지은 기둥들로 구분된 좁고 낮은 복도와 반원형의 감실로 구성되었는데, 이런 구조는 기능에 따라 규모가 다를 뿐 1,500년이 지난 지금까지 큰 변화 없이 이어져오고 있습니다.

교회당을 어떻게 장식하는가는 우상 숭배를 엄격하게 금지하던 기독교 입장에서, 오랫동안 어려운 문제로 남게 되었답니다.

기독교로 개종한 콘스탄티누스 황제가 지금의 터키 이스탄불인 콘스탄티노플로 로마제국의 수도를 옮기며 로마는 둘로 분할되었습니다. 동로마는 콘스탄티노플의 옛 이름 비잔티움을 따라 비잔틴제국으로 알려지게 되었지요. 이에 따라 수도를 옮긴 330년경부터 투르크족에 의해 멸망한 1453년까지 1천 년 이상 지속된 지중해 동부지방의 미술은 비잔틴 미술이라 불린답니다.

## 로마 속의 기독교: 비잔틴

비잔틴 미술은 초기 기독교 미술을 발전시키며 중세 미술의 황금기를 이루는데, 반짝이는 황금의 배경과 후광에 둘러싸인 성자들을 화려하고 장대하게 묘사한 모자이크가 특징이었지요.

한편으로 작은 나무판에 성자나 성가족을 그린 성상화icon도 유행했는데, 성상에서 향기가 나고 눈물이 흘렸다는 식의 이야기가 퍼지면서 전쟁터에서 성상화를 부적처럼 지니는 등 마술적인 힘을 믿는 풍조가 생겨났답니다. 이러한 성상 숭배가 널리 퍼지자 교회는 726년에 우상 숭배를 금지하고 성상화의 제작 자체

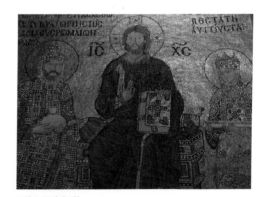

**그림 8. 모자이크화**
성소피아 사원 2층 회랑 벽의 모자이크화. 소피아 사원은 비잔틴 유스티아누스 황제 1세의 명으로 537년에 세워졌다. 금을 입힌 유리를 하나하나 박아 완성한 이 모자이크 벽화는 회분으로 덧칠한 벽 속에 500여 년간 갇혔다가 1930년대에 빛을 보게 되었다.

를 금지하는 성상금지령을 선포하고 모든 성상화를 파괴합니다. 이 법령은 100여 년간 유지되었습니다. 이때를 전후해 그려지거나 모자 이크로 만들어진 성모마리아와 예수의 경직된 이미지는 몇 세기 동안 유지되었고, 르네상스를 앞두고서야 겨우 이 딱딱한 틀에서 벗어날 수 있었답니다.

## 기독교의 팽창과 건축술의 발전: 로마네스크

로마네스크 양식은 12세기 예배당이나 건물들이 두꺼운 벽과 아치가 있는 로마 시대 석조건축과 닮았다고 하여 19세기에 붙여진 이름입니다. 로마네스크 건축의 가장 큰 특징은 아치형 둥근 지붕vault의 사용이었지요. 기의 원통형에서 터널형으로 발전하여 마침내 교차형이 만들어졌으며, 내부는 견고하고 고요하며 편안한 느낌을 주고 외관은 유연한 형태를 띠게 되었습니다. 이러한 교차 궁륭 양식은 모든 로마네스크 예배당에 이용되었고, 당시 대부분 문맹이었던 신자들에게 천국과 지옥, 최후의 심판과 구원 등 교리를 가르치기 위해 예배당 입구나 내부 기둥에 조각을 새겼답니다.

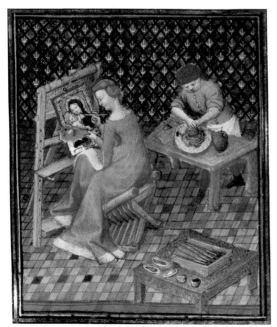

그림 9. 「작업대에 앉은 전설의 여성 화가 타마르」, 보카치오의 수사본 세밀화, 14세기 말, 프랑스 국립미술관, 파리

게르만족이 로마제국의 도시들을 약탈할 때 유일하게 혼란을 피한 곳이 수도원이었습니다. 수도사나 수녀 들은 수행의 한 방법으로 수사본手寫本이라는 책을 만들었지요. 파피루스 두루마리 대신 송아지나 양가죽에 손으로 직접 신의 말씀을 새기고 그림을 그렸으며 한쪽을 묶어 엮은 책입니다. 그림 수준은 삽화에 그칠 정도였으나 15세기 인쇄술이 발명될 때까지 종교의 가르침을 기록하는 수단을 넘어 생활예술의 일종으로 자리 잡았다는 데 의미를 부여할 수 있겠습니다.

## 기독교 미술의 종합: 고딕

고딕 미술은 유럽 대륙이 비교적 번영과 안정을 누렸던 12세기에서 14세기까지 발전한, 교회 건축을 중심으로 한 예술양식을 말합니다. 부유한 중산층이 늘어나고 생활수준이 좋아지자 사람들은 교회를 높고 크게 짓는 것은 물론 아름답게 꾸미려고 노력했습니다. 대표적인 예인 프랑스의 샤르트르 대성당은 고딕 양식의 백화점이라고 하겠습니다. 높은 아치형 천장을 갈비뼈처럼 떠받치는 산뜻한 골조와 좁고 높게 솟은 기둥, 넓어진 벽을 빼곡하게 메우는 뾰족한 아치형 창(스테인드글라스), 그리고 창을 통해 쏟아져 들어오는 신비롭고 부드러운 광선, 기둥과 함께 길게 늘여진 침착하고 인자한 느낌의 인물 기둥 조각상 등에서 신도들의 신앙심과 교회의 권위를 보여주기 위한 욕망이 공존함을 알 수 있지요.

채색사본과 스테인드글라스가 유행하던 프랑스에 비해 이탈리아에서는 프레스코, 모자이크, 패널화 등 다양한 회화 영역이 발전하

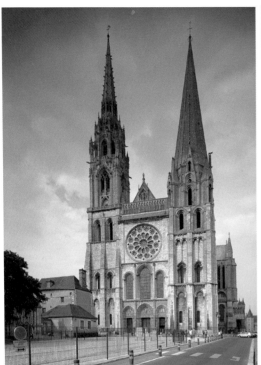
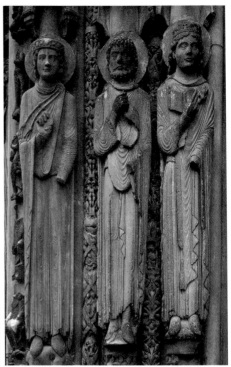

그림 10. 샤르트르 대성당 외부, 높이 130m, 1145년 건설 시작, 1260년 헌당식 가짐, 1979년 세계문화 유산 지정
프랑스의 곡창지대인 보스 지방 샤르트르에 세워진 고딕 성당의 결정체. 웅장한 규모와 섬세한 조각, 화려한 장미창과 더불어 성모마리아의 옷 조각
(성물)이 보관된 곳으로도 유명하다.
그림 11. 인물 기둥 조각상, 구약의 선지자들, 샤르트르 대성당 서문 입구

고 있었습니다. 13세기 전후 프랑스의 샤르트르 대성당을 위시하여
많은 고딕 건축이 전성기를 맞고 있을 때 이탈리아에서는 성 프란체
스코의 인본주의를 강조하는 성육화론에 힘입어 '인간다운' 그리스
도를 생각하게 되었답니다. 비잔틴 미술 이후 기독교 정신으로 무장
한 유럽의 교회가 오랫동안 예술을 간섭하고 제한했으나, 초기 기독
교의 후예로서 자긍심이 강했던 이탈리아에서는 중세의 성상화에서
볼 수 있는 것처럼 상징과 딱딱한 표현에서 벗어나 뚜렷한 형태를 지

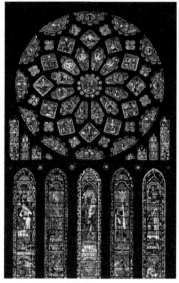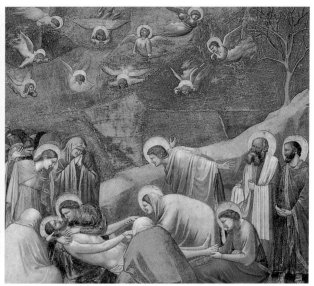

**그림 12. 장미의 창, 1225**
요한계시록 내용을 담고 있으며 예수를 왕으로 묘사하고 있다. 신과 세상, 창조와 피조, 하나와 여럿 사이의 조화를 엿볼 수 있다. 인간이 작은 우주라면 우주의 중심에 서 있는 장미창은 하나의 진리로 이어지는 깨우침의 문이다.

**그림 13. 조토, 「그리스도를 애도함」, 프레스코화, 1305년경, 델 아레나 성당, 파도바**
종교의 정신성과 인간의 다양한 감정 표현에 뛰어나 고딕 양식의 회화를 완성함과 동시에 이후 르네상스 미술에 결정적인 영향을 끼치게 된다.

닌, 감정 표현이 두드러지고 현실감이 뛰어난 인물상을 그립니다. 인간의 다양한 감정 표현에 뛰어났던 조토는 피렌체의 자랑이었으며 이후 르네상스 미술에 결정적인 영향을 끼치게 됩니다.

청년 예수의 등장으로 시작된 기독교는 대로마제국의 멸망을 가져왔을 뿐 아니라 서서히 서양 문명 전체를 변혁시켜나갔던 것입니다.

# ..3 전통과 혁신의 수레바퀴

르 네 상 스

| 주제 | 인간과 고대 문화 재인식 |
|---|---|
| 기법 | 원근법, 과학적 사실 묘사, 이상적인 인체 표현 |
| 대표 화가 | 다 빈치, 미켈란젤로, 반에이크, 뒤러 |
| 분위기 | 생활·자연의 새로운 가치 발견 |

르네상스란 '다시 태어나 발전하다'라는 의미를 갖고 있습니다. 이탈리아를 중심으로 14세기부터 16세기에 걸쳐 전 유럽의 문화예술에 영향을 끼친 문예 대혁신 운동을 말하지요. 이러한 운동은 왜 일어났으며 어떻게 발전했을까요? 이때는 로마의 기독교 공인과 동서 분할 이후 700여 년간 기독교 전파로 인한 이민족의 갈등이 계속되는 가운데 권력의 중심축이 황제에서 교황으로 이동하는 기간이기도 했지요. 14세기에는 상공업의 비약적인 발전과 활발한 무역으로 인해 도시가 번영했으며 재력이 풍부한 신흥 시민계급이 생겨났습니다. 귀족들은 장원#圖의 외떨어진 성을 벗어나 유행과 사치가 넘치는 화려한 도시로 나가 그들의 부를 과시하길 즐겼고, 교회당을 중심으로 발전하던 건축도 시청 청사나 상공인 조합사무실, 대학, 다리, 성문 축조 등으로 자연스럽게 확산되었지요. 건축뿐 아니라 딱딱하고 엄격했던 조각과 그림도 한결 부드럽고 자연스러워졌답니다. 미술가들은 후원금을 받아 귀족들의 화려한 세계와 신흥 부자들의 초상화

와 장식화를 그릴 수 있었지요. 일반인들도 뛰어난 묘사력에 박수를 보내기 시작하자 아름다운 자연과 동식물의 세부 묘사가 화가의 새로운 관심 대상이 되었습니다. 또한 원근법의 발견과 다양한 재료의 연구, 피라미드 구성과 S형 인체 구도의 부활 등으로, 신이나 절대자 대신 인간에 대한 합리적이고 과학적인 탐구가 이뤄지기 시작했지요.

하지만 르네상스 시대에도 종교화는 큰 인기를 누렸습니다. 대신 똑같은 성서 이야기도 매우 다른 각도에서 그렸지요. 화가들은 자신들이 살고 있는 시대와 지역을 이야기의 배경으로 삼았고, 중세에 공식처럼 굳어진 딱딱한 표현을 버리고 사실적인 장면을 그리기 위해 노력했답니다.

## 중세를 뛰어넘은 천재:
### 레오나르도 다 빈치

레오나르도 다 빈치Leonardo da Vinci, 1452~1519는 1452년 4월 15일에 토스카나 지방의 산골 마을 빈치에서 유명한 가문의 공증인인 세르 피에르 다 빈치와 가난한 농부의 딸인 카타리나 사이에서 사생아로 태어났습니다. 아버지가 시골 출신인 생모

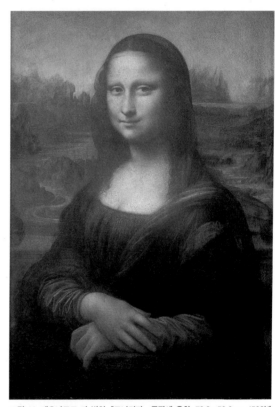

그림 14. 레오나르도 다 빈치, 「모나리자」, 목판에 유화, 76.8×53.3cm, 1503년 ~1505년경, 루브르 미술관
거의 4년 동안 제작을 하고도 미완성인 채로 남았는데 예술이 어디까지 인간(자연)을 모방할 수 있는지 보여주는 최고의 걸작이다. 원근법과 삼각형 구도, 해부학적 표현 등 르네상스 시대의 회화정신을 모두 담고 있다.

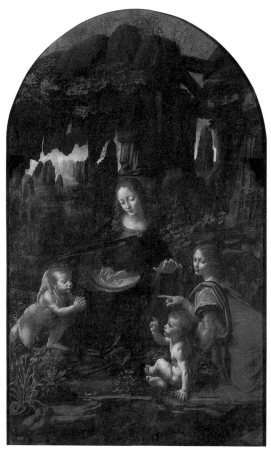

그림 15. 레오나르도 다 빈치, 「암굴의 성모」, 나무에 유채, 200×122cm, 1483~85, 루브르 미술관

를 버리고 부유한 집안의 딸과 결혼하면서 어린 시절을 계모 밑에서 외롭게 보냈지만, 어릴 때부터 총명하고 음악에 재주가 뛰어났으며 유달리 그림 그리기를 즐겼답니다. 고향에서 초등 교육을 받은 후 열네 살에 일가족이 토스카나의 중심 도시였던 피렌체로 이주했고, 열다섯 살부터는 당시 유명한 화가였던 안드레아 델 베로키오 밑에서 20대 초반까지 미술과 공작 수업을 받았습니다. 이곳에서 레오나르도는 인체 해부학을 연구하고 자연 관찰을 통한 정확한 묘사법을 익혔지요. 1481년에 밀라노의 스포르차 귀족 가문의 화가로 임명된 레오나르도는 약 12년간 화가로서뿐 아니라 조각가, 건축가, 기사로서 오늘날 잘 알려져 있는 것처럼 다방면에서 천재성을 발휘했습니다. 이 시기에 세계 미술사에서 가장 뛰어난 그림 가운데 하나로 손꼽히는 「암굴의 성모」와 「최후의 만찬」을 그리는데, 「암굴의 성모」에서 조심스럽게 시도했던 스푸마토Sfumato 기법은 「모나리자」의 미소에서 완성되었답니다. 1516년 프랑수아 1세의 초빙으로 프랑스의 앙부아즈로 가서 건축·운하 공사에 종사하던 중 1519년 5월 2일에 운명합니다. 레오나르도 다 빈치는

## •• 「모나리자」

피렌체에서 감을 팔던 상인 프란체스코 델 조콘다의 부인 리자를 그린
「모나리자」는 그 신비한 미소로 가장 널리 알려진 초상화이다. 원근법과
삼각형 구도, 스푸마토 기법 등으로 평범한 가정주부를 품위 있는 귀부인
으로 그려냈다. 특히 눈가와 입가의 모호한 명암 처리로 얻은 마술 같은
미소는 중세 그림과의 차별성을 완벽하게 보여주었다. 레오나르도는 자기
주변 세계를 끊임없이 탐구했으며, 과학적인 눈으로 세상을 관찰하여 그
림을 단순한 재현 수단 이상으로 발전시킬 수 있었다.

또한 당시 로마 가톨릭의 강력한 통제를 받고 있던 교회 미술계의 풍토를
극복하고 예수의 인간성을 강조하는 등 자신의 소신에 따라 그림을 그려
르네상스 정신에 가장 가까이 다가갔던 인물이다.

평생 독신으로 살며 자식을 낳지 않았고, 그의 제자이자 동반자였던
프란체스코 멜치가 모든 유산을 상속했지요. 1570년 멜치가 죽으면
서 그가 평생 간직하고 있었던 레오나르도의 엄청난
양의 기록과 미완의 스케치들과 그림이 세상의 빛을
보게 되었습니다. 다방면에 관심이 많았고 재능도 뛰
어났던 데 반해 그는 20점의 작품밖에 완성하지 못
했고 수많은 작품이 미완으로 남았지요. 그는 그림
외에도 수학, 식물학, 공학, 해부학, 수사학 등 다양
한 분야의 지식 덕분에 왕족, 귀족들과도 친구처럼
지낼 수 있었던 당대 최고의 사교가였답니다.

> **TIP**
>
> ### 스푸마토
> 레오나르도 다 빈치가 창시한 기법
> 으로, 물체의 윤곽선을 명확히 하지
> 않고 그림자 속으로 사라지는 듯 희
> 미하게 남겨두는 것을 말한다. 안개
> 속에 떠 있는 듯한 모습을 연출하여
> 관객이 상상할 여지를 남긴다.

## 하늘이 내린 만능 예술가: 미켈란젤로

르네상스를 대표하는 또 한 사람의 작가는 미켈란젤로 부오나로티 Michellangelo Buonarroti, 1475~1564라 하겠습니다. 이탈리아 토스카나 아레 근교의 비교적 평범한 귀족 가문에서 태어났지요. 부모의 반대를 무릅쓰고 열세 살 때 피렌체의 도메니코 기를란다요 공방에서 3년간 도제 생활을 하며 그림과 조각의 기초를 다졌습니다. 당시 피렌체의 최대 후원가였던 메디치가에 발탁된 청년 미켈란젤로는 메디치가의 어른 로렌초의 지극한 후원을 받으며 성장했습니다. 당대의 대표 철학자, 문인, 예술가 들과 접촉하며 고전문학과 고전미술품을 공부했고 신구약성서를 탐독하면서 조각 공부를 위해 인체 해부학에도 전념할 수 있었답니다.

1496년 로마로 나올 기회를 얻어 직접 고전예술을 익히던 그에게 프랑스 추기경이 조각 제작을 의뢰합니다. 1499년 스물네 살 때 로마에서 만든 「피에타」라는 조각으로 명성을 얻은 미켈란젤로는 천재 조각가 대접을 받게 되었지요. 「피에타」의 안정된 피라미드 구도는 선배 레오나르도에게 배운 것이며, 정확한 신체 구조는 시체 해부를 통해 익힌 것이라고 합니다.

피렌체와 로마를 오가며 활동하던 1504년 미켈란젤로는 피렌체 시청의 벽화를 의뢰받게 되는데, 공교롭게도 바로 건너편 벽면에 벽화를 그리기로 되어 있던 레오나르도 다 빈치와 경쟁을 하게 되지요. 그러나 이 세기의 경쟁은 두 미술가 모두 작품을 미완성으로 남기며 무승부로 끝났답니다.

삶과 예술에서 스스럼이 없었던 피렌체의 재주꾼 미켈란젤로는 서

른 살에 교황 율리우스 2세의 부름을 받습니다. 교황의 무덤 만드는 일을 의뢰받았으나 우여곡절 끝에 시스티나 대성당의 천장 벽화를 그리게 되었지요.

그는 「천지창조」, 「인간의 타락」, 「노아의 방주」라는 3개의 주제와 예언자, 천사 들의 9개 장면을 프레스코화로 그렸습니다. 더디게 진행되는 작업과, 약속대로 지불

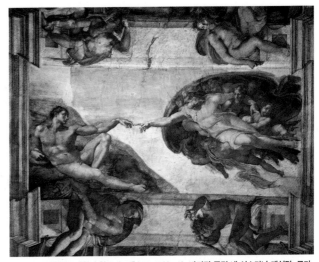

그림 16. 미켈란젤로, 「천지 창조」, 프레스코, 1508~12, 바티칸 궁전 내 시스티나 대성당, 로마
성서 내용의 역순으로 노아 이야기, 아담과 이브의 원죄와 낙원 추방, 아담과 이브의 창조, 하늘과 물의 분리, 달과 해의 창조, 빛과 어둠의 창조를 그렸다. 근육질의 인물 표현은 조각과 해부학에 대한 화가의 해박한 지식과 천재적인 능력을 유감없이 보여준다.

되지 않는 보수로 교황과 충돌하는 등 숱한 악조건과 많은 이들의 시기와 질투가 있었으나, "그의 혈관에는 피가 흐르지 않는다. 그에게는 물감이 흐를 뿐이다"라는 교황의 격려와 믿음에 힘입어 작업을 지속할 수 있었답니다.

1508년부터 4년간 혼자서 높은 사다리 위에서 눕거나 몸을 구부린 불편한 자세로 그림을 그려 목뼈가 기울어졌다는 일화를 남기기도 했지요. 인류의 탄생과 죽음을 표현한 340여 개의 인물상은 르네상스 미술이 남긴 가장 위대한 작품 중 하나로 평가받습니다. 예순 살이 되던 1534년, 새 교황 바울로 3세에게서 시스티나 대성당 안쪽 전면 벽에 대형 벽화를 그려달라는 의뢰를 받은 미켈란젤로는 다음 해부터 6년간 노익장을 과시하며 혼자 힘으로 「최후의 심판」을 완성했습니다.

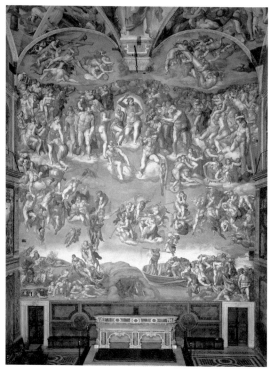

**그림 17. 미켈란젤로, 「최후의 심판」, 프레스코, 1,450×1,300cm, 1534~41, 바티칸 궁전 내 시스티나 대성당, 로마**
신을 버리고 미쳐버린 인간에 대한 심판을 단테의 신곡을 테마로 7년여에 걸쳐 완성했다. 당시 벽화들은 르네상스 양식을 충실하게 따르고 있었으나 이 작품은 역동적 표현이 넘쳐 바로크 양식의 출현을 예고한다.

「최후의 심판」은 인간의 선악을 단호하게 심판하는 그리스도를 중심으로 오른쪽의 천국에 오르는 사람들과 왼쪽의 지옥으로 떨어지는 사람들로 나뉘어 있지요. 400여 명의 인물이 서로 뒤엉켜 있는 엄청난 광경을 처음 본 교황 바울로 3세는 무릎을 꿇은 채 기도를 올렸답니다. 「최후의 심판」이 보여주는 역동적인 구도와 표현은 르네상스의 고전 양식을 넘어 격정적인 바로크 양식으로의 변화를 예고하고 있었습니다. 평소 "나에게는 끊임없이 나를 들볶아대는 예술이라는 아내가 있고 작품이 곧 나의 자식들"이라고 말하던 그는 레오나르도처럼 평생 독신으로 살았습니다. 여러 곳을 전전하며 외롭게 작업에 전념하던 미켈란젤로는 향수병이 악화된 1564년 "이제야 조각의 기본을 조금 알 것 같은데 죽어야 하다니……"라는 마지막 말을 남긴 채 르네상스에서 초기 바로크에 이르는 길고도 파란만장한, 그리고 초인적인 삶을 마쳤답니다.

## 북부 르네상스의 보석: 반에이크, 뒤러, 브뤼헐

이탈리아인들이 고전에서 영감을 얻은 반면 북유럽인들은 자연으로 눈을 돌려 있는 모습 그대로를 정밀하게 묘사하고 있었습니다. 지금의 네덜란드와 벨기에를 중심으로 한 플랑드르 지방이 북유럽 르네상스의 중심이 되었는데, 반에이크 형제와 피터르 브뤼헐, 알브레히트 뒤러가 대표 화가였답니다. 후베르트 반에이크는 유화 기법을 발전시켜 보다 세밀한 묘사를 가능케 했고, 동생 얀 반에이크Jan van Eyck, 1395~1441는 「아르놀피니 부부의 초상」에서 사실주의의 극치를 보여 주었답니다.

이 그림은 이탈리아의 부유한 은행가 조반니 아르놀피니와 그의 아내가 신발을 벗은 채 손을 맞잡고 성스러운 결혼 서약을 하는 모습을 묘사하고 있습니다. 상당한 재력을 과시하듯 값비싼 소품으로 가득 찬 실내를 부드러운 광선과 색채로 미세한 세부까지 표현했답니다. 피터르 브뤼헐Pieter Bruegel, 1525~69은 일상의 한 장면을 담아낸 풍속화를 미술의 한 장르로 끌어들인 화가였지요. 만년에 그린 「눈 속의 사냥꾼들」은 풍속화의 진수를 보여준답니다.

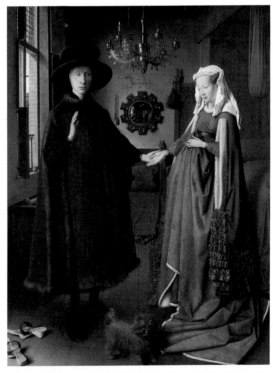

**그림 18. 반에이크, 「아르놀피니 부부의 초상」, 오크에 유채, 82×60cm, 1434, 런던 내셔널 갤러리**
결혼 축하의 상징인 하나만 켜진 촛불, 정절을 나타내는 강아지, 거룩한 순간을 상징하는 신발 벗은 모습 등으로 결혼식을 그리고 있다. 짧게 끊어 칠한 붓질에 얼마나 정성을 들였는지, 확대해 봐도 붓 자국이 잘 안 보일 정도이다.

흰 눈과 대비되는 환상적인 청회색이 혹독한 추위를 느끼게 하고 빈손으로 돌아오는 개와 지친 사냥꾼 들, 화톳불에 요리를 하는 사람들과 스케이트를 타는 이들이 담겨 있습니다. 일상의 광경이 너무도 현실감 나게 묘사되어 있어 보는 사람도 추위를 느낄 지경이지요. 브뤼헐은 주로 계절의 특징이 잘 드러나는 뛰어난 풍경화와 화가의 애정과 도덕의식을 느낄 수 있는 농부 그림을 그렸답니다.

한편 독일은 독창적인 네덜란드 화가들에 비해 뒤처져 있었으나, 16세기 초반부터는 중세 후기의 고딕 양식과 남부 르네상스 기법을 적절히 섞어 독특한 분위기의 그림을 선보였지요. 알브레히트 뒤러 Albrecht Durer, 1471~1528는 1495년과 1505년 이탈리아 베네치아 여행을 통해 남부 미술의 이상과 미술가의 높은 사회적 지위 등을 목격하고 그것을 북유럽 토양에 전파하고자 노력했답니다.

데생에 뛰어난 솜씨를 보였던 뒤러는 판화를 미술의 주요 표현 수단으로 사용한 최초의 화가이기도 했지요. 그는 그림뿐만 아니라 동판화, 목판화, 드로잉과 인쇄기술의 영역에까지 큰 영향을 끼쳤으며, 다량 제작되고 전파가 빠른 판화를 통해 북유럽 전반에 자신의 이름을 빠르게 알렸답니다. 특히 레오나르도에게 큰 자극을 받은 뒤러

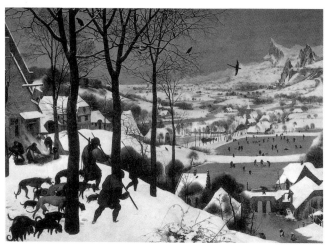

그림 19. 브뤼헐, 「눈 속의 사냥꾼들」, 목판에 유채, 117×162cm, 1565, 빈 미술사 박물관
원래 12점으로 제작되었으나 현재는 5점만 남아 있다. 만물의 성장과 결실 그리고 재생을 사실적인 화풍으로 그렸다. 전면은 선명하게, 후면은 점차 흐릿하게 묘사하는 공기원근법으로 화면에 깊이감을 더했다.

는 과학적인 원근법을 연구하고 기록하여 세 권의 책을 펴내기도 했지요. 수많은 자화상 중 「여우코트를 입은 자화상」은 정면을 바라보는 눈동자와 꿈꾸는 듯한 표정 속에 어떤 갈망을 숨기고 있는 것 같은 모습을 보여줍니다.

「모나리자」가 여인의 이상적인 모습을 보여주는 초상화이듯, 뒤러의 자화상은 예술가의 이상적인 모습을 보여주는 듯합니다. 자신을 마치 그리스도 같은 자세로 그려 화가의 상승된 사회적 지위를 보여주려 했지요. 여러 왕과 예술가 들을 포함해 수많은 유럽인이 강렬하고 섬세한 뒤러의 그림과 판화에 매료되었고, 그를 북유럽의 레오나르도라고 칭하며 존경을 표했답니다.

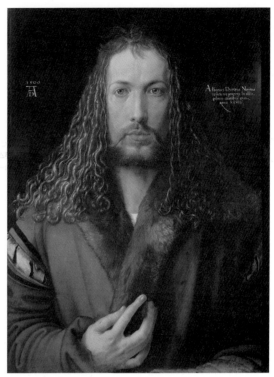

**그림 20. 뒤러, 「여우코트를 입은 자화상」, 목판에 유채, 67×49cm, 1500, 시립 미술관, 뮌헨**
왕이나 예수의 초상에서 볼 수 있을 법한 자세를 취한 채 정면을 응시하는 표정과 오른손의 동작으로 화가의 높은 사회적 지위를 나타내려 했다.

## .. 4 | 연극적인 빛과 화려한 곡선미

바 로 크 · 로 코 코

| 주제 | 성서 내용, 화려한 생활상 |
|---|---|
| 기법 | 극적인 빛의 대비, 위풍당당, 곡선과 장식이 지나친 감각적 표현 |
| 대표 화가 | 카라바조, 바토, 엘 그레코, 루벤스 |
| 분위기 | 왕권 확장, 종교적 권위 강화, 귀족 문화 과시 |

### 빛의 재발견과 왕권의 확장: **바로크**

17세기에 유럽 전역에 걸쳐 나타났던 바로크$^{Baroque}$는 화가의 풍부한 감정을 극적으로 과장해 표현한 미술양식을 말합니다. 이 시기의 기독교는 종교 논쟁으로 빈번했던 전쟁이 교착상태에 빠지며 신교와 구교로 양분되었고, 북유럽인들은 주로 신교도(프로테스탄트)가 된 반면 남유럽은 그대로 구교(가톨릭)를 유지했지요. 로마의 교황 우르바노 8세를 중심으로 에스파냐의 펠리페 4세, 영국의 찰스 1세, 프랑스 루이 16세 등 구교권의 왕들은 간신히 회복한 교회의 권위와 신이 부여한 왕권을 찬양하기 위해 미술가들을 고용하여 위풍당당한 교회를 짓고 조각을 만들며 그림을 그리도록 했습니다.

특히 성서의 내용이나 성모마리아 등을 극적인 명암 대비와 역동적인 구도로 그린 대규모 제단화의 주문이 많았는데, 미술을 통해 교황과 왕, 귀족 같은 지배계급들의 권위를 찬양하는 수단으로 이용

하려는 속내도 담고 있었지요. 이러한 기류에 따라 유럽 각지의 미술가들이 예술의 메카인 로마로 모여들었답니다. 로마에는 미켈란젤로와 라파엘로 등 르네상스의 거장들이 있었고 교회와 귀족들의 많은 돈이 미술에 투자되고 있었기 때문이었지요. 이러한 현상은 과거와 현재, 남과 북의 양식을 혼재시키며 '로마'라는 예술의 용광로를 또다시 뜨겁게 달궜답니다.

이미 로마에서는 인체 표현법과 복잡한 원근법 등을 교육하는 미술학교가 세워져 상당한 수준의 기교를 보이는 화가들이 많았으며, 르네상스 회화의 엄격하고 단정한 규범들에 매여 있던 그림 속 인물들은 생기를 얻게 되었지요. 남부와는 달리 북부의 신교도들은 화려한 교회의 그림과 조각 장식들을 혼란스럽게 여기며 하느님을 숭배하는 데 그런 불필요한 장식을 해선 안 된다고 생각했습니다. 그래서 장엄한 제단화나 종교화 제작은 줄었지만, 신도들의 집에 걸릴 가정적이고 친밀한 느낌의 종교화와 인물화, 정물화, 풍경화, 풍속화 등이 많이 그려져 일상생활과 그림이 한데 어우러지게 되었지요. 바로크 미술은 왕족과 귀족뿐 아니라 부유함을 과시하고 싶어하는 상인들과 신흥 부르주아까지 아우르는 다양한 후원자들의 요구에 따라 그들의 화려하고 호사스런 생활을 드러내고 꾸미는 구실을 했답니다.

## 극적인 명암의 마술사이자 이단아: 미켈란젤로 카라바조

1600년 무렵 로마에 온 외국 화가들은 북부 이탈리아 태생의 젊은 화가 카라바조<sup>Michelangelo Caravaggio, 1573~1610</sup>의 명성을 듣게 되었습니

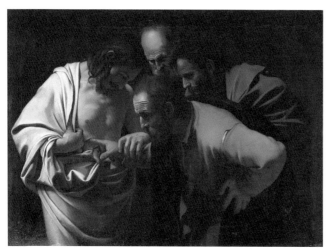

그림 21. 카라바조, 「의심하는 도마」, 캔버스에 유채, 107×146cm, 1602~03
예수나 사도들을 성스럽게 표현하던 시절. 너무도 인간다운 표정과 누추한 차림의 예수를 그려 충격을 주었다. 강렬하고 뚜렷한 명암 대비로 극적 효과를 높였다.

다. 성급하고 난폭한 성격의 보헤미안이었던 그는 혜성처럼 나타났다 사라진 반항아이자 재능 있는 화가였답니다. 운동시합 중 일어난 사소한 시비 끝에 칼부림으로 사람을 해친 카라바조는 여러 도시로 도망을 다니며 그림을 그렸고, 가는 곳마다 말썽을 일으켰답니다. 1610년 에스파냐 속령의 포르테르콜레로 갔으나 잘못 체포되어 감옥에 갇혔다가 병이 재발하여 서른일곱 살도 채 안 된 나이에 괴벽스런 천재의 삶을 마감하게 됩니다.

카라바조는 주로 종교화를 그렸지만, 극단적인 해석과 충격적인 표현으로 숱한 화제를 낳았습니다. 종교적인 기적이나 성스러움을 표현하기보다 일상을 배경으로 마치 실제 사건인 것처럼 사실적으로 묘사했으며, 미술의 관습을 경멸하고 전통 기법을 무시했답니다. "그리스 여인을 그리느니 버림받은 집시를 그리겠다"라며 교회의 충고와 지시를 무시했으며, 더러운 거리와 하찮은 삶에서 자기 예술의 근원을 찾으려 했지요.

「의심하는 도마」는 예수의 부활을 의심하는 도마와 제자들이 예수의 옆구리에 난 상처를 확인하고 있는 그림입니다. 상처에 손가락을 집어넣어 확인하지 않고는 예수의 부활을 믿을 수 없다는 도마와

제자들의 표정에서는 성스러움이
란 찾아볼 수 없습니다. 누추한 옷
에 노동자 같은 모습을 하고 있지만
마치 연극 무대를 보는 듯 매우 극적
인 분위기를 자아냅니다. 카라바조
는 인물들의 표정과 행동을 한순간
에 정확하게 잡아내는 뛰어난 감각
을 갖고 있었지요. 또한 명암의 극적
인 대비를 통해 사건에 집중케 했으
며, 인물들이 그림 밖으로 뛰쳐나
올 듯 강렬한 현실감을 보여줍니다.
어둠과 빛의 극적인 대조를 보여주
는 이러한 사실주의적인 테네브리
즘Tenebrism 기법은 17세기 전 유럽
화단에 영향을 미칩니다. 바로크의
전성기를 꽃피운 렘브란트와 페르

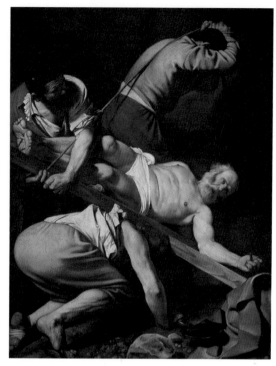

그림 22. 카라바조, 「성 베드로의 순교」, 캔버스에 유채, 1600년경, 체라시 교회
당, 산타 마리아 델 포폴로, 로마

메이르, 루벤스와 벨라스케스 등에 의해 카라바조의 불길은 확산되
었답니다.

## 감미롭고 달콤한 상류층 문화의 꽃: 로코코

　로코코rococo는 18세기 프랑스의 루이 15세 시대에 유행한 실내 장
식 미술에서 사용된 양식입니다. 프랑스어로 조약돌이나 조개장식

을 뜻하는 로카유<sup>rocaille</sup>에서 유래한 로코코는 당시 귀족사회의 섬세
하고 우아하며 경쾌한 생활을 꾸미기 위한 각종 장식에 사용되었습
니다. 오늘날에도 흔히 볼 수 있는 소용돌이무늬나 S자 모양의 장식
을 한 우아한 가구들이 이 양식에서 비롯된 것이지요.

1661년에 즉위한 프랑스의 태양왕 루이 14세는 식민지에서 얻은
막대한 재화로 권위의 상징인 베르사유 궁전을 짓고 각종 가구와 미
술품으로 장식하고 넓은 정원을 꾸몄는데, 이 모든 것이 바로크풍으
로 만들어졌지요. 그는 왕권신수설을 주장하며 로
마 교황청의 권위에서 벗어나 절대 권력을 행사할 것
을 선언했습니다. 이는 유럽 문화의 중심축이 로마에
서 파리로 이동하고 권력의 중심이 교황에서 왕으로
옮겨가는 분기점을 마련했지요.

1715년, 반세기에 걸쳐 생활 방식과 풍습까지 엄
격하게 관리했던 루이 14세가 죽자 프랑스의 상류층
사회에는 많은 변화가 일어났습니다. 귀족들은 웅장
한 베르사유궁을 버리고 우아한 자신들의 저택으로
돌아가 파리의 도시생활을 즐기며 매력적이고 재미
있는 그림과 가구 들로 실내를 꾸미는 데 심취한답니
다. 바로크 왕권의 구속에서 벗어난 상류층 사회는
자유와 사치를 만끽하며 자신들의 생활을 그림으로
기록하고 싶어했습니다.

귀족 여성들의 고급 취미 생활과 사회 참여가 확
산되었으며, 재력을 갖춘 야심 있는 사교계 부인들
은 사회의 영향력 있는 거물들을 우아하고 섬세하게

꾸민 살롱으로 초대해 토론과 파티를 즐겼지요. 이들은 기꺼이 화가들의 후원자가 되었으며, 화가들은 귀족들의 장식 취미와 상류층 여성의 취향에 맞는 유쾌하고 감각적인 그림을 그리게 되었습니다. 귀족뿐만 아니라 서민층에도 회화가 유행하여 〈살롱〉을 통해 화가와 대중의 교류가 자연스럽게 이뤄졌답니다. 그러나 밝고 감미롭고 우아했던 로코코 취향은 무능한 귀족 계급만큼이나 비실용적인 것이었는지도 모릅니다. 로코코의 중심에서 활동했던 바토, 그의 세례를 받은 부셰와 프라고나르는 더욱 사치스럽고 에로틱한 내용과 색조의 그림을 그려나갔지요. 권위를 잃은 전통과 불안정한 현실, 불확실한 미래에 대한 우려 속에서 현실을 직시하길 거부한 로코코는 1789년 프랑스 대혁명으로 막을 내리게 되었습니다.

## 꿈과 사랑을 노래한 화가: 장 앙투안 바토

바토Jean Antoine Watteau, 1684~1721는 〈살롱〉을 통해 파리 미술계에 데뷔한 재능 있는 화가였습니다. 어려서부터 보이는 것은 무엇이든 그려댔고 특히 인물 소묘를 좋아했지요. 열여덟 살에 고향 발랑시엔을 떠나 본격적으로 그림을 공부하기 위해 파리로 갔습니다. 파리의 아름다움에 매료된 바토는 뤽상부르 궁전에 있는 메디치 미술관 관장인 클로드 오드랑 3세

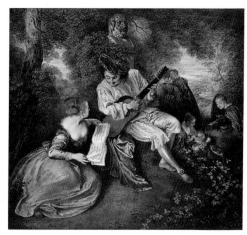

그림 23. 바토, 「사랑의 노래」, 캔버스에 유채, 51.3×59.4cm, 1717, 런던 내셔널 갤러리
안정된 분위기를 풍기는 풍경 속에서 빛나는 옷, 여인의 하얀 가슴과 붉은 리본, 펼쳐진 악보가 연인의 연정을 우아하고 감미롭게 고조시키고 있다.

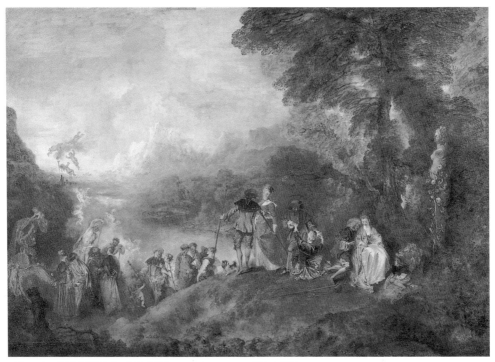

**그림 24. 바토, 「키테라 섬의 순례」, 캔버스에 유채, 129×194cm, 1717~19, 루브르 미술관**
키테라 섬은 펠로폰네소스 남쪽에 위치하며 비너스를 섬긴다고 하는 전설의 섬이다. 사랑의 여신의 섬을 순례하는 선남선녀들을 통해 당시 귀족들의
풍류를 보여주었고, 바로크에서 로코코 미술로의 전환을 알리는 작품이다.

의 작업실에 들어가 작품의 깊이를 더해갔으며, 루벤스를 비롯한 거
장들의 작품을 보면서 자신의 세계를 확장시켜나갔습니다. 바토는
풍부한 상상력의 소유자였으며 세상에서 사랑과 꿈을 보았지요. 이
런 상상력으로 바토는 거장들의 작품에서 배운 것들을 종합하여 자
신만의 독특한 아름다움을 담아낼 수 있었답니다.

경쾌하고 뛰어난 소묘력을 지녔던 바토는 패션과 풍속, 연극 등을
주제로 당시 유행에 매우 민감한 그림을 많이 그렸습니다. 초기작인
「사랑의 노래」는 숲속 연인들의 연정을 감미로운 음악처럼 들려줍니

다. 특히 가벼운 붓질과 풍부한 색채가 만드는 아름다운 화면은 로코코 시대의 분위기와 취향을 잘 살려내 보는 이의 감탄을 절로 자아내게 했지요. 사랑의 흥정이라는 연극적인 설정과 자연과 인간이 한데 어우러진 파라다이스의 풍경이 바토 특유의 감성을 잘 반영하고 있답니다.

바토는 왕립아카데미 회원이 되기 위해 서른세 살에 「키테라 섬의 순례」를 출품합니다.

이 그림은 비너스 여신을 섬기는 성전이 있다는 펠레폰네소스 해안가 키테라 섬을 향해 떠나는 사람들의 전설적인 이야기를 그린 것입니다. 사랑과 쾌락의 섬에 도착한 젊은 남녀들이 우아하고 세련된 차림을 한 채 술에 취한 듯 들뜬 모습을 보여줍니다. 권위적인 미술만 고집해오던 왕립아카데미도 바토의 꿈꾸는 듯한 사랑의 속삭임에 귀를 기울일 수밖에 없었지요. 여성적이고 섬세한 장식과 사치스럽고 화려했던 당시 화풍에 가장 근접했던 그는 정식 회원이 되어 로코코 시기의 중심에 서게 되었습니다. 그러나 젊은 천재는 폐결핵 선고를 받고 서른일곱 살의 짧은 생을 마치고 꿈과 사랑의 날개를 접었답니다.

# 느리게 발전하고
# 빠르게 변화하다

신을 인간처럼 여겼던 고대의 그리스·로마 인들은 전쟁, 사랑, 분노 등 신에게서 인간의 속성을 발견했답니다. 이러한 '인간의 발견'은 대로마제국 문화에도 영향을 미쳐 결국 전 유럽 문화의 뿌리로 자리 잡게 되었지요. 대로마제국의 강력한 인간, 즉 황제 중심의 문화예술은 313년 콘스탄티누스 황제가 밀라노 칙령으로 기독교를 공인하면서 그리스·로마 전통과 기독교와 동방 문화가 결합한 비잔틴 문화로 발전했으며 로마 멸망 이후에도 유럽 전역에 영향을 주었습니다.

결국 서양 중세의 정신적 기반은 기독교 사상이었고 이는 곧 대중의 생활을 지배하게 되었지요. 현재도 웬만한 유럽의 대도시는 '두오모'라고 불리는 성당이 그 중심을 이루고 있답니다. 성당 건축이 민중 신앙의 중심지요, 교회 권위의 표식이며 신의 집으로서 회화·조각·공예를 포함한 중세 미술의 집합체였던 것입니다. 330년 로마의 분할 이후 동로마가 투르크족에 의해 멸망하는 1453년까지의 비잔틴 미술에서는 기독교가 모든 예술 활동의 중심이 되었고, 엄격한 신앙과 교리의 틀과 종교적 권위의 법칙 아래에서만 활동이 가능했기에 예술가들의 개성은 숨을 죽일 수밖에 없었지요.

11세기 전후 새로운 교회 건축 양식으로 자리 잡은 로마네스크는 반원 아치나 원형 지붕을 그 특징으로 하여 중후한 느낌을 주었습니다. 12세기 후반을 지나며 둥근 아치는 끝이 뾰족한 아치로 변했고 다른 기술이 섞이면서 고딕 양식으로 발전하게 되었지요. 한편 14세기를 전후한 르네상스 시기에는 투시화법의 원근법 발견으로 사실적 표현이 가능하게 되었고, 인체의 해부학적 파악은 아름다운 육체 표현의 기쁨을 맛보게 했지요. 예술가들은 현실감과 생명감을 그림에 나타내는 데 한층 열의를 갖게 되었고 그리스·로마의 신화나 고전을 참조하는 것으로 욕구를 실현해나갔답니다.

르네상스 운동은 자아의 자각, 과학적 태도, 자연과 인간의 재발견, 현실에 바탕을 둔 문화·종교 개혁 등 광범위한 변혁을 예고했습니다. 1492년 이탈리아인 콜럼버스가 아메리카를 발견하고 1520년 포르투갈인 마젤란이 세계일주 항해를 하면서 에스파냐, 네덜란드, 영국, 러시아, 프랑스 등이 식민지 확보 경쟁에 나서게 되었지요.

1517년 루터의 종교개혁으로 일어난 신교는 구교를 이탈했습니다. 구교는 신교의 공격과 르네상스 미술의 이교화에 대항해 반종교개혁운동의 일환으로 종교 미술을 다시 활성화하기 위해 극적 표현을 장려했고, 여기에 왕족도 편승하여 장대한 느낌의 바로크풍이 유행했지요. 17세기를 넘기며 뉴턴의 만유인력에 이어 제너의 종두법 발견 등 놀라운 과학 발전이 있었습니다. 또한 데카르트의 합리주의와 칸트의 관념론 등 학문의 다양한 방법론이 소개되었고, 홉스는 사회 개혁을 주도하는 혁신적 정치사상인 사회계약설을 발표합니다.

18세기에 들어 태양왕 루이 14세가 죽자 프랑스 귀족들과 상류층 사회는 왕의 그늘에서 벗어나 자신들의 우아하고 화려한 로코코풍의 장식문화에 젖어들었답니다. 그러나 학자들은 새로운 과학 발견과 계몽사상을 집대성한 백과전서 편찬을 통해 당시 불합리한 사회를 비판하며 합리주의를 내세웠고, 애덤 스미스는 국부론으로 자유로운 경제활동과 분업을 주장하며 새로운 시대로의 변혁을 예언했습니다.

| 작가 | 사조 | 대표 작품 | 주요 특징 | 화필 |
|---|---|---|---|---|
| 조토 | 고딕 | 「그리스도를 애도함」 | 뚜렷한 형태<br>인간의 감정 표현 | |
| 레오나르도<br>다 빈치 | 르네상스 | 「모나리자」 | 원근법<br>삼각형 구도<br>스푸마토 기법 사용 | |
| 마켈란젤로 | 르네상스 | 「천지창조」 | 인간군상을<br>조각상처럼 묘사한<br>프레스코화 | |
| 카라바조 | 바로크 | 「의심하는 도마」 | 명암의 극적 대비로<br>강한 현실감 표현 | |
| 바토 | 로코코 | 「키테라 섬의 순례」 | 여성적이며<br>섬세한 장식과<br>화려함의 극치 | |

| 시대의 변화 | 연대 | 미술의 변화 |
|---:|:---:|:---|
| 그리스, 폴리스(도시) 형성 | 기원전 1100 | |
| 그리스, 올림픽경기대회 시작 | 기원전 776 | |
| | 기원전 438 | 파르테논 신전 완성 |
| 소크라테스의 죽음 | 기원전 399 | |
| 아리스토텔레스, 리케이온(학교) 설립 | 기원전 335 | |
| | 기원전 200년경 | 「밀로의 비너스」 완성 |
| 아우구스투스 즉위(로마제정의 시작) | 기원전 27 | |
| | 기원전 20년경 | 아우구스투스 황제상 완성 |
| 로마 황제 네로 즉위 | 54 | |
| | 128년경 | 판테온 완성 |
| 콘스탄티누스 1세 즉위 | 306 | |
| 로마, 그리스도교 공인 | 313 | |
| 로마, 그리스도교를 국교로 승인 | 392 | |
| 로마제국, 동서로 분열 | 395 | |
| | 400년경 | 초대 기독교의 카타콤 미술 |
| 서로마제국 멸망 | 476 | |
| | 500년경 | 로마네스크양식 출현 |
| | 504년경 | 비잔틴, 모자이크 미술 |
| | 532 | 바실리카식 성소피아성당 건설 시작(565년 완공) |
| 동·서교회의 분리 | 726 | |
| 송, 나침반·화약 발명 | 1000 | 로마네스크의 절정기 |
| 십자군 원정, 십자군과 이슬람교도군의 격돌 | 1096 | |
| | 1163 | 파리 노트르담 대성당 건설 시작(1235년 완공) |
| | 1220 | 샤르트르 대성당 재건 |
| | 1266 | 르네상스 회화 양식 기초를 확립한 조토 탄생 |
| | 1272 | 피사 대성당 회당부까지 완성 |
| 교황의 아비뇽 유수(1337년까지 이주) | 1309 | |
| 백년전쟁 발발 | 1337 | |
| | 1340년경 | 피렌체가 예술 발전의 중심이 되기 시작 |

# 새로운 르네상스의 시작

14세기에는 상공업이 발달하고 무역이 활발해지면서 도시가 번성하고 재력 있는 신흥 시민계급이 생겨나게 됩니다. 이들은 앞 다퉈 학문과 예술 육성에 힘썼고, 일반 시민들도 학문 연구와 예술품 제작에 존경과 애착을 보이고, 그들의 작품을 소유하는 데 열정을 보였답니다. 폐쇄적인 신앙에서 벗어나 현실의 인간 생활에 관심을 갖고, 자연을 다시 보며 인간의 존엄성과 자율성을 회복하고자 하는 근대의식이 발전했지요. 이런 사회 분위기 속에서 '르네상스'라는 대혁명이 일어난 것입니다.

투시화법의 원근법 발견을 통해 대상을 좀 더 자연스럽게 재현할 수 있게 되었고, 해부학을 통해 인체를 파악하면서 현실감과 생명력 넘치는 육체를 표현하게 되었답니다. 예술가들은 현실감과 생동감 추구에 더 큰 열의를 보였고 그리스·로마의 신화나 고전을 참고하며 많은 도움을 받았습니다. 르네상스 운동은 자아의 자각, 과학적 태도, 자연과 인간의 새발견, 현실 문화, 종교개혁 등의 근대정신으로 이어집니다.

17세기의 정치·사회·문화의 중심은 르네상스 시대 도시세력에서 이탈리아의 영향권에서 벗어난 국가세력, 즉 왕권으로 옮겨갑니다. 미술의 경우 절대왕권과 귀족의 취향에 맞춰 명암의 강한 대비와 함께 힘이 넘치는 운동감, 장중하고 활기찬 감정이 담긴 바로크풍이 생겨나게 됩니다. 경쟁적인 식민지 확보와 교통의 발달, 강력한 상업력으로 왕권을 확장해나가던 17세기 말에는 프랑스가 그 중심 역할을 하게 되었고, 18세기부터는 유럽 사회 예술 활동의 주도적 위치를 확보한답니다. 18세기에 프랑스를 중심으로 유행한 로코코 미술은 루이 14세의 절대왕정에서 시작되어 귀족 중심의 화려하고 섬세한 아름다움을 추구하게 되었지요. 그러나

바로크의 지나치게 과장된 장엄 취미와 로코코의 섬세하고 화려한 장식적 화풍은 오히려 그림에 생명력을 잃게 했고 또 한 번의 변혁을 예고했습니다.

르네상스에서 출발한 인간의 이성에 대한 자각이 점차 고조되면서 시민계급은 계몽주의의 실천적 휴머니즘에서 힘을 얻어 자유의지가 한층 고조되었고 근대적 인간성에 눈을 뜨기 시작합니다. 이러한 진보적 근대 사조는 개인 의식의 자각과 과학의 비약적인 발전을 급격히 촉진해 사회 변화를 요구하게 됩니다. 이러한 세태를 배경으로 마침내 일어난 것이 1789년의 프랑스 대혁명이었고, 1780년경에는 영국을 주축으로 산업혁명이 일어나지요. 18세기 말에 일어난 이 두 혁명은 정치·경제·사회상의 변혁뿐만 아니라 인간 활동의 모든 분야에 큰 자극과 영향을 미칩니다. 특히 프랑스 대혁명의 개인 존중이라는 혁명사상은 구세계에서 벗어나길 촉구했고, 서구 문명에 대전환을 가져옵니다. 미술에서도 이러한 사회 실상과 근대 사조의 영향을 받아 작가의 독자성과 개인 의지의 자유로운 표현이 존중되기 시작했고, 활발하고 특색 있는 미술 활동을 열어가는 새로운 르네상스가 시작됩니다.

# ..1 고전주의의 부활과 신고전주의의 탄생
## 고 전 주 의 · 신 고 전 주 의

| | |
|---|---|
| **주제** | 그리스·로마 역사, 신화 |
| **기법** | 색채가 아니라 소묘와 선 중시, 붓 자국이 전혀 없음 |
| **대표 화가** | 다비드, 앵그르 |
| **분위기** | 고요하고 이성적 |

18세기 중반에 이뤄진 헤르쿨라네움(1719~38)과 폼페이(1748) 등 고대 로마 건축의 발굴과 동방여행을 통한 그리스 문화의 재발견으로 대혁명 전후에는 고대에 대한 관심이 프랑스 사회 전반을 지배했습니다. 혁명의 기운과 앞 시대의 화려한 정치 성향을 지닌 귀족, 시민계급의 성장과 함께 싹튼 근대의식, 현대를 예고하는 계몽주의 사상의 발현 등으로 프랑스는 나라 전체가 어지러웠습니다. 혁명정부는 새로운 질서와 가치관 정립이 절실함을 느꼈고, 대중의 도덕적 합의를 필요로 하게 되었습니다.

미술에서도 1400년대 르네상스 변혁기에 가장 믿을 수 있는 미적 가치로 내세운 것이 그리스·로마 고전으로의 복귀였던 것과 같이, 명확하고 강직한 선, 균형과 조화, 안정된 형식미의 강조 등은 혁명정부가 바라던 것 이상이었습니다. 이를 통해 바로크·로코코 시대의 과도한 사치와 과장됨을 극복할 수 있으리라 여긴 것입니다. 그리스·로마풍의 단정하고 안정된 형식미를 되찾으려 한 르네상스의 고전주의

를 모범 삼아 18세기 후반 프랑스는 신고전주의를 발전시킵니다. 신고전주의 미술의 특색은 형식의 통일과 조화, 명확한 표현, 형식과 내용의 균형 등을 중요시한 데 있고, 특히 그림에서는 엄격하고 균형 잡힌 구도와 명확한 윤곽, 형상의 입체적 표현 등을 중요하게 여겼습니다.

로코코 양식에 싫증을 느낀 루이 15세의 영향을 받아 프랑스에서는 고전 취미가 성행하기 시작했고, 나폴레옹이 출현하면서 영웅주의와 다비드가 만나 절정을 이루게 되었습니다.

## 혁명의 폭풍과 함께한 화가: 자크 루이 다비드

자크 루이 다비드Jacques Louis David, 1748~1825는 1748년 8월 30일에 파리에서 태어났습니다. 아홉 살 때 철물상을 경영하던 아버지가 결투로 사망해 숙부의 집에서 자랐지요. 옛 명화 따라 그리기를 즐긴 다비드는 교과서에까지 그림을 그려넣을 정도였답니다. 열여덟 살 때 이탈리아 폼페이 양식 그림을 가르치던 조제프 마리 비앵의 아틀리에로 들어가 고전주의풍의 그림 수업을 받습니다. 시인이자 가극 각본가인 스댕Michel Jean Sedaine, 1719~97의 집에 기숙하며 그곳에서 인기 배우나 작곡가 들을 만나고 연극과 음악에 열중하기도 했지요.

스물세 살에 다비드는 「미네르바와 마르스의 싸

**TIP**

### 바로크

17세기 초부터 18세기 전반에 걸쳐 이탈리아를 비롯한 유럽 가톨릭 국가에서 발전한 미술 양식. 회화에서는 대각선 구도, 원근법, 단축법, 눈속임 효과의 활용 등이 특징이다.

### 로코코

17세기의 바로크 미술과 18세기 후반의 신고전주의 미술 사이에 유행한 유럽의 미술 양식. 바로크가 남성적이고 강한 의지를 담고 있는 것에 비해 로코코는 여성적이고 감각적이라고 할 수 있다. 바로크의 연장선상에 있으면서 변형을 거쳐 보다 세련되고 화려해졌다.

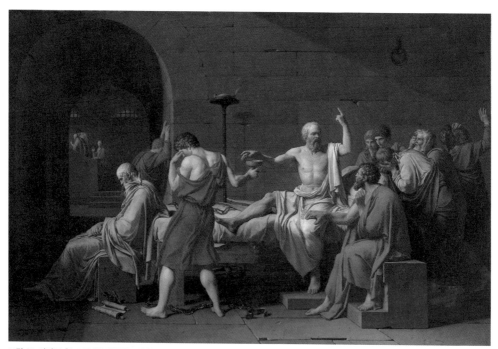

그림 25. 다비드, 「소크라테스의 죽음」, 캔버스에 유채, 130×196cm, 1787, 뉴욕 메트로폴리탄 미술관
신고전주의자들은 로코코 미술이 지나치게 사치스럽고 장식적인 것을 비판하고, 고대 그리스와 로마의 지적이고 냉철한 표현 양식에서 자신들이 나아갈 방향을 찾았다.

움」으로 로마 대상에 두 번째 응모해 2등상을 타는데, 이 그림에는 18세기 무렵 프랑스 로코코의 화려함과 귀족 취향이 강하게 남아 있었지요. 당시 미술계의 유일한 등용문이었던 로마 대상에 다섯 번이나 도전한 것을 보면, 상으로 주어지는 이탈리아 유학 기회를 얻어 새로운 고전주의의 풍조를 익히고 싶었던 것이겠지요.

드디어 1774년 로마 대상을 수상했을 때 스승 비앵은 로마에 있는 프랑스 아카데미 교장에 임명되었고, 꿈에 그리던 이탈리아 여행을 스승과 함께하는 행운을 얻습니다. 재능이 뛰어났고 프랑스인 특유의 자존심과 긍지가 강했던 다비드는 5년간의 이탈리아 유학에서 받

은 충격을 훗날 제자들에게 다음과 같이 전했답니다. "내가 처음 놀라고 주목하게 된 것은 이탈리아 회화의 힘찬 색조와 음영이었다. 이것이야말로 틀림없이 프랑스 회화와 완전히 대립하는 점이다. 박력 있는 명암 처리와 풍부한 내용이 주는 강렬함은 나를 놀라게 했다."

5년간의 이탈리아 유학 중 고대 유물과 르네상스 대가들의 작품을 열심히 모사하며 이탈리아 회화의 특징을 익혔습니다. 고대 예술 양식의 고귀함과 고전의 위대함에서 자신이 나아갈 길을 발견하고 확신에 차 파리로 돌아옵니다. 스승에게서 배우고, 이탈리아 유학을 통해 습득한 고전주의풍의 화법을 넘어, 이제 그는 진정 다비드다운 그림을 그리게 됩니다. 그 첫 번째 작품이 「호라티우스 형제의 맹세」그림 27이지요. 이 그림은 1785년 〈살롱〉에 출품되어 구체제를 타파하고 시민을 중심으로 한 새로운 사회체제 구축을 갈망하던 시대 분위기와 맞아떨어져 대성공을 거둡니다. 이제 다비드는 신고전주의 회화의 창시자로서 큰 명예를 한 몸에 얻게 된 것이지요.

1789년 혁명이 일어나자 다비드는 왕당파 편에 서지 않고 혁명 세력의 편에 섭니다. 1795년까지 화가라기보다 국민 의회파의 의원으로 정치 활동에 몰두하게 되지요. 혁명에 깊게 연루되어 있었던 다비드의 정치 활동은 1794년 로베스피에

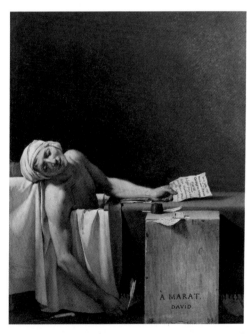

**그림 26. 다비드, 「마라의 죽음」, 캔버스에 유채, 165×128cm, 1793, 벨기에 왕립 미술관**
혁명파(산악당)의 민중 중심의 새 질서에 반대하는 반혁명파 당원에게 암살당한 지도자 마라를 영웅으로 묘사했다. 마라를 암살한 것은 스물다섯 살의 여성 샤를로트 코르데였다.

르의 실각과 함께 끝이 나고 결국 그는 반혁명파에 의해 뤽상부르에 감금됩니다. 그가 혁명에 가담했다는 이유로 두 딸을 데리고 집을 나갔던 아내는 옥중의 남편을 찾아와 아픈 마음을 위로했고, 다비드는 정신적 안정을 되찾아 혁명 전에 그렸던 고전적인 역사화로 돌아가게 됩니다. 가족과 화가로서 삶을 되찾았으니, 큰 전화위복이었지요.

나폴레옹의 등장과 함께 대사면으로 출옥한 다비드는 나폴레옹의 영웅적인 풍모에 호감을 갖게 됩니다. 나폴레옹 또한 대화가인 다비드를 필요로 했지요. 의기투합한 영웅과 대화가는 급속도로 친밀해졌고 황제의 제1화가로 임명되어 나폴레옹을 모델로 그림을 여러 점 그립니다. 그중 초대작 「나폴레옹 1세의 대관식」<sup>그림 28</sup>은 3년 만에 완성되었지요.

그러나 황제의 궁정 제1화가라는 영광도 잠시, 1815년 부르봉 왕조와 왕당파가 재집권하고 나폴레옹이 실각하자 이듬해 벨기에의 브뤼셀로 망명합니다. 망명생활 중에도 다비드를 향한 조국의 선망은 끊이지 않아 벨기에를 여행하는 프랑스 출신 화가는 거의 전부 그를 찾아왔다고 합니다. 1825년 12월 29일 오전 10시경, 10년에 가까운 망명생활을 접고 다비드는 습작의 밑그림 수정 작업을 하다가 숨을 거둡니다.

다비드가 창시한 신고전주의 회화는 혁명의 발발과 전개, 나폴레옹의 등장과 몰락을 함께하며 프랑스 회화의 주류를 만들었고, 그 영향력은 회화에 멈추지 않고 가구 양식이나 복장 장식, 헤어스타일에까지 미쳐 이른바 제정양식<sup>帝政樣式</sup>을 탄생시키는 데까지 일조했답니다.

**TIP**

## 제정양식

앙피르 양식(Empire Style)이라고도 하며, 신고전주의 예술의 한 단계로 프랑스 제1제정 시대(1804~14)에 유행했다. 로마제국의 것과 같은 장대한 양식을 찾던 나폴레옹에 의해 장려되었다. 다비드의 「나폴레옹 1세의 대관식」이 대표 작품.

## 로베스피에르(1758~94)

프랑스 북부의 아라스 출생으로 프랑스 혁명기의 정치가. 법률을 공부해 1781년 변호사가 되었고 1789년 삼부회 의원에 당선, 혁명이 일어나자 자코뱅당에 가입해 소수 민주파로 활동했다. 왕정 폐지의 계기가 된 1792년 8월 10일 봉기 후 급진적인 사건 처리안을 기초해 파리코뮌의 대표로 추대되었다. 농촌의 봉건제도를 타파하고 소농민과 중소 생산자 층에 바탕을 둔 국가 체제의 실현을 서두르며 공포정치를 추진했다. 1794년 4월 마침내 독립 체제를 이룩했으나 부르주아 공화파를 중심으로 하는 의원들의 반격으로 28일에 처형되었다. 평생 독신으로, 루소를 숭배하며 보통 사람들에 의한 사회 혁신에 열중한 반면 주변 사람들에게는 엄격하고 냉담한 인상을 주었다.

## 리비우스(기원전 59~기원후 17)

고대 로마의 역사가. 북이탈리아 파도바 출생으로 아우구스투스의 문학 서클에 영입되어 그의 총애를 받았으며 40여 년 동안 로마 건국부터 아우구스투스의 세계 통일에 이르는 역사를 총 142권으로 기술한 『로마 건국사』를 썼다. 현재 35권(1~10권과 21~45권)이 남아 있다. 이 작품은 과거의 연대기 작가의 저작들을 종합하고 아우구스투스 황제가 대제국 로마를 건설해 평화를 이룩할 때까지 로마인의 도덕과 힘을 찬양한 편년체의 역사서이며 '로마사 연구의 성서'로 알려져 있다.

## 「호라티우스 형제의 맹세」

호라티우스 형제의 이야기는 티투스 리비우스의 『로마 건국사』라는 책에 수록되어 오랫동안 읽혀왔고 연극으로도 각색된 슬픈 이야기랍니다. 로마가 알바를 공격했으나 저항이 대단해서 밀고 밀리는 접전이 계속되었습니다. 그러자 쌍방에서 세 명의 대표 전사를 싸우게 하여 결판을 내자고 했지요. 로마에서는 호라티우스 일가의 용맹한 삼형제가 대표로 선출되었답니다. 결국 삼형제 중 한 사람이 살아남아 로마가 승리하지요. 그러나 누이동생의 약혼자가 알바의 대표 중 한 명이었기에 누이동생은 통곡하며 오빠와 조국 로마를 저주했답니다. 격분한 오빠는 누이동생을 찔러 죽이고, 엄격했던 로마법은 조국을 구한 용사를 친족살인죄로 나라 밖으로 추방합니다. 다비드가 그린 「호라티우스 형제의 맹세」는 호라티우스 일가의 비참한 운명을 다룬 작품이지요.

이 작품은 공교롭게도 다비드가 훗날 혁명당원으로 처형에 찬성한 국왕 루이 16세에게서 제작 주문을 받은 것인데, 1782년 이 이야기를 다룬 연극을 보다가 그림을 구상하게 되었다고 합니다. 다비드는 이 작품의 비극성과 긴박한 상황을 표현하기 위해 다시 로마 여행을 할 정도로 열중했답니다.

1785년 〈살롱〉에 출품해 대단한 성공을 거두는데, 뜻밖에도 프랑스 시민 대혁명을 향해 고조되어가는 긴박한 기운이 암시적으로 반영되었던 것입니다. 구체제를 타파하려는 시민들의 잠재된 의식과, 큰 뜻을 위해 목숨을 걸고 싸우는 용감한 호라티우스 젊은이들의 기백을 절묘하게 섞어놓은 것이지요. 그림으로 시선을 돌려봅시다. 출전을 앞두고 용감하게 싸울 것을 아버지 앞에서 맹세하고 있는 남자

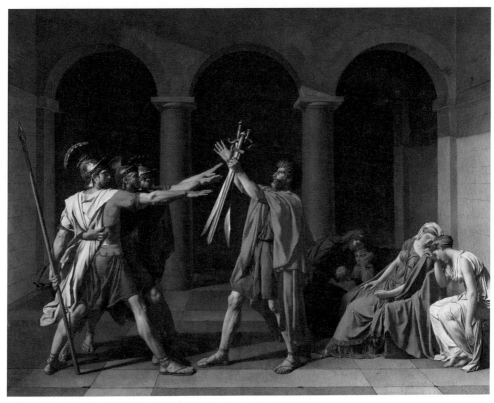

**그림 27. 다비드, 「호라티우스 형제의 맹세」, 캔버스에 유채, 330×425cm, 1785, 루브르 미술관**
화면 구성이나 인물 표현 방식에서 엄격함을 유지하면서도 내용은 당시 구체제를 타파하고자 한 시민들의 잠재된 혁명 의지를 담고 있다.

들 뒤에 근심스런 표정으로 고개 숙인 여인들이 있습니다.

전체 구도에서는 기둥 윗벽과 안벽, 그 뒤의 벽면 등 화면의 깊은 면들이 평행하게 놓여 있고, 칼과 창의 방향과 힘이 있어 보이는 발 동작에서는 선이나 형체가 직선적이면서 세로축과 가로축에 평행 교차되게 배치되어 있지요. 형체를 묘사하는 방법도 정적이고 안정된 중량감을 갖고 있으며 날카롭고 명쾌한 윤곽선이 긴장감을 암시합니다. 색채 사용은 엄격하게 억제되어 있으나 부분적으로 적색, 청

색, 녹색을 써서 절제된 분위기에서도 생기를 잃지 않고 있습니다. 이와 같이 다비드는 그림의 주제를 로마 건국 일화에서 찾고 있을 뿐 아니라 화면 구성이나 인물 표현, 색조 정리 등에서 긴박감이 느껴질 수 있도록 독특한 방식을 사용하여 신고전주의의 출현을 예고한 것입니다.

### 「나폴레옹 1세의 대관식」

나폴레옹을 만난 후 다비드는 황제를 찬미하는 대작들을 그리게 됩니다. 특히 이 그림은 나폴레옹에게서 직접 주문받아 3년이나 걸려 제작한 초대형 그림입니다. 교실의 큰 벽보다 더 큰 규모이니 얼마나 거대하겠습니까. 1804년 12월 2일에 파리의 노트르담 대성당에서 치러진 황제 나폴레옹 1세와 황후 조세핀의 대관식 장면이지요. 쉰여섯 살, 화가로서 가장 완숙기에 황제의 제1화가의 명예를 걸고 혼신을 다해 그림에 몰두합니다.

1년간의 준비기를 살펴보면 그가 얼마나 큰 정성을 쏟았는지 알 수 있답니다. 직접 대관식에 참석해 식장 분위기를 맛보았고, 노트르담 대성당 평면도에 주역과 들러리들 위치를 잡아보는가 하면, 대관식의 명분을 위해 먼 로마에서 파리까지 찾아온 교황 피우스 7세와 주인공 나폴레옹, 조세핀은 물론 그 밖의 중요인물들은 별도로 데생이나 밑그림을 그려두었습니다. 뿐만 아니라 화려한 의식에 어울리는 호화스런 의상과 장신구를 세밀하게 연구했고, 대성당 안의 채광이나 명암도 모형을 만들어 그림 배경이 될 공간을 누구보다 철저히 분석하고 파악했답니다.

여러 편의 밑그림 중 최종 선택한 이 장면을 그려나가자 황제와 다

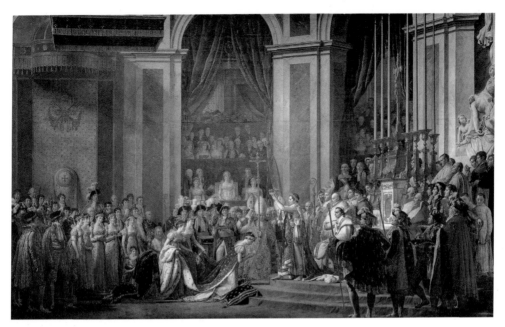

그림 28. 다비드, 「나폴레옹 1세의 대관식」, 캔버스에 유채, 610×931cm, 1806~07, 루브르 미술관
운집한 인물들을 적절한 곳에 배치하고 밝은 빛을 사용하여 혼란스럽고 복잡해질 수 있는 구도를 보기 좋게 정리했다. 황제의 취향에 맞춰 화려함을 추구하면서도 근엄한 분위기를 잃지 않았다.

비드의 사이를 시기한 사람들은 그림의 중심이 오히려 황후 조세핀의 대관을 위한 것처럼 보여 불경스럽다며 시비를 걸었지만 이미 황제의 양해를 구한 뒤였고, 황제는 오히려 조세핀을 사랑하는 증표로 여겨 흡족해했다고 합니다. 그들의 말대로 이 그림의 핵심은 나폴레옹 황제가 자기 스스로 관을 쓴 후 황후 조세핀에게 관을 씌워주는 광경입니다. 교황 피우스 7세가 내키지 않는 듯한 소심한 모습으로 대관을 축복하고 있습니다. 나폴레옹의 권력이 자신의 힘으로 쟁취한 것이지 타인(교황)에게서 받은 것이 아님을 읽을 수 있지요. 나폴레옹의 영웅 기질을 극적으로 표현하기 위한 다비드의 기지였다고나 할까요.

황제는 그림이 완성되기만 손꼽아 기다리며 가끔 사신을 보내 진행 과정을 보고받았고, 드디어 3년 후 완성되었을 때는 군악대의 축가와 근위병의 호위를 받으며 황후와 황족들, 대신들을 이끌고 그림을 보러 갔다고 합니다. 초상화의 박람회라고 할 만큼 나폴레옹 주변의 많은 인물이 포함되었고, 각 인물의 개성이 잘 살아 있었습니다. 화면 정면의 조금 어둡게 표현된 별실에는 행사에 불참한 나폴레옹의 어머니와 가족들이 그려졌는데, 나폴레옹의 요청에 따라 그려넣은 것이라고 합니다. 이 그림은 혁명기의 단순한 구도 대신 황제의 취향에 따라 엄숙하면서도 장대한 모습이고, 색채는 더없이 화려해졌으나 평소 "붓 자국이 보이게 그려서는 안 된다"라고 제자들에게 가르쳤던 것처럼 세밀하고 부드러우며 벽에 칠한 페인트처럼 광택이 날 만큼 화면을 매끈하게 정리했습니다.

다비드의 이 작품이 유명해진 이유는 그의 웅장한 구상력이 역사를 충실히 기록하면서 그 내용을 극적으로 강조했을 뿐 아니라 수많은 인물의 성격과 심리까지 담아냈기 때문이지요. 오늘도 루브르 미술관 고전주의 작품 전시실에 걸린 이 웅대한 그림 앞에서는 수많은 관객들 사이에 침묵의 대화가 오가겠지요. 혁명의 나라 프랑스와 혁명의 도시 파리에서 완벽한 혁명은 아직 이뤄지지 않았다며, 혁명에 대한 갈증을 느끼는 프랑스인의 인파 속에서 말입니다.

## 차가움과 뜨거움, 그 양면의 아름다움:

# 장 오귀스트 도미니크 앵그르

몽토방 교외의 무스티에서 태어난 앵그르Jean Auguste Dominique Ingres, 1780~1867는 화가이자 조각가로 건축과 음악에도 조예가 깊었던 아버지에게서 음악과 미술을 배웠습니다. 아버지는 르네상스의 대가인 라파엘로, 티치아노와 바로크 미술의 거장 루벤스 등의 복제화를 수백 장 수집해 어린 앵그르에게 따라 그리게 했지요. 아홉 살 때 제대로 된 소묘를 그려낼 정도로 천재성을 보였으며 십대 때는 시청 오케스트라 바이올린 연주자로 보수를 받을 만큼 음악에도 재능을 보였답니다.

앵그르가 파리 화단에 진출한 1797년 프랑스 화단에서는 고대 그리스·로마 미술에서 가장 이상적인 아름다움을 발견한 신고전주의가 성행하고 있었지요. 어려서부터 고전화풍에 익숙했지만, 당시 화단의 중진으로 명성을 떨치던 다비드의 아틀리에서 공부하며 더 큰 실력을 쌓게 된답니다. 세기말의 시대적 격랑 속에 끼어들지 않고 오직 그림 공부에만 열중한 앵그르는 스물한 살 때인 1801년 「아가멤논의 사절들」로 스승이 받은 로마 대상 1등상을 획득합니다.

국가 재정의 어려움으로 인해 로마 대상의 포상으로 약속된 5년간의 로마 유학이 연기되었으나, 대신 아틀리에를 지원받아 고전풍의 그림 연구에 심취하여 조금씩 스승 다비드의 영향에서 벗어났습니다. 그는 철저한 고전주의 추종자였지만 선동적이고 정치적인 다비드의 취향과는 달리 인체 표현을 통한 아름다움 추구에만 집중했지요. 혁명성이 강했던 스승의 눈에는 앵그르의 이런 성향과 차갑고 냉

정하기만 한 상화가 못마땅했답니다.

〈살롱〉에서 계속되는 비평가와 스승의 혹평을 뒤로하고 1806년, 스물여섯 살 되던 해 고대하던 로마 유학을 떠납니다. 어릴 적 수없이 보고 그려왔던 모사화들의 원작들을 보고 감동하며 이후 18년간이나 파리로 돌아가지 않고 이탈리아에 체류하며 고전 회화와 르네상스의 거장 라파엘로의 화풍을 연구하지요. 로마에 머물며 초상화가로 천재적인 소묘력과 고전풍의 세련미를 발휘하여 많은 작품을 남겼지만 본국 프랑스에서는 크게 인정받지 못했답니다.

1820년 프랑스의 새 정권에서 「루이 13세의 성모에의 서약」을 제작 의뢰받고 4년 후 파리로 돌아와 〈살롱〉에 출품하여 큰 호평을 받았고, 이때부터 신흥 낭만주의를 이끄는 들라크루아와 이념상 대항하는 신고전파의 중심인물로 인정받게 됩니다. 앵그르는 낭만주의의 그림에 나타나는 극적인 명암과 즉흥과 무질서, 소란한 움직임을 경멸했지요.

그는 정확한 소묘를 바탕으로 비례와 균형, 전체적인 조화라는 고전적인 원칙들을 고수했으며 모든 대상의 영혼까지 우아하게 담아내고자 했답니다. 고전주의의 그림이 형식에 집착한 나머지 인간의 감정이 빠져 싸늘하게 식어 있었다

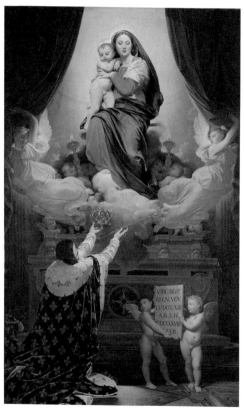

**그림 29. 앵그르, 「루이 13세의 성모에의 서약」, 캔버스에 유채, 421×262cm, 1824, 몽토방 노트르담 대성당**
성모마리아에게 프랑스 왕실의 수호를 부탁하는 루이 13세의 서원 모습을 그렸다. 구름 위의 마리아는 앵그르가 평소 존경하던 라파엘로의 「시스티나의 성모」를 모방한 것인데, 틀에 박은 듯한 묘사로 자연스러움이 결여되어 있기도 하다.

면, 앵그르는 현실에 대한 집착뿐 아니라 그 속의 인간의 아름다움까지 놓치지 않았지요. 고전주의의 원칙과 화가로서 그의 따뜻한 심성 사이의 갈등은 평생 그를 괴롭혔지만 언제나 이상적인 아름다움을 추구하며 완벽한 양식을 만들려고 했지요.

그의 고전주의적 성향 이면에는 공간의 연결과 조합, 빛을 이용한 풍부한 리듬감 등 낭만주의의 요소도 다분해 후대의 비평가들도 그를 어느 유파라고 단정하기 어려웠습니다.

1825년, 마흔다섯 살이 되어 레지옹 도뇌르 훈장을 받고 미술 아카데미 회원에 선출되던 해에 스승 다비드는 망명지 브뤼셀에서 숨을 거두었지요. 혁명에 투신해 격동의 물결에 휩싸였던 다비드의 운명과, 혁명의 불꽃과 관계없이 오직 화법에만 전념해 마침내 프랑스 미술계에 우뚝 선 앵그르의 만년은 너무나 대조적이었습니다.

신고전주의는 명확한 윤곽과 입체적 묘사, 엄격한 소묘와 절제된 색채 등으로 깨끗하고 잘 짜인 화면을 보여주지만 생명감이 잘 느껴지지 않는 것이 흠이었지요. 스승 다비드가 이 장단점을 모두 가진 화가였다면 앵그르는 약점을 극복한 화가였다고 할 수 있겠습니다.

1867년 1월 14일 여든여섯 살의 나이로 파리 자택에서 운명한 앵그르는 말년에 여러 명예직에 오르며 마침내 신고전파의 완성자라는 칭호를 받습니다.

### 「목욕하는 여자」

일반적으로 「발팽송의 욕녀」라고 알려지게 된 것은 이 작품을 400프랑에 구입한 소장자의 이름을 딴 데서 비롯된 것이라고 합니다. 앵그르의 나부상은

> **TIP**
>
> **소묘**
>
> 대상을 평면 또는 입체 표면에 선으로 표현하는 것. 시각예술의 기본 형식으로 그 자체로 완성품이 될 수도 있고 밑그림으로 활용되기도 한다.

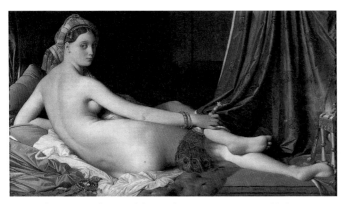

구상에서 제작까지 오
랜 기간을 들여 완성한
기교적인 것이 많은데
이 「목욕하는 여자」그림
31는 비교적 짧은 기간
에 극히 자연스럽게 그
려낸 것입니다. 제작년
도를 보면 화단과 스승
의 혹평을 받은 후 로마
에서 유학하던 때로, 라

**그림 30. 앵그르, 「그랑 오달리스크」, 캔버스에 유채, 91×162cm, 1814, 루브르 미술관**
필요 이상으로 늘려진 등뼈는 여인을 파충류처럼 보이게 한다. 이 그림은 해부학 관점에서의 정확성
결여로 혹평을 받았다. 그러나 후대에 와서는 인체의 아름다운 선을 극대화하기 위해 등선을 교묘하
게 과장함으로써 조형상의 혁신을 낳았다는 평가를 얻고 있다.

파엘로를 연구하던 초기 작품임을 알 수 있습니다. 강직한 긴장이 감
도는 다비드의 남성적인 신고전주의와 달리 우아하고 부드러운 선이
아름답습니다. 인물을 통해 역사적 의미를 표현하기보다 조형적 쾌
락을 추구한 최초의 나체화이며 스승 다비드의 기풍에서 벗어나고
자 하는 저항을 보여주는 그림이지요. 1806년 11월 로마에서 프랑스
에 있는 친구 포레스티에게 보낸 편지를 보면 "예술은 지금 바뀌지
않으면 안 된다. 나는 그런 혁명가가 되고 싶다"라는 구절이 눈에 띄
는데, 당시 앵그르의 결연한 의지를 엿볼 수 있습니다.

　사실 앵그르는 「목욕하는 여자」 이후에도 정통파의 양식을 고수
하지만 사실적 묘사에서 출발하면서도 해부학적 묘사를 고의적으
로 거부하기 시작한답니다. 1814년, 이탈리아에서 나폴리 왕국의 카
로니네 여왕의 주문으로 그린 「그랑 오달리스크」를 보면 인체의 아름
다움을 극대화한 앵그르의 의도된 도전의식을 느낄 수 있습니다. 스
승 다비드가 고전적인 형식미 속에 인물을 장대한 역사화에 예속시

## ●● 라파엘로(1483~1520)

이탈리아 르네상스의 위대한 화가이자 건축가. 그의 작품은 유연한 형태
와 안정적인 구도뿐 아니라 인간의 고결함에 대한 신플라톤주의 이상을
시각화했다는 점에서 걸작으로 인정받고 있다. 라파엘로는 교황이 거처
하는 스탄차 델라 세냐투라를 장식(1508~11)하는 일을 맡았는데, 여기
에 자신의 가장 중요한 프레스코화인 「성체에 관한 논쟁」, 「아테네 학당」
을 그렸다.

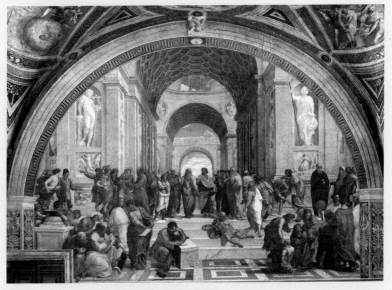

라파엘로, 「아테네 학당」, 프레스코화, 1510년~1511년경, 바티칸

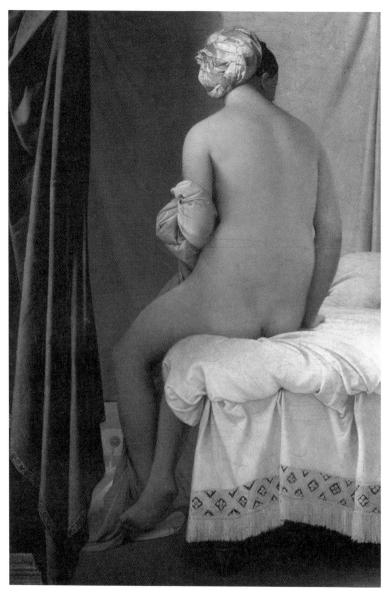

**그림 31. 앵그르, 「목욕하는 여자(발팽송의 욕녀)」, 캔버스에 유채, 146×97cm, 1808, 루브르 미술관**
다비드가 장대한 역사화를 그려 형식과 사실성을 강조한 반면, 앵그르는 인체 자체의 아름다움을 재현하는 데 집중했다. 이런 의미에서 앵그르의 그림은 인물을 소재로 역사적 의미보다 조형적 쾌락을 추구한 최초의 나체화이다.

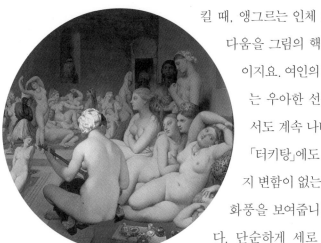

킬 때, 앵그르는 인체 그 자체의 아름
다움을 그림의 핵심으로 삼은 것
이지요. 여인의 등을 따라 흐르
는 우아한 선은 다른 그림에
서도 계속 나타나며, 35년 후
「터키탕」에도 등장해 만년까
지 변함이 없는 앵그르 특유의
화풍을 보여줍니
다. 단순하게 세로
로 흘러내린 휘장이
나 뒷면의 커튼 등
에서는 바로크·로
코코적인 화려함을
볼 수 없으며 온전

**그림 32. 앵그르, 「터키탕」, 캔버스에 유채, 직
경 108cm, 1863, 루브르 미술관**
목욕하는 여인을 소재로 평생 인체의 아름다
움을 연구한 앵그르의 만년 대표작. 그림의 향
락적인 분위기와 역동적인 구성에서 여든세
살 노화가의 인체를 향한 지칠 줄 모르는 열정
을 느낄 수 있다.

한 인물 표현을 위해 색채 사용도 절제하고 있음을
알 수 있지요.

더구나 화면에서 모든 노력의 흔적 즉, 붓질로 생
기는 마티에르까지 남기지 않으려 했기에 화면은 항
상 매끄러운 거울같이 맑아 비현실적인 느낌마저 줍
니다. 모델과 한 치도 어긋남이 없는 정확한 소묘와
절제된 색채, 형태의 입체적 표현, 냉정하고 명확한
구도, 절제 속에 의도된 변형 등에서 앵그르의 완벽
한 기교를 다시 한번 확인할 수 있습니다.

로마 대상

<sup>TIP</sup>

루이 14세가 이탈리아 로마에 '프랑
스 아카데미'를 설립한 후 유능한
예술가들을 로마로 유학 보내 고전
연구를 장려한, 예술 보호 정책의
일환으로 제정한 상. 1666년 제반
규정이 정해지고 '왕립 회화·조각
아카데미' 출신의 최우수 학생에게
수여했다. 1723년 이후 건축 부문이
포함되었고 프랑스 혁명으로 한동
안 중단되었으나 1801년 재개해 음
악 부문도 제정되었다. 현재는 프랑
스 예술원이 회화, 조각, 건축, 판화,
음악(작곡) 부문에서 해마다 콩쿠르
를 실시해 각 부문 1위 입상자에게
수여하고 있다. 주요 수상자는 회화
부문에 다비드·앵그르, 조각 부문
에 카르포, 건축 부문에 가르니에,
작곡가에 구노·비제·드뷔시 등이
있다.

# 프랑스 혁명과
# 미술가의 위치 변화

자유·평등·박애를 외치며 근대 사회로의
이행에 박차를 가한 프랑스 대혁명은 사회
전체에 구체제와의 단절을 가져온 동시에
미술가들의 생활과 작품 활동의 여건에도
커다란 변화를 가져왔습니다.

과거에는 그림의 주제가 당연히 정해져 있
는 것이라 여겼습니다. 즉, 성경에서 따온 종
교적 주제나 성자의 전설을 묘사하는 정도
가 전부였지요. 그러나 모든 것이 프랑스 대
혁명을 거치며 급속히 변해갑니다. 종교 개
혁으로 교회 성상에 대한 반대 운동이 일어
나 그토록 자주 쓰이던 그림과 조각 들이 더
이상 필요치 않게 되었고, 이에 따라 미술가
들은 새로운 시장을 찾을 수밖에 없었습니
다. 이제 새로운 관객을 위해 새로운 그림을
창조해야 할 때가 온 것이지요. 또한 이제는
그림 그리는 일이 장인에서 제자에게 대물
림되는 직업이 아니었습니다. 대신 그림이란
아카데미(학교나 학원)에서 가르쳐야 하는
하나의 과목이 되었습니다. 따라서 과거의

화가들이 도제 생활을 하며 직업 기술을 전
수받았던 방식은 쇠퇴하게 되었습니다.

이러한 사회 변화로 인해 점차 화가들은 후
원자들이 요구하는 그림을 그리게 되었지
요. 다행히도 후원자와 화가의 요구가 일치
하면 그림을 그려준 대가로 돈을 받을 수 있
었지만, 그렇지 못할 경우 화가는 자존심을
꺾고 그림을 그릴 것인지 아니면 수입원을
포기할 것인지를 결정해야 했습니다. 그리
고 미술가에게 후원자가 없을 경우 그림과
조각을 기꺼이 사려 하는 구매자들을 많이
확보하는 것이 중요해졌습니다. 이제 미술
가들은 도처에서 새로운 주제를 찾아내야
했습니다. 대신 그림 주제를 선택할 자유가
주어졌고, 풍경화를 그릴지, 신화나 역사의
극적인 장면을 그릴지, 종교와 관련한 내용
만 그릴지 등에 관해 스스로 결정할 수 있
게 되었습니다. 미술이 더이상 중세 성당에
묶이지 않고 화가의 손에 맡겨지게 된 것입
니다.

# 형식의 틀을 녹여 열정을 표현하다 2..
## 낭 만 주 의

| 주제 | 전설, 이국적인 것, 자연 |
|---|---|
| 기법 | 빠른 붓질, 강한 명암 대조, 주로 사선 구도 사용 |
| 대표 화가 | 제리코, 들라크루아 |
| 분위기 | 주관적, 자발적, 비순응적 |

낭만주의는 18세기 말부터 19세기에 걸쳐 전 유럽에서 유행한 예술 경향입니다. 19세기 초의 뚜렷한 사조로 나타난 낭만주의는 1820년경부터 약 20년간 미술뿐 아니라 사회 전반에 흐른 일종의 정신혁명이라고 할 수 있습니다.

낭만주의를 이끈 사람들은 역사 발전의 근원이 형식이나 원칙, 이념, 실체나 본질 등에 있는 것이 아니라 동적인 요인에 의한 것이라고 여겼지요. 문화란 끝없는 흐름 속에 변모하며 우리의 삶은 언제나 과도기에 서 있어 투쟁을 통해 바꿔나가야 한다고 보았던 것입니다.

고전주의 작품들이 화단을 주도하고 있을 때도 다음 세대는 변혁을 꿈꾸고 있었답니다. 그로Baron Antoine Jean Gros, 1771~1835는 남작의 작위까지 받은 순수한 고전파 화가였으나 조심스럽게 동세를 표현하며 딱딱한 아름다움에서 벗어나고자 했지요. 그러나 큰 스승 다비드가 망명지에서 계속해서 보내는 "반드시 고전적인 데서 아름다움을 찾고 다른 길로 나가면 안 된다"라는 훈계와 자신의 욕구 사이에서 번

민하다 센 강에 몸을 던져버립니다. 이 사건은 한 화가의 비극이었지만 변화를 알리는 징조이기도 했지요.

고전주의 옹호자들은 1824년, 18년이나 이탈리아에 머물던 앵그르를 불러들여 「루이 13세의 성모에의 서약」 앞에 박수를 보내며 건재를 과시하지만, 신세대들의 용광로 같은 열정을 식힐 수는 없었답니다. 이미 1819년에 고전파 속에서 자란 제리코가 「메두사 호의 뗏목」이라는 그림으로 본래의 점잖은 기풍을 버리고, 생생하고 극적인 주제와 동적인 강한 표현을 시도한답니다. 격렬한 승마를 즐겼던 호방한 성격의 제리코가 말에서 떨어져 서른세 살의 나이로 요절하자 그 뒤를 이어 친구이자 후배였던 다재다능한 청년 들라크루아가 「단테의 작은 배」라는 그림으로 새로운 풍조를 주창합니다.

당시 19세기 초엽의 프랑스 문학은 이미 낭만주의의 세례를 받고 있었으며 1827년경부터는 미술에까지 그 영향력을 미쳤습니다. 들라크루아는 이 새로운 문학사조에 힘입어 회화를 뿌리부터 혁신하고자 고전파의 권위에 도전하며 낭만파 회화를 성숙시켰고 마침내 그 정점에 서게 됩니다.

고전파가 기품을 중요시하며 명쾌한 형태와 폐쇄적이고 형식에 치우친 아름다움에 치중했다면, 낭만파는 그 형식미를 부정하고 감동과 약동하는

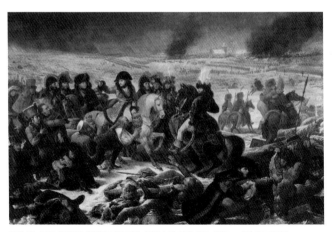

그림 33. 그로, 「에일로 전장의 나폴레옹」, 캔버스에 유채, 521×784cm, 루브르 미술관
신고전주의 화가인 그로는 나폴레옹과 함께 전투 현장을 누빈 종군화가였다. 신고전파의 마지막 거장으로 전통 화법을 존중하면서도 감정 표현에 집중해 낭만파의 전조를 보였다.

생명감을 동적으로 표현하고자 했지요. 소묘(선)의 절대성보다는 색채의 해방을, 형태의 엄격한 부동성보다는 자유분방한 유동성을 내세우며 신고전파의 절대적 이상미가 아니라 인간 개개인의 감수성을 중시한 개성미로 대립해나갔답니다.

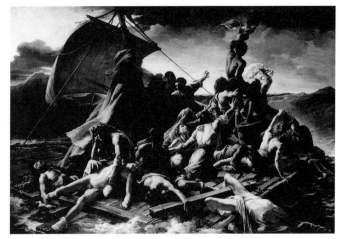

그림 34. 제리코, 「메두사 호의 뗏목」, 캔버스에 유채, 491×716cm, 1818~19, 루브르 미술관
조난 당시 처참한 상황을 격렬한 구도와 강렬한 색채로 낭만주의의 태동을 예고하지만 몸동작에서는 아직 딱딱함이 느껴진다. 실제 사건을 주제로 삼았다는 점에서 사실주의와도 연관을 가진다.

낭만파는 지식보다는 상상력이 훨씬 더 중요하다고 믿었으며 비대칭의 변화와 깊이 있는 표현을 위한 사선 구도, 밝고 빛나는 풍부한 색채 효과 등에서 현실을 초월한 무한의 감동과 열정을 표현하고자 했던 것입니다.

## 정열과 낭만의 전도자: 페르디낭 빅토르 외젠 들라크루아

들라크루아Ferdinand Victor Eugène Delacroix, 1798~1863는 1798년 4월 26일 파리 근교 모리스 샤랑트 현縣에서 명문가 외교관의 아들로 태어났습니다. 일곱 살 때 지롱드 현의 지사였던 아버지가 사망하자 이듬해 어머니는 파리로 돌아와 아들을 명문 리세 앙페리알에 입학시킵니다. 어릴 때부터 모범적이고 총명했으며 문학과 음악에도 관심이 많

**그림 35. 들라크루아, 「단테의 작은 배」, 캔버스에 유채, 189×242cm, 1822, 루브르 미술관**
단테의 머리를 감싼 붉은 천과 갈색과 푸른색의 배경이 만드는 색의 대비, 그리고 파도가 넘실대는 삼각형 구도가 그림에 생동감을 더한다. 고전파의 전성기에 낭만파의 새로운 기운을 암시한 기념비적인 그림.

았고 특히 오르간 연주와 노래 솜씨가 뛰어나 음악가로 키우라는 주위의 권유도 있었다고 합니다. 타고난 예술적 감수성과 정열적인 상상력을 소유했던 그는 점점 그림에 재능을 보였지요.

가장 예민했을 열여섯 살 때 어머니마저 죽고 누나의 가족과 살게 됩니다. 양친을 여윈 소년 들라크루아를 염려한 숙부는 다음해 학교를 중퇴시키고 고전파 화가로 유명했던 게랭의 아틀리에에 입문시켰지요. 자신도 화가였던 숙부는 들라크루아가 청소년기의 실의를 그림으로 극복하길 바랐는지도 모릅니다.

게랭의 아틀리에에서 본격적인 그림 공부를 시작한 그는 거기서 제리코와 운명적으로 만나게 됩니다. 선배격인 제리코가 「메두사 호의 뗏목」을 그릴 때 모델이 되어줄 정도로 둘의 우정은 깊어졌고 서로 많은 영향을 주고받았답니다.

들라크루아는 다시 프랑스의 국립미술학교인 '에콜 데 보자르'에 입학해 미술교육을 받습니다. 이때부터 루브르 미술관에 다니면서 티치아노, 루벤스, 벨라스케스 등의 그림을 모사했고 제리코의 작품에 매료되어 대상을 사실적으로 그리는 연습도 합니다. 이 젊은 미술학도가 화가가 되겠다고 결심한 데는 루브르 미술관과 제리코의 영향이 컸다고 할 수 있습니다.

1819년 제리코가 발표한 「메두사 호의 뗏목」은 그를 고전적인 그림 학습에서 벗어나는 결정적인 계기를 만들어주었고, 젊은 화가는 1822년 최초의 낭만주의 그림이라 할 수 있는 「단테의 작은 배」를 〈살롱〉에 출품해 입선하게 됩니다. 단테와 베르길리우스가 조각배를 타고 지옥의 연못을 건널 때 망령들이 살려달라며 매달리는 처참한 장면이었지요. 심사를 맡은 고전파 화가 그로가 감탄하며 강력하게 추천해 입선을 하게 되었다는 후문입니다. 당시까지도 고전주의가 주류를 이루고 있었지만 그로는 격렬한 구도와 생동감 넘치는 색채의 참신성을 인정했고 이로써 들라크루아의 낭만적인 새로운 표현 의지가 인정을 받게 된 것입니다. 마침 파리 화단을 강타한 영국의 풍경화가 터너와 컨스터블의 자유로운 색채 사용에 자극받은 들라크루아는 더욱 생기 넘치는 그림을 그리게 되지요.

1824년 1월 제리코가 지병인 폐병에 말에서 떨어진 사고 후유증이 겹쳐 사망하게 됩니다. 새로운 기운을 주고받으며 서로 힘이 되어주던 사이였으니, 당연히 큰 충격을 받았지요. 이제 혼자 외로운 개척자의 길을 걷게 된 것입니다. 그러나 그는 계속해서 1822년에 1만 명의 터키 군대가 그리스 키오스 섬을 습격하여 살육·방화한 잔인한 사건에 분노하며 「키오스 섬의 학살」을 그립니다. 이 그림은 '틀려먹은 데생'이라든지 '그

**그림 36. 들라크루아, 「키오스 섬의 학살」, 캔버스에 유채, 419×354cm, 1824, 루브르 미술관**
터키 군이 키오스 섬을 급습해 섬 주민들을 살해하고 집을 불태우고 여자들을 약탈한 사건에 분노해 그린 것이다. 당시에는 '회화의 학살'이라는 혹평을 받았지만 낭만파의 탄생을 알리는 신호탄과 같은 그림이다.

# 티치아노(1488~1576)

북이탈리아의 피에베 디 카도레 출생. 피렌체풍의 입체적인 형태주의에 대립하는 베네치아파의 회화적인 색채주의를 확립했다. 초기 작품「성애와 속애」에서는 특유의 사실적이고 견실한 묘사와 명쾌한 색채를 보여주었고 1518년「성모승천」에서는 초기의 양식에서 벗어나 자유롭고 역동적인 분위기를 담았다. 국내외 여러 왕후에게서 많은 그림을 의뢰받아 큰 명성을 떨쳤고「우르비노의 비너스」, 「거울을 보는 비너스」 등은 풍속화와 풍경화의 요소가 섞여 있는 점이 눈에 띄며 인간성에 중점을 두어 관능적이고 독특한 느낌을 자아낸다. 교황과 왕들의 초상화나 자화상 등은 예리하게도 성격까지 잘 잡아내어 깊이 있는 사실성을 보여주었으며 말년까지 왕성하게 작업했다. 고전적인 양식을 완전히 탈피해 격정적인 바로크 양식의 선구자가 된 티치아노는 17세기의 루벤스나 렘브란트로 이어지는 미술 발전의 길을 개척한 화가이다.

티치아노, 「우르비노의 비너스」, 캔버스에 유채, 119×165cm, 1538

## •• 루벤스(1577~1640)

독일 베스트팔렌 지겐 출생의 바로크풍 화가. 열네 살 때 백작부인의 시동

이 되어 귀족사회의 관습을 익혔고 화가가 되기로 마음먹었다. 이탈리아

에 8년간 머물며 베네치아와 로마 등지에서 고대 미술과 르네상스 거장들

의 작풍을 연구하며 명성을 얻었다. 1609년 독일(플랑드르) 총독 알브레

히트의 궁정화가가 되었고 날로 높아가는 명성과 많은 제자에 둘러싸여

역사화와 종교화를 비롯한 특유의 화려하고 장대한 예술을 펼쳐나갔다.

파리의 뤽상부르 궁전의 21면으로 된 연작 벽화 「마리 데 메디치의 생애」

는 관능적인 밝은 색채와 웅대한

구도로 바로크 회화를 집대성한

기념비적 작품이 되었다. 팔의 통

증이 심장에까지 번져 1640년 화

가로서 화려한 생애를 마쳤다.

루벤스, 「초상화로 마리 데 메디치와 선을 보는 앙
리 4세」, 캔버스에 유채, 394×295cm, 1622~25
루벤스, 「마르세유에 도착한 마리 데 메디치」, 캔
버스에 유채, 394×295cm, 1622~25
루벤스, 「리옹에서 만난 마리 데 메디치와 앙리
4세」, 캔버스에 유채, 394×295cm, 1622~25
루벤스, 「마리 데 메디치와 앙리 4세의 결혼」, 캔버
스에 유채, 394×295cm, 1622~25

# 벨라스케스(1599~1660)

에스파냐 안달루시아 지방 세비야에서 출생한 바로크 시대의 대표 화가. 초기에는 경건한 종교적 주제를 그렸으나 민중의 빈곤한 일상에도 관심이 많았다. 1622년 수도 마드리드로 나가 이듬해 펠리페 4세의 궁정화가가 된 후 평생 왕의 예우를 받았으며 나중에는 궁정의 요직까지 맡았다. 1628년 첫 이탈리아 여행에서 베네치아파의 영향을 받아 점차 선명한 색조와 경쾌한 필치로 옮겨갔고 이 시기에 왕족, 신하, 궁정 어릿광대, 난쟁이 등을 모델 삼아 많은 초상화를 그렸다. 불행한 사람들을 왕족들과 다름없는 담담한 필치로 묘사하여 인간 존재의 중요성과 본질적인 비극성까지 추구한 벨라스케스는 머지않아 초상화의 대가가 되었다.

벨라스케스는 1649년부터 51년까지 두 번째로 이탈리아에 체류하는 동안 전통적인 윤곽선 사용과 조각적인 양감을 포기하고 색채를 투명하게 담아내기 시작했다. 공기의 두께에 의한 원근법을 표현하는 기법상의 혁신을 시도하던 그는 평생 화가로서 업적이 집약된 「시녀들」 같은 그림들을 그려낸다. 진동하는 빛의 파장과 대기까지 세밀하게 담아내는 공간 표현은 시대를 크게 앞질러 인상파의 출현을 예고한 것으로 평가되고 있다.

벨라스케스, 「시녀들」, 캔버스에 유채, 318×276cm, 1656

림의 학살'이라는 혹평을 받았지만 힘찬 율동과 격정적 표현은 그의 낭만주의 화풍을 더욱 확고히 자리 잡게 했답니다.

1824년 〈살롱〉에는 신고전파의 대표 격인 앵그르의 「루이 13세의 성모에의 서약」이 함께 발표되어 반항기 넘치는 청년 화가 들라크루아와의 운명적이고 대립적인 만남이 이뤄집니다. 들라크루아는 그리스나 로마 인물들을 들먹이며 정확하게 그릴 것을 고집하고 끊임없이 고전풍의 조각상을 모사하는 정통 미술교육을 저주했고, 인간답고 극적인 감동으로 화폭을 채워나갔습니다. 또한 그는 소묘보다 색채가 그림에서 훨씬 더 중요하며 지식보다 상상력이 앞서야 한다고 주장했지요.

프랑스 화단의 도도한 고전주의풍에 싫증을 느낀 그는 아랍세계의 눈부신 색채와 낭만적 풍속을 연구하기 위해 북아프리카로 여행을 떠납니다. 이 여행의 경험을 살려 1827년 다비드와 앵그르의 가르침에 정면으로 도전하는 「사르다나팔루스의 죽음」을 발표하지요. 그림은 고대의 전설을 소재 삼고 있습니다. 아시리아의 폭군 사르다나팔루스의 압정에 시달리던 국민이 반란을 일으켜 궁성을 불태우고 그 불길이 국왕의 침실까지 이르자 국왕은 침실에 누워 병사들에게 자기가 사랑했던 여인들을 불러들여 한 사람씩 가슴을 찔러 죽이게 하지요. 단순히 사실을 그린 역사화가 아니라 소용돌이치는 인간 군상의 비극적인 현장을 격정적으로 표현하는 데 초점을 맞춘 것이랍니다.

> **TIP**
>
> 게랭
> Piérre-Narcisse Guérin
> (1774~1833)
>
> 프랑스 파리에서 태어난 신고전주의 화가. 1797년 로마 대상을 수상했고 1805년부터 5년간 로마에서 공부하며 고전을 익혔다. 다비드의 영향으로 엄격한 역사화를 많이 그렸다. 만년에는 로마의 프랑스 아카데미 관장을 지냈고, 1829년 남작 작위를 받았으며 제리코, 들라크루아 등의 뛰어난 제자들을 두었다. 루브르 미술관에 소장된 「마르쿠스 섹스투스의 귀가」, 「파이드라와 히폴리토스」 등의 작품을 남겼다.

**그림 37. 들라크루아, 「사르다나팔루스의 죽음」, 캔버스에 유채, 395×495cm, 1827, 루브르 미술관**
자신도 곧 죽임을 당할 것을 알면서 태연하게 살인 장면을 즐기는 왕의 모습을 담았다. 비극적인 살인과 비명이 터져 나오는 격정을 화려한 색채로 그려, 마치 화면 전체가 불길에 휩싸인 듯하다.

한편, 들라크루아는 무엇보다 색채를 중요하게 생각했는데, 이와 관련해 재미있는 일화가 있습니다. 어느 날 그가 평소처럼 루브르 미술관을 둘러보고 해질녘 광장으로 나왔는데 황금빛 마차가 눈앞을 지나치며 보랏빛 잔영을 남기더랍니다. 이 우연한 광경에서 그는 색의 비밀을 발견하지요. 색이란 홀로 존재하는 게 아니라 다른 색들과 어우러지며 미묘한 효과를 낳는다는 사실을 깨달은 것입니다. 노랑과 보라, 빨강과 녹색의 대비가 색조의 선명도를 높인다는 보색효과의 원리를 깨달은 그는 색채화가로서 한 걸음 더 나아가게 되고, 그의 이러한 발견은 19세기 후반에 대두한 인상파 회화에 큰 영향을 미치게 됩니다.

1830년 들라크루아는 「민중을 이끄는 자유의 여신」을 발표합니다. 부르봉 왕가의 왕정복고를 반대한 시민들이 사흘간의 시가전을 벌이는 민중봉기를 그린 것인데, 역사적 의미보다는 인물들의 격렬한 움직임과 낭만적인 감정을 표현하는 데 주력했지요. "우리가 그려야 할 것은 사물 그 자체가 아니라 그 사물과 같은 것들이다. 우리는 눈이 아니라 마음을 위해 그려야 한다"라는 그의 말은 낭만적 감정의 표현을 핵심으로 한 그의 예술을 대변한다고 하겠지요.

삼 대 후반에 발병한 악성 후두염으로 만년까지 고생했지만 다양한 정물과 나부, 동물화 등 9천여 점에 이르는 많은 작품을 제작합니다. 생계를 위한 대규모 천장화, 성당 벽화, 역사화 등도 그렸지만 대부분 정열적인 인간 감정과 색채 해방을 부르짖으며 격동의 삶을 산 들라크루아는 예순다섯 살이 되던 1863년 8월 13일 몇 차례 발병한 후두염이 악화되어 파리의 퓌르스탕베르에 있는 자택에서 오랫동안 자신의 시중을 든 한 노부인이 지켜보는 가운데 쓸쓸히 눈을 감습니다.

### 「민중을 이끄는 자유의 여신」

1830년 7월 28일, 왕정복고에 반대하여 봉기한 파리 시민들이 사흘간의 시가전 끝에 부르봉 왕가를 넘어뜨리고 루이 필리프를 국왕으로 맞는 7월 혁명을 주제로 삼은 그림입니다. 이 사건으로 프랑스 국민의 자유를 향한 꿈은 어느 정도 실현되었다고 봐야겠지요.

그는 1830년 10월 18일에 형 샤를 앙리에게 보낸 편지에서 "나는 현대적인 주제, 즉 바리케이드전을 그리기 시작했어. 나는 조국의 승리를 위해 직접 나서진 못했지만 조국을 위해 이 그림을 그리고 싶어"라고 씁니다. 이 글에서 밝혔듯 7월 혁명에 대한 들라크루아의 관심은 정치적 성향이 아니라 해방을 쟁취하려는 자유 의지에 대한 공감과 애국심의 발로였습니다. 들라크루아의 그림 중 프랑스 역사를 소재 삼은 유일한 작품입니다.

처참한 동란의 정경보다 삼색기를 힘차게 쳐든 자유의 여신에 집중하여 검은 모자를 쓴 남자의 총과 소년의 왼팔을 양축으로 역동적인 삼각형 구도를 만듭니다. 힘찬 구도는 삼색기의 붉은색과 화면 중

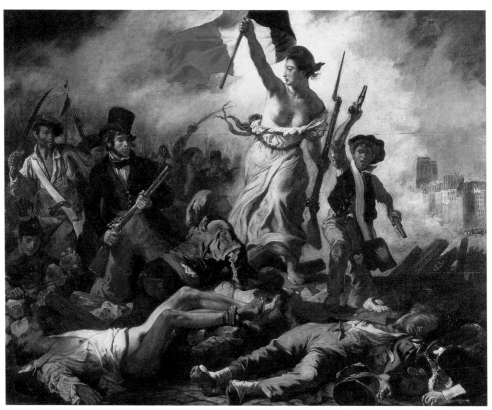

그림 38. 들라크루아, 「민중을 이끄는 자유의 여신」, 캔버스에 유채, 325×260cm, 1830, 루브르 미술관
바리케이드 위에 서서 혁명파 사람들을 이끄는 자유의 여신은 화가의 상상이 빚어낸 가상의 인물로, 낭만주의의 중요한 요소인 비현실의 진리를 대변한다.

앙의 청색 옷이 주는 빛나는 보색 효과에 힘입어 한층 동적인 느낌을 낳습니다. 화면 오른편 안쪽, 연기에 뒤덮인 노트르담 대성당을 배경으로 바리케이드 위에 서서 혁명파 사람들을 격려하는 자유의 여신은 화가가 만들어낸 상상의 인물로, 낭만주의의 중요한 요소인 비현실의 진리를 대변합니다. 또한 혁명에서 남자 못지않은 역할을 하는 프랑스인 여성의 이상화된 모습이기도 하지요. 여신의 왼쪽에 정장 차림에 모자를 쓰고 총을 든 청년은 들라크루아 자신을 그린 것이라

고 합니다.

1831년 〈살롱〉에 출품되어 상당한 호평을 받았고, 7월정부의 수반인 리프가 작품을 구입했다고 합니다. 나아가 이 그림은 훗날 나폴레옹 3세 때 개최된 파리만국박람회에 진열되었고 그가 죽고 나서 1874년 루브르 미술관에 소장되어 전시되고 있습니다.

# 혁명과 반동의 기로에 선
# 낭만주의

낭만주의는 실로 거대한 분출이었으며 이후 다른 사조들의 정서적 기반이 되기도 했습니다. 미술 세계의 낭만주의는 문학 세계에서 이미 왕성하게 벌어지고 있던 낭만주의 운동에서 큰 힘을 얻었습니다.

낭만주의를 이해하기 위해 먼저 산업문명의 발전 속도를 강하게 채찍질하고 있었던 당시 시대 상황을 떠올려보십시오. 낭만주의자들은 산업사회의 분업과 전문화, 그리고 그에 수반되는 생활의 파편화로 인해 밀려오는 불완전함과 외로움에 잔뜩 예민해져 있었습니다. 부서진 세계, 파편의 세계에 살고 있다는 것을 너나 할 것 없이 공통적으로 느끼고 있었던 것입니다. 이러한 상황은 강력한 자아의식과 때로는 오만하기까지 한 주관주의를 자극했습니다. 낭만주의는 실로 당시 크게 발전했던 주관주의 철학과도 연관이 있습니다.

모든 낭만주의자는 하나같이 산업사회에 대한 반감을 품고 있었습니다. 물질 생산이 점점 모든 것의 정수로 칭송됨에 따라 낭만주의자들은 더 강렬하게 인간의 마음을 드러내고 열정을 분출하려고 시도했습니다. 그럼으로써 개성을 찬양하며 그것의 해방을 꿈꿨습니다. 그리고 그들은 나폴레옹에게서 그런 특성을 찾기도 했습니다. 나폴레옹을 그런 정신의 전도사쯤으로 착각한 것이지요.

낭만주의자들은 삶의 총체성을 동경하면서도 눈 앞의 현실세계에서 벗어나고 있었답니다. 동양이나 아프리카 등의 이국적 인상과 상상력으로 포장된 가공의 세계로 도피하는 경향을 보였던 것이지요. 이러한 점은 훗날 사실주의가 대두하는 배경이 되며, 자본주의에 대해 강한 반감을 가지면서도 적절한 대안을 제시하지 못하고 신비화로 나아가 결국 반동으로 이르게 되었습니다. 이후 낭만주의는 사회에 대한 현실적 비판으로 발전(사실주의)하기도 하고 또는 표현주의, 현실주의의 정서적 원형이 되기도 합니다.

# 자연과 인간과 노동의 재발견 3..
## 자 연 주 의

| | |
|---|---|
| **주제** | 풍경, 노동하는 사람 |
| **기법** | 균형감, 인물의 윤곽선을 단순하고 견고하게 묘사 |
| **대표 화가** | 코로, 밀레 |
| **분위기** | 고요한 균형감, 안정감 |

　낭만주의 이후 유럽의 화단은 작가의 개성을 더욱 중요하게 여기게 됩니다. 근대정신에 의해 개인의식과 개성이 부각되면서 교회나 궁정의 영향에서 벗어날 수 있었기 때문이지요. 미술은 미술로서 예술가의 자유의지를 낳게 했고 각기 독자적인 예술 표현을 가능하게 했던 것입니다. 이것은 근대미술의 큰 특색이었으며 한발 더 나아가 20세기 미술 발전의 토대가 되기도 했답니다.

　오래 전부터 대륙의 풍속화나 상화 화풍의 영향에 젖어 있던 영국은 18세기에 겨우 자체의 화단을 형성했고 19세기 초에는 터너와 컨스터블이라는 뛰어난 풍경화가들에 의해 프랑스가 주축이 된 근대 회화의 발생과 전개에 큰 영향을 미치게 됩니다.

　1820년대는 들라크루아의 낭만주의가 프랑스 화단에 새 기풍을 불러일으키고 있을 때였지요. 밝고 풍부한 색감으로 전원의 빛과 대기의 풍부함을 표현한 영국의 풍경화는 낭만주의의 색채에 힘을 실어주었고 들라크루아는 이에 영향을 받아 자연을 새로운 감각으로

받아들이며 낭만주의풍의 풍경화를 그립니다.

그러나 1830년대 중반부터 신화 속 내용에 집착하며 낭만주의는 격렬한 구도와 색채 표현, 이국적 취미 등 현실과 거리가 먼 상상의 세계에 빠져들었습니다. 이에 반발한 몇몇 화가들은 자연과 은밀한 대화를 나누며 자연의 있는 그대로 모습을 꾸밈없이 그려내고자 합니다. 이들은 무리를 지어 파리 근교의 퐁텐블로 숲 주변 풍경을 즐겨 그렸고, 바르비종 마을에 주로 머물렀다 하여 퐁텐블로파 또는 바르비종파라고 불렸답니다. 대표 화가로는 코로와 밀레를 들 수 있지요.

코로는 서민층의 젊은 여성을 모델 삼은 초상화에도 뛰어난 감각을 보였으며 특히 부드러운 색조로 평화롭고 섬세하게 그린 풍경화는 '자연의 서정시인'이라는 칭송을 받기에 충분했답니다. 한편 밀레는 그 자신이 가난한 농부의 아들로 태어났고 또 그렇게 자라서인지 더욱 철저하게 농촌 풍경을 눈에 보이는 대로 묘사했으며, 나아가 자연과 더불어 씨를 뿌리고 거두는 농민의 노동과 감정까지 깊은 공감과 종교적 경건함으로 그려냈습니다. 또한 밀레의 자연과 인간과 노동이라는 소재와 사실적인 화풍은 후기인상파의 반 고흐라는 걸출한 화가를 잉태하기도 합니다.

영국의 풍경화나 바르비

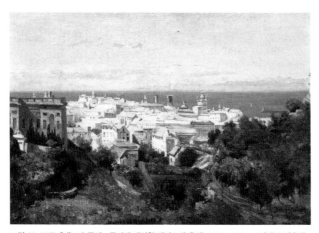

그림 39. 코로, 「제노바 풍경」, 종이에 배접한 캔버스에 유채, 29.5×41.7cm, 시카고 미술관
코로는 은회색을 즐겨 사용했는데, 사실에 충실한 주변의 색을 해치지 않으면서 그림에 은은한 분위기를 주었다.

# •• 터너
## (Joseph Mallord William Turner, 1775~1851)

영국 런던 출신의 풍경화가. 부친은 이발사였으며 부유하진 못했으나 열
네 살 때부터 로열아카데미에서 장학생으로 수채화와 판화를 배웠다. 스
무 살에 유화를 시작해 유채 풍경화를 전람회에 출품했다. 17세기 네덜란
드 풍경화가들의 영향을 받았고 국내 여행에서 익힌 각지 풍경을 소재로
삼았다. 스물네 살에 아카데미 준회원이 되었고 3년 후에는 정회원으로
선출되는 천재성을 보였다. 1802년 프랑스를 중심으로 5백 점이나 되는
풍경 스케치를 남겼고 1819년 이탈리아 여행을 통해 색채에 밝기와 빛을
더했다. 「선박 해체장으로 예인되는 전함 테메레르」(1839), 「비, 증기, 속
력」(1839) 등의 대표작은 존 러스킨의 극찬을 받았으며 그가 죽은 후에도
주목받아 프로이센-프랑스 전쟁을 피해 영국으로 건 온 모네, 피사로, 시
슬레 등의 프랑스 화가들에게 큰 감동을 주어 이후 인상파에 큰 영향을 미
쳤다.

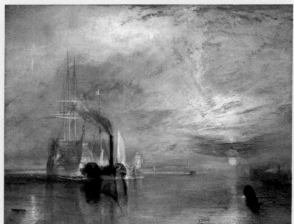

터너, 「선박 해체장으로 예인되는 전함 테메레르」, 캔버스에 유채, 91×122cm, 1839

## 컨스터블(John Constable, 1776~1837)

영국의 풍경화가. 제분업자 집안에서 태어나 로열아카데미에서 공부했다. 1802년 〈아카데미전〉에 입선했지만 고향으로 돌아가 풍경화에 전념했다. 자연을 세심하게 관찰하여 영국 특유의 소박한 풍물을 묘사했으며, 밝은 색채감과 초록색의 발견은 터너와 함께 근대 풍경화에 큰 영향을 끼쳤다. 또한 들라크루아를 비롯해 프랑스 인상파 화가들에게 새로운 미술의 가능성을 확인시켜주었다.

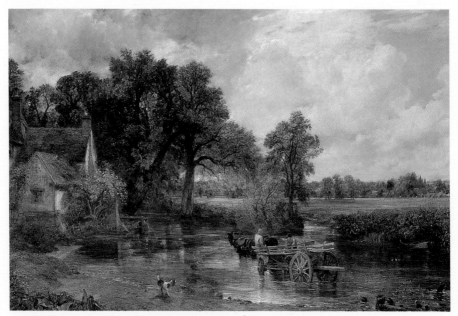

컨스터블, 「건초마차」, 캔버스에 유채, 130.2×185.4cm, 1821

종파의 화풍에서 자연을 미화하거나 이상화하지 않고 보이는 그대로를 충실하게 재현하려는 자연주의의 태도를 사실주의와 명확하게 구분 짓기는 쉽지 않습니다. 다만 자연을 표현의 중심축에 두었다는 점에서 평범한 현실의 세속적인 객관성에 초점을 맞춘 사실주의와 차이가 있다고 하겠지요. 자연주의는 대상을 양식화하거나 관념적인 표현을 끌어들이지 않고 미묘하고 신비한 광선과 신선한 공기가 가득한 자연의 경이로움과 노동의 의미를 애정이 듬뿍 담긴 '새로운 눈으로' 표현했습니다.

## 노동은 나의 강령입니다: 장 프랑수아 밀레

농사로 생계를 이어간 밀레Jean François Millet, 1814~75의 집안은 비록 가난하긴 했지만 성실하고 신앙심이 두터운 사랑 많은 가족이었습니다. 밀레가 태어난 1814년에는 나폴레옹 황제가 퇴위되어 엘바 섬으로 유배되고 프랑스 정국은 쉼 없는 혁명의 격랑이 일고 있었지만, 그가 태어난 노르망디 코탕탕 반도 끝에 위치한 그뤼시 마을은 평온하기만 했답니다. 그레빌 성당의 합창단 지휘자이기도 했던 부지런하고 과묵한 농부 아버지와 경건한 가톨릭교도인 할머니 손에서 자란 밀레는 어려서부터 숙명적인 가난과 신앙, 노동의 의미를 자연스럽게 체득했고 이런 경험은 평생 그의 예술과 생활에 좌표가 되었답니다.

열아홉 살이 되던 1833년, 농부이지만 예술적 기질을 가졌던 아버지의 뜻에 따라 셰르부르의 화가 무셀에게서 정식으로 그림을 배우

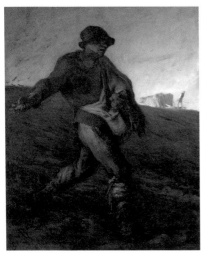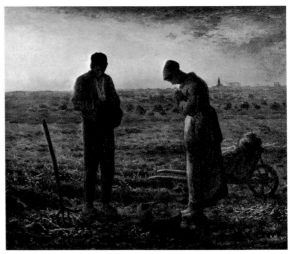

그림 40. 밀레, 「씨 뿌리는 사람」, 캔버스에 유채, 106.6×82.6cm, 1850, 보스턴 미술관
씨 뿌리는 농부의 힘찬 몸짓에서 밀레의 노동 예찬을 읽을 수 있다. 당시 평론가들은 이 활기찬 동작이 혁명의 기운을 암시하는 것이라며 혹평했다.
그림 41. 밀레, 「만종」, 캔버스에 유채, 55.5×66cm, 1857, 루브르 미술관
신성한 노동을 마친 저녁, 평화로운 순간을 포착한 그림이다. 지평선 가까이 두 남녀의 머리를 두어 인간과 자연의 교감을 암시하고 종교적인 분위기를 물씬 풍기게 했는데, 밀레의 다른 그림들에서도 이런 구도를 찾아볼 수 있다.

게 됩니다. 2년 후 부친이 사망하자 8형제의 장남으로서 책임 때문에 고향 그뤼시로 돌아가지만, 할머니의 강력한 권유로 다시 셰르부르로 나와 랑글루아 밑에서 그림 공부를 하며 독서에 몰두합니다.

화가 무셀은 다비드의 제자였고 랑글루아는 그로의 제자였으니 밀레는 신고전파풍의 전통적인 미술수업을 철저히 받았다고 하겠습니다. 2년 후인 1837년 스승 랑글루아의 추천으로 파리 유학 시비장학금을 받게 된 밀레는 파리로 향합니다. 가난한 시골 청년이었던 그는 루브르 미술관에서 미켈란젤로, 들라크루아 등의 작품에 매혹되어 화가의 꿈을 키우게 되지요.

스물여섯 살이 되던 1840년에는 처음으로 〈살롱〉에 그림 두 점을 출품해 한 점이 입선되어 가능성을 보였으며 잠시 귀향해서는 고향

사람들의 초상을 그려주기도 했답니다. 당시 파리 화단은 신고전파와 낭만파가 정면으로 대립하기 시작했고 앵그르와 들라크루아의 논쟁이 불붙던 시기였지요. 이듬해 밀레는 파리의 프랑세즈 가의 조그만 아틀리에에서 아내와 함께 가난과 싸우며 그림 제작에만 몰두하지만 생활이 얼마나 고달팠는지 아내가 병들어 죽게 됩니다. 밀레역시 극심한 생활고와 관절 류머티즘에 시달렸고 내키지 않는 나체화를 그리며 생계를 유지했지만, '밀레는 나부밖에 그리지 못한다'라는 말에 충격을 받아 원치 않는 그림은 그리지 않기로 작정합니다. 2월혁명(1848)으로 정국이 더욱 어수선할 즈음 낭만파의 비현실적인 상상의 세계에 반대하는 여러 명의 친구 화가와 뜻을 함께하여, 새 아내 카트린과 세 아들을 데리고 평소 깊이 매혹되었던 파리 근교 농촌마을인 바르비종으로 옮겨갑니다.

이미 쿠르베라는 화단의 반항아가 「돌 깨는 사람」과 「오르낭의 매장」을 발표하며 현실 자체에서 아름다움을 찾는다는 사실주의로 물의를 일으키고 있었지요. 바르비종에서 정신의 안정을 찾으며 「곡식을 키질하는 사람」을 〈살롱〉에 출품해 100프랑의 상금을 타지만 이때 밀레 가족은 먹을 것이 없어 이미 이틀을 굶은 상태였고 불도 지피지 못해 떨고 있었다니 얼마나 궁핍했는지 상상이 가지 않나요? 계속해서 밀레는 「씨 뿌리는 사람」(1850), 「건초를 묶는 사람들」(1850) 등으로 농민화가다운 모습을 드러내지만 사랑하는 할머니와 어머니의 사망 소식을 듣고도 고향에 갈 여비가 없어 못 갈 만큼 생활이 어려웠답

TIP

## 2월 혁명

프랑스의 제2공화정을 낳은 프랑스 혁명의 한 과정. 1848년 2월 '7월왕정'의 루이 필리프가 퇴위하며 아들을 후계자로 지명했지만, 2월 혁명의 동란에 편승해 파리 시민이 의회를 점령하고, 부르주아 공화파의 라마르틴을 우두머리로 임시정부를 수립했다. 12월 10일, 대통령(임기 4년) 선거가 실시되자 예상을 뒤엎고 나폴레옹 1세의 조카인 루이 나폴레옹이 당선되었다. 그는 3년 뒤(1851년 12월 2일)에 쿠데타를 일으켜 이듬해 1852년 12월 2일에 제위에 올라 제2공화정을 폐지했다.

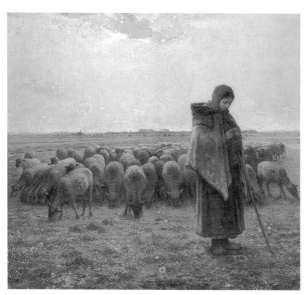

**그림 42. 밀레, 「양치는 소녀」, 캔버스에 유채, 81×101cm, 1863, 오르세 미술관**
지평선 처리에서 밀레의 치밀한 계산을 엿볼 수 있다. 중간 부분을 약간 위로 솟아오르게 해 관객의 시선을 모으고 앞쪽에 서 있는 목자를 최대한 부각했는데, 반 고흐도 그림을 그릴 때 이런 구도를 참조했다.

니다. 주로 상류층 생활을 묘사한 그림을 그린 주류 화가들도 화폭에 인물을 등장시켰지만 밀레처럼 철저하게 가난한 농민의 노동과 휴식과 생활을 웅변적으로 그려놓은 그림에는 크게 관심을 보이지 않았고, 오히려 의혹의 눈길을 보냈지요.

1857년, 「이삭줍기」를 〈살롱〉에 출품한 밀레는 미술비평가들의 호평을 받진 못했지만 이미 몇 해 전 바르비종에 정착해 섬세한 전원 풍경화를 그려 명성을 얻고 있던 동료 화가 테오도르 루소의 후원을 얻게 되었고, 이 무렵부터 그의 명성이 확고해지며 그림도 팔리기 시작했답니다. 뒤이어 「만종」, 「양치는 소녀」 등 불후의 명작들을 제작하게 됩니다. 밀레는 많은 자연주의 화가들과 달리 전원 풍경의 사실적 묘사에서 더 나아가 땅에 두 발을 딛고 선 농부들의 생활상을 있는 그대로 그리는 한편 건강한 노동의 의미까지 그림에 담아내려 했지요. 이런 그의 신념이 당시의 혁명 분위기와 맞물리며 선동적이라는 오해를 받기도 했던 것입니다.

1860년, 그림 수집가 브랑의 관심과 루소의 후원으로 오랜 가난에서 벗어나 여러 지방을 여행하며 「감자 먹는 사람들」, 「괭이를 든 남자」를 발표하지만 비평가들은 여전히 밀레를 냉대했지요. 변함없는

# 루소(Théodore Rousseau, 1812~67)

프랑스의 화가. 통칭하여 바르비종파라고 부르는 풍경화가들의 지도자였고, 자연을 성실하게 관찰하여 그리는 풍경화의 발전에 크게 이바지했다. 재봉사의 아들로 태어난 루소는 17세기 네덜란드 풍경화가들과 같은 시대에 활동한 리처드 파크스 보닝턴이나 존 컨스터블 같은 영국 화가들의 작품을 광범위하게 연구하여 자신의 화풍을 계발했다. 그의 초기 풍경화에는 자연의 거칠고 난폭한 힘이 자주 표현되는데, 이는 프랑스의 저명한 낭만파 화가와 작가 들의 찬사를 받았다. 1831년부터 루소는 프랑스 〈살롱〉에 정기적으로 작품을 출품했으나, 1836년 심사위원들은 「소떼의 급습」을 낙선시켰고, 그 후 7년간 계속된 〈살롱〉의 가혹한 견제에도 불구하고 그의 명성은 계속 높아졌다. 루소는 1833년 처음으로 퐁텐블로 지역을 찾아갔고, 10년 뒤에는 바르비종이라는 마을에 정착해 장 프랑수아 밀레, 쥘 뒤프레, N.V. 디아스, 샤를 프랑수아 도비니 같은 풍경화가들과 함께 작업했다. 그들은 작품상 추구하는 것이 비슷했기에, 바르비종파라는 이름으로 알려지게 되었다. 이 시기에 「자작나무들 아래 저녁 풍경」 같은 평화로운 전원풍경을

그렸고, 1848년 혁명이 일어나자 프랑스 〈살롱〉은 분위기가 한층 자유로워져 루소도 주요 풍경화가로서 공식 인정받게 되었다. 그의 작품들은 1855년 국제박람회에서 전시되었으며, 루소는 1867년 박람회의 미술부문 심사위원장이 되었다.

루소, 「자작나무들 아래 저녁 풍경」, 패널에 유채, 42×64.5cm, 1842~43

**그림 43. 밀레, 「그레비유 교회」, 캔버스에 유채, 60×73.5cm, 1871~74, 오르세 미술관**
몇 점의 고향 그림 중 만년에 그린 것으로, 따뜻한 햇볕이 내리쬐는 조용한 교회 모습을
담았다. 어릴 때 추억과 파란만장했던 일생을 되돌아보며 밀레는 몇 년에 걸쳐 이 그림
을 그렸다.

화풍으로 오랜 비난을 받아온 화단에서 레지옹 도뇌르 훈장을 받게 되고 심사위원에 추대되던 1870년, 프로이센과 프랑스의 전쟁이 발발했으며 이 무렵부터 건강이 악화됩니다. 자연을 배경으로 건강한 노동과 경건한 신앙심을 표현한 농민화는 특히 개척 의지가 팽배하던 미국에서 극찬을 받았고 미국 수집가들이 그를 만나기 위해 직접 찾아오는 등 확고한 명성을 얻는 동시에 작품 주문도 많아졌지만 개인적으로는 두통과 눈병, 각혈 등에 시달려야 했지요. 바르비종의 전원을 서사시처럼 묘사한 「봄」에는 언제나 화면 중앙에 위치해 있던 건강한 농민들이 땀 흘려 일군 농촌의 전원 풍경이 펼쳐져 있지요. 「봄」의 황홀한 빛은 인상파라는 또다른 혁명의 빛을 예고하고 있었는지도 모릅니다.

1875년, 예순 살의 일기로 「그레비유 교회」를 그리며 아버지가 지휘하던 합창단의 아름다운 화음과 따뜻한 시골 고향의 햇볕을 떠올리던 밀레는 9명의 자식을 남겨두고 26년간의 바르비종 생활을 마감했습니다. 그리고 가장 어려웠을 때 후원자이자 친구가 되어준 루소의 무덤 옆에 나란히 매장되었답니다.

## 「이삭줍기」

바르비종에 살며, 노동하고 있는 농민들의 생활 모습을 하나하나 그려오던 밀레는 「이삭줍기」를 통해 농민화가의 위치를 다시 한번 확인시킵니다. 이 그림은 "예술은 여가가 아닙니다. 나는 농민으로 살고 농민으로 죽을 것입니다. 내가 일군 토지에 머무르며 한 발짝도 물러서지 않을 생각입니다", "나의 강령은 노동"이라고 되뇌며 자신도 농민처럼 밭을 일구고 그림을 그렸던 가난하고 고집스러운 밀레의 '전원 예찬'을 그림으로 승화시킨 대표 걸작이라고 하겠습니다.

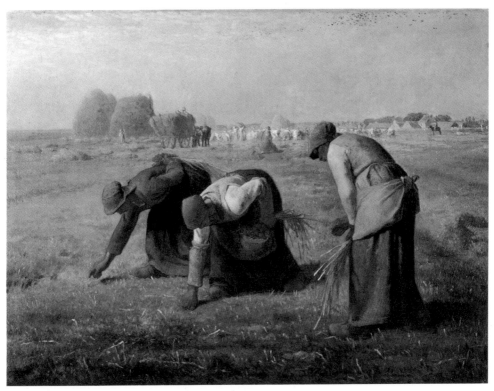

**그림 44. 밀레, 「이삭줍기」, 캔버스에 유채, 83.5×111cm, 1857, 오르세 미술관**
"나의 강령은 노동"이라며 자신도 농민처럼 밭을 일구며 그림을 그렸던 가난하고 고집스런 화가 밀레의 전원 예찬을 보여주는 대표적인 작품.

당시 비평가들은 농민의 모습만을 계속 그리는 그를 혁명 성향이 짙은 사회주의자라고 몰아세웠답니다. 1857년 이 작품이 발표되었을 때 보잘것없는 농사일에 열중해 있는 세 여인을 지나치게 거만하게 표현했다거나 '하층민의 운명의 세 여신'이라며 비아냥거림을 당했어도 "나는 평생에 걸쳐 논밭밖에는 본 일이 없는 인간이므로 내가 본 것을 가능한 한 솔직하게, 그리고 훌륭하게 표현하려 했을 뿐이다"라고 담담하게 항변했답니다.

이 그림에는 극적인 사건이나 잡다한 이야깃거리가 보이지 않습니다. 그저 추수가 진행되는 편편한 들판에서 열심히 일하는 세 명의 농부가 있을 뿐입니다. 이들은 아름답지도 우아하지도 않아요. 그림의 앞부분에는 일에 몰두해 천천히 무겁게 움직이는 농부들의 모습을, 뒷부분에는 평화로운 농촌 풍경을 그렸지요. 무리 지어 일하는 사람들의 움직임과 소란스러움을 멀리 원경으로 처리하여 화면은 깊은 정적에 잠겨 있는 듯하고, 세 사람의 모습에서는 엄숙함까지 느껴집니다. 먼 곳의 부드러운 짚더미와 대조를 이루는 세 여자의 무거운 육체는 놀라우리만큼 현실적 존재감을 얻고 있으며, 맑게 햇빛이 비치는 들판을 배경으로 확고하고 단순한 윤곽으로 표현된 세 여인은 아카데미파 화가들의 작품에 등장하는 영웅들보다 자연스럽고 보다 그럴 듯한 '일하는 사람'의 품위를 갖추고 있습니다. 이렇듯 계산된 운율로 인물들을 배치하고 움직임을 표현해 전체 구성이 안정적이면서도 농민의 건강한 노동을 극적으로 표현하는 데 성공했습니다. 또 하나 우리가 주목해야 할 것은 지평선이지요. 「만종」, 「양치는 소녀」에서와 같이 지평선은 중앙 부분이 약간 높아 이 지점에 자연스럽게 시선이 모아집니다. 인물의 머리는 그 위, 아래 닿을락 말

## •• 코로

# (Jean-Baptiste-Camille Corot, 1796~1875)

프랑스 파리에서 태어난 독일 국적의 화가. 처음에는 상업에 종사했으나
1822년, 스물일곱 살 때부터 그림을 공부하기 시작했다. 1825년 이탈리아
로 유학 가 자연과 고전작품을 스승 삼아 정확한 형태, 섬세한 색채를 특
징으로 하는 화풍을 발전시켰다. 1827년 「나르니 다리」로 〈살롱〉에 참가
했다. 파리 교외의 바르비종을 비롯한 여러 곳을 찾아다니며 뛰어난 풍경
화를 많이 남겼다. 「샤르트르 대성당」 등의 풍경화 외에도 「진주의 여인」,
「샤르모아 여인상」 등 인물화에
도 뛰어났다. 은회색의 부드러운
색감은 우아한 분위기를 풍기게
하고, 단순한 풍경에 그치지 않고
시와 음악의 감각마저 느낄 수 있
다는 점이 특색이다. 착실한 관찰
자로서 자연을 감싸 안은 대기와
광선의 효과도 민감하게 포착하
여 빛의 처리에서 훗날 인상파
화가의 선구자와 같은 존재가 되
었다.

코로, 「진주의 여인」, 캔버스에 유채, 70×55cm, 1869년경

락한 곳에 위치하며 인간과 자연이 절묘하게 교감하는 분위기를 만들어놓지요.

　이러한 밀레의 지평선은 「씨 뿌리는 사람」의 힘찬 동작과 함께 반고흐의 작품에서 되살아납니다. '그대는 이마에 땀을 흘리며 그대의 생계를 세우라'라는 격언처럼 체험에 바탕을 둔 '노동'에 대한 사랑과 신념은 20년 후 고흐를 거쳐 '인간'과 '노동'에 대한 희망과 신뢰라는 화두로 남아 지금까지 많은 작가의 그림에서 부활하고 있습니다.

# 자연과 농민에 대한
# 새로운 인식

낭만주의 시대가 절정에 이를 즈음 회화가 점점 피상적이고 신비로운 분위기를 띠는 것을 우려한 젊은 화가들은, 보다 현실에 가까운 회화를 위한 표현 방법, 소재를 찾기에 이르렀습니다. 당시 과학과 철학에서 대두된 실증주의도 영향을 미쳤지요. 과학적이며 객관적인 현실의 관찰과 분석 태도가 점차 설득력을 얻어갔고 당시의 주된 흐름을 만들었습니다.

낭만주의에 대한 반대의 움직임으로 주목할 만한 것은 농민화가의 등장과 함께한 자연주의였습니다. 19세기 중반 농민화가가 등장하게 된 원인으로 몇 가지를 들 수가 있겠으나 우선 풍경화의 등장을 빼놓을 수 없습니다. 동양의 경우 풍경화는 미술사에 항상 존재해온 장르였지만 서양의 경우 르네상스 이전에는 절대 주목받는 장르가 아니었습니다. 오히려 중세인들에게 자연은 신의 세계와 배치되는 세계로 무시당해왔지요. 그러던 것이 르네상스를 통해, 보다 정

확히는 낭만주의 사조를 통해 새롭게 인식되기 시작한 것입니다. 사람들은 새로운 눈으로 자연을 재발견하게 되었고, 이에 힘입어 풍경화도 탄생할 수 있었던 것입니다.

다음으로 민중, 즉 농민에 대한 자각을 들 수 있겠습니다. 농민은 가난하고 추하기 때문에 그림의 소재가 될 수 없다는 편견을 깨고 이전의 귀족 취향에 반발하며 농민에 대한 새로운 자각이 일게 된 것입니다.

이렇듯 자연과 농민에 대한 새로운 인식이 자연주의로 대표되는 농민화가의 등장을 촉발시켰습니다. 그러나 「이삭줍기」와 같은 그림들의 풍경은 인물 표현을 극대화하기 위한 배경에 머물렀을 뿐, 오래 전부터 자연을 주제 삼은 동양의 그림과 비교하자면 진정한 자연주의가 실현되는 데는 좀더 시간이 필요했습니다.

## 4 현실을 보는 진실의 눈
사 실 주 의

| | |
|---|---|
| **주제** | 농부, 도시의 노동자 계층 |
| **기법** | 사실적인 묘사 |
| **대표 화가** | 쿠르베 |
| **분위기** | 엄숙하고 절제되어 있음 |

미술사에서 사실주의는 그 의미가 다양해 명확하고 일관된 정의를 내리기 어렵습니다. 사실적인 화법이 19세기에 처음 등장한 것은 아니지요. 구석기 시대의 동굴 벽화나 그리스의 조각, 독일의 반에이크 형제, 뒤러, 고야 등의 작품에서도 사실주의적인 면모를 볼 수 있답니다. 17,18세기 유럽의 풍속화나 풍경화에서도 있는 그대로의 생활을 끊임없이 그렸지요. 그러나 대다수가 그림은 훌륭한 것, 놀라운 것, 이상적인 것을 미화해서 표현해야만 한다고 믿었기에 사실주의적인 그림은 저속하고 너무 평범하다는 이유로 지배계급의 반발을 받아온 것뿐이랍니다.

19세기에 들어 미<sup>美</sup>는 고상한 것에만 있는 것이 아니라 어디에나 있다는 믿음이 생겨났습니다. 또한 마음으로 느끼고 눈에 비치는 것 모두가 그림의 소재가 될 수 있고, 현실의 모습을 특별히 미화하거나 이상화하지 않더라도 훌륭한 그림이 될 수 있다는 생각도 하게 됩니다. 이런 의식의 변화는 당시 사회 정세와 밀접하게 연관되어 있었습

니다. 우선 프랑스 대혁명을 거치며 귀족 중심주의는 쇠퇴하고 자유·평등사상이 발전하게 됩니다. 또한 과학의 진보는 생산기술의 발전을 가져왔고 사회구조를 크게 변화시키며 근대적인 자본주의가 발달하게 되는데, 이 과정에서 정치·경제·사회의 새로운 어려움과 갈등이 발생합니다. 개인·자유·평등의 의식은 현실주의·물질주의·실증주의를 널리 퍼뜨렸지요. 한편으로 불우한 생활을 하는 농민과 노동자에 대한 관심이 높아졌고 그들 자신의 자각과 함께 지위 향상까지 강조하게 되었지요. 이 같은 일련의 변화는 현실을 있는 그대로 본다는 데서 비롯된 것이랍니다.

19세기 이전의 사실주의가 낭만주의를 토대로 기법에 주의를 기울이며 다소 이상화한 모습으로 자연을 그려냈다면, 19세기에 들어서는 진상$^{Reality}$과 진실$^{Truth}$을 갈구한 사회 참여적이고 소극적인 계몽주의가 배어 있는 사실주의가 발전했습니다. 그림을 수단으로 사상을 표현하기 시작한 것이지요. 사실주의 화가들은 낭만주의 정신에 전적으로 반대하고 비판을 가합니다. 이들의 공통 관심사는 '현실을 보는 눈'이었기에 낭만주의를 단순한 현실 도피로 본 것이지요. 미술 사조로서 사실주의는 대개 19세기 중반 프랑스에서 나타난 유파를 일컫는데, 대표 화가로 쿠르베와 도미에, 밀레 등을 들 수 있습니다.

사실주의라는 용어가 사용되기 시작한 것은 1855년 쿠르베가 당시 주목받지 못한 자신의 작품들을 모아 개최한 개인전에 〈리얼리즘〉이란 이름을 붙인 것에서 유래합니다. 쿠르베는 이 전시에서 현실을 주관적으로 변형·왜곡하지 않고 객관적으로 충실하게 반영하겠다는 태도를 확고히 보였습니다. 그는 자신의 그림에 농부와 노동자

# 도미에(Honoré Daumier, 1808~79)

프랑스의 사실주의 화가. 다섯 살 때 유리직공이자 시인이었던 아버지를
따라 파리로 이주했다. 어려서부터 공증사무실의 급사와 서점 점원 일을
하며 돈벌이를 했지만 화가가 되기로 마음먹은 후 석판화 기술을 익혔다.
1830년 잡지에 만화를 그리며 화단에 데뷔했고 1832년 국왕 루이 필리프
를 공격하는 정치 만화를 기고해 투옥되었다. 이후 사회 풍속만화에 관심
을 보이며 『샤리바리』라는 잡지에서 활약했는데, 분노와 고통을 호소하
는 민중의 진정한 모습을 인간다운 눈길로, 때로는 풍자적인 유머를 담아
그렸다. 40여 년간 4천 점에 이르는 석판화로 귀족과 부르주아의 생태를
풍자했다.

마흔 살부터는 서민의 일상을 주제로 한 유화나 수채화 연작을 시도해 날
카로운 성격 묘사와 명암 대조가 돋보이는 이색적인 화풍을 보여주었고,
「세탁하는 여인」, 「3등 열차」, 「돈키호테」 등의 걸작을 남겼다. 그의 유화

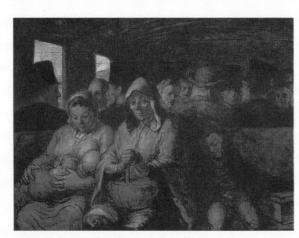

와 수채화는 그가 죽을 때까지
그 가치를 알아보는 사람이 거
의 없었고 죽기 1년 전인 1878년
에야 첫 개인전을 열었으나 대
중의 주목을 끌지 못했다. 만년
에는 거의 실명 상태가 되어 친
구가 내준 조그만 집에 살다가
일생을 마쳤다.

도미에, 「3등 열차」, 캔버스에 유채, 64×78cm, 1862년경

들의 추한 모습과 중산층 부인들의 뚱뚱하고 저속한 자태를 그려넣으며 기존 사회에 항의했지요. 한편 도미에는 부르주아지의 우둔하고 몰인정한 면을 그리며 그들의 정치와 법률과 오락을 비웃고 관습과 예절 뒤에 숨겨진 모든 위선을 폭로했지요. 밀레 또한 육체노동을 찬양하며 화면에서 귀족을 밀어내고 농부들을 서사시의 주인공으로 표현함으로써 '예술'을 위한 배려보다 '사회'를 위한 배려로 주제를 선택했음을 보여주었습니다.

사실주의는 이렇게 당대에 주목하고 그 정신을 그림으로 실현한 유파입니다. 이들은 시민정신에 평등사상을 고취시켜 민주사상으로 이어지게 했고, 따라서 고고하고 가식적인 주제가 아니라 평범한 현실의 삶과 진실한 노동, 부조리의 고발 등이 그림 주제로 등장할 수 있도록 가교 역할을 했다고 하겠습니다.

## 천사를 부정한 현실주의자: 귀스타브 쿠르베

프랑스 동부 스위스 국경에 가까운 프랑슈 콩테 지방의 작은 도시 오르낭에서 태어난 쿠르베Gustave Courbet, 1819~77는 어릴 때부터 무명의 지방화가에게 그림을 배우며 미술에 소질과 관심을 보였으나 부모는 그저 교양을 넓히기 위한 취미 수준에 머무르기를 바랐답니다.

스물한 살 때인 1840년 지주였던 아버지의 권유로 법률 공부를 위해 파리로 나왔지만 곧 학업을 팽개치고 아카데미 쉬스에 입학해 루브르 미술관에서 바로크와 로코코 거장들의 작품들을 열심히 모사하며 기초를 다졌습니다. 화단에 알려질 즈음인 1848년, 프랑스 사

회는 2월 혁명으로 공화제가 선포되는 등 계속되는 혁명 기운에 젖어 있었지요. 쿠르베는 「1845년의 살롱」이라는 비평문으로 미술비평가로 데뷔해 새로운 시대에 맞는 새로운 예술의 방향을 모색하던 「악의 꽃」의 시인 보들레르와 "20전짜리 책을 읽는 자들이 진정한 독자층이다"라고 대중성의 새로운 가치를 외친 샹플뢰리 등과 어울리며 사회 변화와 현실 문제에 깊은 관심을 보입니다.

쿠르베는 고향인 오르낭을 주제로 사실적인 그림들을 그리며 화단의 주목을 받게 됩니다. 그는 꼭 아름답지 않은 것도 그것이 현실이면 있는 대로 그릴 수 있는 것이 회화라고 생각해 보통 사람의 평범한 생활 모습이나 노동하는 모습을 화제畵題로 택했고 과장이나 이상화를 반대했답니다. 또한 자기 그림이 인습에 대한 항의로 받아들여지길 원했고 '부르주아'를 깜짝 놀라게 해 그들이 자기만족에서 벗어나길 바랐습니다. 전통적이면서 상투적인 수법의 능숙한 이미지 조작에 반기를 든 그는 주류와 타협하지 않고 성실하게 현실을 재현하는 예술가의 면모를 보여주고자 했지요.

시골생활의 한 장면을 그린 「오르낭의 식사 후 휴식」, 돌 깨는 사람의 힘찬 노동을 가감 없이 사실적으로 묘사한 「돌 깨는 사람들」, 「목욕하는 여자」, 「미역 감는 여인들」, 「만남-안녕하시오, 쿠르베 씨」 등을 발표하며 화단의 비난과 찬사를 동시에 받게 됩니다. 1855년 '리얼리즘'이라는 이름이 화단에 정면으로 드러나는 사건이 있었지요. 오르낭 읍장을 비롯해 모든 사람을 한 명씩 전부 아틀리에로 불러 그렸다는 대작 「오르낭의 매장」과 예술가로서 7년간의 자신의 생애를 함축한 「화가의 작업실-예술가로서 나의 생애 7년을 정의하는 현실의 우의」를 그해 파리에서 열린 만국박람회 〈미술전〉에 출품하

려 했지만 거절당한 것입니다. 분노한 그는 박람회장 바로 건너편에 자기 돈을 들여 가건물을 세우고 60점의 작품을 전시해 관전 심사위원회에 정면 도전했고 '리얼리즘'을 내세우며 "나는 리얼리스트-사실주의자"라고 선언했습니다. 당시 낭만파의 대가였던 들라크루아는 관객 없는 쓸쓸한 전시장을 찾아 패기 넘치는 쿠르베의 열정에 감복하며 그의 재능을 인정했다고 합니다. "나는 사회주의자일 뿐 아니라 민주주의자요 공화주의자입니다. 한 마디로 나는 혁명의 지지자이며 무엇보다 리얼리스트, 즉 진짜 진실의 참 벗입니다"라고 어느 편지에 밝혔듯 1848년 2월 혁명에 참가한 후 정치와 사회 문제에서도 정면에 나서길 주저하지 않았습니다. 그 후에도 수년간에 걸쳐 제2제정의 반동적인 미술 당국과 대립해 위험한 인물로 낙인찍혔다고 합니다.

1860년대 이후 후원자가 생기는 등 세속적인 성공을 거두면서 1870년대에 화가로서 가장 큰 명예를 누렸습니다. 이에 제2제정 정부는 그에게 레지옹 도뇌르 훈장을 수여했으나 소신 있는 공화주의자였던 그는 공화정을 짓밟은 나폴레옹 3세에 대한 강한 반감으로 "훈장보다 자유가 아쉽다"며 훈장 서훈을 거절합니다. 그 후 '예술가 연합'의 회장으로 파리의 기념 건조물과 미술품 보호를 위해 헌신적으로 일했지만 방돔 광장의 원주(나폴레옹 기념탑)를 쓰러뜨린 사건의 책임을 지고 6개월간 투옥되었으며 전 재산을 몰수당하고 끝내 스위스로 망명하게 됩니다.

스위스 레만 호반에서 망명생활에 들어간 만년의 쿠르베는 스트레스와 몸이 부어오르는 수종병으로 고생하면서도 많은 초상화와 풍경화를 그립니다. 1877년의 마지막 날 프랑스에 남겨둔 작품과 전

# 보들레르(Charles Baudelaire, 1821~67)

프랑스 파리 출생의 시인. 양친의 반대를 무릅쓰고 문학을 지망해 방종한 생활을 일삼았다. 의붓아버지가 남겨준 재산을 상속한 후 호화판 탐미생활에 빠진 그는 흑백 혼혈의 무명 여배우 잔 뒤발을 비롯한 여러 여성과 열애를 나누며 관능적인 연애시들을 남겼다.

스물네 살 때 「1845년의 살롱」을 출판해 미술평론가로도 데뷔했으며 문예비평, 시, 단편소설 들을 발표했다. 1857년, 청년시절부터 다듬어온 시들을 정리해 『악의 꽃』을 출판했지만 미풍양속을 해쳤다는 이유로 벌금을 물고 시 6편이 삭제되었다. 1866년 뇌졸중과 실어증으로 마흔여섯 살의 나이로 사망해 파리 몽파르나스 묘지에 묻혔다.

사후 간행된 전집에는 『악의 꽃』, 산문시집 『파리의 우울』, 들라크루아·바그너 등을 논한 낭만파 예술 관련 평론들이 수록된 『심미섭렵』, 『낭만파 예술』 등이 있다. 보들레르의 서정시는 다음 세대인 랭보, 말라르메 등 상징파 시인들에게 큰 영향을 끼쳤지만, 죽은 지 10여 년이 지나서야 제대로 평가를 받게 되었다. 명석한 분석과 논리, 상상력을 통한 인간 심리의 탐구, 고도의 비평정신을 추상적인 관능과 함께 음악성 넘치는 시에 담은 문인으로서 그의 위상은 여전히 높다.

재산이 경매에 넘어갔다는 소식을 들으며 파란만장한 굴곡의 삶을 마감합니다.

"나는 천사를 그리지 않는다. 눈에 보이지 않기 때문에"라는 말에서 사실주의적 회화관을 읽을 수 있듯이 그는 평생 고전주의의 이상화와 낭만주의에 바탕을 둔 공상 표현을 배격하고 "현실을 있는 그대로 직시하고 묘사할 것"을 주장했습니다. 이런 그의 사상은 회화의 주제를 현실의 것으로 한정하고 일상을 좀더 내밀하게 관찰하게 했다는 점에서 미술사에 큰 의의를 남겼다고 하겠지요. 그의 사상은 급진파였지만 화가로서는 르네상스 이래 표현기법을 집대성하고 철저하게 응용한 전통파였다고 할 수 있습니다. 쿠르베에 의해 시작된 명실상부한 근대회화의 혁명은 그 뒤를 이은 마네에 의해 막이 열리게 됩니다.

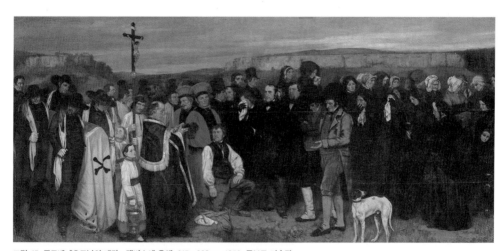

**그림 45. 쿠르베, 「오르낭의 매장」, 캔버스에 유채, 315×668cm, 1850, 루브르 미술관**
마을 사람들 모두를 한 사람씩 작업실로 불러 그린 다음 한 화면에 집대성한 큰 그림이다. 중앙의 사제를 둘러싸고 인물들이 생동감 있게 묘사되었지만 그려졌을 당시에는 추악하다는 비난을 받았다. 그러나 이런 비난은 오히려 사실주의의 움직임을 부추겼을 뿐이다.

## 「화가의 작업실」

「화가의 작업실」은 1855년 만국박람회 〈미술전〉에 출품을 거부당한 직후 〈리얼리즘〉이라 이름 지은 개인전에 '예술가로서 나의 생애 7년을 정의하는 현실의 우의'라는 긴 부제를 달고 전시되었던 작품입니다. 우의寓意(알레고리 또는 비유)라는 것은 원래 정의나 힘 같은 추상적인 개념을 눈에 보이는 형태로 표현하기 위한 수단이지요. 서양 미술에는 흔히 칼을 든 여성이나 저울을 가진 남성이 등장하는데 전자는 힘을, 후자는 정의를 상징하는 '우의적' 표현입니다. 추상적인 것을 눈에 보이게 표현하려는 의도에서 생겨난 기법이므로 내용은 비현실적인 것일 수밖에 없지요. 이런 맥락에서 '현실의 우의'라는 제목은 모순이지만, 천사를 그려달라는 부탁에 "천사를 데려오라"고 거절하며 "나는 눈에 보이는 것만 그린다"라고 대답했을 만큼, 쿠르베에게 '현실'은 무엇보다 소중한 것이었습니다. 나아가 스스로 접촉한 현실 속에서 인물을 선택하고 사건을 우의화한 도전적이고 반항적인 시도는 당시 화단의 분위기상 여간 충격적인 게 아니었습니다.

이 그림이 우리를 놀라게 하는 것은 거대한 '작업실' 안에 참으로 다양한 사람이 들어앉아 있다는 점입니다. 화면 중앙에 놓인 커다란 화폭 앞에 자신으로 보이는 화가가 앉아 마지막 손질을 하고 있는데, 나체의 모델과 감탄의 표정으로 그림을 올려다보는 아이가 먼저 시선을 끕니다. 천천히 주변 사람들로 눈길을 돌리면 20명이 넘는 사람들이 마치 '작업실' 안에 있다는 사실을 잊은 듯 모두 딴청을 피우고 있어 우리를 어리둥절하게 하지요. 쿠르베는 그림 속 모델들을 통해 자신이 살고 있는 '현실의 사회'를 묘사하려 한 것입니다. 풍경이나 정물처럼 한눈에 훑어보거나 손에 들고 볼 수는 없지만 우리가 살아

있는 한 사회를 떠나서는 살아갈 수 없지요. '사회'는 고향 오르낭의 바위산처럼 엄연하게 존재하고 나체 모델과 마찬가지로 살아 숨 쉬고 있기에 풍경과 똑같이 훌륭한 '현실'이라고 본 것입니다. 이렇게 자신이 직접 체험한 사회, 즉 당시의 부와 빈곤, 끊임없이 움직이는 사상과 종교, 예술가와 지지자, 친구 등을 큰 화폭에, 미술사에 등장하는 대가에 버금가는 구성력으로 모자이크하듯 표현해놓았습니다.

자, 이제 어마어마한 화폭 속으로 들어가볼까요. 이 그림은 쿠르베를 중심으로 하여 좌우 군상으로 나뉩니다. 중앙에 화가가 그리고 있는 것은 물론 고향 오르낭의 풍경이고, 오른쪽의 나부는 진실(리얼리티)을, 아이는 창조를 비유합니다. 오른쪽 군상에는 프루동, 샹플

그림 46. 쿠르베, 「화가의 작업실」, 캔버스에 유채, 361×598cm, 1855, 루브르 미술관
쿠르베는 천사를 그려달라는 부탁에 "천사를 데려오라"며 거절하고는 "나는 눈에 보이는 것만 그린다"라고 말했다. 현실은 그에게 그 무엇보다 중요했다.

## TIP

### 제2제정양식
### (Second Empire style)

나폴레옹 3세 양식, 제2제정 바로크 양식, 보자르 양식이라고도 하며 19세기 후반에 전 세계에 성행한 건축양식. 공공건물의 위엄을 높이기 위해 이탈리아 르네상스, 루이 14세, 나폴레옹 1세 등의 시기에 유행한 여러 건축형태를 따와 19세기 중엽에 발달하기 시작했다. 매우 다양한 변형이 있지만 이 양식의 일반적인 특징은 다음과 같이 분류할 수 있다.
①건물은 크게, 가능하면 독립적인 구조로 짓는다. ②평면은 정사각형이거나 정사각형에 가까우며, 방은 축을 이루도록 배열한다. ③외부에는 고전적인 상세부를 풍부하게 사용한다. ④보통 높고, 때로는 볼록하거나 오목한 맨사드 지붕(사방으로 꺾인 이중 경사 지붕으로 아래쪽이 위쪽보다 경사가 더 급함)으로 건물 외관의 파격을 이룬다. ⑤중앙부와 양끝 부분에 별동이 앞쪽으로 튀어나와 있으며 이곳에 더 높은 맨사드 지붕을 얹는다. ⑥일반적으로 활 모양 기초 부분을 갖춘 기둥들 위에 또다른 기둥열을 포갠 형식이거나 기둥 위에 또다른 기둥을 올려 몇 층 높이로 만든 형식이다.

뢰리, 보들레르 등 그를 정신적으로 지원한 사람들과 함께 브뤼야스와 부유한 미술 애호가 내외(보들레르의 왼쪽) 등 재정을 지원한 사람들, 그리고 미래의 희망을 비유하는 젊은 연인들이 그려져 있습니다. 한편 왼쪽의 잡다한 군상은 당시 사회의 다채로운 모습을 비유합니다. 캔버스 바로 옆에서 다리를 내밀고 앉아 젖을 먹이는 여자는 비참한 현실을, 바로 뒤의 시체 사진이 실린 신문은 당시 언론이 나폴레옹 3세의 어용신문이 되어 생명을 잃었다는 것을 고발합니다. 옷감을 사고파는 유대인과 부르주아(시민계급)의 생활상과, 주변의 무덤 파는 인부, 창녀, 어릿광대, 농민, 실업자와 같은 사회의 밑바닥 인생들도 보입니다. 맨 왼쪽의 유대교 박사와 안쪽의 가톨릭 신부는 종교를 의미하고 개를 데리고 있는 사냥꾼은 여가를, 바닥에 팽개쳐진 모자와 기타, 단검은 낭만파 예술의 쇠퇴를 나타냅니다.

쿠르베는 자기를 중심으로 하여 개인의 관심사를 오른쪽에, 사회에 대한 관심을 왼쪽에 표현하고 있습니다. 그는 이 그림에서 리얼리즘 예술을 통해 자연과 현실을 있는 그대로 보는 방법을 가르침으로써 스스로 사회의 어둠을 밝힐 사도가 될 것임을, 그리고 자신의 옆에는 친구와 지지자들이 있을 것임을 도전적이면서도 당당하게 그려낸 것입니다.

# 자본주의의 어두운 면을 폭로한
# 사실주의자

산업혁명이 완결된 19세기 중반 사람들은 도시로, 도시로 몰려들었습니다. 도시로 모여든 사람들 대부분은 임금노동자로 전락했고 밑바닥 생활을 면치 못했습니다. 가난했고, 앞날에 대한 불안감을 떨칠 수 없었던 사람들은 곧 자신의 처지를 깨닫고 인간다운 생활을 요구하며 사회에 발언하기 시작합니다.

당시 감성과 상상력의 자유를 제일로 여겼던 낭만주의 미술가들은 자본주의 사회의 무기력한 일상을 경멸했으나, 현실 세계에 대한 사회의식이 없었기에 모순을 폭로하지는 못했습니다. 이런 역할을 대신하고자 한 미술 사조가 사실주의입니다. 그들은 산업사회에 대한 낭만적인 반항을 그만두고 점차 자본주의 사회를 정확히 인식하기 시작했습니다. 사실주의 미술가들은 가난한 사람들의 비참한 현실을 있는 그대로 그려내 당시 사회 구조의 모순을 고발하면서 미술의 기능을 확대했습니다. 미술이 단순히 주변의 아름다운 풍경이나 작가 내면의 감성만을 표현하는 수단이 아니라, 사회 비판의 도구로서 중요한 역할을 수행할 수 있음을 자각하기 시작한 것입니다. 이런 맥락에서 사실주의는 미술에서 아름다움이 아니라 진실을 추구했습니다. 그들은 순수함에 대해 지나친 관심을 보이며 허세만 부리는 과장된 낭만주의 미술에 거부감을 느꼈으며, 이런 기존 미술에 대해 반감이 그들로 하여금 사회구조의 모순을 고발하게 한 것입니다. 다른 미술 사조들이 역사 속으로 사라진 반면 사실주의만은 오늘날까지 영향력을 발휘하며 면면히 이어져 내려오는 이유는, 그것이 사회의 진실을 밝히고 있기 때문이 아닐는지요.

| 작가 | 사조 | 대표 작품 | 주요 특징 | 화필 |
|------|------|-----------|-----------|------|
| 다비드 | 신고전주의 | 「호라티우스 형제의 맹세」 | 복고풍의 회화 견고한 구성 | |
| 앵그르 | 신고전주의 | 「목욕하는 여자」 | 붓 자국이 보이지 않는 그림 | |
| 들라크루아 | 낭만주의 | 「민중을 이끄는 자유의 여신」 | 강렬한 색조 생생한 명암 대조 활달한 붓질 | |
| 밀레 | 자연주의 | 「이삭줍기」 | 농부의 강인하고 존엄한 묘사 | |
| 쿠르베 | 사실주의 | 「화가의 작업실」 | 실재하는 것에 대한 구체적인 묘사 | |

| 시대의 변화 | 연대 | 미술의 변화 |
|---|---|---|
| | 1400~1500 | 초기 르네상스 |
| | 1500~1600 | 르네상스가 북유럽으로 전파 |
| | 1601 | 바로크의 시작 |
| 루이 14세 사망 | 1715 | 프랑스 로코코의 시작 |
| | 1774 | 다비드, 로마 대상 수상 |
| | 1784~85 | 다비드의 그림에서 신고전주의 시작 |
| 프랑스 혁명 발발 | 1789 | |
| | 1793 | 다비드, 「마라의 죽음」 그림 |
| 로베스피에르의 실각 | 1794 | |
| | 1806 | 앵그르, 로마 유학 |
| | 1806~07 | 다비드, 「나폴레옹 1세의 대관식」 그림 |
| 로버트 풀턴, 증기선 발명 | 1807 | |
| 볼리바르, 남아메리카 혁명 | 1811 | |
| | 1814 | 앵그르, 「그랑 오달리스크」 그림 |
| 나폴레옹, 워털루 전투 패배 | 1815 | |
| | 1825 | 앵그르, 레지옹 도뇌르 훈장 수여 |
| | 1827 | 들라크루아, 「사르다나팔루스의 죽음」 그림 |
| | 1830 | 들라크루아, 「민중을 이끄는 자유의 여신」 그림 |
| | 1835 | 자연주의의 시작 |
| 다게르, 사진 발명 | 1837 | 밀레의 파리 유학 |
| 마르크스와 엥겔스 '공산당 선언' 발표<br>프랑스 2월 혁명 발발 | 1848 | |
| | 1850 | 밀레, 「씨 뿌리는 사람」 그림 |
| | 1855 | 쿠르베, 〈리얼리즘〉 전시회 개최 |
| 멘델, 유전 실험 시작 | 1857 | 밀레, 「이삭줍기」 그림 |

# 근대의 발견,
# 미술의 또다른 혁명

자, 우리는 지금까지 19세기를 전후하여 맹렬하게 활동한 신고전주의, 낭만주의, 자연주의, 사실주의의 역사적 배경과 특징을 살펴보고 대표 작가들의 삶과 작품들을 감상해보았습니다. 거의 같은 시대에 활발하게 전개되었던 이 유파들은 한 흐름의 끝과 새로움의 시작이 맞물려 있어 마치 고리로 연결된 것처럼 서로 격려하고 비판하며 영향을 주고받았고, 감성과 이론을 발전시켜왔습니다. 우리는 여기서 문화란 분명한 시작과 끝이 없이, 한 양식이 발전해 절정을 이룬 후 쇠퇴하고 새로운 양식이 생겨나면서 발전하는 것임을 알 수 있지요. 따라서 특정 양식의 단절은 문화 발전의 저해 요인이 되기도 합니다.

바로크와 로코코의 화려하고 섬세한 꾸밈의 미술에서 단정하고 엄격한 고전으로 눈을 돌린 신고전주의 미술로 나아갔고, 신고전주의의 정형화된 틀은 보다 열린 인간 감성과 개인의 취향을 표현하고자 하는 낭만주의의 욕구를 낳았습니다. 나아가 낭만주의의 역사성이나 이국의 것에 대한 관심, 정열적인 면모는 현실과 자연에 대한 관심을 촉발시키고, 화가들이 두 발을 딛고 선 현실과 숭고한 자연 속에서 미적 가치를 찾은 사실주의와 자연주의로 옮겨가게 했습니다.

이렇듯 새로운 르네상스라고 칭할 만한 근대의 4대 유파는 19세기 중반부터 20세기를 전후하여 '인상주의'라는 또 하나의 혁명을 낳았습니다. 그리고 인상주의는 다시 미술사상 가장

다양하고 활발한 전개를 보여준 20세기 유파들을 탄생시켰지요. 좌절과 희망을 오가며 근대의 치열한 삶을 소재 삼아 아름다움의 정의를 확대한 이 유파들은 지금 이 시간에도 현대의 광범위하고도 변화무쌍한 미술양식으로 거듭 발전하고 있습니다.

# ..1 싱그러운 햇빛, 찬란한 색깔의 축제
## 인 상 주 의

| | |
|---|---|
| **주제** | 야외 풍경, 인물, 파리의 거리, 카페 |
| **기법** | 짧은 붓 자국과 물결 이는 듯한 붓질 |
| **대표 화가** | 마네, 모네, 르누아르, 드가 |
| **분위기** | 색채와 빛을 통해 즉각적이고 강렬한 느낌을 줌 |

　　1860년을 전후한 유럽 사회는 정치적으로 동요가 끊이지 않았으나 과학의 눈부신 발달과 산업의 기계화 등으로 인해 전반적으로는 번영의 시대를 맞이하고 있었지요. 과학의 발달은 예술 분야에 새로운 기법에 대한 관심을 유발시켰고 산업의 발달은 도시의 번영과 시민계급의 대두를 활성화시켰답니다. 이러한 변화는 그림의 주제 선택에도 영향을 미쳤습니다. 신화나 역사적 사건에서 영감을 얻었던 과거와 달리 화가들은 점차 생활 주변에 관심을 갖게 되었고, 시민계급의 기호에 따라 풍속화나 풍경화가 많이 그려졌으며, 당대의 사회 모습과 풍부한 색채 욕구를 특징으로 하는 반이상주의가 나타나게 되었답니다.

　　이러한 시대 상황 속에서 자연주의나 사실주의 작가들은 전통적인 형식이나 제한된 틀에서 벗어나 그리고 싶은 것을 자유롭게 그리는 기쁨을 맛보게 되었지요. 현실의 산이나 나무, 강을 그리고 자신의 일상에서 아름다움을 찾아낼 수 있게 된 것입니다. 감수성이 예

민한 젊은 화가들은 점점 커가는 자유로움에서 희망을 발견했습니다.

그러나 천사를 부정하고 일상에서 그림의 주제를 찾은 쿠르베나 자연의 숭고함과 노동의 의미를 새롭게 표현한 밀레도 진정한 의미의 근대성(모더니티)에는 이르지 못했답니다. 왜냐하면 주제 선택이 혁신적임에도 불구하고 그들의 그림은 여전히 어두운 갈색조의 전통 화풍을 따르고 있었기 때문이지요. 젊고 패기 있는 세대들은 선배들이 몸부림쳐 잡은 희망의 끈을 더욱 힘차게 당기기 시작했습니다. 특히 쿠르베의 영향을 많이 받은 마네가 대표적이라 하겠습니다. 마네 역시 사실주의의 세례를 받으며 쿠르베에게 많은 것을 배웠지만 그를 전폭적으로 지지하진 않았어요. 마네에 의하면 쿠르베는 "다른 화가들에 비하면 월등히 뛰어나기는 하나 아직도 그의 그림은 너무 어둡다"는 것이었지요. 도시적 감각에 예민했던 마네는 쿠르베의 실험적인 태도를 유지하면서 쿠르베가 진정으로 벗어나지 못했던 무게 있는 갈색조의 전통 화풍을 탈피해 도시풍의 산뜻한 표현 방법을 찾는 데 성공했답니다. 밝은 색채와 강렬한 병치를 통한 눈부신 표현 효과를 찾아갔다는 의미이지요.

강렬하고 날카로운 대조를 표현하기 위해 전통적인 부드러운 그림자 처리를 거부한 마네의 그림은 초기작부터 화단의 격렬한 비난을 면치 못했습니다. 1863년 〈살롱〉에 「풀밭 위의 점심식사」그림 52를 출품했을 때 심사의 공정성에 반발하는 큰 소란이 일어났고 나폴레옹 3세는 모든 낙선작을 모아 〈낙선자 전시회〉를 열도록 했답니다. 정작 이 전시에서 「풀밭 위의 점심식사」는 파렴치하고 풍기문란을 일으키는 작품이라는 대중의 악평을 받았으나 카페 게르부아를 중심으로

모여든 드가, 모네, 피사로, 르누아르, 세잔 등 젊고 야심만만한 화가들에게 마네는 화제의 중심인물이 되었고 또 많은 영향을 끼치게 되었지요.

당시 사진기가 출현하면서 현실을 그대로 재현하는 사실 묘사는 더이상 의미를 갖지 못하게 되었습니다. 또한 색채학의 과학적이고 체계적인 발달은 전통의 과묵한 주제나 고상하고 점잖은 색을 벗어나 새로운 변화의 세계로 나아가게 했지요. 사실 실제의 자연은 전통적인 화풍의 그림처럼 어둡지 않고 밝고 싱싱하다는 것을 화가들이 깨닫게 된 것입니다. 이들은 실제 자연의 색은 빛의 조건에 따라 미묘하게 변화하므로, 찬란한 빛과 자연스럽고 싱싱한 색채 표현이야말로 자연을 자연답게 보이게 하며 진실을 표현하는 것임을 알게 된 것입니다.

지금까지 나뭇잎은 청록색, 물빛은 푸른색이라고 생각해왔지만 태양광선 아래에서 볼 때 나뭇잎은 황색이나 적색과 같은 전혀 기대하지 않은 색채로 보일 때도 있다는 것이었지요. 사물마다 고유한 색채가 있는 게 아니라 광선에 따라 달리 보일 수 있다고 본 것입니다. 또한 자연의 밝은 색채를 표현하기 위해 물감을 팔레트 위에서 섞지 않고 그대로 화폭 위에 짧은 붓질로 나란히 찍어나가면서 보는 사람의 눈에서 색이 저절로 섞여 보이도록 했지요. 주황과 청록, 초록과 빨강, 노랑과 보라의 보색 원리를 이용해 화면은 더 큰 선명도를 얻었습니다. 이들은 어두운 작업실을 박차고 나가 햇빛 찬란한 야외에서 빛에 따라 시시각각 미묘하게 변하는

## TIP
### 사진기의 발명

19세기 반 광학과 화학 분야의 발견으로 사진이라는 새로운 미술 장르가 탄생했다. 1826년 프랑스의 화학자 니세포르 니에프스가 전원 풍경을 담은 최 의 사진을 선보였다. 화가들은 자신들의 영역을 침범당할까봐 우려하여 사진의 출현을 썩 달가워하지 않았지만, 점차 유용한 도구로 활용하게 되었다.

색을 표현해 '외광파'라고도 불렸답니다. 주제나 대상을 보는 시각은 같았으나 표현 기법에서는 각자의 개성을 살려 나름대로 다양한 방법을 구사했지요.

마네를 중심으로 한 청년 화가들이 카페 게르부아에 모여 새로운 회화에 대해 연구와 토론을 벌인 몇 년은 근대미술의 유명한 혁신운동인 '인상주의'의 탄생을 예고한 시기였습니다. 1870년 프로이센-프랑스 전쟁 때문에 이 모임은 해산되었지만 모네, 시슬레, 피사로 등이 전쟁을 피해 런던으로 가서 터너와 컨스터블 등 영국 근대 풍경화가들의 작품을 접하고 외광 표현을 익히면서 인상주의 운동은 더욱 활발하게 전개됩니다. 전쟁 후 군대에 나갔던 모네와 이곳저곳으로 흩어졌던 젊은 화가들은 파리로 돌아와 1874년 사진사 나다르의 사진관에서 그들의 첫 전시인 〈화가, 조각가, 판화가, 무명예술가협회 창립전〉을 열게 됩니다. 나다르는 이 젊은 화가들의 입장을 전폭 지지하며 물심양면으로 지원을 아끼지 않은 실험적인 사진작가였습니다. 루이 르루아라는 미술기자 겸 평론가가 이때 출품된 모네의 「인상, 해돋이」그림 57라는 풍경화의 제목을 따서 「인상파 전시회」라고 조롱을 섞어 쓴 기사가 『르 샤리바리』 신문에 실리면서 '인상파'라는 이름이 탄생했답니다.

이들 작품은 신선한 색조와 대담한 형태 처리로 보는 사람들을 충격에 빠뜨렸지요. 어두운 빛깔은 오직 맑은 빛깔을 돋보이기 위해서만 쓰였고 중간색이 사라지면서 명암이 한층 더 뚜렷해져 화면의 평면성이 강조되었으며, 동시에 양감과 원근의 효과가 감소되었답니다. 그리하여 밝고 평면적인 인상파 특유의 그림이 태어난 것입니다. 이들의 전시는 대중의 많은 비판 속에 계속되었는데 1886년 8회까지

## ●● 졸라(Émile Zola, 1840~1902)

프랑스 파리에서 태어나 남프랑스 엑상프로방스에서 자란 소설가. 아버지가 일찍 세상을 떠나 어렵게 생활하면서도 중학교를 다니며 세잔과 시와 예술을 논하는 사이가 되었다. 1858년 생활고로 어머니와 함께 파리로 나왔지만 학업에 의욕을 잃고 문학도가 되기로 결심했다. 1862년 서점 점원으로 취직해 당시 과학, 실증주의 사상과 결부된 사실주의 문학조류에 눈을 뜨고 콩트와 평론을 쓰기 시작했다. 1866년 서점을 그만둘 때는 청년 비평가가 되어 있었는데 그해 봄 미술전시의 비평을 써서 기성의 대가들을 비판하고 마네, 피사로, 모네, 세잔 등 신진의 불우한 인상파 청년 화가들을 강력하게 지지했다. 소설『목로주점』이 성공해 대가의 서열에 섰고 자연주의 문학을 확립했다. 만년에는 유대인이라는 이유로 간첩 혐의를 받은 포병대위 드레퓌스를 위한 무죄 석방운동을 벌여 프랑스의 양심이 살아 있음을 알렸다. 「나는 고발한다」(1898)라는 공개장에서 그는 19세기 말 프랑스 사이비 애국자들에게 항거하고 국수주의적인 권력층과 군부의 부당성, 무능함을 날카롭게 지적했으며 인종차별을 고발했다. 정의와 진실을 부르짖으며 뜻을 같이한 양심적인 지식인들의 동참도 이끌어내 마침내 드레퓌스는 무죄로 석방되었다. 졸라는 진실과 정의를 사랑하는 살아 있는 양심을 가진, 이상주의적 사회주의자였다.

## ●● 드가(Edgar Degas, 1834~1917)

프랑스 파리에서 태어난 인상파 화가. 부유한 은행가 집안의 장남으로 가
업을 계승하기 위해 법률을 공부했지만 화가를 지망하여 미술학교에 들
어갔다. 신고전파의 교육을 받았고 1856년 이탈리아를 여행하며 르네상
스 작품에 심취했다. 고전 연구로 10년간의 화가 수업을 한 뒤 자연주의
문학과 마네의 작품에 이끌려 근대 생활을 소재 삼아 그림을 그렸다. 인상
파들의 전시에 일곱 번이나 출품했지만 그 후로는 독자적인 길을 걸었다.
정확한 소묘 능력과 신선하고 화려한 색채감이 넘치는 근대적 감각이 돋
보이는 그림들을 그렸다. 인물의 동작을 순간 포착하여 새로운 각도에서
부분적으로 부각시키는 독특한 화법을 보여주었으며 경마나 무희, 목욕
하는 여성을 즐겨 그렸다. 이러한 소재들
로 파스텔화나 판화도 많이 남겼다. 1870년,
서른여섯 살 때 프로이센-프랑스 전쟁이
일어나자 포병대로 참전했다가 추위로 시
력이 약화되었다. 이 후유증으로 예순에
가까워서는 거의 실명하게 되어 그림보다
는 조그만 조각들을 제작했다. 선천적으
로 자의식이 강했으며 평생 독신으로 살
았고 말년에는 대인기피증이 심해져 외롭
고 고독하게 여든세 살의 일기로 생애를
마쳤다.

드가, 「무용화의 끈을 매는 무희」, 파스텔, 62×49cm, 1881~83

십수 년 지속되는 동안 새로운 기법을 인정하는 기미가 보이기 시작했으며 옹호하는 비평가들도 생겨났지요. 특히 에밀 졸라의 적극적인 지원은 이들에게 분명한 이론의 틀을 제공했고 개혁의 확실한 의지를 다지게 했답니다.

인상파 화가들은 르네상스 이래 서양 미술에서 표현의 상식이 된 명암, 원근, 구도법 등을 백지화하고 새로운 빛의 떨림과 공기의 흔들림을 포착하려고 했지요. 더구나 세계 도처의 젊고 용감한 미술가들이 파리에서 인상주의를 접한 후 아름다움에 대한 새로운 시각과 이념을 얻어 고향으로 돌아갔답니다.

인상주의 회화 운동은 1860년대에 프랑스에서 출발해 격렬한 찬반 속에서 1890년까지 유럽 화단을 압도적으로 변화시켰지요. 서양 회화의 발전에서 가장 획기적이었던 것은 물론 이후의 회화 전개에도 엄청난 영향을 끼쳤습니다.

### 빛과 색채의 창을 열다: 에두아르 마네

마네Édouard Manet, 1832~83는 1832년 1월 23일 파리 보나파르트 가에서 태어났습니다. 아버지 오귀스트 마네는 공화파 사법관으로 고위 관리직에 오래 종사한 사람이었고, 어머니 외제니 데지레 푸르니에는 고급 외교관의 딸이었지요. 따라서 당시의 시민계급(부르주아) 중에서도 상류층의 넉넉함 속에 성장할 수 있었답니다. 부모는 아들이 법률가로 출세하기를 희망했으나 마네는 십대 초반에 이미 데생에 소질을 보입니다.

1848년, 열여섯 살에 중학교를 졸업한 후 화가가 되기로 작정하지만 장래를 염려하는 아버지의 완고한 반대에 부딪힙니다. 부모의 권유로 해군학교에 지원했으나 낙방하자 브라질의 리우데자네이루를 다녀오는 견습수부 항해 생활을 해봅니다. 이 항해를 통한 바다 경험은 화가가 되려는 마음을 더욱 굳혔고, 두 번째 해군학교 지원도 낙방하자 부모도 그림에 전념해보도록 허가해 당대 화단의 대가로 인정받던 토마 쿠튀르의 아틀리에에 다니게 되었습니다.

마네는 이후 6년간이나 이곳에서 그림을 배우지만 스승의 딱딱한 고전풍 학습에 답답해했지요. "작업실은 빛도 어둠도 없는 무덤과 같다"라며 몇 차례나 스승과 의견 충돌을 일으켰고 루브르 미술관에서 에스파냐의 벨라스케스와 고야의 그림, 들라크루아의 낭만파 그림을 모사하며 더 많은 것을 배웠습니다.

1856년, 스승에게서 독립하여 친구와 공동 작업실을 차렸고 네덜란드, 독일, 오스트리아, 이탈리아를 여행합니다. 그의 첫 번째 〈살롱〉 출품작 「압생트 취객」은 들라크루아의 추천을 받았으나 낙선했으며 스승 쿠튀르의 비웃음을 샀지요. 그러나 「튈르리 공원의 음악회」나 「거리의 여가수」 등에 나타난 도시풍의 밝고 경쾌한 표현은 낭만주의 옹호자였던 시인 보들레르에게서 "대도시의 정신적인 부르주아, 파리의 혼, 매혹과 뉘앙스를 표현했다"라

그림 47. 마네, 「압생트 취객」, 캔버스에 유채, 180.5×106cm, 1858~59, 코펜하겐 칼스베리 미술관
대도시의 퇴폐적인 삶을 소재로 삼은 것이나 도시인의 복장으로는 어울리지 않는 검정 망토 등을 보아 친구인 보들레르의 영향을 받은 것으로 추측된다. 마네는 이 작품을 〈살롱〉에 출품했다가 낙선했는데, 들라크루아만이 이 그림에 찬성표를 던졌다고 한다.

고 격찬을 받으며 화단에 새 바람을 몰고 올 마네의 역량을 선보였답니다. 그는 찬란한 빛과 싱그러운 색채 표현에 관심을 보였지요. 실외에서 자연을 보면, 사물들은 각자 고유한 색채를 갖고 있다기보다 우리 눈이나 마음속에서 뒤섞여 시시때때로 다르게 나타날 뿐이라고 생각했습니다. 빛을 받은 사물의 강렬하고 날카로운 색의 대조를 표현하기 위해 마네는 몇 단계로 나뉘는 그림자 처리를 포기하고, 밝고 어둡고 단순한 색면들의 대비를 보여줍니다. 들라크루아의 빛에 대한 열망과 진동하는 색채 효과는 그대로 마네의 색채 대비로 이어지고, '보다 대비되게, 보다 빛나게'라는 색채 실험은 이후 인상파의 색채 분할로 이어지는 징검다리 역할을 하지요.

1863년 색채 실험은 그 절정을 맞습니다. 「풀밭 위의 점심식사」가 〈살롱〉에서 낙선하고 〈낙선자 전시회〉에서도 비난과 비웃음의 대상이 되었지요. 이 그림에서 자신 있게 표현된 명암의 명확한 대비와 평면적인 인체 묘사는 당시 사람들에게는 너무나 뻔뻔스럽고 당돌하게 보였고, 변화되어가는 시민의식과 도시의 향락의 표현은 아직도 점잖아야 한다는 생각을 떨치지 못한 대중에게 품위 없고 경박하게 비쳤을 뿐이지요. 그러나 이 시기를 전후해서 '밝음'을 찾는 젊은 의식을 가진 화

그림 48. 마네, 「올랭피아」, 캔버스에 유채, 130.5×190cm, 1863, 오르세 미술관
파리 여성의 나체를 이상화하지 않고 신화나 우의의 베일로 가리지도 않은 채 적나라하게 그렸기 때문에 1865년에 열린 〈살롱〉에서 물의를 빚었다. 「풀밭 위의 점심식사」의 여인과 마찬가지로 밝은 색채 실험의 연장선상에 있는 그림이다.

가로 자리매김했고, 주제나 색채에서도 도시민들의 밝은 면모와 문화를 즐기는 기쁨을 표현하고자 했습니다. 착상이나 구도에서는 쿠르베의 '현실'과 벨라스케스의 '열정'을, 색채에서는 들라크루아의 '풍부함'을 차용했지만 당대의 현실에서 찾은 소재와 싱싱한 색채는 마네 자신의 것이었습니다.

표현만 보자면 400년의 서양 미술사에 대한 반역이었다고 해도 과언이 아닐 것입니다. 뒤이어 발표한 「올랭피아」도 피렌체에서 모사한 티치아노의 작품 「우르비노의 비너스」에서 구도를 차용해온 것인데, 1865년의 〈살롱〉에서 물의를 일으킵니다. 파리 여성의 나체를 신화나 우의(비유)로 가려 '이상화'하지 않고 뻔뻔스럽게 있는 그대로 보여줬기 때문이지요. 마네의 색채 혁명을 이해하지 못한 관람객들은 지팡이로 그림을

그림 49. 마네, 「피리 부는 소년」, 캔버스에 유채, 161×77cm, 1866, 오르세 미술관
1866년 〈살롱〉에서 낙선했으나 "이 정도로 단순한 구도로 어떻게 이렇게 강한 효과를 낼 수 있을까"라며 에밀 졸라는 극찬했다. 배경의 시원한 여백 저리에서 당시 유행한 일본의 우키요에의 영향을 볼 수 있다.

치려 하거나 눈을 흘기며 큰 소리로 조롱하는 등 소란을 빚었고, 구석진 곳으로 밀려난 이 그림 앞은 소문을 확인하려는 사람들로 인산인해를 이뤘답니다.

1866년 에스파냐 여행 후 벨라스케스의 초상에서 영향을 받아 그린 「피리 부는 소년」은 그의 의지를 더 강하게 드러내는 작품으로 역시 〈살롱〉에서는 낙선했으나, "이 정도로 단순한 표현법으로 이렇게 강한 효과를 낼 수 있는 그림이 또 있을까"라며 소설가 에밀 졸라의 극찬을 받습니다. 이것이 계기가 되어 뜻을 같이하는 많은 화가와 작

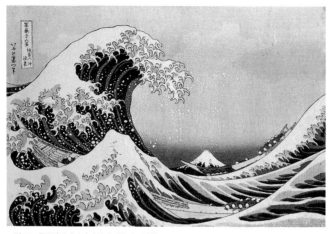

그림 50. 호쿠사이, 「가나가와의 대풍랑」, 판화, 25×37cm, 1823~29, 파리 기메 미술관

가가 마네와 졸라를 중심으로 모이게 되었고 카페 게르부아에서 매주 금요일 정기 모임을 가지며 관전과 관습에 대항하는 새로운 예술운동을 펼쳤습니다. 이것이 계기가 되어 1874년 프로이센-프랑스 전쟁 이후 〈제1회 인상파전〉이 열리게 되지요.

마네는 〈살롱〉에서도 인정받기 시작한 1868년, 다른 인상주의 작가들과 마찬가지로 일본의 우키요에에서도 영향을 받으며 보다 밝고 경쾌한 색채를 사용하게 되었는데, 「에밀 졸라의 초상」을 보면 그 영향이 잘 드러나 있답니다. 1870년 프로이센-프랑스 전쟁이 일어나자 조국 방위에 참가했으며 이듬해 파리가 함락되자 피난 갔던 가족과 합류한 후 다시 그림에 몰두합니다. 이때 인상주의를 대표하는 청년 모네와 아르장퇴유에서 함께 그림을 그리기도 하지요. 1874년에 열린 〈제1회 인상파전〉에는 참가를 거부했는데 이는 드가의 간청 때문이었다고 합니다. 이후에는 오히려 〈살롱〉에만 출품하며 1881년 레지옹 도뇌르 훈장을 타는 등 관전과 관계를 유지하는 동시에 선배로서 젊은 인상주의 화가들을 조언하고 도왔다고 합니다. 1882년을 전후하여 류머티즘으로 고생하다가 여러

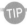

### 우키요에

1860년 프랑스에 처음 수입된 일본의 채색 목판화로 유럽 화단에 중요한 영향을 미쳤다. 인상주의자들은 판화에서 서양 회화의 전통과 전혀 다른 시각을 보고 근대의 생활상을 그리는 데 참조했다. 평면적이고 밝은 채색법, 과감한 여백 처리, 윤곽이 뚜렷한 형태, 높은 곳에서 내려다본 듯한 시점 등이 그 특징이다.

차례 치료를 받았으나 건강이 악화되어 작업실에도 다닐 수 없을 정도로 잘 걷지 못하게 되었습니다. 괴저 현상으로 기능이 마비된 왼발을 절단하기까지 했지만 결국 1883년 4월 30일, 쉰한 살의 나이로 죽음을 맞이합니다. 마네가 세상을 떠나자 그의 명성은 더욱 높아졌고 대규모 회고전이 마련되기도 했지요. 마네가 평생 추구한 밝은 빛과 색채의 표현은 19세기의 회화를 근대화했고, 유럽 미술의 전통을 극복하고 새로운 아름다움을 열어 보였다는 데 그 의의가 있습니다.

그림 51. 마네, 「에밀 졸라의 초상」, 캔버스에 유채, 146.3×114cm, 1867~68, 오르세 미술관
자신을 옹호하는 글을 발표한 졸라에게 감사하는 뜻으로 작업실로 초청해 그린 초상화이다. 벽에 걸린 우키요에를 통해 마네의 엑조티시즘(Exoticism), 즉 이국 취향을 엿볼 수 있다.

## 「풀밭 위의 점심식사」

1863년의 〈살롱〉은 전통적인 화법의 작품과 새로운 기법을 구사하는 신진작가들의 작품이 가장 치열하게 대립한 전시였지요. 시대는 급속하게 변하고 있었으나 대중의 그림을 보는 시각과 심사위원들의 관심에는 큰 변화가 없었답니다. 그러나 마네와 더불어 많은 신진작가는 대상을 바라보는 시각을 달리하고 있었으며 어두운 색조와 역사·신화 위주의 소재에서 벗어나 현실과 도시의 풍경을 담은 밝은 그림들을 출품했지요.

〈살롱〉의 심사 기준이 너무 편협했다는 여론이 일며 많은 투서가 나폴레옹 3세 황제에게 들어가자 황제는 사태의 심각함을 인정하고 몇몇 측근과 함께 전시장에 나와 입선작과 낙선작 들을 나란히 두고 비교해보았답니다. 황제는 즉시 재심사를 명령했으나 심사위원의 권위를 무시하는 처사일 수도 있어 방법을 바꿔, 낙선한 작품들을 모

**그림 52. 마네, 「풀밭 위의 점심식사」, 캔버스에 유채, 264×208cm, 1863, 오르세 미술관**
이 그림에 나타난 밝고 평면적인 색채 사용법과 도시적이고 현실적인 주제에서 마네의 근대성을 찾을 수 있다.

아 〈낙선자 전시회〉를 열어주기로 합니다. 「풀밭 위의 점심식사」는
이 〈낙선자 전시회〉에 전시되어 관람객에게서 격렬한 비난을 받는
화제작이 됩니다. 황제 자신도 이 그림을 파렴치한 그림이라고 했지
요. 그럼 이 그림은 무엇 때문에 비난을 받은 걸까요? 주제가 고급스
럽지 못하고 문란하고 저속하며, 점잖지 못하게 밝고 파격적인 색채
를 사용했다는 것이 이유였어요. 하지만 사람들이 문제 삼은 이 주제
와 색채는 마네가 의도한 새로운 시각의 핵심이었습니다. 현실 속 생
활의 기쁨을 밝은 빛과 색채로 표현하고자 한 것이지요.

파리 교외의 들놀이 풍경을 네 명의 인물을 중심으로 구성한 그림인데, 비스듬히 누운 두 남자와 벌거벗고 앉은 여인이 뒤편에 목욕하는 여인을 정점으로 삼각형 구도로 배치되어 있습니다. 마네는 현실감을 높이기 위해 인물들을 실제와 비슷한 크기로 그렸답니다. 두 남자가 입은 어두운 상의와 나부의 밝은 살갗은 평평하고 단순한 색면으로 표현되었고, 나무 그늘이나 인체의 양감 등 입체감은 거의 고려하지 않았답니다. 더구나 숲의 표현에도 변화무쌍한 명암이 생략되어 평면적인 느낌마저 들고, 당시 유행에 맞춰 정장한 남자들과 벌거벗은 여인을 나란히 등장시켜 의외성까지 느끼게 합니다. 남자들의 검은 상의와 어두운 숲의 평평한 색면 처리는 벌거벗은 여인의 그림자 없는 밝은 피부를 부각하고, 귀족적이고 매력적인 시선이 아니라 당당하고 뻔뻔스러운 표정으로 정면을 응시하는 여인은 관객을 당황하게 합니다.

  이 작품의 구도는 스스로 만든 것이 아니라 베네치아 화파의 거장인 조르조네의 「전원의 합주」를 참조한 것입니다. 인물의 포즈와 배치는 라파엘로의 데생에 기본을 둔 마르칸토니오 라이몬디의 동판화 「파리스의 심판」에서 차용한 것이고요. 다른 사람이 그린 그림 구도를 '차용'했다는 점에서 마네의 창의력에 문제를 제기할 수 있지만, 옛것을 이용하되 시대성을 살려 소재나 색채에 혁신을 보여주었다는 점에서 뛰어난 감각을 인정하지 않을 수 없습니다.

  당시 아카데미 화가들이 그려내는 관능적인 나부상은 티치아노의 것처럼 신화나 역사, 우의(비유) 등으로 표현상 눈가림을 하고 있었지요. 그리스 신화의 여신이 나체로 누워 있거나 앉아 있는 것은 괜찮지만, 전시장을 나오는 순간 거리에서 만날 수 있을 법한 평범한 여인

을 발가벗겨 눈요기로 만들었다는 사실에 관람객은 저질스럽다고 비난한 것입니다. 마치 발가벗은 임금님을 발가벗은 임금님이라고 말한 어린이를 향한 어른들의 위선적인 노여움 같은 것이라고 할 수 있지요.

모델을 선 여인은 빅토린 몰랑이라는 소녀인데, 파리의 학생들이 자주 지나다니는 거리(카르티에 라탕)를 걸어가다가 우연히 눈에 들어 모델을 서달라고 청했다고 합니다. 마네는 모델을 특별히 이상화하거나 미화하지 않고 그녀임을 확실히 알아볼 수 있도록 있는 그대로 그렸는데 이런 평범한 얼굴의 여인을 그대로 그렸다는 사실에, 고상한 척하는 사람들은 당황했던 것이지요.

마네는 2년 후 「올랭피아」에서 다시 한번 이 모델을 그리면서 더욱 과감하게 자기의 신념을 드러내 또 한번 격렬한 비난과 조롱을 받았답니다. 그의 '근대성'은 「풀밭 위의 점심식사」에서 시도한 밝고 평면적인 색채 처리, 도시와 현실에서 찾은 주제에 있었습니다.

오르세 미술관 인상파 전시실에 걸린 이 그림 앞에는 아직도 조롱어린 시선과 혁신성에 감탄하는 찬양의 시선들이 머물 것입니다. 여인은 여전히 당당한 눈빛으로 그들을 바라볼 테고, 사람들은 발길을 멈춘 채 시대를 초월한 예술가의 위대함에 감탄하겠지요.

## 햇빛, 현장, 시간의 교향곡: 클로드 모네

모네[Claude Monet, 1840~1926]는 파리에서 태어나 어렸을 때 가족과 함께 노르망디 해안에 있는 항구 르아브르로 옮겨가 누구보다 풍부한 대기의 감명을 일찍이 체험하며 자랐습니다. 소년 시절부터 그림에 재능을 보여 고향 마을에선 꽤 유능한 초상화가로 통하기도 했지요. 당시 르아브르에 살았던 풍경화가 부댕의 지도를 받으며 본격적인 화가 수업을 시작합니다. 부댕의 "실제 존재하는 장소에서 그린 것은 작업실에서 완성한 작품에서 볼 수 없는 박력과 생동감이 있다"라는 지도에 따라 청소년기의 모네는 야외에서 사생하는 것이 가장 좋은 방법이라고 여겼으며 노르망디 해안 풍경을 그리는 것을 즐겼습니다.

열아홉 살 되던 해 아버지의 반대를 무릅쓰고 파리에 나온 후 아카데미 쉬스와 글레르의 아틀리에에 나가 배우지만 여전히 아틀리에보다는 야외에서 자연을 그리길 좋아했지요. 그는 군 제대 후에도 고향과 파리를 오가며 노르망디 해안 풍경과 파리 교외의 퐁텐블로 숲 풍경을 열심히 그렸답니다. 이 야외 풍경들에는 반드시 인물이 포함되었는데, 그들은 모네 작품의 주요 모티프였으며 동료였던 시슬레나 피사로의 야외 풍경과 구별해주는 요소이기도 했답니다.

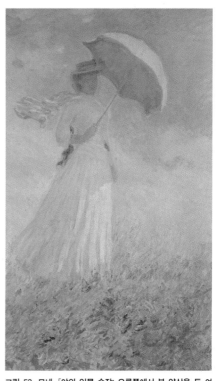

**그림 53. 모네, 「야외 인물 습작: 오른쪽에서 본 양산을 든 여인」, 캔버스에 유채, 131×88cm, 1886, 오르세 미술관**
언덕에 선 흰 옷 입은 여인은 대상을 빛과 함께 파악하는 인상파 화가들의 시각을 잘 보여준다. 여인의 얼굴은 눈과 코 등을 분간할 수 없을 정도로 거칠게 묘사되었고, 스카프와 치맛자락, 발밑의 풀 등이 바람에 흔들리며 밝은 느낌을 극대화한다.

1867년 「정원의 여인들」이 〈살롱〉에 낙선했을 때는 생활이 어려워 고디베르의 지원을 받으며 평소 그리기 싫어하던 부인 초상화를 그려주기도 했습니다. 1870년에 프로이센-프랑스 전쟁이 일어나자 징병을 피해 런던으로 건너간 그는 역시 피난해온 피사로와 다시 만나 미술관을 돌며 컨스터블과 터너의 작품에서 자신들의 진로에 대한 확신을 얻습니다. 전쟁이 끝나자 파리로 돌아와 파리 근교 센 강가의 작은 마을 아르장퇴유에 작업실을 짓고 본격적인 작품 제작에 들어갑니다. 보통 아르장퇴유 시대라고 불리는 이 시기야말로 가장 인상파 화가다운 시기였다고 할 수 있지요.

1874년 〈제1회 인상파전〉에 출품한 「인상, 해돋이」는 또 한 번 화단에 물의를 일으킵니다. 그의 작품에는 전통적인 화풍을 보여주는 역사화나 신화의 주제는 물론 어두운 색조나 반들거리는 형체 표현도 없었지요. 더구나 마네처럼 근대 도시의 일상을 소재 삼은 소탈한 감성마저 찾아볼 수 없었고, 빛의 이동을 추적했을 뿐인 화면은 거친 붓질로 충만해 있었답니다. 마구 칠해놓은 듯한 그림에 충격을 받은 평론가는 모네의 그림을 '인상적'이라고 조롱했고, 결국 그와 같은 실험적인 경향을 추구한 화가들을 '인상파'로 통칭하게 되었답니다.

빛에 대한 끊임없는 열정은 작은 배를 작업실 삼아 하루

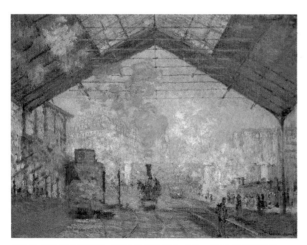

**그림 54. 모네, 「생 라자르 역」, 캔버스에 유채, 75.5×104cm, 1877, 오르세 미술관**
드가의 무희들처럼 모네도 대상을 그리는 데 집중하고 있지만, 변화무쌍한 연기와 증기의 표현에서 10년 후에 그린 「야외 인물 습작: 오른쪽에서 본 양산을 든 여인」으로 향하는 발전 양상을 예측할 수 있다.

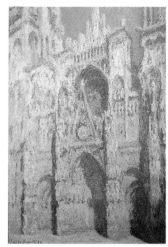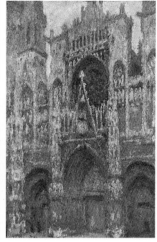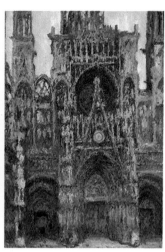

그림 55. 모네, 「루앙 대성당」, 캔버스에 유채, 107×73cm, 1894, 오르세 미술관
대성당의 위용은 빛나는 색채 속에 녹아버렸다. 견고성이 없는 천박한 그림이라고 비난받았지만 그림에 나타난 색채의 율동감은 입체파가 평면의 화면에서 이뤄낸 혁신만큼이나 혁명적인 것이었다.

종일 수면에 반사되는 태양광선과 구름의 변화를 열심히 관찰하고 화폭에 담아내지요. 그는 시시각각 변화하는 빛의 변화를 성실히 포착한 연작을 그리기 시작합니다.

　1876년에서 78년에 걸쳐 그린 최초의 연작 「생 라자르 역」은 같은 소재를 빛의 변화에 따라 수많은 화폭에 나눠 그렸지요. 계속해서 「포플러」, 「건초더미」, 「루앙 대성당」, 「런던의 국회의사당」, 「수련」들을 여러 점씩 그립니다. 이 연작들은 빛에 따라 달라지는 색채 효과를 체계적이고 이론적으로 탐구한 것들로, 계절·시간·장소를 달리하며 화가와 자연이 치르는 가혹한 씨름판이었고, 야성적이고 전투적인 시간의 기록이었지요. 이때야말로 인상파의 이론에 가장 충실했던 때로 여겨집니다.

　두 번째 부인 아리스와 사별하며 맏아들 장도 죽고 시력이 약화되

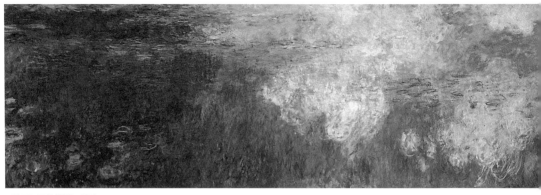

는 등 일흔여섯 살의 노 화가는 죽음을 향하고 있었지요. 그러나 정치가이자 시인이었던 오랜 친구 조르주 클레망의 격려와 권고에 따라 튈르리 궁 오랑주리에 전시될 수련의 대연작에 착수합니다. 파리 교외 자기 집 정원에 수련 연못을 만들고 그것을 집요하게 관찰하며 풍요한 빛의 세계를 그려나갔지요. "그림을 그린다는 것은 참으로 어렵고 고된 일이다. 그림을 그리다가 절망을 느낄 때가 있다. 하지만 나는 표현하고 싶은 것을 다 표현할 때까지는, 그것을 표현하려고 시도하기 전에는 죽을 수가 없다"라고 수없이 되뇌며 그린 「수련」은 1899년부터 1926년에 죽을 때까지 그가 살아생전 추구한 모든 것이 집대성된, 최후의 연작이었지요. 말년에 이르면서 시력이 악화되어 형태는 점점 불명확해져갔고, 현란한 색채로 뒤덮인 추상화의 모습을 띠게 된답니다.

19세기 말과 20세기 초에 걸친 모네의 영향은 제2차 세계대전 후, 1950년대 추상회화파의 눈을 뜨게 했으며 그의 연작법은 '시리즈 작법'이라는 현대적 개념으로까지 확장되었답니다. 세잔이 자기도 모르는 가운데 입체파의 예언자로 불린 것처럼 모네는 오늘날 젊은 세

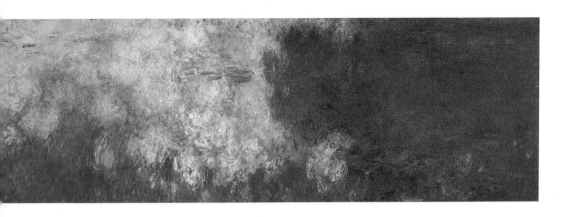

대의 예언자가 되었던 것입니다. 모네를 '인상파'라고 부르는 것은 인상주의 이념을 평생 유지하며 그림을 통해 과감하게 실천한 화가에 대한 최고의 찬사였고, 모네 자신도 그것을 자랑으로 여겼답니다.

### 「인상, 해돋이」

"작업실을 박차고 나와 소재(자연) 앞이 아니면 그림을 그리지 말아야 한다"라고 모네는 주변의 친구들에게 자주 말했다는군요. 자연을 묘사한 모든 그림은 '현장에서' 실제로 완성되어야 한다고 생각한 그는 센 강의 분위기를 연구하며 관찰하는 동시에 그림을 그릴 수 있도록 조그만 배 한 척을 사서 화실로 꾸몄을 정도였답니다.

그를 중심으로 한 젊은 화가들은 세부 묘사보다 빛에 의한 색채 변화에 신경 쓰면서 재빨리 화폭 위에 그림을 그렸습니다. 그러다보니 그의 그림은 마무리 작업이 잘 안 된, 되는 대로 그린 것 같은 느낌을 주었기에 비평가들은 화가 났지요. 마네가 밝은 인물 그림들로 어느 정도 대중의 인정을 받은 후에도 모네 주변의 젊은 화가들의 비정통적인 그림들이 〈살롱〉에서 입선하기는 거의 불가능했습니다.

비평가들이 격노한 것은 소재 때문이기도 했답니다. 과거의 화가들이 그려온 '한 폭의 그림 같은' 신화나 역사 또는 귀족풍의 그림을 그리지 않고 빛의 마술적인 효과나 공기의 흔들림 따위를 포착하겠다는 젊은이들의 새로운 주장에 동의할 수 없었던 겁니다.

이들은 〈살롱〉을 떠나 1874년, 첫 번째 단체 전시를 나다르 사진 제작실에서 열게 됩니다. 「인상, 해돋이」 외에 12점의 작품을 출품해 평론가들에게서 악평과 손가락질을 받았지만, 선배인 마네의 격려와 경제적 원조까지 받게 된답니다. 3회전 때부터는 화가들 자신이 인상파라는 이름을 받아들여 전시명도 〈인상주의전〉이라고 지어 세상에 알려지게 되었습니다. 전시가 계속되며 지지자들도 생겨났지만 대중과 화단이 인정하기까지는 오랜 시간이 걸렸습니다. "자칭 미술가라는 것들이 스스로 강경파니 인상주의자니 하고 떠들어댄다. 화폭 위에 물감과 붓을 들고 아무 색깔이나 되는 대로 처바르고는 서명을 한다. 마치 정신병원 환자들이 길바닥에서 돌멩이를 주워 모아서는 다이아몬드를 발견했노라고 소리치는 것과 같다." 아, 얼마나 지독한 독설입니까. 그러나 이 젊은 인상파 화가들은 그들의 원칙을 풍경뿐만 아니라 일상의 장면들에도 적용시켰답니다. 인상파 화가들은 천년의 낡은 망령에서 벗어나는 새로운 표현의 자유와 혁신의 감격을 누렸던 것이지요.

「인상, 해돋이」라는 기념비적인 작품은 르아브르 항구의 아침을 그린 것입니다. 아침 안개 속에 붉게 떠오르는 태양과 푸른빛의 항구와 배들, 잔잔한 파도, 배에서 뿜는 하얀 연기, 근경의 뚜렷한 검은 배와

**TIP**

**시리즈 작법**

1990년 모네는 같은 대상을 각기 다른 시간대와 계절에 그리며 태양의 위치에 따라 대상이 어떻게 다르게 보이는지 열심히 탐구했다. 이를 통해 한 대상의 형태와 색채 변화를 연속으로 보여주는 일련의 연작이 완성되었다.

일렁이는 물결의 붓질 등 하늘과 안개가 조화를 이룬 빛의 분위기를 순간 포착하여 진동하듯 자신만만하게 그려놓은 것입니다. 마네가 「풀밭 위의 점심식사」에서 조심스럽게 시도한 밝은 빛의 실험은 불과 9년 사이에 화면 전체를 밝게 물들입니다. 사실 지금도 그림은 적당히 점잖

그림 57. 모네, 「인상, 해돋이」, 캔버스에 유채, 48×63cm, 1872, 파리 마르모탕 미술관
그림은 적당히 점잖고 고상해야 한다고 생각하는 사람은 모네의 그림을 설익었다고 느낄 것이다. 그러나 새로운 창조는 언제나 비난과 모험의 위험을 감당해내는 작가의 용기와 확신에서 나왔다.

고 고상해야 한다고 여기는 사람들은 모네의 100여 년 전 그림을 거칠고 설익었다고 손가락질할 수 있을 것입니다. 하물며 무방비 상태였던 당시 사람들은 아무렇게나 색채로 뒤덮인 형태들과 짧고 거친 선들로 그어놓은 조잡한 붓질 등을 보며 얼마나 큰 충격에 휩싸였을까요? 그들의 의도가 무엇이든 간에 정리되지 않은 화폭 위의 질서를 어떻게 받아들였겠어요?

　모네의 짧은 붓질과 화폭에 직접 찍어 바르는 채색법은 마네의 빛의 실험에서 그 영감을 얻은 것이며, 이후 시냐크, 쇠라 등의 신인상주의 화가들이 보다 과학적인 색채 이론을 적용하며 더욱 발전시켜 나갔지요. 새로움은 쏟아지는 비난과 엄청난 위험을 감당해낸 작가의 용기와 확신에서 창조되었고, 미술도 그런 과정을 통해 발전했지요. 인상주의의 출현 이후 미술가들은 무엇을 그리고 어떻게 그리는

가는 자신들의 손에 달려 있다고 믿게 되었으며, 이러한 의식적 투쟁
은 새로운 미술운동을 일으키려는 모든 혁신자에게 소중한 전설이
되었답니다.

## 사진의 등장과
## 인상파의 대두

19세기 후반에 이전의 미술과는 전혀 다른 미술이 등장하는데, 그것은 다름 아닌 인상파였고 그 선구자는 마네였습니다. 인상파가 그리고자 한 것은 빛이었습니다. 인상파는 세상 만물이 빛에 의해 그 형태를 드러내고 빛에 따라 모양과 느낌을 달리한다는 점을 유심히 관찰했습니다. 따라서 그들에게는 그림의 주제보다 빛에 의한 자연의 변화를 어떻게 그려내는가가 더 중요했지요.

그러나 모든 미술 양식이 그러하듯 인상파도 어느 날 갑자기 나타난 것은 아닙니다. 새로운 미술이 나올 수밖에 없는 배경이 있었지요. 우선 19세기 중반에 발명된 사진은 미술가들에게 새로운 길을 모색하도록 압박했습니다. 사진이 발명되기 전 미술가들의 관심은 현실을 얼마나 실감나게 재현하느냐의 문제에 집중되어 있었습니다. 그러나 사진이 출현하면서 사정이 달라졌지요. 기계장치가 더 훌륭하고 값싸게 잘 해낼 수 있는 일을 굳이 그림으로 그릴 필요가 없었

기 때문입니다. 결국 화가들은 생존을 위해 다른 무언가를 찾아야 했는데, 그 새로운 길이 인상주의였습니다. 화가들은 이제 더 심도 있는 탐색과 실험을 해야 했습니다. 사실 근대미술은 이런 발명의 충격 없이는 지금과 같은 모습을 갖지 못했을 것입니다.

인상파의 출현에 커다란 영향을 미친 또 하나는 일본 목판화였습니다. 일본 목판화의 단순한 구도와 색채는 당시 유럽 미술가들을 깜짝 놀라게 했습니다. 그들은 유려한 선과 단순한 색채만으로도 감동을 줄 수 있다는 사실에 놀랐던 것입니다. 동양의 목판화는 유럽인이 보기에 회화의 기본 규칙을 과감하게 무시한, 전혀 새로운 유형의 것이었습니다. 이러한 여러 충격 속에서 인상파라는 새로운 사조가 탄생할 수 있었습니다.

## ..2 | 색채의 시와 과학의 만남
신 인 상 주 의

| 주제 | 풍경, 인물 |
|---|---|
| 기법 | 점묘법, 화면 구성과 형체의 질서 중시 |
| 대표 화가 | 쇠라, 시냐크 |
| 분위기 | 통일성, 안정성 |

1874년 〈제1회 인상파전〉이 개최된 이후 인상파 그룹전은 12년 동안 계속되다가 1886년 제8회전을 마지막으로 해체되고 맙니다. 이미 사십대를 넘긴 주요 인상파 화가들도 각자의 길을 모색해나가기 시작했지요. 인상파 이후 세대에 나타난 공통적인 현상들은 그 경향 자체가 복잡하고 다양하기도 하지만, 단순한 연대 구분으로 요약하기가 매우 어렵습니다. 다만 새로운 움직임의 기본적인 성격을 폭넓게 규정해보자면 '인상주의의 극복'이라는 말로 요약할 수 있겠고, 인상주의의 빛에 의한 색채 표현을 보다 과학적인 이론으로 발전시켜나간 '신인상주의'의 대두를 들 수 있겠습니다.

1884년에 처음 만난 쇠라와 시냐크 등 젊은 화가들은 인상파가 몰두한 색채 실험을 더욱 의식적이며 과학적으로 발전시켜나갔고, 본능과 감성에 의지했던 자유분방한 인상파와 달리 보다 이지적인 표현을 보여줍니다.

1884년 〈살롱〉에 낙선한 젊은 예술가들이 무심사 전람회를 개최

할 것을 목적으로 '독립(앵데팡당)미술가협회'를 창설했고, 제1회전에 〈살롱〉 낙선작인 쇠라의 「아스니에르의 해수욕」그림 58 등이 출품되어 비평가 펠릭스 페네옹의 호의적인 평을 받게 되었답니다. 페네옹은 이들에게 '신인상주의'라는 호칭을 붙여주었지요.

1886년 마지막 인상파 전시에 출품된 「그랑자트 섬의 일요일 오후」그림 61를 그리기 위해 쇠라는 당시 과학자와 미학자에 의해 탐구된 정밀한 색채 이론을 연구한 뒤 빛과 색채 사이의 일관된 법칙에 따라 세심하게 물감을 화폭에 점으로 찍어 완성했지요. 신인상주의가 하나의 회화 양식으로 정립된 것은 쇠라의 이 작품에 의해서라고 하겠습니다. 인상파의 대부격인 마네도 당시로서는 대담한 시도였던 터치 효과로 화면에 생기를 더하려 했고 모네도 점묘법을 시도했지요. 화면 전체를 색점을 채워나가는 새로운 기법을 통해 쇠라는 인상파가 화폭에 담고자 했던 태양광선의 투명한 효과를 극대화하고자 했습니다. 팔레트에서 물감을 섞어 화면이 탁해지는 것을 피하고, 원색의 작은 점들을 화폭에 찍어 우리 망막에서 색들이 혼합되어 보이도록 한 것입니다. 예를 들면 주황색을 표현한다면 빨강과 노랑을 섞어 색을 만드는 대신, 빨강 옆에 노랑을 배치하고, 초록은 파랑과 노랑의 점을 나란히 찍어 표현하는 것입니다. 미국의 물리학자 루드의 『근대 색채학』 이론을 그대로 화면에 적용한 것이었지요.

1887년부터 1891년 사이 이들은 과학적 이론들을 선과 색조로 환원시킬 수 있는 가능성을 탐색해나갔습니다. 전통 아카데미 이론과 접목을 시도하기도 했고, 인상파의 본능과 직감에 의존하며 빛에만 지나치게 얽매인 나머지 형태를 잃어간다는 점에 불만을 느끼고 엄밀한 이론과 과학성을 부여하고자 했답니다. 인상주의가 무시했던

구도와 형태가 되살아나면서 그들의 그림에는 고전적인 안전성이 생겨났고, 그림을 그리는 데도 과학적인 계산이 필요하며 원하는 효과를 위해 계획될 수 있음을 보여주었지요. 바로 이 점은 또다른 이론으로 인상파를 극복한 세잔과 더불어 쇠라를 20세기 미술의 물꼬를 튼 인물로 자리매김하게 했습니다.

## 찬란한 점묘의 신비: 조르주 피에르 쇠라

쇠라Georges Pierre Seurat, 1859~91는 어린 시절부터 아마추어 화가인 외삼촌을 통해 미술을 가까이할 수 있었습니다. 그림에 대한 취미를 키워온 데생 실력을 알아본 부모는 1875년 쇠라가 열여섯 살 때 파리 시립 데생학교에 입학시킵니다. 본격적인 그림 수업은 3년 후 국립미술학교 회화과에 합격한 후부터라고 하겠습니다.

그의 학교 성적은 80명 중 중간 정도로 아주 평범한 학생이었고 실기 실력도 별반 뛰어나지 못했다고 합니다. 앵그르의 제자이고 찬미자였던 스승의 강의를 열심히 듣고 앵그르와 여러 고전 작품을 모사하며 다른 학생들처럼 루브르 미술관을 드나드는, 눈에 띄지 않는 미술학도였지요. 그는 그림 그리는 일 못지않게 책 읽기를 좋아했고 특히 프랑스의 화학자 슈브뢸의 『색채의 동시 대조 법칙』(1837)이나 루드의 『근대 색채학』(1879) 등을 열심히 읽으며 과학에 근거한 색채 이론을 익혔답니다.

1879년 5월, 오페라 가에서 개최된 〈제4회 인상파전〉에서 피사로, 드가, 모네의 작품에 깊은 감명을 받고는 학교를 그만두고 혼자 그림

공부를 시작합니다. 계속해서 많은 이론 서적을 탐독하며 지식을 쌓았고, 들라크루아의 낭만적인 표현 기법과 자연주의와 사실주의에 바탕을 둔 밀레와 쿠르베의 기법 연구도 게을리 하지 않았지요. 쇠라가 화가로 성장할 수 있었던 것은 스승에게서 고전주의 기법을 배우고 석고와 모델을 수없이 데생하며, 독서를 통해 색채의 물리적인 성질을 탐구한 덕분이었어요. 과학자들의 색채 이론을 탐독하며 시각 혼합의 원리와 보색 효과를 다룬 '동시 대조의 법칙'을 익힌 것입니다. 이런 보색의 법칙은 들라크루아의 일기와 작품에서도 봐온 것이었지요. 나아가 밀레와 마네로 이어지는 인상파 그림에서도 큰 감명을 받았는지 그의 초기 작품에서는 인상파의 색조와 터치를 볼 수 있답니다. 쇠라는 언제나 밑그림을 철저하게 그린 후에야 화폭으로 옮겨가곤 했습니다. 수많은 흑백 데생의 훈련을 거쳐 조심스럽게 색채를 사용해나간 것이지요. 그의 데생은 선묘가 아니라 점묘를 통해 명암 효과와 더불어 형태와 입체감을 정확하게 표현하기 위한 수단이었기에, 당시로서는 독특한 독자성을 확보하고 있었습니다.

1883년 〈살롱〉에 어머니와 친구인 아망 장의 초상을 출품해 처음 입선했고 "훌륭한 명암 배합법의 연구이며, 데생이 뛰어나 초보자의 작품이라고 믿기 어렵다"라는 칭찬을 듣게 됩니다. 자신감을 얻은 그는 계속해서 지금까지의 모든 학습을 정리한 대작 「아스니에르의 해수욕」을 그립니다. 그는 이 작품을 위해 약 25점의 유채 습작과 많은 데생을 그렸지요. 야외의 생동하는 빛과 색깔의 어울림을 포착하기 위한 부드러운 필촉과 시원한 색조 대비가 엿보이며, 모든 대상을 가능한 한 단순화해 사물의 본질을 보여주고자 하는 의도를 읽을 수 있습니다. 흔해 빠진 현실 풍경을 소재 삼으면서도 고전주의의 엄격

그림 58. 쇠라, 「아스니에르의 해수욕」, 캔버스에 유채, 201×301.5cm, 1883~84, 런던 내셔널 갤러리
쇠라의 끊임없는 연구와 작업의 성과가 결집된 걸작. 부드러운 색조, 섬세한 붓질. 원근법을 중시한 구도 속에서 한여름 오후의 빛과 향기가 넘쳐흐르고 있다.

한 질서를 유지하고자 했던 것입니다. 이 작품은 1884년 〈살롱〉에서 낙선했지만 젊은 화가들과 '독립미술가협회'를 결성해 첫 전시를 개최하고 시냐크, 피사로 등과 함께 신인상파 탄생에 일조합니다.

쇠라는 이제 좀 더 독창적인 방식으로 그의 대표작이라 불리는 「그랑자트 섬의 일요일 오후」를 2년에 걸쳐 그립니다. 이 그림에서 점묘의 색채 분할은 더욱 명확해지고 시각 혼합 기법은 그의 확고한 화풍으로 자리 잡아갑니다. 이 그림은 1886년 인상파의 마지막 전람회인 〈제8회 인상파전〉에 초대 출품되어 신인상파의 탄생을 선언하게 되었답니다. 한편으로는 화면상의 인물이 딱딱하고 생기가 없어 인형 같다는 비평도 받았지만 그는 계속해서 고집스럽게 자신의 기법을 체계화해나갑니다. 「포즈를 취한 여인들」은 동일한 모델을 앞, 옆, 뒤의 세 방향으로 배치해 엄격한 구성과 실내의 청색, 외광의 주황, 그림자의 주홍 등 여러 가지 색을 더욱 세분화한 점묘로 대비시켜 신비한 아름다움을 획득하고 있지요. 이 작품은 확고한 구성과 점묘 기법을 더욱 세밀하게 사용하면서 앵그르가 확립한 고전적인 나부의 전통에 도전했던 것이지요. 「퍼레이드」, 「샤위 춤」 등을 발표하며 단순한 점묘화가에 머물지 않고, 빛과 색채를 자유자재로 구사하며 형태들을 수평수직으로 절도 있게 배치해 화면에 조형적인 질서를 갖추고, 명암 조화를 통해 시적인 서정까지 담아냅니다.

1891년 겨울, 「서커스」를 그리던 쇠라는 매일같이 무리하게 작업에 매달리다가 얻은 감기가 악화되어 3월 26일 디프테리아 합병증으로 서른한 살의 나이에 생을 마감합니다. 비록 짧은 생이었지만 결코 쉬는 일 없었던 그는 초기부터 말년까지 하나의 목표를 위해 달리며, 언제나 지적이고 명확한 조화를 보여준 한편, 그 밑바닥에는 시인과 같은 섬세한 감정과 풍부한 정열을 담아낸, 인상주의를 확장하고 발전시킨 예술가였습니다. 쇠라의 위대함은 이렇듯 이성과 감성, 과학과 시, 논리와 직관을 훌륭하게 융화시킨 독특한 재능에 있었지요. 또한 그가 짧은 생애 동안 실천한 색채 과학에 바탕을 둔 표현 기법은 들로네, 바자렐리 등 20세기 화가들의 작품과 현세의 많은 그림 속에서 부활하고 있습니다.

### 「그랑자트 섬의 일요일 오후」

쇠라의 기념비적인 대표작으로 1886년 〈제8회 인상파전〉에 초대 출품되어 세간의 이목을 집중시켰습니다. 많은 인상파 화가까지도 의혹의 눈으로 바라본 이

그림 59. 쇠라, 「퍼레이드」, 캔버스에 유채, 100×150cm, 1888, 뉴욕 메트로폴리탄 미술관
야외의 빛과 실내의 빛, 인공 빛까지 쇠라의 빛에 대한 실험은 계속되었다. 노란색 등불과 파란색 그림자로 보색 효과를 주었고 세밀한 점묘법으로 시적 서정을 풍부하게 표현했다.

그림 60. 쇠라, 「서커스」, 캔버스에 유채, 186×151cm, 1890~91, 오르세 미술관
서른한 살의 나이에 요절한 쇠라의 마지막 작품으로 미완성으로 끝났다. 수평, 수직으로 경직되었던 구도가 동적인 공간으로 탈바꿈했고, 점묘법 표현이 보다 과감해졌으며 형태의 윤곽선도 되살아났다.

대담하고 큰 그림은 인상파의 새로운 기법들을 종합하여 면밀한 계획 아래 2년에 걸쳐 완성되었고 보는 이에게 숨이 멎는 듯한 느낌을 갖게 합니다. 파리 근교의 그랑자트 섬에서 맑게 갠 여름 한낮을 즐기는 시민들의 모습을 담았는데, 그는 이 작품을 그리기 위해 아침 일찍 이곳에 나가 사람들의 모습을 스케치했고 오후에는 작업실로 돌아와 그들의 모습을 조형적으로 새롭게 꾸며 화면에 배치했답니다.

40명 이상의 남녀노소 시민들의 다양한 자태와 움직임을 담고 있지만 이들은 마치 시간이 정지한 듯, 혹은 언제 깨어날지도 모르는 몽상에 빠져 있는 듯 꼼짝도 하지 않습니다. 눈부시게 쏟아져 내리는 밝은 빛으로 가득 차 있지만 현실의 빛이라기보다는 색채들의 집합과 조화가 만든 번득임만이 충만합니다. 당시의 저명한 평론가 로저 프라이는 "이 그림은 정확한 관찰에 근거를 두었으면서도 어쩌면 이렇게 자연과 닮은 데가 없을까? 어떻게 모든 것이 이리도 고정되어 있고 움직임이 없을까? 확실히 이 그림은 살아 있다. 그러나 그것은 자연의 생명이 아니다. 그는 공기를, 그것도 거의 빛이 가득 차 있는 공기만을 그리려고 했다. 그러나 그의 공기에는 조금의 움직임도 없다"라며 놀라움을 표현했지요.

쇠라는 인상파의 이론에 따라 빛을 분석하면서도 그들의 본능과 직감에 의존하는 제작 태도를 불만스럽게 여겨

그림 61. 쇠라, 「그랑자트 섬의 일요일 오후」, 캔버스에 유채, 207.5×308.1cm, 1884~86, 시카고 미술관
그림 속 시민들은 다양한 자세와 움직임을 갖고 있지만 마치 시간이 정지한 듯, 혹은 언제 깨어날지 모르는 몽상에 빠진 듯 그 자리에 멈춰 서 있다.

여기에 엄밀한 이론과 과학성을 부여하고자 노력했답니다. 시시각각 변하는 사물의 모습을 질서 있게, 안정감 있는 구도로 포착하고자 했지요. 이런 의미에서 "인상파를 미술관의 작품과 같이 견고하고 지속적인 것으로 돌려놓아야 한다"라고 말한 세잔과 같은 궤도에 서 있다고 하겠습니다.

색채 사용에서는 원색의 무수한 점으로 화면을 구성하는 점묘법으로 일관하고 있는데, 인상파의 색채 원리를 보다 과학적으로 체계화해 단순한 재현을 뛰어넘는 독자적인 양식을 구축하고 있습니다. 인상주의가 빛의 반짝임을 표현하기 위해 물감 혼합을 시각 혼합으로 바꿨다면 쇠라는 이 새로운 그림법의 체계적인 논리와 실제를 확립한 화가였지요.

이 작품은 인상파가 보여준 빛의 떨림과 고전주의의 엄격한 구도 사이의 모순을 극복하면서 '집중 원근법'이 아니라 '다시점 원근법'으로 평면 효과를 얻고 있는데, 이 또한 오늘날 이 작품이 매우 의미 있게 평가되는 또 하나의 이유입니다.

TIP

## 집중 원근법과 다시점 원근법

선원근법(집중 원근법)은 화면 중앙에 하나의 점을 설정한 후 지평선을 상정해 화면 규격에 평행하는 몇 개의 선과 한 점에 집중하는 선형체(線形體)와의 관계를 탐구한 화법으로, 피렌체파 화가들에 의해 확립되었다. 인상파가 출현하기까지는 회화에서 기본적이며 불가결한 요소로 생각되었다. 그러나 신인상파에 이르러 물리적인 선원근법과 색원근법만이 아니라, 색면 구성이나 평면화로 조형성을 이룰 수 있다는 순수화론이 일어났고, 여기서 다시점 원근법이 사용되었다.

# 들로네(Robert Delaunay, 1885~1941)

프랑스 파리에서 태어난 색채추상파(오르피슴)로, 역사화를 주로 그렸던 고전주의 화가 J.E. 들로네의 아들이다. 처음에는 신인상파의 그림에 관심을 갖고 색채 연구에 열중했고, 입체파와 미래파 운동에도 참가했다. 1912년경부터는 순수한 원색으로 율동감 있는 추상 구성을 발전시켜 오르피슴의 창시자가 되었다. 「에펠탑」 연작(1911)과 「창」(1912)에 이르는 발전 과정은 구상에서 비구상으로 옮겨가는 여정을 보여주며, 색채를 이용한 공간 표현에 성공해 추상회화의 역사에 중요한 의의를 가진다. 들로네는 색채론과 독일 미학에도 조예가 깊어 〈청기사 그룹전〉에 초대 출품하는 등 국외에서도 상당한 영향력을 과시했다. 따뜻하고 화사한 그림을 그린 러시아 출신 화가 소니아와 1910년에 결혼해 함께 오르피슴 양식을 발전시켜나갔다.

들로네, 「에펠탑」, 캔버스에 유채, 195.5×129cm, 1910~11

# 광학 이론의 발전과
# 점묘파

원색을 캔버스에 그대로 바른다는 점에서 신인상파(점묘파)는 인상파와 같습니다. 그러나 신인상파는 색을 섞지 않고 캔버스에 점으로 찍었습니다. 인상파가 감각적이었다면, 신인상파는 과학적이었습니다. 신인상파는 당시 발전하던 광학 이론과 색채 이론에 크게 영향을 받았습니다. 먼저 신인상파의 대표 화가인 쇠라가 미술사에서 그다지 흔치 않은 매우 이지적이고 분석적인 사람이었다는 것은 매우 흥미로운 사실입니다. 그는 당시 과학과 실증의 기운이 고조되고 있음을 감지하고 있었던 것입니다. 당시는 광학과 색채 이론이 정립되어가고 있던 때였지요.

인상파는 우선 빛에 관심이 많은 사람들입니다. 시각 인식이 빛을 통해 이뤄진다는 점에 집착했지요. 쇠라도 빛에 집착했지만, 여기서 한발 더 나아가 빛을 과학적으로 분석하기 시작했습니다. 쇠라는 광학 이론과 색채 이론을 집중 탐구해 자신의 그림에 실험했습니다. 그는 색조를 과학적으로 분할했고 형태는 점으로 찍혀 나타냈습니다. 이전과는 전혀 다른 새로운 종류의 그림을 보여준 것입니다. 이러한 쇠라에게서 프랑스 지성인 특유의 모습을 볼 수 있습니다. 그러나 점묘파의 그림은 과학적인 분석에 집착하다보니 감정을 풍부하게 표현하기 어렵다는 한계에 부딪히게 됩니다.

# 인상주의를 극복한 개성의 꽃

..3

후 기 인 상 주 의

| | |
|---|---|
| **주제** | 풍경, 인물 |
| **기법** | 화가별로 큰 차이가 있음(비교표 참조) |
| **대표 화가** | 세잔, 반 고흐, 고갱 |
| **분위기** | 강렬함. 집단의 공통점을 갖기보다 화가별 개성이 뚜렷함 |

　　인상주의는 빛의 변화에 따라 자연을 파악하면서 결국 표면상의 변화에만 집착하는 결과를 가져왔지요. 빛의 순간적인 변화와 자극에 몰두하면서 색채 표현의 즐거움에 매몰돼 형태 표현에는 소홀했던 것입니다. 앞장에서는 이러한 인상주의의 한계를 과학적인 분석을 통해 극복한 신인상주의의 의미를 살펴보았지요. 후기인상주의는 신인상주의와 달리 특정 양식이나 회화 이념을 내세운 집단 운동이 아닙니다. 19세기 말에 들어서자 사회 일반에서는 과학적인 분석에 대한 관심이 줄어들고, 외부의 현상보다 내면(정신)에 대한 관심이 고조되기 시작했지요. 사물의 기본 형태나 고유색을 무시하고 순간의 빛과 색에 치중한 인상주의에 대한 반성이 고개를 들기 시작한 것도 자연스러운 시대의 추세로 봐야 할 것입니다.

　　후기인상주의 대표 작가로 세잔과 고갱, 반 고흐를 들 수 있지요. 세 사람 모두 인상주의의 영향을 받지만 서서히 그 틀을 벗어나 나름의 감성을 살려 독자적이고 기념비적인 창조세계를 열어갔지요. 세

잔은 관심 밖으로 밀려나 있던 형태와 구성을 집요하게 되찾으며 조형 질서를 추구했고, 고갱은 눈에 보이는 진실 대신 꿈과 사상, 상상력을 좇으며 단일 색면과 평면적인 구성으로 회화의 평면성과 장식성을 실험했으며, 반 고흐는 인상파의 맑은 표현에 큰 감동을 받았지만 곧 강렬한 색과 격렬한 붓질로 자기 감정을 토해내듯 화폭을 메웠지요.

'후기인상주의'라는 명칭은 영국의 미술평론가 로저 프라이가 1910년 겨울, 런던의 그래프턴 화랑에서 기획해 개최한 〈마네와 후기인상주의〉에서 유래했습니다. '후기인상주의'는 후대에 편의상 붙여진 이름이기도 하지만 화가들마다 개성이 뚜렷하고 각자 독자적인 양식을 구축했기에 하나의 그룹으로 묶는 것이 억지스러운 면도 있지요. 이들은 인상주의의 세례를 받았으면서도 그것을 극복하고 보다 견고한 색면 구성과 색채, 균형감과 함께 입체감을 중요시하는 새로운 경향을 발전시켰습니다. 20세기 미술의 터전을 마련한 세기말의 예술 탐험가로서 또다른 새로운 그림의 장을 개척했다는 데 의미가 크다고 하겠습니다.

## 자연, 입체, 공간 그리고 평면: 폴 세잔

남프랑스의 엑상프로방스에서 은행가의 아들로 태어난 세잔<sup>Paul Cézanne, 1839~1906</sup>은 부유한 가정에서 별 어려움 없이 자랐습니다. 부르봉 중학교에서 기숙사 생활을 할 때 에밀 졸라를 만나 둘은 문학과 음악 등 예술에 관해 대화를 나누며 우정을 쌓았고, 졸라는 세잔이

화가의 꿈을 키우는 계기를 열어주기도 했지요. 모자 제조업에서 대은행가로 출세한 아버지는 당시 대부분의 부모가 그랬듯이 아들이 법관이 되기를 원했고, 세잔의 그림 소질과 관심을 고상한 취미생활 정도로 키우길 바랐답니다. 열아홉 살 때 자신의 강력한 권고로 엑상프로방스 대학교 법학과에 입학했지만, 아들이 법률 공부보다 그림 그리기에 열중하게 되자 별장에 화실까지 만들어준 아버지였으면서도 화가가 되는 것에는 반대했던 것입니다. 1861년, 스물두 살이 되어서야 온 가족의 간곡한 설득으로 아버지의 승낙을 얻어낸 세잔은 파리로 나와 아카데미 쉬스에서 본격적으로 그림 공부를 하게 됩니다. 여기서 피사로와 만나 훗날 인상파 화가들과 인연을 맺게 되었으며 '자연에 근거를 두고' 그림을 그리는 법을 터득했답니다.

들라크루아와 쿠르베의 그림을 모사하며 기초를 쌓던 초기 활동시기는 불운의 연속이었지요. 어렵게 화가 수업을 받는 것을 허락받았고 여전히 생활비 전액을 아버지에게서 얻어 쓰고 있던 세잔은 국립미술학교(에콜 데 보자르)에 지원했지만 거듭 실패했고 〈살롱〉에서도 낙선만 하게 된답니다.

1863년 마네의 「풀밭 위의 점심식사」로 촉발된 〈낙선자 전시회〉에 출품하며 패기만만한 인상파 화가들과 카페 게르부아에서 어울리며 새로운 미술을 접하지만 점차 파리 생활의 번거로움에 싫증을 느낀 세잔은 10년간을 고향 엑스와 파리를 오가며 그림을 그립니다. 그런 와중에 아내로서 평생 인물 연구를 위한 모델이 되어준 오르탕스 피게와의 만남이 그가 얻은 유일한 결실이었답니다. 세잔이 세잔다운 양식을 확립하게 된 것은 인상파를 체험하면서였지요. 신화나 역사, 예수나 비너스가 아니라 화가의 눈으로 볼 수 있는 것, 즉 풍경이나

정물 그리고 현실의 인물을 그리기 시작한 것입니다.

1874년 제1회 인상파전인 〈화가·조각가·판화가 무명 예술가협회 창립전〉에 「목맨 사람의 집」을 포함한 세 점을, 1877년 3회전에는 16점의 작품을 의욕적으로 선보이지만 다른 화가들과 마찬가지로 비난과 비웃음의 대상이 된답니다. 당시 인상파 작품들은 대부분 비난을

그림 62. 세잔, 「목맨 사람의 집」, 캔버스에 유채, 55.5×66.5cm, 1873, 오르세 미술관
인상파 기법을 도입했지만 그림 속 형상들은 인상파의 빛에 대항할 만큼 힘이 넘친다. 세잔은 인상파와 어울려 활동했지만 출발부터 이미 인상파의 범주를 넘어서 있었다.

받았지만 세잔은 스스로 독자적인 양식을 만들어가고 있었지요. 초기의 어두운 색조를 버리고 밝은 색조를 선택하기는 했으나 인상파와는 조금 다르게 자연을 보고 있었던 겁니다. 모네가 자연을 '보이는' 모양대로 그렸다면 세잔은 '있는' 모양대로 그리려 했어요. 모네가 빛에 의한 미묘한 색조 변화를 재현하기 위해 고심했다면 세잔은 대상의 '존재감'을 그려내는 데 집착했답니다. 자연의 '존재감'을 평평한 화면에 표현하기 위해 밝고 풍부한 색채와 화면의 엄격한 구성적 질서가 어우러질 수 있도록 자기만의 화풍을 발전시켜나가고 있었어요.

피사로의 집이 있는 퐁투아즈와 졸라가 살고 있는 메당, 농촌마을 오베르 등에서 그림을 그리는 데만 열중하던 세잔은 마흔세 살이 되던 1882년에 처음으로 「화가의 아버지, 루이 오귀스트 세잔의 초상」으로 〈살롱〉에 입선합니다. 이미 인상파와 결별하기로 작정한 세잔

그림 63. 세잔, 「사과와 오렌지」, 캔버스에 유채, 74×93cm, 1895~1900, 오르세 미술관
오른쪽으로 약간 솟아 있는 탁자와 왼쪽으로 솟은 접시, 세 개의 그릇을 보는 높고 낮은 시점 차이 등 구도와 사물 배치가 알미울 만큼 멋진 정물화이다.
그림 64. 세잔, 「부인과 커피포트」, 캔버스에 유채, 130.5×96.5cm, 1890~95, 오르세 미술관
세잔은 부인을 인물이 아니라 마치 탁자에 놓인 정물인 듯 그렸다. 정면의 부인과 비스듬히 내려다보이는 테이블이 공간의 깊이를 만든다.

은 1886년 자신을 실패한 화가의 모습으로 묘사한 졸라의 소설에 격분하여 오랜 우정을 끊고 고향 엑스로 돌아가 정착했답니다. 같은 해 아버지가 죽고 물려받은 막대한 유산 덕분에 생활고에 시달릴 일은 없었고, 「생트빅투아르 산」그림 67과 각종 정물화·인물화를 반복해 그리며 고독하게 작품 제작에만 몰입합니다.

그는 빛의 조건에 따른 표면의 색이나 형태가 아니라 대상의 본래 모습을 그리려고 했지요. 본래의 모습을 그리기 위해서는 가장 기본적인 모습, 즉 잘 익은 사과라면 사과의 둥근 '형태'와 붉은 '색'을 가장 단순하게 표현해야 한다고 믿었고, 「사과와 오렌지」, 「꽃병과 사과」 등의 작품에서 그런 노력을 엿볼 수 있답니다. 세잔은 이렇게 단순화한 면과 색으로 가장 입체적이고 힘이 있는 그림을 그릴 수 있다고 생각했습니다. 자연을 눈에 보이는 그대로 그리는 대신 화가의 눈

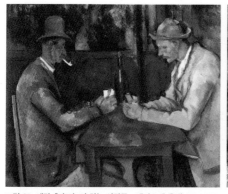
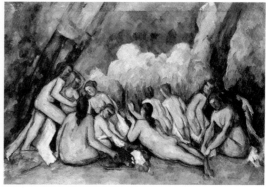

그림 65. 세잔, 「카드놀이 하는 사람들」, 캔버스에 유채, 57×47.5cm, 1885~90, 오르세 미술관
카드놀이에 몰두하는 두 사람을 그렸다기보다 두 물체의 긴박한 대립을 보여주려 한 듯하다. 탁자 가운데 놓인 수직의 와인 병을 축으로 삼은 화면
구성이 새롭다. 카드놀이 정경이라기보다 공간에 놓인 인물과 사물의 관계를 연구한 그림이다.
그림 66. 세잔, 「수욕도」, 캔버스에 유채, 28×44cm, 1883~87
벌거벗은 여인들과 하늘, 물, 나무가 함께 어우러져 만들어내는 움직임과 균형, 그리고 색조와 붓질이 만드는 리듬과 조화는 고전적인 공간 질서를
보여준다.

과 감성, 구성력을 통해 새로운 질서와 조화를 부여하고 화면에 '재
창조된 자연'을 담고자 한 것이지요. "자연을 구형·원통형·원추형
으로 바라보라"라는 그의 말도 작가의 감각으로 자연을 재구성해야
함을 강조한 것이라고 하겠습니다. 그는 화면을 마음대로 구성할 수
있는 정물화를 즐겨 그렸고, 풍경이나 인물에서도 필요에 따라 어떤
부분을 생략하거나 변형시키면서 평면성, 공간의 깊이, 대상의 두께
등을 한 화면에서 동시에 실현하려는 독특한 화법을 지속시켜나갔지
요. 모네의 「야외 인물 습작: 오른쪽에서 본 양산을 든 여인」그림 53과
세잔의 「부인과 커피포트」를 비교해보면 세잔은 모네와 달리 인물을
엄격한 기하학적 구도 안에 배치하고 있지요. 기하학적 구성과 형태
와 색채의 완벽한 조화를 통해 세잔은 아무도 생각지 못한 새로운 회
화공간을 확립한 것입니다.
　1895년, 쉰여섯 살 때 볼라르의 화랑에서 연 생애 첫 개인전은 소

수의 애호가와 화가 들의 관심과 호평 속에 개최되었지만 1900년, 〈프랑스 예술 100년 전시회〉에 초대되어서야 세잔의 존재는 외국에 알려지게 되었답니다. 그의 새로운 화면 구성을 위한 활기찬 시도는 정물화와 60회 이상 반복해 그린 '생트빅투아르 산' 연작을 통해 전 시기에 걸쳐 지속되었고, 자연과 인간의 일체화를 시도하며 반복해 그린 만년의 '수욕도' 연작의 치밀한 구성에서 그 정점을 맞았답니다.

1906년 10월 15일 저녁, 야외에서 그림을 그리고 돌아오는 길에 소나기를 만나 졸도한 세잔은 급성폐렴에 걸려 사경을 헤매게 됩니다. 이미 파리에서는 그의 그림에 자극받은 청년 피카소와 브라크를 중심으로 입체주의가 싹트고 있었고 그 출발을 선언하는 피카소의 「아비뇽의 여인들」그림 94이 제작되기 시작했음에도 그는 아무것도 모른 채 일 주일 후 그림 외에는 내세울 게 없었던 고집스런 생을 마감합니다. 평소 후배들에게 힘주어 말하며 몸소 실천했던 "자연에 입각해 그린다는 것은, 결코 대상을 베껴내는 것이 아니라 자신의 감각을 실현하는 것이다"라는 좌우명을 그림으로 남기고서.

> **TIP**
>
> **기하학**
> 공간의 수리적 성질을 연구하는 수학의 한 분야. 세잔은 기하학을 참고해 통일감과 균형감 있는 공간을 화폭에 담고자 했다.
>
> **등가치**
> 같은 가격, 또는 같은 가치

## 「생트빅투아르 산」

인상주의가 모든 사물을 '현란한 색채'로 표현했다면 인상주의의 영향에서 벗어난 세잔은 '입체적 존재'인 사물 하나하나를 '등가치等價値'로 파악했습니다. 정물화에서는 탁자 위의 여러 가지 물체가, 인물화에서는 인물과 배경이, 풍경화에서는 대지와 집과 산이, 각각 어떤 형태로 서로 어떤 관계를 맺고 있는지 세심히 관찰한 후 서로 조화를 이루도록 화폭

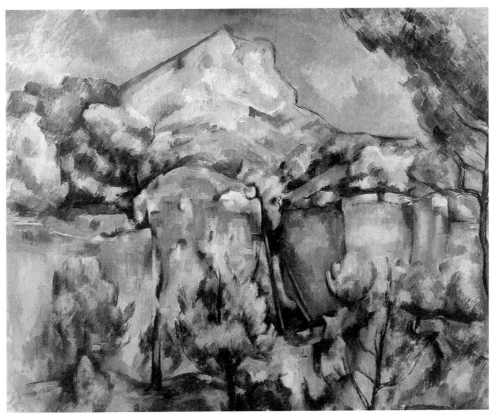

그림 67. 세잔, 「생트빅투아르 산」, 캔버스에 유채, 64.8×81.3cm, 1897
세잔의 말년 작품으로, 수없이 반복된 실험이 일궈낸 세잔다운 풍경화이며 모든 대상을 입체감 있게 표현한 대표작이다.

위에 배치했습니다.

　세잔이 표현하고자 한 공간과 사물은 하나의 시점으로 사물을 대하는 전통적인 원근법으로는 소화할 수 없었지요. 그래서 그는 르네상스 이래 줄곧 사용되어온 원근법을 과감히 버리고, 여러 방향에서 바라본 사물들의 '있음과 존재'를 한 화폭에 그려넣었습니다. 예를 들어 정물화에서는 눈높이와 평행으로 본 바구니, 내려다본 항아리, 평평해 보이는 물병 등 여러 각도에서 바라본 사물들의 모습을

한 화면에 담았지요. 마치 공간을 접었다 펴놓은 듯 입체적인 공간이 만들어졌습니다. 「부인과 커피포트」그림 64에서처럼 인물화에서도 사람은 정면을 보고 있는데 탁자는 위에서 본 모습이고, 탁자 위 정물 또한 정면과 윗면을 동시에 보여줘 공간의 깊이를 만들었습니다. 물론 인물만 강조하지 않고, 정물이나 그 밖의 배경을 똑같은 가치로 묘사했답니다. 이러한 공간 구성법은 과거에는 볼 수 없었던 전혀 새로운 시도였고, 이는 입체주의의 패기만만하고 도전적인 화면을 낳는 가교 역할을 하게 되었지요. 결국 '존재한다'는 사실에서 모든 사물은 나름의 가치를 갖기 때문에 각각에 동등한 가치를 부여하고, 그 존재감을 두드러지게 표현한 것입니다.

세잔은 밝은 색채를 사용하면서도 깊이를 얻고자 했고 깊이의 느낌을 유지하면서 질서 있는 구도를 보여주고자 했답니다. 그는 자신의 작업에 방해가 된다고 생각되면 전통적인 원근법이나 정확한 윤곽선 같은 것을 과감하게 무시하며 변형을 시도했지요. 전통적인 원근법에서 얻을 수 있는 현실감에 대한 환상을 깨고 단단한 고체라는 입체적인 형체감과 깊이감을 표현하고자 한 것입니다. 그의 입체적 표현 방식은 지금까지 쌓아온 전통적인 표현 기반을 무너뜨렸고 전혀 새로운 미술을 전개시키는 시발점이 되었답니다.

자, 이제 세잔의 풍경 속으로 들어가볼까요? 현대인의 눈에도 세잔의 풍경은 아름다운 한 폭의 그림은 아닙니다. 짧은 붓질로 반복해서 칠한 작은 면들과 깨끗하게 마무리하지 않은 형태들은 전통적인 화풍의 그림에 익숙한 우리에게 꽤나 거칠어 보입니다. 고향인 엑스 마을에서 바라다 보이는 생트빅투아르 산은 어릴 때부터 늘 정겨운 모습이었고, 세잔은 이 산을 바라보며 졸라나 친구들과 어울려 예술을

애기하고 꿈을 키웠을 테죠. 형태와 색만으로 사물의 존재감을 입체적으로 표현하기 위해 평생에 걸쳐 60여 차례나 반복해 그린 것을 보면 이 산에 얼마나 큰 애착을 갖고 있었는지 짐작할 수 있습니다. 「생트빅투아르 산」을 완벽하게 그려내는 것이 곧 자기 예술의 궁극 목표라고 여겼을 것입니다. 가히 집념의 표현이라고 할 수 있지요.

"자연을 바라보면 머리가 늘 맑아진다. 하지만 불행하게도 그 산뜻함을 그려내는 것은 항상 고통스런 작업이었다. 나는 가슴속에 침투해 들어오는 자연의 감동을 좀처럼 따라잡을 수가 없었다. 대자연을 살아 움직이게 하는 색채의 풍요로움을 도저히 파악하지 못하는 것이다"라고 안타까워했습니다. 사물 그 자체로 만족하지 않고, 자신이 함께 파묻혀 한 몸이 될 수 있는 자연을 그리고 싶었던 것입니다. 엑스 마을의 집도, 수목도, 산도 모두 여러 방향으로 반복해 칠한 평편한 붓질로 서로 연결되어 있고, 거리와 상관없이 똑같이 뚜렷한 형태를 갖고 있습니다. 다만 색채에서는 멀고 가까움의 원근이 느껴집니다. 심지어 하늘까지도 종이를 구겼다 편 것처럼 칠해져 있고, 이러한 작은 색면의 반복적인 리듬은 산과 들과 나무와 집 들을 통일시키며 균형 잡힌 화면을 만들어줍니다. 반복해서 칠해진 평면적인 붓질은 화면 안쪽을 향해 무한한 공간이 펼쳐져 있음을 느끼게 하고, 이런 붓질에서 평면에 공간감과 거리감을 나타내고자 한 고집스런 실험의도를 읽을 수 있는 것이지요. 이 그림은 그의 말년 작품으로, 수없이 많은 실험에서 탄생한 세잔다운 풍경화이며 모든 대상을 입체적으로 파악해 표현한 화가의 대표작이라 하겠습니다.

자연을 객관적으로 묘사하는 것이 아니라 자연을 재료 삼아 그림이라는 하나의 '새로운 질서가 갖춰진 조화로운 세계'를 만들었던 것

입니다. "그린다는 것은 맹목적으로 대상을 묘사하는 것이 아니라 많은 관계 사이의 조화를 발견하는 것"이라고 한 세잔의 말에서 새롭게 재창조된 자연의 아름다움과, 그가 '현대미술의 아버지'라고 칭송된 이유를 찾아볼 수 있습니다.

### 원시의 태양에 녹아버린 사나이: 폴 고갱

서른다섯 살의 늦은 나이에 거의 독학으로 화가의 길에 들어선 고갱Paul Gauguin, 1848~1903은 영국의 소설가 서머싯 몸이 그를 소재로『달과 6펜스』라는 소설을 엮어낼 만큼 파란만장한 삶을 살았습니다. 고갱은 1848년, 파리에서 공화주의자이며 명성 있던 저널리스트(정치기자)의 아들로 태어났습니다. 나폴레옹 3세의 쿠데타로 정국이 혼란스러워지며 공화파에 대한 탄압이 가해지자 이듬해 온 가족이 페루로 망명을 떠나게 되지요. 아버지는 항해 도중 선상에서 심장마비로 세상을 떠나고 어머니와 누이 그리고 한 살배기 고갱은 페루 리마에서 유년 시절을 보냅니다. 이 망명생활은 할아버지의 사망과 그 유산 상속을 위한 귀국으로 끝나게 되고 아버지의 고향인 오를레앙의 중학교를 다니며 평범한 학생으로 성장합니다.

1865년, 열일곱 살에 학업을 마친 고갱은 대서양 항로의 화물선에서 몇 년간 선원생활을 하던 중 1871년 어머니의 죽음으로 파리로 돌아와 증권거래소의 점원으로 일을 합니다. 덴마크 출생으로 신앙심 깊은 메트 소피 가드와 결혼하면서 점원 일에 열중하는 한편 주식 중매인으로 재능을 발휘하여 많은 돈을 벌게 되었고 그림에도 흥미

를 보이기 시작했지요. 틈틈이 전시회장과 화랑을 돌아다니며 작품을 수집했으며 직접 그림을 그리기도 했답니다. 들라크루아와 쿠르베의 그림을 좋아했고 일요일마다 그림연구소에서 그림지도를 받으며 비록 아마추어였지만 창작열에 들떴습니다.

1876년 〈살롱〉에 「비로플레 풍경」이 처음 입선하면서 피사로를 사귀게 된 것을 계기로 인상파 화가들과 사귈 수 있었지요. 1880년 〈제5회 인상파전〉부터는 정회원으로 참여하게 되었고, 주식투자가 성공하면서 생활도 윤택해져 정원 딸린 저택을 마련했으며 미술품 수집도 계속했답니다. 고상한 취미로서 그림 그리기를 즐기며 능력 있는 주식투자가로 그냥 있었더라면 그는 안정되고 다복한 보통 시민으로 살다갔을 것입니다. 그러나 인상파 화가들과 친분은 깊어갔고 특히 피사로와 세잔의 영향을 강하게 받아 자신도 화가가 되겠다고 마음먹습니다.

서른다섯 살이 되던 1883년 1월, 아내의 완강한 반대에도 불구하고 직장을 그만둔 그는 '이제부터 매일 그린다'는 각오로 그림 그리기에 전념합니다. 독실한 개신교도였던 아내는 이미 네 번째 아이를 임신하고 있었으며 고갱의 가장으로서 무책임하고 도발적인 행동을 이해할 수도, 용서할 수도 없었지요. 결국 가족과도 결별하여 본격적으로 그림을 그리기 시작하자 그의 생활은 점점 어려워져 늘 빈곤에 쫓겼지만 모든 시간을 그림에 바쳤지요. 『달과 6펜스』에는 자식이 보고 싶어 찾아온 빈털터리 화가 고갱을 냉정하게 거절하는 아내 메트가 실감나게 묘사되어 있답니다.

1886년 〈제8회 인상파전〉에는 19점의 유화작품을 출품하며 왕성한 의욕을 보였고 고흐와도 운명적인 만남을 갖게 되었지요. 고갱은

생활고를 해결하기 위한 방편으로 브르타뉴의 퐁타방이라는 곳에 잠시 체류하다가 대서양 마르티니크 섬으로 건너가 머무르기도 하는 등 여러 곳을 전전했고 일용노동자, 선원 등 일정치 않은 직업을 거치며 그림 그리기에 몰두합니다. 1886년부터 1890년까지 5년간 퐁타방을 중심으로 파리를 오가던 시기에 인상파의 외광 묘사에서 벗어나 점차 특유의 화법을 만들어가기 시작합니다.

고갱은 초기에는 인상파의 기법으로 그렸으나 점차 "눈 주위에만 신경을 쓰고 머리를 조금도 쓰려 하지 않는" 인상파가 만족스럽지 않았지요. 그림이란 단순히 바깥세계를 충실히 그려내기만 하면 되는 것이 아니라 상상력과 지성의 움직임이 없으면 안 된다고 보았으며, 지나치게 감각에 의지하는 인상파의 표현을 넘어 정신의 권위를 부활시키고자 했답니다.

1888년 고흐의 동생 테오가 주선하여 첫 개인전을 가진 뒤 절친했던 고흐의 간곡한 부탁으로 10월부터 12월까지 남프랑스 아를로 내려가 공동생활을 하게 되었습니다. 하지만 두 사람은 서로 타협할 수 없는 성격 차이로 갈등을 겪다가 발작적인 정신착란에 빠진 고흐가 칼로 고갱을 찌르려 하고 자신의 귓불을 자른 사건을 계기로 비극적인 이별을 합니다.

고갱은 퐁타방에서 신앙심이 두텁고 순박한 농민들의 단조롭고도 건강한 삶에 매료되어 농민들을 많이 그리게 되는데, 단순한 농민화가 아니라 현실세계를 종교적 환상의 배경과 연결하는 독특한 화면을 만들어냅니다. 1888년 작 「설교 후의 환영」은 브르타뉴 지방을 무대 삼아 그곳 사람들이 설교 때 들은

> **TIP**
> ### 종합주의
> 생테티슴(synth tisme)이라고도 한다. 19세기 말 프랑스의 폴 고갱, 에밀 베르나르를 중심으로 한 퐁타방파 화가들에 의해 전개된 미술운동. 자연주의와 인상주의의 틀을 깨고 상징주의와 장식성을 추구했다. 밝은 색면과 검은 윤곽선이 특징이다.

구약성서 속의 야곱과 천사가 싸우는 환영을 목격한다는 내용을 담고 있습니다. 브르타뉴 지방의 민속의상을 입은 여인들이라는 현실적인 요소와 성서 속의 이야기라는 비현실적인 요소가 수난의 핏빛을 연상케 하는 강렬한 붉은 바탕에 의해 하나가 된 것입니다. 단순한 색의 배합이나 구도의 교묘

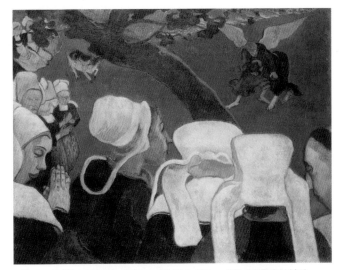

그림 68. 고갱, 「설교 후의 환영」, 캔버스에 유채, 74.4×93.1cm, 1888, 스코틀랜드 미술관
천사와 싸우는 야곱에 대한 설교를 떠올리는 브르타뉴 농군 아낙네들을 그렸다. 종합주의는 객관적인 사물 묘사에 그친 인상파를 월해 인간 내면의 풍경을 보여주고자 했다.

함에서 느껴지는 것과는 다른 불가사의하고 신비로운 인상을 남기는 작품이지요.

1889년의 「황색의 그리스도」에서도 브르타뉴의 원색의 가을 풍경 속에 십자가의 그리스도를 등장시키며 현실과 비현실을 이중 노출했지요. 그리스도에게 고통에 찬 자기 모습을 상징적으로 투영하면서 신비로운 분위기를 자아내고 있는 것입니다.

분명한 윤곽선의 도입과 장식적인 색면 분할을 통한 강렬한 색채와 평면성이 강조된 독특한 화풍은 그의 명성을 높였으며 특히 그를 따르는 젊은 화가들이 많이 생겨났지요. 이듬해 에펠탑이 세워진 파리 만국박람회장 근처에 있던 카페 보르피니에서 열린 〈종합주의와 상징주의 그룹전〉은 고갱을 중심으로 한 퐁타방파의 전시회였습니다. 이 전시회를 통해 '상징'이나 '종합'이라는 개념이 새로운 회화의

열쇠로 제시되었지요.

그는 그림뿐만 아니라 조각, 판화, 도자기까지 작품세계를 넓혀갔지만 생활은 여전히 어려웠고 문명세계에 대한 권태와 혐오감만 더해갔지요. 선배인 인상파의 작품마저 아직 일반인에게 생소했던 시대에 그보다 더 새로운 고갱의 그림이 팔릴 턱이 없었답니다.

1890년 고흐가 권총자살로 서른일곱 살의 나이로 숨을 거두자 이듬해 작품 30점을 경매해 돈을 마련한 고갱은 코펜하겐으로 가 마지막으로 가족을 만난 후 자연과 원시적인 생활을 향한 오랜 동경 끝에 결국 남태평양의 타히티 섬으로 떠나게 됩니다. 그는 미술이 겉멋에 빠지고 피상적인 것으로 변모해가고 있으며 유럽이 쌓아온 모든 천박한 재간과 지식은 인간에게서 가장 귀중한 것, 즉 강렬하고 예리한 감성과 그것을 솔직하게 표현하는 방법을 박탈해버렸다는 확신을 갖게 되었던 겁니다. 타히티에서 원주민들과 함께 생활하며 그린 「이아 오라나 마리아」그림 71, 「아레 아레아」 등은 강렬하고 원시적인 분위기를 물씬 풍기며, 기독교와 토속 신앙의 결합이라는 특이한 예술세계의 구축을 보여줍니다.

1893년 귀국한 그는 파리에서 작품을 팔아 번 돈으로 타히티에서 여생을 보내려 했으나 작품은 팔리지 않았고 파리 화단이 더이상 그

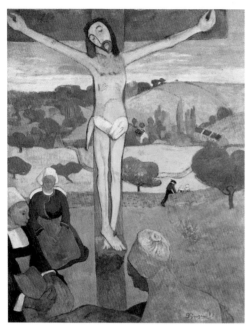

그림 69. 고갱, 「황색의 그리스도」, 캔버스에 유채, 93×73cm, 1889, 버펄로 올브라이트 녹스 미술관
반 고흐가 귓불을 자르며 아를의 동거 생활이 끝나자 고갱은 브르타뉴로 돌아와 이 그림을 그렸다. 황색 그리스도는 아낙네들의 환상이라기보다 화가 자신의 마음을 보여주는 듯하다.

를 환영하지 않는다는 것을 알고는 크게 실망해 1895년 2월에 다시 타히티로 돌아갑니다. 고독과 병에 시달리며 작품 제작에 온 힘을 쏟던 중, 1897년 아내에게서 큰딸 알린이 죽었다는 소식을 듣고 깊은 슬픔과 절망에 빠져 죽기로 결심하고 그동안 구상했던「우리는 어디에서 왔고 무엇이며 어디로 가는가?」를 모델도 밑그림도 없이 한 달 만에 완성하고 자전적 수필인『노아 노아』를 씁니다. 계속되는 가난과 고독과 병마로 고통받으면서도 혹독한 식민정책을 비판하며 원주민을 옹호해 현지의 백인 관헌과 충돌을 일으키기도 했지만, 원주민의 건강한 인간성과 열대의 밝고 강렬한 색채가 그를 지탱해주었습니다.

1901년 8월 마르키즈 제도의 히바오아 섬으로 거처를 옮겼을 때는 발의 습진과 심장쇠약, 성병과 영양실조까지 겹쳐 건강을 회복할 가능성은 희박해지고 있었답니다. '환락의 집'이라고 이름 붙인 오두막 집에서「야만적인 이야기」,「히바오아 섬의 마술사」등을 그렸고, 환

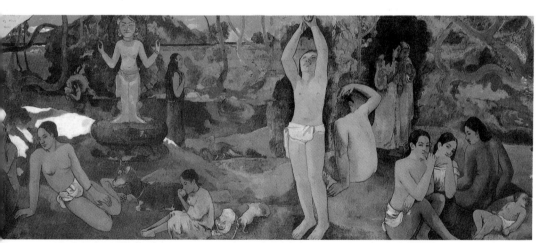

그림 70. 고갱,「우리는 어디에서 왔고 무엇이며 어디로 가는가?」, 캔버스에 유채, 137×375cm, 1897, 보스턴 미술관
가난과 병에 시달리는 중에 딸의 죽음까지 전해 들은 고갱은 자살하기로 마음먹고 큰 화면에 모델도 밑그림도 없이 한 달에 걸쳐 그림을 그렸다. 탄생에서 죽음에 이르는 인간의 역사를 한 편의 서사시처럼 그려냈다.

상으로 본 브르타뉴의 풍경을 그리던 1903년 5월 8일, 심장 발작으로 55년의 파란만장한 생애를 마감했습니다.

### 「이아 오라나 마리아」

「이아 오라나 마리아」는 고갱이 가족도 고국도 버리고 혼자 타히티로 떠난 1891년 6월 이후 타히티에서 그린 첫 작품이랍니다. 이 작품의 분위기는 퐁타방에서 시도한 종합주의 화풍을 보여주는 「설교 후의 환영」이나 「황색의 그리스도」와 크게 다릅니다. 불과 이삼 년의 짧은 기간 동안 이렇게 극적인 변화가 일어날 수 있던 것은 타히티 풍토의 영향이었지요. 복잡다단한 원색의 색채 배합과 이국적인 풍물의 나열, 원주민을 통한 새로운 인간상의 발견 등을 통해 자신만의 독자적인 화풍을 만들 수 있었답니다.

앞에서 살펴본 선각자들이 하나같이 인간의 열정으로 힘차고 강렬한 나름의 양식을 구축하며 새로운 미술의 문을 열었던 것처럼 고갱도 야만적일 만큼 강한 원시성의 표현을 통해 자신의 화법을 찾을 수 있었습니다.

모네의 빛이나 세잔의 입체화를 위한 모색에서 벗어나 형태의 윤곽을 단순화하고 강렬한 색채의 넓은 색면을 거침없이 구사했으며, 순수하고 소박한 강렬함을 전하기 위해 유럽 미술의 전통을 기탄없이 무시해버렸답니다.

현실적으로 눈앞의 세계를 종교적 환상의 배경으로 이용한 종합주의 경향은 10년 전 퐁타방 시절에 그린 「설교 후의 환영」에서 이미 나타나고 있었지요. 내용 역시 인상파와는 정면으로 대립하고 있었을 뿐 아니라 표현 기법에서도 독자적인 길을 걷게 됩니다.

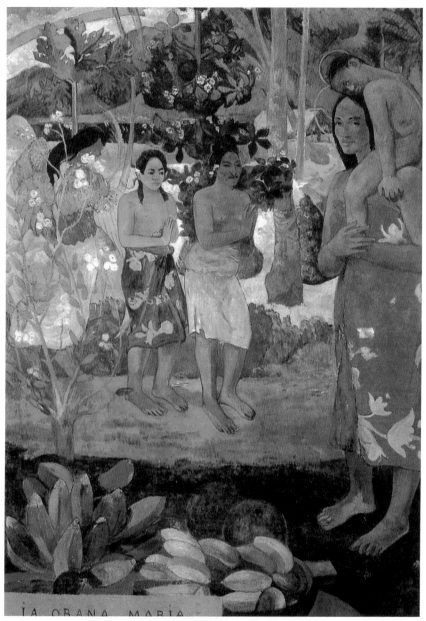

그림 71. 고갱, 「이아 오라나 마리아」, 캔버스에 유채, 113.7×87.7cm, 1891, 메트로폴리탄 미술관
복잡다단한 원색의 색채 배합과 이국적인 풍물의 나열, 원주민을 통한 새로운 인간상의 발견 등에서 고갱만의 독자적인 화풍을
엿볼 수 있다.

모네의 「야외 인물 습작: 오른쪽에서 본 양산을 든 여인」<sup>그림 53</sup>과
「이아 오라나 마리아」는 동시대에 그려졌는데도 서로 얼마나 다른가
요. 모네가 인물을 올려다보며 다채로운 태양의 빛을 무수한 붓질로
그렸다면, 고갱의 인물은 다채로운 배경 속에 파묻혀 있고 과일은 물
론 꽃, 잎사귀, 길에 이르기까지 마치 가위로 오려 붙인 것처럼 각각
명확한 형태를 지니고 있습니다. 인상파의 작품에서 보이는 미묘한
빛의 떨림이나 현실감을 주는 색채의 은근한 조화도 없이, 모든 것을
의식적으로 단순화했고 장식적인 화법으로 현실을 뛰어넘는 양상을
보여주었지요. 그는 자신의 화면에 객관적인 자연과는 다른 '새로운
지적 질서'를 부여하고자 했던 것입니다.

'이아 오라나 마리아'는 타히티의 토속어로 '마리아여, 저는 당신
을 숭배합니다'라는 뜻입니다. 1892년에 파리에 있는 친구 몽프레 앞
으로 보낸 편지에서 "날개를 가진 천사가 두 사람의 타히티인에게 역
시 타히티인의 모습을 한 마리아와 그리스도에 대해 이야기하고 있
는 그림"이라고 설명하며 스스로 이 그림을 정말 좋아한다고 했습니
다. 왜 고갱은 섬의 원시적 정경을 그리면서 기독교의 의미를 집어넣
었을까요? 이미 「설교 후의 환영」이나 「황색의 그리스도」에서 현실
과 비현실이 뒤섞인 종합적인 화면을 보았듯이 단순히 눈에 비치는
원시 풍경만을 그리는 것으로 만족할 수 없었던 고갱은 식구와 친구
들을 두고 온 유럽 기독교 전통의 이미지를 상징적으로 포함하고 싶
었던 겁니다.

성모의 모델이 된 여인은 타히티에 건너가서 같이 살게 된 테후라
라는 이름의 아가씨이며 테후라는 「해변의 타히티 여인」, 「아레오이
스의 여왕」 등 많은 작품의 모델이 되었지요. 이 여인의 모습을 통해

마오리족의 강인한 원시적 생명력을 그렸던 것입니다.

「이아 오라나 마리아」의 구도는 1889년 파리만국박람회 때 그가 구입한 자바의 보로부두르 유적의 부조 사진을 참조한 것이랍니다. 합장하는 두 여인의 자세가 약간 어색한 것도 그 때문이지요. 고갱은 부처가 서 있던 자리에 테후라를 세워 아기예수와 함께 광배까지 두른 성모로 묘사함으로써 종교적인 분위기를 연출했고, 기독교의 전통에 이교적인 새로운 생명력을 합성해, 보는 사람에게 지적 유희를 선사합니다.

또한 화폭 가득 칠해진 원색의 화려한 색들과 확실한 외곽선으로 얻은 뚜렷한 형태는 화면에 평면적인 장식성을 부여했고, 브르타뉴 퐁타방의 고통스러웠던 회화적 모색을 거쳐 타히티에서 완성된 고갱의 예술세계를 한눈에 보여줍니다.

## 격정의 삶, 불멸의 신화: 빈센트 반 고흐

빈센트 반 고흐Vincent van Gogh, 1853~90는 벨기에 국경과 인접한 네덜란드 브라반트 지방의 가난한 마을인 그로트 준더르트에서 칼뱅파 목사의 6남매 중 장남으로 태어났습니다. 고흐에게는 1년 전에 태어나 일주일 만에 죽고 만 형이 있었는데, 죽은 아들에 대한 양친의 아쉬움과 추억은 항상 어린 고흐의 마음을 무겁게 했고, 비교적 화목한 가정이었음에도 황량한 들판을 헤매며 자연과 고독을 벗 삼거나 소설을 탐독하며 외톨박이로 자랐답니다.

개와 다리가 있는 풍경을 그린 아홉 살 때의 데생이 남아 있지만 화가로서 재능을 보인 것은 프로빌리의 기숙학교를 중퇴한 1869년, 그림 장사를 하는 백부의 주선으로 구필 상회 헤이그 지점 그림 판매 점원이 되면서 독서에 탐닉하고 미술관 관람을 즐긴 시기라고 하겠습니다. 헤이그, 브뤼셀, 런던, 파리 등을 전전하며 점원 생활을 할 때 차남 테오도 브뤼셀 지점에 취직했는데, 고흐의 예술과 인간을 이해하는 결정적인 열쇠인 652통의 편지는 평생 후원자가 되어준 바로 이 동생 테오에게 보낸 것이지요.

예민했던 청년 빈센트 반 고흐는 1873년 런던에서 하숙집 딸을 흠모했으나 거절당한 후 깊은 마음의 상처를 받았고 정신적인 갈등을 겪으며 방랑을 시작했지요. 점원 생활에 흥미를 잃은 고흐는 갑자기 종교에 심취해 성서를 비롯한 종교 서적을 탐독했고, 그림 구매자의 취향에 시비를 걸어 충돌하는가 하면 예고 없이 고향으로 돌아가버리는 등 종잡을 수 없는 충동적인 생활로 말미암아 1876년 7년간 점원으로 일한 구필 상회에서 해고당하게 됩니다. 부친의 새 부임지인

에턴으로 돌아왔으나 마음의 평안을 얻지 못하고 런던과 암스테르담 등을 전전하다가 강한 종교적 사명감에 젖어 부친처럼 목사가 될 것을 결심합니다. 1878년 8월, 브뤼셀 복음전도학교 견습생이 되어 세 달 동안 배운 뒤 공식 임명장 없는 전도사로 자진하여, 벨기에에서도 가장 빈궁한 곳으로 알려진 탄광촌 보리나주로 부임합니다. 전도사가 된 고흐는 틈틈이 광부들을 스케치하며 그들의 비참한 생활과 고통을 함께하고자 자신도 누더기 옷을 입고 판잣집 마룻바닥에서 잠자며 밤낮으로 환자들을 돌보았습니다. 지나친 헌신은 사람들을 어리둥절하게 하거나 도리어 불안에 떨게 했답니다. 결국 전도사위원회의 반감과 탄광 관리당국의 비난을 사게 되고 광부들의 혐오감마저 불러일으켜 거의 추방당하듯 보리나주를 떠나게 되었지요. 좌절과 실의에 빠져 1년 남짓 마차와 보리 짚단 속에서 비바람을 피하며 힘든 방랑생활을 하게 됩니다.

신이든 인간이든 언제나 너무 진지하게, 너무 뜨겁게 사랑했기 때문에 그 사랑은 언제나 거절당할 수밖에 없었고, 정신적·물질적으로 최악의 상태에 처한 그는 밀레의 예술에 깊은 감명을 받고 그림 그리는 것이 자신의 천직임을 확신하게 됩니다. 1880년 7월 화가로 살기로 결심하고 "지독한 절망 때문에 버려두었던 크레용을 다시 들기로 했다"라는 내용의 긴 편지를 파리에 있는 동생 테오에게 띄워 자신의 결심을 알립니다.

1881년 봄 에턴의 부모 곁으로 돌아와 농부들을 데생하던 중 사촌누이 케이 포스에게 구혼했다가 거절당하며 또 한 번 사랑의 상처를 입었고, 화가 지망을 반대하는 아버지와 충돌해 집을 나와 헤이그에서 그림 공부를 계속합니다. 헤이그의 길거리에서 우연히 만난 임

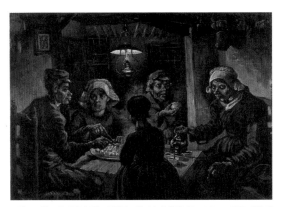

**그림 72. 반 고흐, 「감자 먹는 사람들」, 캔버스에 유채, 82×114cm, 1885, 암스테르담 반 고흐 미술관**
네덜란드 활동 시기 작품 중 가장 중요한 그림이다. 많은 습작과 부분 그림을 거쳐 두 점의 똑같은 그림을 그렸다. 노동에 대한 지극한 찬미를 엿볼 수 있다.

신한 창녀 크리스틴과 동거하면서 주위의 비난을 한 몸에 받아야 했고 친척, 친지들의 신뢰를 잃어 생활은 더욱 복잡하고 어려워졌답니다. 동생 테오만이 그를 이해하고 지지하는 후원자였지요. 이때도 펜, 연, 크레용, 목탄, 수채, 유채 등 여러 가지 재료를 사용해 그림을 그리고 디킨스, 발자크, 졸라 등의 작품을 즐겨 읽었습니다. 가난하고 버림받은 인간에 대한 일방적인 동정은 대략 20개월 동안의 동거생활을 파국으로 몰아갔고, 절망한 반 고흐는 1883년 말 다시 아버지의 새 부임지인 누에넌으로 돌아옵니다. 조금씩 안정을 되찾으며 1885년까지 미친 듯이 작품 제작에 몰두해 무려 유화 200점, 데생 250점을 그리게 됩니다. 밀레의 작품들을 모사하며 수많은 습작과 데생에서 가능한 모든 기술을 익히고 실험했던 것이지요.

이 시기의 대표작인 「감자 먹는 사람들」은 고흐가 가난하고 거칠며 보잘것없는 농부들의 생활에 애착을 가진 농민의 화가로 살아가길 얼마나 원했는지 증명해줍니다. "등잔불 밑에서 감자를 먹는 사람들이 지금 접시에 내밀고 있는 바로 그 손으로 흙을 쥐었다는 사실을 분명히 그려내고 싶었다. 따라서 이 그림은 '손의 노동'을 말하고 있으며 그들이 얼마나 정직하게 자신들의 양식을 벌어들였는지 말하고 있다. 나는 우리 문명화된 인간들과는 전혀 다른 생활 방식의 인상을 그려내고 싶었다. 아, 이 그림은 정말 어둡다……." 1886년

1월, 서른세 살 때 안트베르펜으로 나와 정식으로 그림을 배우고자 아카데미에 들어갔으나 지나치게 권위적인 교육에 강한 불만을 느끼고 파리로 갈 것을 결심합니다. 3월 테오의 집에서 머물게 되자 코르몽의 아틀리에에서 그림을 배우며 로트레크, 베르나르와 친해졌고 테오의 소개로 드가, 쇠라, 시냐크, 고갱 등과도 사귀게 되었지요. 1886년은 인상파의 마지막 전시가 된 〈제8회 인상파전〉이 개최되어 신인상주의와 후기인상주의가 태동한 과도기적인 시기였지요. 세잔은 이미 그의 고향 엑상프로방스에서 혼자 외로운 길을 걷고 있었으며 고갱은 브르타뉴에서 반인상주의 회화를 구상하고 있었답니다. 스스로 농민화가이기를 원했던 독학도 반 고흐로서는 파리의 생활이 낯설고 벅찰 수밖에 없었지요. 2년이라는 파리 체류 기간은 새로운 미술세계에 동화되어 자신의 개성을 선보이기에는 너무 짧았지만 인상주의를 통해 네덜란드 시절의 어두운 색조와 밀레의 화풍에서 벗어날 수 있었고 외광과 점묘법을 익히면서 그의 화면은 한결 밝아지게 되었답니다.

이때 새로운 그림에 대한 희망과 내면의 고독과 괴로움에서 벗어나는 절실하고도 상징적인 수단으로 나타난 것이 자화상이었습니다. 회화사상 가

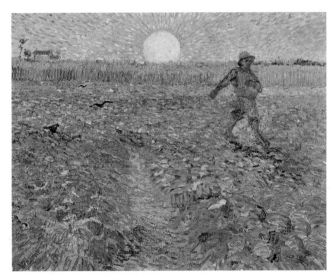

그림 73. 반 고흐, 「씨 뿌리는 사람」, 캔버스에 유채, 64×80.5cm, 1888, 독일 크뢸러 뮐러 미술관
고흐는 농민을 사랑한 밀레를 깊이 존경했고, 그의 그림을 참고삼아 여러 차례의 스케치를 거쳐 이 작품을 완성했다. 남프랑스 아를에서 그린 주옥같은 그림들 중 한 점.

# 로트레크
## (Henri de Toulouse-Lautrec, 1864~1901)

남프랑스 알비에서 태어난 중세 프랑스 왕가의 혈통을 잇는 유서 깊은 귀족 출신의 화가. 태어날 때부터 병약하여 열네 살에 거실 바닥에 넘어져 왼쪽 다리가 골절되었고 이듬해 산책 중 도랑으로 굴러 떨어져 다시 다리가 골절되어 이후에는 두 다리의 성장이 멈췄다. 즐기던 사냥 대신 그림 그리기로 스스로 위로하며 본격적인 화가의 길을 걷게 되었다. 고전파 화가 코르몽의 지도를 받으며 개성 있는 소묘화가로서 독자적인 자질을 키웠고 고흐, 고갱 등과 사귀며 드가의 예술에 끌리기도 했다. 파리 몽마르트르에 아틀리에를 차린 후 13년 동안 술집, 창녀촌, 뮤직홀 등의 정경을 소재로 정력적으로 그림을 그렸다. 그의 소묘는 날카롭고 박력이 있어 근대 소묘의 역사에서 중요한 위치를 차지했고 청년 피카소에게 큰 영향을 끼쳤다. 이런 소묘에 바탕을 둔 유화는 신선하고 아름다운 색조와 독자적인 선묘로 인생에 대한 통찰과 깊은 우수를 나타냈다. 그가 석판화로 제작한 독특한 느낌의 물랭루주 포스터들은 포스터로서 기능성뿐 아니라 현대적인 예술성까지 담아내는 데 성공했다. 30대 이후 음주벽이 재발해 급속하게 건강이 악화되었지만 여러 곳을 돌아다니며 그림 그리기를 멈추지 않다가 결국 서른일곱 살에 생애를 마쳤다. 어머니는 아틀리에에 남겨진 아들의 작품을 모두 챙겨 고향 알비 시에 기증했고 1922년 알비 시에 로트레크 미술관이 개관되었다.

로트레크, 「물랭 가의 살롱에서」, 캔버스에 유채, 111×132cm, 1894, 툴루즈 로트레크 미술관

장 많은 자화상을 남긴 렘브란트가 40년 동안 60여 점을 그렸던 것에 비교하면 2년이라는 짧은 기간에 22점의 자화상을 그렸다는 것은 그의 집착이 얼마나 대단한 것이었는지 짐작케 하지요. 불안한 자신의 정체를 끊임없이 확인하고, 외관 뒤에 숨은 실재와 내면의 영혼까지 꿰뚫어보며 자신에게 부과된 예술가의 임무를 규명하기 위한 절실한 몸부림의 표현이었던 것입니다.

고흐에게는 파리 생활도 평온하질 못했습니다. 동생과 함께 지내야 하는 데서 오는 부담감, 활기 넘치는 파리의 예술적 분위기 속에서 느낀 일종의 소외감, 고독 속에서 자신을 되찾고 싶은 충동, 침침한 회색 하늘의 습기 찬 파리의 기후와 열띤 작업으로 인한 심신의 피로 등은 그의 건강을 좀먹어갔답니다. 맑은 하늘과 밝은 태양이 필요했던 그는 로트레크의 권유와 테오의 헌신적인 배려로 남프랑스 아를에 정착하게 되었습니다.

1888년 2월 그의 나이 서른다섯 살 때 아를에 도착한 후 "스물다섯 살에 진작 왔어야 했는데"라며 남프랑스의 아름다움에 감격했지요. 투명한 하늘과 맑은 공기, 이글거리는 태양과 아름다운 색채에 묻혀 행복해하면서 진정한 색채 화가로서 독자적인 화풍을 꽃피울 수 있었습니다. 「꽃이 만발한 복숭아나무」는 3월에 일제히 꽃이 피기 시작하는 과수원의 풍성한 정경에 도취되어 그린 15점의 연작 중의 하나인데 인상파 회화에서 찾아볼 수 없는 충만함과 밀도를 얻고 있으며 유동적인 색채분할의 필치로 보다 강화된 선이 나타나고 단순화되고 강도 높은 색채가 등장합니다.

"씨 뿌리는 사람을 그리는 것은 나의 오래된 소망이었다. 오래된 소망이라고 해서 반드시 성취된다는 법은 없지만 밀레 이후에 아직

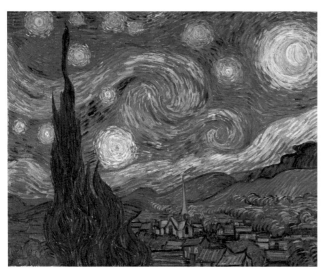

**그림 74. 반 고흐, 「별이 빛나는 밤」, 캔버스에 유채, 73×92cm, 1889, 뉴욕 현대미술관**
귓불을 자른 사건 이후 수시로 발작을 일으키던 외로운 투병시절, 생 레미 활동 시기의 대표작
이다. 더욱 격렬해진 붓질에서 고흐의 심경을 느낄 수 있다.

도 남겨져 있는 작업……. 큼직한 화면에 색채를 사용하며 씨 뿌리는 사람을 그리는 것이다"라는 그의 편지에서처럼 마음 깊이 존경하는 농민화가 밀레를 본받아 자기 나름의 「씨 뿌리는 사람」을 그려나갑니다.

고흐가 인상주의에서 탈피해 자신의 독자적인 스타일을 발견하는 과정에서 '해바라기' 연작은 그의 열정과 기법에서 완숙미에 이르게 되지요. 남프랑스 하늘의 푸름과 해바라기의 강렬한 황색은 색채의 상징적인 극치를 의미하며 찬란한 햇빛 아래서 왕성한 삶의 기쁨을 노래하는 상징이 되었습니다. 「밤의 카페」에서 무슨 일이 벌어질지 모를 불길한 느낌을 색채로 표현하려 했는가 하면 친구들과 같이 창작에 전념할 꿈을 꾸며 「아를의 침실」그림 78이라는 절대적인 휴식을 그리기도 합니다. 그는 아를의 자연뿐만 아니라 친근한 주변 인물들과 자신을 모델로 46점에 달하는 초상화를 제작했고, 별과 달빛으로 반짝이는 밤을 그리며 "별을 통해 나는 희망을 그리고 싶다"라고 노래했지요.

그러나 아를의 생활도 순탄하지만은 않았답니다. 하루에 2점이나 3점을 완성해버리는 과도한 제작에서 오는 육체적인 피로와 경제적인 위협, 자신의 세계를 찾지 못할 것 같은 좌절과 불안 등 몸과 마음

의 동요에 시달렸습니다. 이럴 때마다 파리의 친구들에게 아를에 새로운 예술인공동체를 만들어보자는 소식을 띄우지만 결국 10월 말경 브르타뉴에서 작업을 하고 있었으나 그림이 팔리지 않아 생활이 궁핍했던 고갱만이 합류하게 되었지요. 이들의 공동생활은 '귓불 자르기 사건'으로 귀결된 고흐의 정신질환 발작으로 2개월 만에 종말을 맞습니다. 두 사람의 서로 다른 강렬한 개성에서 빚어진 비극적인 사건은 항상 광기에 젖어 위태로웠던 고흐의 정신적 균형에 결정적인 파국을 가져왔습니다.

입원과 퇴원을 반복하던 그는 15개월 동안 무려 190점이나 되는 유화를 그렸던 아를 체류를 마감하고 생활에 대한 자신감의 상실, 다가올 발작과 분열증에 대한 공포로 1889년 5월 생 레미 정신병원에 스스로 들어갑니다. 요양원에 수용된 후 정상을 되찾은 뒤 원장의 배려로 원내에서 그림을 그릴 수 있게 되어 병실 너머 바라다 보이는 요양원이나 들과 나무, 보리밭 들을 그립니다. 이집트의 오벨리스크처럼 아름다운 자태로 격렬하게 꼬이며 하늘을 향해 뻗는 「실편백나무」에서는 삶을 향해 몸부림치는 자신의 모습을 그렸고 「별이 빛나는 밤」에서 꿈틀거리는 나무와 물결치는 산, 쏟아져 내릴 것 같은 하늘, 역류하는 은하수에 휘말리는 달과 별을 통해서는 자연과 고뇌에 찬 영혼의 교감을 신비스럽게 표현했지요. 언제 닥칠지 모르는 광란의 발작에 대한 공포로 신경과민 상태에 빠졌지만 작업에 몰두하여 약 1년간의 생 레미 요양 생활 중 150점에 달하는 작품을 그렸답니다.

고흐의 몸과 마음은 극도로 약해져서 1890년에 들어서는 발작이 연이어 일어났고, 긴 광란의 발작과 일시 회복이라는 절박함 속에서

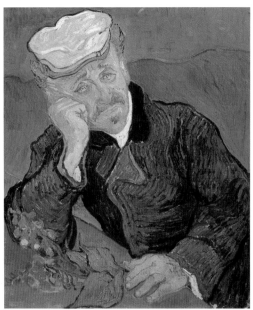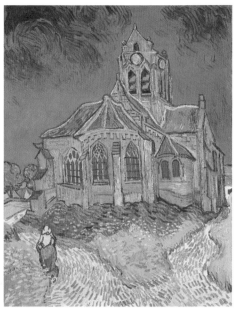

그림 75. 반 고흐, 「가셰 박사의 초상」, 캔버스에 유채, 68×57cm, 1890, 오르세 미술관
오베르에서 그의 병을 살펴준 가셰 박사에 대한 감사의 마음으로 그렸다. 닮게 그리기보다 감정을 녹여내는 데 더 집중한, 고흐 초상화의 대표작이다.
그림 76. 반 고흐, 「오베르의 교회」, 캔버스에 유채, 94×74cm, 1890, 오르세 미술관
꿈틀거리는 듯한 교회가 청색 하늘과 하나 되고 선과 색채가 함께 어우러지면서 구원의 의미를 보여준다. 두 갈래로 나뉘는 길은 삶(천국)과 죽음(지옥)을 상징하는지도 모른다.

테오가 있는 파리를 그리워하며 파리 근교의 시골로라도 자리를 옮기고 싶은 심정을 테오에게 알립니다. 마침내 그 뜻이 이뤄져 5월 17일 파리 북부 오베르쉬르우아즈에 있는 의사 가셰의 보호에 몸을 기탁하게 되었지요. 생명의 불은 거의 연소되어가고 있었지만 네덜란드 시절 이래 잊고 지냈던 시골 마을과 농부들 그리고 대지를 되찾게 됩니다. 초상화 중 대표작이라 할 수 있는 「가셰 박사의 초상」을 그리고, 마음속 깊은 신앙을 「오베르 교회」의 뒤틀림으로 표현하는 등 몸과 마음이 안정될 때면 내부에서 용솟음쳐 나오는 표현의 열정을 토해내듯 격정적으로 그렸답니다. 「날씨가 궂어지기 전의 하늘과 밀

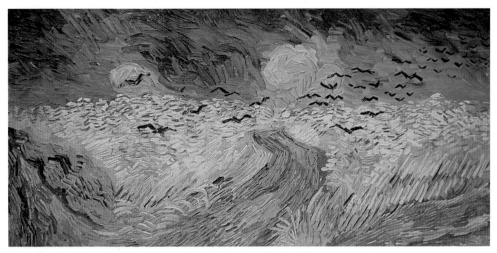
그림 77. 반 고흐, 「까마귀 나는 밀밭」, 캔버스에 유채, 50.5×103cm, 1890, 반 고흐 미술관
끝없이 펼쳐진 밀밭과 길, 불길한 까마귀들을 마지막으로 그린 후 "이젠 그림이 그려지지 않는다"라고 중얼거린 고흐는 그로부터 사흘 후 자살을 시
도했다. 이 유작은 고통스런 삶을 끝내겠다는 화가의 의지를 상징적으로 보여준다.

밭」을 그리면서 테오에게 보낸 편지에는 "테오야, 이곳에 돌아와서 다시 일에 착수했다……. 폭풍이 미친 듯이 불어대는 하늘 아래에 끝없이 펼쳐져 있는 밀밭을 그린 그림이다. 나는 이 그림에 슬픔과 격심한 고독을 큰맘먹고 표현해보려 하는데 나로서는 슬픔과 고독을 표현하기란 너무나 손쉬운 일이다"라며 위협적인 자연에 몸을 던졌고 두 달 동안 70여 점의 작품을 제작하는 마지막 도전을 합니다.

　태양도 별도 없는 불안에 찬 짙푸른 하늘, 황금빛 밀밭을 뚫고 지평선을 향해 사라져버리는 길, 무엇에 놀란 듯 까마귀들이 떼 지어 나는 불길한 풍경, 폭풍우를 머금은 무한한 자연 앞에서 현재도 미래도 없는 자신의 몸과 영혼을 실었습니다. 「까마귀가 나는 밀밭」을 완성한 7월 27일 오후, 뭐라고 중얼대며 논밭 길을 정처 없이 거닐다 해질녘 오베르 성에 올라가 끝없이 펼쳐진 밀밭을 바라보며 가슴에

권총을 대고 방아쇠를 당겼습니다. 탄환은 심장을 빗겨나갔고 거처하던 라부 여관으로 실려 왔지만 출혈이 심해 탈진했고, 가세도 손쓸 도리가 없었지요.

이튿날 파리에서 테오가 달려오자 고흐는 맑은 정신에 차분한 말투로 동생과 함께 조용하고 길게 인생과 예술을 이야기했고, 그러는 동안 죽음은 갑자기 찾아왔습니다. 1890년 7월 29일 새벽 1시 반, 죽음을 맞은 그의 주머니 속에는 동생 테오에게 보낼 마지막 편지가 들어 있었답니다.

"사랑하는 테오, 진정 우리는 작품이 말하게 하는 수밖에 없는가 보다."

### 「아를의 침실」

8백 점의 그림과 수많은 데생을 남기고 짧고도 격정적인 삶을 살다간 고흐가 그림에 몸 바친 기간은 10년 정도였고, 그 10년 중에서도 진정한 의미의 창작 시기는 남프랑스 아를 시대부터 생애 마지막 3년에 불과합니다.

아를의 풍광에 취한 그는 꽃이 만발한 과수원, 다리 풍경, 씨 뿌리는 농부, 해바라기, 밤의 카페 등 밤낮으로 쉼 없이 그림을 그렸고 한편으로 그곳의 투명한 하늘과 공기, 이글거리는 태양 아래 아름답고 충만한 색채에 만족한 나머지 파리의 친구 화가들을 불러 모아 공동생활을 하며 함께 그림을 그리고 싶은 충동을 느낍니다. 고흐는 자기가 머물렀던 아를 역 부근, 라 마르 광장에 있는 노란 이층집을 평소 꿈꿔오던 공동 아틀리에로 삼고 '남프랑스의 아틀리에'라 이름 지어 친구들에게 동참해주기를 호소합니다.

**그림 78. 반 고흐, 「아를의 침실」, 캔버스에 유채, 72×90cm, 1889, 아트 인스티튜트 오브 시카고**
그가 생활하던 방을 재현하는 것에서 그치지 않고 침실이 갖는 '휴식'의 의미를 담아내려 했다. 그는 설레는 마음으로 고갱을 기다리며 이 그림을 그렸다.

    그러나 그의 열성적인 권유에도 불구하고 고갱만이 이곳으로 내려
오게 되었지요. 「아를의 침실」은 고갱이 도착하기 직전에 그린 것인
데, 동생 테오와 고갱에게 편지와 스케치를 통해 그림을 자세하게 설
명하고 있는 것으로 보아 그가 고갱과의 만남을 얼마나 고대하고 있
었는지 잘 알 수 있습니다. "작업실을 장식하기 위해 나의 침실을 그
린 30호짜리 유화를 완성했습니다. 단순하고 아무것도 없는 이 방안
을 그리는 것은 매우 즐거운 작업이었지요. 색면은 평탄하지만 커다

란 터치로 듬뿍 칠해져 있지요. 벽은 연한 자줏빛, 마룻바닥은 퇴색한 것 같은 조잡한 밝은 갈색, 의자와 침대의 나무 색깔은 신선한 버터의 황색, 창은 녹색, 화장대는 오렌지색, 문은 라일락 색……. 나는 이들 갖가지 색으로 절대적인 휴식을 표현하려 했습니다. 노형이 올 수 있다면 이 작품도 다른 것과 함께 봐주기를 바랍니다. 그리고 그것에 대해 여러 가지 얘기를 나눕시다. 왜냐하면……" 고흐는 아를에서 시작될 새로운 터전을 고갱이 인정해주길 간절히 바라고 있었던 것이지요.

이 그림은 너무도 평범하고 간소한 침실을 알아보기 쉽게 그려내고 있습니다. 침대를 비롯해 의자도, 테이블도, 거울도, 액자도, 문도 모두 뚜렷한 윤곽선으로 묘사함으로써 방에 들어서면 한눈에 볼 수 있게 했고, 열려 있는 창을 통해 들어오는 햇빛을 받아 사물들은 명암의 차이를 보이지만 도대체 그림자라고는 찾아볼 수 없어 기묘한 느낌마저 준답니다. 굵은 윤곽선으로 사물의 형태를 확실히 표현했고, 그림자 없이 평탄한 색면으로 칠하는 수법은 고갱이 인상파의 색채분할에 대한 반발로 전부터 시도했던 방법인데 고흐도 그 영향을 받았다고 할 수 있겠습니다. 색채 역시 인상파에 만족할 수 없었던 당시 창조적인 예술가들과 마찬가지로 단순히 빛을 통해 바깥세계를 화폭에 재현하기 위해 사용하지 않고, 색채 자체가 어떤 정신 상태나 심리를 나타낼 수 있도록 했지요. 테오에게 보낸 편지에서도 "여기서 중요한 것은 색채이며 색채는 단순화에 의해 사물에 한층 큰 의미를 주고 일반적으로 휴식 또는 수면을 암시하고 있다. 한 마디로 머리나 상상력을 쉴 수 있는 그림을 그리고 싶다"라고 색채 표현에 대한 자신의 생각을 이야기했답니다.

자신이 생활하고 있는 방을 단순히 묘사한 것이 아니라, 침실이 갖고 있는 '휴식'이라는 이미지를 표현하려 한 것입니다. 그러나 방의 크기가 분명하지 않고, 침대의 위치와 크기도 모호하며, 휘어져 있는 것처럼 보이는 마룻바닥과 그림자가 전혀 없는 침실을 다시 한번 천천히 바라보면 평화로운 휴식보다는 당시 그의 불안정한 흥분 상태와 초조함을 느낄 수 있을 것입니다.

지나치게 흥분을 잘하고 갑자기 의기소침해지는 불안정한 성격 탓에 비타협적이고 소심했던 고흐와, 남이야 어떻게 되건 상관 않고 묵묵히 자기 길만 가는 대범한 고갱의 공동생활이 평화로울 리 없었지요. 고흐의 일방적인 환호 속에 두 화가의 극적인 만남이 이뤄지긴 했지만, 예술에 대한 이견과 생활상의 견해 차이로 둘은 곧잘 다퉜고 카페에서 흥분한 고흐가 고갱에게 술을 뿌리는 등의 큰 싸움으로까지 번졌답니다.

결국 아를의 비극은 크리스마스이브에 터지고 말았지요. 태연하게 저녁식사를 끝낸 고갱이 유유히 산책길에 나서 광장을 거닐 때 면도칼을 손에 쥐고 뒤따라온 고흐가 칼을 휘두르며 달려든 것입니다. 그 순간 귀에 익은 발소리에 고갱은 뒤돌아보았고 자신을 노려보는 날카로운 시선에 압도된 고흐는 힘없이 고개를 떨어뜨리고 집으로 돌아갑니다. '아를의 침실'로 돌아와서도 자신을 계속 괴롭히는 환청에서 놓여나기 위해 들고 있던 면도칼로 왼쪽 귓불을 잘라버립니다. 솟아오르는 피를 수건으로 막은 후 머리를 동여매고 잘라낸 귓불을 씻어 종이에 싼 다음 카페로 찾아가 고갱과 곧잘 어울리던 여종업원을 불러 손에 쥐어주고는 집으로 돌아옵니다. 종업원의 신고로 이튿날 경찰이 달려왔을 때 고흐는 이미 침대 위에서 의식을 잃은 상태였

고 거의 죽어가고 있었지요. 병원으로 옮겨질 때 고갱은 파리로 돌아가버림으로써 고흐가 품었던 아를의 꿈은 2개월여 만에 물거품이 되고 맙니다.

고흐는 아를 초기의 이 노란 집 침실에 특별히 깊은 애착을 품고 1년 후 생 레미 요양원에서 거의 비슷한 구도의 「아를의 침실」을 두 점이나 반복해 그립니다. 아를에서 솟구쳤던 끝없는 희망과 열정에 반해 반복되는 환청과 정신분열 증세로 인한 자기 상실과 처절한 좌절을 음미하면서.

# 현대미술을 향한
# 발걸음

인상파의 미술가들은 수백 년간 구축해온 서양 미술의 토대인 원근법, 해부학, 명암법 등을 뿌리째 허물어버렸습니다. 빛 속에 춤추는 화면의 형태들처럼 서양 미술의 전통적인 법칙인 명암법, 해부학, 원근법 등도 대기 속으로 흩어졌습니다. 그렇게 르네상스 이래 전통 양식으로 자리 잡은 기법들을 허문 인상파에게도 문제는 있었습니다. 인상파의 문제점에 주목한 최초의 대가는 현대미술의 아버지라 불리는 세잔이었습니다. 세잔은 인상파의 그림이 빛에 따라 매 순간 변화하는 색과 형태만을 좇다보니 본질적인 것을 잃어버렸다고 생각했습니다. 세잔은 끝없이 변화하는 색 대신 어떤 상황에서도 모양을 바꾸지 않는 사물의 본질을 화면에 담고자 했지요. 따라서 세잔은 모든 형태를 구나 원통, 원추라는 형태들로 단순화했고, 자연의 모든 물체가 이 세 가지 기본 형태로 이뤄져 있다고 생각했습니다. 완벽한 형태를 그리기 위해 세잔은 현실의 원리보다는 화면 내부의 원리를 따랐던 것입니다. 따라서 이제 미술은 예술을 위한 예술의 세계로 화면 내부의 원리를 따르기 위한 준비를 하게 되었습니다. 세잔을 현대미술의 아버지라 부르는 이유가 여기에 있는 것입니다.

고흐 역시 인상파의 문제점을 인식하고 있었습니다. 그는 인상파의 그림은 훌륭하지만 대상을 너무 과학적으로 파악하다보니 감정 표현이 부족해졌다고 느꼈습니다. 고흐는 그림이 반드시 사실적으로 그려질 필요는 없다고 생각하며 미술가의 감정 표현에 우선 가치를 두었습니다. 이러한 고흐의 태도는 훗날 프랑스의 야수파와 독일의 표현주의 화가들에게 큰 영향을 끼치게 됩니다. 이렇게 후기 인상파의 그림에서 현대미술의 단초를 찾는 것은 어렵지 않습니다. 고갱의 원시로의 회귀 경향 또한 현대미술, 특히 야수파와 입체파에 커다란 영향을 끼칩니다.

| 작가 | 사조 | 대표 작품 | 주요 특징 | 화필 |
|------|------|-----------|-----------|------|
| 마네 | 인상주의 | 「풀밭 위의 점심식사」 | 최대한 단순화된 형태 검은색으로 테두리한 평면적 색면 | |
| 모네 | 인상주의 | 「인상, 해돋이」 | 형태가 빛, 대기 속에 녹아드는 느낌 고전적인 인상주의 그림 | |
| 쇠라 | 신인상주의 | 「그랑자트 섬의 일요일 오후」 | 빛의 알갱이 같은 색점으로 조합된 화면 | |
| 세잔 | 후기인상주의 | 「생트빅투아르 산」 | 균형 잡힌 디자인 단순하고 기하학적인 형태 | |
| 고갱 | 후기인상주의 | 「이아 오라나 마리아」 | 비재현적 색채로 형태를 단순화 | |
| 반 고흐 | 후기인상주의 | 「아를의 침실」 | 물결치는 화필과 물감을 두껍게 바름 밝고 순수한 색채 | |

| 시대의 변화 | 연대 | 미술의 변화 |
|---|---|---|
| 링컨, 노예해방선언 | 1863 | 마네, 「풀밭 위의 점심식사」 그림 |
| | 1865 | 마네, 「올랭피아」 그림 |
| | 1868 | 마네, 〈살롱〉에서 인정받기 시작 |
| 프로이센, 파리 공격 | 1871 | |
| 컬러 사진의 탄생 | 1873 | |
| | 1874 | 인상파 최초의 그룹 전시회 |
| 벨, 전화 발명 | 1876 | 고갱의 〈살롱〉 입선 |
| 에디슨, 전기 발명 | 1879 | |
| | 1880 | 반 고흐, 화가로 전업 |
| | 1883 | 모네, 지베르니에 정착 |
| | 1886 | 인상파 마지막 그룹 전시회 |
| | | 쇠라, 「그랑자트 섬의 일요일 오후」 그림 |
| | | 신인상파 등장 |
| | 1889 | 반 고흐, 「아를의 침실」 그림 |
| | 1890 | 모네, '건초더미' 연작 그림, 반 고흐 권총 자살 기도 |
| | 1891 | 고갱, 타히티로 떠남 |
| | 1892 | 로댕, 「발자크」 제작 |
| | 1893 | 아르누보 유행 |
| 프로이트, 심리 분석 시작 | 1895 | 볼라르, 세잔의 회화 소개 |
| 뤼미에르 형제의 영화 소개 | | |

제4장

**표현의 벽,**
**세기의 벽을 넘다**

예술에서 프랑스 혁명과 영국 산업혁명이라는 시대적 상황 변화는 신고전
주의, 사실주의, 낭만주의, 자연주의라는 활기차고 새로운 르네상스를 창출
시켰고, 그 뒤를 잇는 인상주의의 발전과 변모를 돌아보며 우리는 100여 년의
긴 시간 여행을 했습니다.

유럽 문화에서 그리스·로마의 황제(인간) 중심 문화가 교황(신) 중심의 중
세 기독교 문화로 경도되었으며 18세기 이후 절대왕권을 확립한 프랑스가 예
술의 중심축이 되는 변모를 살펴보았지요. 제1,2차 세계대전 종전 이후에는
신흥 강국으로 떠오른 미국에 문화의 선두주자 역을 넘겨주게 되었지만 그 자
존심만은 변함없어 프랑스는 새로운 21세기에 다시 문화의 축을 유럽으로 이동
시키고자 각종 비엔날레나 기획 추모전 등을 지속적으로 개최하고 있습니다.

19세기의 미술은 수많은 유파의 명멸을 통하여 어떤 주장과 기법이 일반적
으로 인정을 받고 안주하게 되면 다른 한편이 뭔가를 잃었다고 느끼며 새로움
을 부르짖었고, 새로움에 대한 끊임없는 열망은 다음 세대의 또다른 발전으로
이어졌답니다. 인상주의는 대상에 비춰지는 빛과 인상을 기록하는 순간의 감
각을 발견했고, 원근법과 고유색의 원리를 파기하고 색채를 그림의 가장 중요
한 요소로 부각시켰지만 입체감의 상실과 정신적 내용의 결핍을 보였지요. 이
에 반해 세잔은 자연의 굳건하고 변함없는 형태를 포착해 균형과 질서를 찾고
자 했고, 고갱은 원색의 단일 색면과 평면적 구성으로 회화의 평면성과 장식
성을 실험했으며, 고흐는 강렬한 색과 붓질로 자기 주관과 감정을 표현했답니
다. 세잔의 모색과 실험은 궁극적으로 프랑스 입체파를 태동시켰고 고갱의 해
결 방법은 다양한 형태의 종합·상징주의를, 고흐는 독일이 중심이 되는 표현
주의를 낳게 했지요.

입체파 화가들은 세잔이 손을 대다가 버려둔 데서부터 형태 실험을 계속했

고 고흐, 고갱은 젊은 화가들에게 지나치게 세련된 미술의 치밀함을 버리고 솔직하게 형태와 색채를 다루도록 용기를 불어넣어주었지요. 20세기의 새로운 미술은 인상주의를 포함한 넓은 의미의 사실주의 경향과 주관·표현을 중시하는 경향이 대립하며 인상파의 결함을 극복하고자 했던 후기인상파의 시점에서 이미 잉태되고 있었다고 하겠습니다. 19세기 미술에서 활발하게 진행되었던 주장들이 각각 입장을 달리하는 분화 현상으로 발전했다면 20세기에는 새로운 차원의 '종합'이 특색일 것입니다. 회화뿐 아니라 건축·공예·조각 등 모든 미술 분야가 새로운 입장에서 서로 긴밀한 영향을 주고받게 되는데, 특히 다양한 회화 이념들이 각 분야에 미친 영향은 압도적이었답니다.

세기말 이래 사회 구조의 격변으로 말미암은 세태의 변모와 자아 확립, 개성의 주장, 개인의 자유 존중 등으로 나타나는 주관적이고 표현주의적인 정신이야말로 현대미술 발전의 원동력이 되었지요. 야수주의, 입체주의, 표현주의, 미래주의, 다다이즘, 현실주의, 추상주의 등 20세기 초에 폭발적으로 터져나온 수많은 유파의 주장은 서로를 자극하거나 섞이면서 새로운 조형 실험의 야심찬 시도들로 나타났으며 이러한 순수한 조형성의 실험과 추구는 20세기 미술의 추진력이 되었답니다.

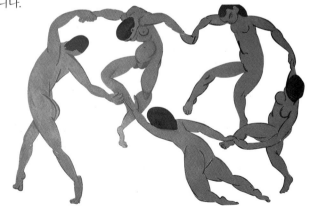

# ..1 감성 해방을 향한 원색의 물결
### 야 수 주 의

| | |
|---|---|
| **주제** | 다양함 |
| **기법** | 충격적인 색채 사용, 형태와 원근법 왜곡, 거친 붓질 |
| **대표 화가** | 마티스, 드랭, 루오, 브라크 |
| **분위기** | 밝고 강렬함 |

1900년 초의 유럽 화단에는 인상주의라는 말이 널리 알려져 있었고 사람들도 이들의 그림에 익숙해지고 있었습니다. 세계 각국의 미술관들이 인상파 화가들의 작품을 구입하기 시작했으며 각종 기념제가 열리고 기념비들이 세워지는가 하면 몇백만 부씩이나 복제화가 팔려나가고 기념엽서와 과자 봉지 상표로도 사용되는 등 대중의 폭넓은 지지를 받게 되었지요. 그러나 인상주의를 뛰어넘어 새로움을 찾겠다고 나선 세잔과 고흐와 고갱을 이해하는 사람은 많지 않았답니다. 후기인상파의 개성적인 표현들이 일반화되기에는 언제나 그랬던 것처럼 아직도 숙성의 때를 기다려야 했던 것이지요.

야수주의는 20세기 초에 프랑스에서 일어난 회화 혁신 운동으로 마티스, 마르케, 드랭, 블라맹크, 루오 등 일군의 청년 화가들이 인상파와 신인상파의 타성에 젖은 화풍(매너리즘)에 반발해 1905년 〈살롱 도톤〉 전시에 반항적이고 혁신적인 그림으로 집단을 형성했던 것이지요. 이 운동은 엄밀한 의미에서 하나의 뚜렷한 주장과 이념을 가

지고 출발한 유파라기보다는 자연발생적인 청년 운동의 흐름이었으며, 후기인상파의 직접적인 영향과 비잔틴의 모자이크와 페르시아와 근동 예술의 영향을 받아 강렬한 원색과 격렬한 붓질로 색채 그 자체의 표현을 강조하는 미술의 일대 전환을 시도했답니다. 특히 고갱과 고흐의 작품 속에서 예술의 본보기를 발견했는데, 그것은 색채가 이미 자연의 재현 수단이 아니라 작가의 감동과 이념의 표현으로 독자적인 가치를 가진다는 교훈이었지요. "나는 눈앞에 있는 것을 그대로 그리기 위해서가 아니라 나 자신을 보다 강렬하게 표현하기 위해 색채를 사용한다"라는 고흐의 말은 야수주의의 정의를 잘 말해주고 있습니다.

'포브'라는 말은 프랑스어로 '야수' 또는 '야만인'이라는 뜻인데 1905년 〈살롱 도톤〉에 출품된 '새로운 표현'을 보여주는 작품들을 주최측이 한곳에 모아 전시하던 중, 이 거친 그림들과 같이 전시된 알베르 마르크의 세련되고 우아한 소녀 조각상을 비평가 루이 보셀이 "포브(야수)에 둘러싸인 도나텔로(르네상스 초기의 이탈리아 조각가)"라고 평한 데서 생겨났다고 합니다.

1901년 베르넴 쥔 화랑에서 개최된 고흐 전시와 파리 국립미술학교의 뛰어난 미술교육자 귀스타브 모로의 자유로운 회화 교육은 야수파 운동의 큰 계기가 되었지요. 이들은 원색을 대담하게 사용하여 붓질이 격렬하며 인상파의 빛의 묘사나 명암의 단계적 재현을 피하고 색채 자체의 표현을 강조했으며 형태를 단순화하여 전통적인 회화 개념을 부정했고 화가의 본능과 주관을 바탕에 둔 재출발을 꾀했답니다. 이러한 점은 근대 회화의 자연주의적인 묘사로부터 일대 전환을 가져왔으며 그 영향은 널리 세계의 미술계에 변화를 예고했지

# 마르케(Albert Marquet, 1875~1947)

프랑스 보르도 출신의 야수파 화가. 처음에는 장식미술을 공부하기 위해 파리 장식미술학교에 들어갔으나 1897년 관립 미술학교로 전학해 모로의 지도를 받았으며 동문인 마티스, 루오 등과 친하게 지냈다. 선명하고 강렬한 색채 대비와 대담한 묘사법으로 야수파의 대표 작가로 지목받았으나 1912년 모로코 여행 후 점차 야수파 경향에서 벗어나 색채 조화를 중시하는 온화한 작풍을 선보이기 시작했다. 여러 지역을 여행하며 풍경화를 주로 그렸고 부드러운 회색, 녹색, 청색 등을 주조로 하는 미묘한 배색과 정확한 형태 묘사로 「친구 아틀리에의 나부」, 「푀칸의 해변」 등을 남겼다.

마르케, 「다리가 있는 풍경」, 캔버스에 유채, 24×33cm, 1919

## 블라맹크

**(Maurice de Vlaminck, 1876~1958)**

프랑스 파리 출신의 야수파 화가. 아들의 교육에는 전혀 관심이 없었던 음악가 부모로 인해 자유방임적인 가정환경에서 자랐으며, 열두 살부터 독학으로 그림을 그렸고 바이올린을 연주하고 기계공으로 일하며 자신의 생계를 이어갔다. 1901년 고흐의 회고전을 보고 정열적인 화풍에 감격해 강렬한 원색과 분방한 필치로 그림을 그리기 시작했고, 1905년 마티스의 권유로 〈살롱 도톤〉에 출품했다. 세잔과 입체파의 영향을 받으나 분석적인 차가움에 실망하여 1915년경 자기 나름의 정열적인 작업으로 돌아갔다. 거친 날씨의 어두운 풍경이나 정물에는 힘찬 변형-과장(데포르마시옹)이 넘치고 비극적인 분위기를 띠는 붓질에는 표현주의의 기백이 흐른다. 야성적인 부르짖음과 생명감의 약동이 일관되게 엿보이는 특색 있는 그림들을 남겼다.

블라맹크, 「붉은 나무가 있는 풍경」, 캔버스에 유채, 1906

요. 1907년 세잔의 대회고전은 야수파 화가들의 전향에 중요한 지표가 되었으며 처음부터 공통의 주장이나 이론을 내세우지 않았던 이 운동은 1907년 입체파 운동이 일기 시작하자 그 결속만큼이나 빠르게 해체되어 각자 기질에 따라 개성 있고 독자적인 화풍으로 발전해 나가게 됩니다.

1908년에는 표현의 중심축이 주정적이고 뜨거웠던 '색채'에서 주지적이고 냉정한 '입체'로 옮겨가게 됩니다. 가장 늦게 야수주의에 참여한 브라크는 이미 새로운 방향을 모색해 입체주의에 도달하게 되었고, 드랭은 입체주의의 영향을 받은 후 고전주의적인 화풍으로 되돌아갔으며, 가장 야수파다웠던 블라맹크도 세잔풍의 엄격한 구성을 보여주기 시작합니다. 결국 마지막까지 색채에 충실하며 야수주의의 체질을 발전시킨 화가는 앙리 마티스였지요.

## 색채로 노래하는 생의 환희: **앙리 마티스**

> **TIP**
>
> **주지주의**
> 인식 과정에서 감정이 아니라 이성을 진리의 원천으로 보는 경향 또는 태도.
>
> **주정주의**
> 인간의 정신 활동에서 이성이나 의지보다 감정과 정서를 중시하는 경향.

마티스Henri Matisse, 1869~1954는 북프랑스 노르 현 카토 캉브레시에서 곡물상의 아들로 태어났습니다. 상당한 수준의 아마추어 화가였던 어머니의 영향으로 어릴 때부터 그림과 자연스럽게 친숙해질 수 있었지요. 처음에는 법률가를 지망해 파리 대학에서 법률을 공부했지만 변호사사무소에서 견습서기로 있던 중 우연한 기회로 화가의 길을 택하게 됩니다. 고흐가 자살한 1890년, 마티스의 나이 스물한 살 때 맹

장염으로 입원한 병실의 옆 침대에서 그림을 그리고 있던 환자를 만나고 자신도 무료함을 달래기 위해 그림을 그리게 되었고, 구피의 저서 『회화론』을 읽은 것이 계기가 되어 운명이 바뀌게 된 것입니다.

2년 후인 1892년 파리로 나와 국립미술학교에 입학해 '귀스타브 모로 교실'에 들어가 루오와

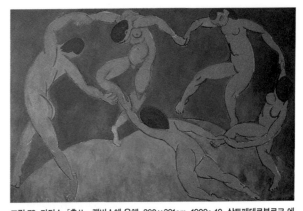

그림 79. 마티스, 「춤II」, 캔버스에 유채, 260×391cm, 1909~10, 상트페테르부르크 에르미타슈 미술관
간결한 선으로 표현한 형태와 제한적인 색채 사용에서 마티스의 구성에 대한 신념과 건강한 생의 환희를 보여주려는 의지를 확인할 수 있다.

마르케를 만나게 되었고 모로의 영향을 받아 환상적인 분위기의 그림을 그리기 시작합니다. "하나의 사물에 충분히 집중하라. 색채를 생각하고 그에 대해 상상하지 않으면 안 된다. 상상력이 없으면 결코 아름다운 색채를 나타낼 수 없다. 색채는 생각하고, 꿈꾸고, 상상하지 않으면 안 된다"라는 스승 모로의 가르침은 낭만주의의 들라크루아에서 야수파에 이르는 프랑스 근대 회화의 가장 핵심적인 색채관이었으며 마티스도 이러한 색채관을 그대로 받아들여 그의 독자적인 세계를 모색해나갔던 것이지요.

1896년부터 1904년에 걸쳐 회색조의 보수적이고 전통적인 그림에서 벗어나 인상주의, 신인상파의 분할묘법, 세잔, 고갱, 고흐 등의 영향을 차례차례 소화해나갔답니다. 색채는 최대한 빛나게 표현하고 동시에 견고한 구조를 가져야 한다는 것이 청년 마티스의 당면 과제였지요. "내가 꿈꾸는 것은 사람을 불안하게 하거나 마음을 무겁게 하는 따위의 주제를 그리지 않는 것이다. 균형과 순수함과 고요함의

# 루오(Georges Rouault, 1871~1958)

프랑스 파리 출신의 야수파 화가. 가구 세공가의 아들로 태어나 어려서부터 미술에 재능을 나타내 열 살부터 그림 공부를 시작했다. 가정형편이 어려워 야간 공예미술학교에 다니며 스테인드글라스 견습공으로 일했는데, 이 유년 시절의 경험은 오묘한 색채 발현에 큰 도움이 되었다. 1890년 국립미술학교에 입학해 모로의 가르침을 받았고 마티스, 마르케 등과 사귀며 재능을 계발해나갔다. 1903년 모로 미술관의 대관장이 된 이후 스승의 영향에서 벗어나 색채는 보다 격렬해졌고 창부, 어릿광대 같은 사회 밑바닥 인생을 주제 삼아 인간의 내면 깊은 곳을 표현했다. 1908년경부터는 재판관이나 재판의 정경을 그려 악덕과 위선에 대한 혐오를 거친 색면과

루오, 「늙은 왕」, 1937

굵은 선으로 표현했으며, 이내 종교적인 주제로 돌아와 판화 연작과 '미제레레Miserere('주여 불쌍히 여기소서'라는 뜻의 라틴어 Miserere Mei, Deus에서 유래한 제목)' 연작을 그렸다. 이때부터 타의 추종을 불허하는 독자적인 종교화풍을 확립했으며 20세기에 들어 순수 회화성을 강조하는 분위기가 넓게 퍼졌지만 루오는 끝까지 인간애의 정신을 담아내기 위해 노력했다.

예술, 두뇌의 진정제 같은 예술, 육체의 피로를 풀어주는 편안한 안락의자 같은 예술이다"라고 1908년 '화가 노트'에 쓴 대로 지적인 동시에 본능적이고 감각적인 그만의 세계를 구축해나갑니다. 피카소와 같은 심한 변모 없이 아름다운 여인들, 풍경, 정물을 동반하며 만년까지 생기 넘치는 삶의 회화를 펼쳐나갔던 것이지요.

스승 모로는 마티스에게 "자네는 회화를 단순화하고 말 거야"라고 예언했는데 확실히 모로의 이 예언은 놀랄 만치 적중했답니다. 야수파 운동의 격렬한 소동이 일단 가라앉고 많은 화가가 독자적인 길을 걷게 되었을 때 그의 형태는 단순해지고 명암은 평면화해서 정확한 윤곽선과 밝고 평탄한 색면에 의한 장식적인 구성이 화면을 지배하게 되었지요.

「춤」은 1910년 모스크바의 수집가 시추킨의 주문으로 제작된 대작으로 〈살롱〉에 출품되어 화단에 신선한 충격을 주었지요. 이 작품에 착수하면서 자신의 의도를 다음과 같이 밝혔답니다. "대형의 춤을 위해서는 세 가지 색이면 충분하다. 하늘을 칠할 파랑, 인물을 위한 분홍, 그리고 동산을 위한 초록색이면 족하다. 우리의 사상과 섬세한 감수성을 단순화함으로써 고요함을 추구할 수 있다. 내가 추구하는 유일한 이상은 표현적이고 장식적인 '조화'이다."

마티스의 그림 중 가장 중요한 특징은 '장식성'에 있답니다. 완벽하게 '장식적'인 그림이야말로 그에게는 완벽하게 '표현'된 그림이었지요. 고갱과 고흐가 각자의 화풍으로 성취하고자 했던 '장식'과 '표현'의 2대 요소가 그의 그림에서는 융합될 수 있었던 것입니다. 1906년의 북아프리카 여행과 1912년 전후 두 차례에 걸쳐 다녀온 모로코 여행 등은 그의 장식적인 화면에 리듬과 기쁨, 생기를 불어넣어주었지요.

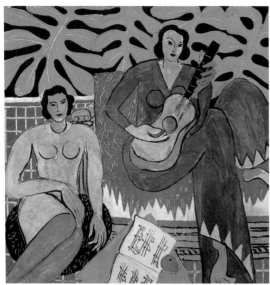

그림 80. 마티스, 「음악」, 캔버스에 유채, 115×115cm, 1939, 버펄로 올브라이트 녹스 미술관
「춤」과 쌍을 이루는 파격적이고 발랄한 그림으로 1910년 〈살롱〉에 출품해 큰 화제가 되었다. 순간적인 색채 변화나 입체감 등에 얽매이지 않고 화면에서 최상의 조화를 실현하고자 했다.

그림 81. 마티스, 「루마니아풍의 블라우스」, 캔버스에 유채, 92×72cm, 1940, 파리 국립현대미술관
무려 15점의 습작을 그리고 나서야 이러한 '단순화'의 경지에 이르렀다. 단순 명쾌한 형태와 색채를 통해 장식적인 평면성을 강조했다.

제1차 세계대전이 끝난 후 쉰 살을 전후해 제2의 고향인 니스에서 작품 활동을 하며 국제적인 명성을 얻고 햇빛과 미녀와 꽃들에 둘러싸여 원숙한 아름다움을 보여줍니다. 보색 관계를 교묘하게 살려 청량한 색면 효과를 얻은 명실상부한 색채예술의 확립은 피카소와 함께 20세기 미술의 위대한 지침이 되었답니다.

1941년 만년의 마티스는 병상에 누워 "가위는 연필보다 더욱 감각적이다"라면서 색종이를 여러 모양으로 오려 붙인 '색종이 그림'을 제작합니다. 「재즈」로 대표되는 일련의 색종이 그림 연작에서는 놀라울 정도로 자유분방한 조형감각으로 유화에서는 느낄 수 없었던 순수한 색과 단순한 형태로 환희의 춤과 노래를 표현하고 있지요. 참

## •• 모로(Gustave Moreau, 1826~98)

프랑스 파리 출신의 상징주의 화가이자 미술교육자. 건축가 아버지와 음악가 어머니 사이에서 태어나 유복하게 자랐다. 어릴 때부터 그림에 소질을 보였고 앵그르와 들라크루아의 작품에서 단정한 데생과 화려한 색채를 익혔다. 1857년 이탈리아로 유학 가 르네상스 회화를 공부한 뒤로는 신화나 성서의 소재를 환상적이고 신비한 분위기로 그려냈다. 자연의 객관적인 묘사보다는 자신의 감정을 면밀한 구성과 세밀한 묘사, 광채 나는 색채로 상징적이고 탐미적인 표현을 통해 상징주의와 현실주의의 선구자 역할과 20세기 새로운 회화의 길을 열었다. 1892년 파리 미술학교 교수로 자유롭고 진보적인 교육방법을 통해 마티스, 루오, 마르케 등의 뛰어난 화가들을 배출했다. 1898년 암으로 일흔두 살의 생을 마감했으며 그의 유언으로 유화 797점, 수채 575점, 7천 점이 넘는 데생과 작업실이 국가에 기증되어 '귀스타브 모로 미술관'으로 일반에게 공개되고 있다. 「오이디푸스와 스핑크스」(1864), 「환영」(1873~76), 「살로메의 춤」(1876), 「주피터와 세멜레」(1896) 등의 작품을 남겼다.

모로, 「환영」, 캔버스에 유채, 142×103cm, 1873~76

으로 경쾌한 삶의 희망을 그려낸 노 화가는 여든다섯 살을 일기로 1954년 11월 3일 따뜻한 남프랑스 니스에서 조용히 눈을 감습니다.

마티스가 평생 이와 같은 단순한 표현과 화려한 색채로 노래한 '생의 환희' 뒤에는 무수한 실험과 연마가 있었음을 기억해야 할 것입니다.

### 「붉은빛의 커다란 실내」

마티스가 만년에 그린 그림들이 눈부신 색채와 단순한 형태를 가질 수 있었던 것은, 색종이를 오려서 그림을 만드는 일로 커다란 자유감을 맛보았기 때문이기도 할 것입니다. 이 실내 그림은 남프랑스 프로방스에 있었던 자신의 화실 내부를 그린 것으로 여러 가지 기묘한 인상을 준답니다. 실내다운 깊이 있는 공간을 느낄 수 없으며 놓여 있는 물건들의 위치도 명확하지 않지요. 또한 화면의 대부분이 평탄한 빨강으로 칠해져서 매우 비현실적인 느낌을 줍니다. 고흐의 「아를의 침실」이나 쿠르베의 「화가의 작업실」과는 너무도 달라 기묘한 느낌을 받게 되는 것이지요. 왼쪽 벽에 있는 데생은 「창에서 종려나무가 보이는 실내」이며 오른쪽 벽에 있는 네모난 그림은 「파인애플」인데, 마티스는 젊은 시절부터 때때로 자신의 또다른 작품을 그림 속에 그려넣어 보여주곤 했답니다. 한 작품이 다른 작품의 한 부분이 되어 멋지게 교감하는 방식도 눈여겨볼 거리랍니다.

이 화면에는 천장과 벽과 바닥의 경계를 암시하는 것이 아무것도 없으며 벽과 바닥을 한 가지 빨간색으로 칠해 평면화되어 있어 최소한의 실내 공간 설정도 되어 있지 않습니다. 둥근 테이블과 사각 테이블이 그려진 것을 보면 같은 시점에서 그려지지 않아 세잔의 정물화에서 보는 다시점을 연상케 합니다. 일부러 그림에 공간감을 주지

그림 82. 마티스, 「붉은빛의 커다란 실내」, 캔버스에 유채, 146×57cm, 1948, 파리 국립현대미술관
야수파 화가들은 현실의 모습에 연연하지 않고 붉은색이 필요하다고 여겨지면 나무, 배, 사람 할 것 없이 거침없이 붉은색으로 칠해버렸다. 눈에 보이는 대로가 아니라 본능으로 느낀 색채를 사용한 것이다.

않은 것이지요. 그것은 마티스가 화면이라는 평면을 무엇보다 소중히 여겼기 때문입니다.

완벽한 원근법과 미묘한 명암 표현은 르네상스 이래 서양의 화가들이 추구해온 허구적 현실감에 대한 결론이었지만 그는 허구의 현실감보다는 화면 자체의 실재를 강하게 주장했고, 화면을 단순한 평면으로 환원하고 비현실적인 색채를 주저 없이 사용해 색의 표현력을 극대화하고자 했던 것입니다. 색채 표현의 경우 쇠라나 고갱, 고흐 등이 훨씬 일찍부터 화려한 화면을 보여주고 있었지요. 그러나 고흐는 노란색이 필요할 때는 「해바라기」나 「별이 빛나는 밤」에서처럼 노란색을 칠할 수 있는 현실의 주제를 구실 삼아 자기 내면을 표현했고, 고갱도 녹색이 칠해질 풍경이면 가장 아름다운 녹색을 사용하도록 동료 화가들에게 권하는 등 역시 현실에 충실했답니다. 이에 비해 야수파는 현실을 무시하고 붉은색이 필요할 때는 나무, 배, 사람 할 것 없이 닥치는 대로 붉은색을 칠해버렸지요. 색채는 현실과 상관없이 화가의 필요에 의해 선택되었으며 「붉은빛의 커다란 실내」도 두말 할 여지없이 야수파의 색채 표현을 보여주고 있습니다. 마티스는 그리고자 하는 대상이 현실에서 어떤 색인가를 생각하기보다 현재 자기 화면에 어떤 색이 필요한가를 고려해 색을 선택했답니다. 그래서 색은 언제나 화가의 직감에 의해 결정되었고, 풍부한 색채를 통해 풍요로운 감각세계를 보여주었지요.

고갱의 제자였으며 '나비파'의 이론가였던 모리스

**TIP**

**나비파**

다양한 활동으로 19세기 후반 프랑스 미술에 큰 영향을 끼친 화가 집단. 미술작품이란 한 화가가 자연을 자신만의 미학적 은유와 상징들로 종합해내는 활동의 최종 결과물이며 시각적인 표현이라고 주장하며 20세기 초 추상과 비구상미술 발전의 바탕이 되었다. 나비파는 일본 목판화와 프랑스 상징주의 그림, 영국의 라파엘전파에서 영향을 받았으나 무엇보다도 고갱을 중심으로 한 퐁타방(Pont-Aven)파에게서 큰 영감을 얻었다. 고갱의 가르침을 받은 이 화파의 창시자 폴 세뤼지에가 최초의 나비파 작품인 「퐁타방 부아다무르의 풍경」(1881)을 그렸다.

드니는 "회화란 싸움터의 말이나 나부, 기타 어떤 대상이기 이전에 본질적으로 어떤 일정한 질서로 모아놓은 색채로 뒤덮인 평탄한 평면이다"라고 정의했는데, 여기에서 20세기 새로운 회화의 인식 출발을 발견할 수 있습니다.

마티스 자신도 "색채의 가장 중요한 역할은 무엇보다 표현에 소용된다는 일이다. 나는 아무런 선입관 없이 색을 칠해나간다. 어떤 색이 나의 흥미를 끌면 그 색을 제일 존중하고 다른 모든 색은 어느 틈엔지 약화시켜놓는다. 색채의 표현력은 내게는 완전히 본능으로 이해되는 것이다"라는 말로 '평면'과 '색채'를 명확히 인식하고 있었답니다. 그의 작품들이 매우 지적인 구성을 보여주면서도 우리에게 항상 감각적으로 강하게 호소하는 것은 바로 '본능으로 이해한' 색채의 표현력 때문일 것입니다.

# 아프리카 조각과
# 야수파의 원시주의

20세기 초 사람들은 눈부신 기술 발전을 지켜보며 물질적 풍요에 대한 기대를 높여가고 있었습니다. 그러나 한편에서는 전혀 다르게 고도로 발전하는 문명에 반감을 품고 원시 상태를 동경하기도 했지요. 특히 예술계에서는 원시로 돌아가고자 하는 움직임이 발견되기 시작했습니다. 끊임없이 성장하고 거대해져가는 산업 사회에 대해 모종의 불안감을 느끼고 그 속에서 초라해져가는 인간의 모습을 보며 원시 사회를 향한 동경을 키우게 된 것입니다.

미술도 예외는 아니어서 원시미술에 눈을 뜨게 되었는데, 아프리카 예술에 관심을 둔 야수주의의 등장을 그 대표적인 예로 꼽을 수 있습니다. 흔히 피카소를 말할 때 아프리카 조각의 영향을 강조하는데, 아프리카 미술에 최초로 관심을 가진 것은 야수파 작가들이며 그들은 아프리카 조각에서 강렬하고 극적인 면을 발견했습니다. 아프리카 조각의 괴이한 형상 속에 깃든 생명력과 강렬한 원색의 단순한 표현력에 감탄했던 것이지요.

아프리카 문명을 미개한 문명이라고 얕잡아보는 경우가 종종 있는데, 그것은 서양 중심적인 사고방식일 뿐 보기에 따라 전혀 다르게 생각할 수 있습니다. 예술의 세계에서는 더욱 그렇습니다. 아프리카의 예술이 제대로 알려지지 않아서 그렇지, 그들은 서양인이 꿈도 꿔보지 못한 특별한 재능과 상상력을 갖고 있지요. 유럽의 예술가들이 아프리카의 뛰어난 예술세계를 접하고 영향을 받지 않았더라면 지금의 서양 미술도 이처럼 발전하지는 못했을 것입니다. 야수파는 아프리카 예술에 영향을 받아 원색적인 색채와 거친 붓질로 새로운 그림을 창조할 수 있었습니다.

# 자연, 사실, 인상에서 감성의 혁명으로 2..

표현주의

| | |
|---|---|
| 주제 | 작가 내면을 주관적으로 표현 |
| 기법 | 단순함, 긴밀한 구도, 강렬한 색채 |
| 대표 화가 | 키르히너, 헤켈, 뭉크 |
| 분위기 | 고독, 공포감, 고뇌 |

　일반적으로 표현주의는 제1차 세계대전을 전후로 주로 독일에서 전개되었던 새로운 표현 양식을 말합니다. 1905년, 프랑스의 야수주의와 거의 같은 무렵에 등장해 자연주의적인 사실화나 밝은 그림의 인상파의 경향을 버리고 극단적이며 주관적인 개인의 감수성을 표현하기 위해 강렬한 색채, 대담한 변형, 형태의 단순화를 추구했다는 점에서 어깨를 나란히 합니다.

　그러나 야수주의는 밝고 명랑하며 명쾌한 형태와 조형 질서가 미술의 기조를 이루는 라틴 기질의 프랑스가 주도했다면, 표현주의는 북유럽의 신비스럽고 환상적인 경향과 사색적이며 내용을 중요시하는 게르만 기질의 독일이 주도해 야수주의와는 다른 모습을 보였습니다. 이러한 주관적인 사조는 19세기 말 고흐와 고갱, 뭉크에서 시작해서 벨기에의 제임스 엔소르(1860~1949), 독일의 케테 콜비츠(1867~1945), 오스트리아의 오스카 코코슈카(1886~1980)로 이어집니다. 표현주의가 정점에 이른 것은 '다리파Die Brücke'와 '청기사파Der

Blaue Reiter'라는 독일의 두 그룹에 의해서였다고 하겠습니다.

다리파는 1905년 독일에서도 오랜 예술 전통을 지니고 있는 도시 드레스덴에서 에른스트 루트비히 키르히너Ernst Ludwig Kirchner, 1880~1938를 주축으로 네 사람의 젊은이가 결성한 그룹입니다. 드레스덴은 1896년에 모네와 세잔의 전시가 열렸고, 1900년에 뭉크 전시가, 1905년엔 고흐 전시가 각각 열려 새로운 미술에 대한 자각이 일찍부터 일고 있었던 곳이지요. '다리'라는 명칭은 그들의 작품이 과거와 현재, 미래를 잇는 다리 구실을 하리라는 믿음으로 붙여졌습니다. 이들은 '다리'에는 "모든 혁명적이고 소란스러운 요소들을 끌어들인다는 의미가 있다"라고 공언하며 '기성의 모든 낡은 관습에 대항해 행동하고 살아갈 자유'를 요구했고 극도로 왜곡된 형태와 색채의 부조화를 통해 격렬하고 고뇌에 가득 찬 작품들을 선보였답니다. 이 그룹은 프랑스의 야수주의와 북유럽의 뭉크의 세계에 고취되어 독일 현대 회화의 출발점을 만들었으며, 독일뿐 아니라 스위스와 북유럽까지 순회전시를 통해 적극 회원을 확보하는 등 독일 내 전위 미술운동에 큰 자극을 주었답니다.

다리파의 가장 큰 의의는 회화에서 최초로 '사회의식'을 체득했다는 데 있지요. "대도시의 빛은 나의 신경에 끝없이 새로운 흥분을 불러일으킨다. 거기에는 단순한 정물에서는 맛볼 수 없는 아름다움이 내재해 있다"라고 한 키르히너의 그림들은 제1차 세계대전 이후 더욱 광폭하고 병적으로 변모했습니다. 나치의 득세에 공포를 느껴 결국 자살로 생을 마감했지만 키르히너는 대도시의 그늘이 드리운 부도덕과 퇴폐성을 추적하고 도시의 아름다움과 그 내면의 열기를 발견하면서 진정한 도시예술의 본보기를 보여주었습니다.

## ●● 코코슈카(Oskar Kokoschka, 1886~1980)

오스트리아 푀흐라른 출생의 표현주의 화가이자 저술가. 빈 미술공예학교에서 수학한 후 1908년 표현주의 운동에 참여했으며 인물의 심리 표현에 뛰어난 초상화를 다수 그렸다. 1915년 제1차 세계대전에 참전해 부상으로 귀환한 후 드레스덴 미술학교 교수가 되었다. 유럽 각지를 여행했고 제2차 세계대전 때는 런던으로 피신해 대독일 항쟁에 참여했다. 판화와 도시 풍경과 우의(비유)화를 바로크 기법으로 그렸으나 만년에는 보나르의 영향을 받아 밝은 색조의 그림을 그렸다. 극작가로도 뛰어난 재능을 보였으며 「살인자, 여인들의 희망」(1907)은 표현주의 기법으로 대단한 반응을 일으켰다.

코코슈카, 「폭풍우(바람의 신부)」, 캔버스에 유채, 1914

●● 키르히너
(Ernst Ludwig Kirchner, 1880~1938)

독일 바이에른 주 아샤펜베르크 출신의 표현주의 화가. 드레스덴 공업전
문학교에서 건축을 배우는 동시에 뮌헨 미술학교에서 회화를 배웠다. 몇
몇 친구와 브뤼케파(다리파)를 결성했으며 뭉크의 영향과 아프리카, 오세
아니아 원주민의 원시미술의 단순하고 강렬한 조형과 상징적인 표현을 받
아들여 화려한 표현주의 운동을 전개했다. 잡지『폭풍우Der Sturm』와 청기
사 운동에 참가하면서 「5인의 거리 여인」(1913)과 「베를린의 거리」(1913)
등 독특한 양식의 그림으로 표현주의 운동의 선구자로 활약했다. 1917년
이후에는 스위스에서 요양하며 그림을 그렸고, 퇴폐예술가로 낙인찍혀 작
품을 몰수당하고 탄압을 받자 절
망에 빠져 1938년 자살했다.

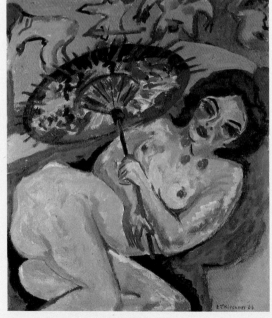

키르히너, 「일본 우산을 받쳐든 소녀」, 캔버스에 유채, 92.5×80.5cm, 1909년경

독일 표현주의의 두 번째 물결은 1911년 뮌헨에서 '청기사' 그룹이 결성되면서 나타납니다. 다리파가 젊은 아마추어 화가들에 의해 추진되었다면 '청기사'는 뛰어난 재능을 가진 칸딘스키, 마르크 등 혁신적인 화가들에 의해 출발했다는 데 의의가 있습니다. 청기사 그룹전은 다음해까지 단 두 번밖에 열리지 못하고 중단되었지만, 당시 유럽의 전위 화가들을 초청해 큰 행사로 주목받았다는 점에서 가장 열렬한 표현주의 운동이었다고 할 수 있지요. '청기사'란 칸딘스키와 마르크 등이 이 무렵 즐겨 쓰던 작품 이름이었는데 그대로 그룹명에 사용되었고, 1914년 제1차 세계대전의 발발로 그룹은 해체되고 말았습니다. 그러나 그 영향력은 칸딘스키가 순수 추상화를 개발하는 데 큰 힘이 되었답니다.

청기사 운동은 다리파처럼 격정적인 인간 내면의 표현에 집중하기보다 조형의 혁신을 꿈꿨답니다. 칸딘스키는 색채의 자유로운 표현력에 대해 확고한 신념을 갖고 있었고, 이러한 내적 연성에 의한 색채 추상은 이후 추상표현주의의 원류를 이루게 되었습니다.

칸딘스키와 같이 청기사 그룹의 핵심이었으며 그룹이 해산된 직후인 1916년, 제1차 세계대전의 베르당 전투에서 서른여섯 살의 젊은 나이로 전사한 마르크는 청색을 위주로 한 말 그림을 많이 남겼는데, 단순한 동물 묘사가 아니라 말을 통해 물질에 압도되어가는 인간 정신의 위기를 표현한 그림이었지요. 그의 동물 그림들은 자아와 세계의 비극적 대립을 정신적인 절규로 표현해낸 것이었습니다.

표현주의 이념은 전후의 혼란 속에서도 독일을 중심으로 지속되었으나 1933년 나치 정권이 들어서고 '퇴폐예술'로 규정되어 탄압을 받으면서 형식상 자취를 감추게 되었지요. 표현주의 미술의 격렬한 표현에 대해 사람들이 당황하는 이유는 아마도 자연의 형태가 심하게 왜곡되었을 뿐만 아니라 시각적 결과물이 우리가 익숙해 있는 아름다움과는 거리가 멀었기 때문일 것입니다. 표현주의 화가들은 인간의 고통, 가난, 폭력 등을 아주 예민하게 느꼈기에 미술에서 기묘한 조화나 아름다움만을 고집하는 것은 정직하지 못한 일이라고 생각했으며, 삭막한 현실을 직시하고 불우하고 추한 인간들에 대한 연민과 '보잘것없어진 인간'에 대한 분노와 복수심을 표현하고자 했던 것이었습니다.

### 생명, 불안 세기말의 절규: 에드바르트 뭉크

뭉크Edvard Munch, 1863~1944는 노르웨이 뢰텐(오늘의 루티니아)에서 유서 깊은 가문 출신의 의사 크리스티안 뭉크의 아들로 태어나 오슬로에서 성장했습니다. 아버지의 직업 탓에 일찍부터 인간에게 찾아오는 온갖 질병과 죽음을 목격했으며 어린 뭉크는 이런 불행을 실제로 남들보다 일찍 겪어야 했답니다. 다섯 살 때 사랑하는 어머니 라울라가 결핵으로 세상을 떠나고 오랜 병상에 있던 한 살 터울인 누나 소피에도 그가 열네 살에 어머니처럼 결핵으로 세상을 떠났기 때문이지요. 어머니의 죽음은 이 가정에 심각한 충격을 주었지요. 과묵하고 엄격했던 아버지는 더욱 말이 없어졌고 신앙에 깊이 빠져들었

습니다. 갑자기 별 이유 없이 격노해 아이
들을 나무라는가 하면, 빈민가의 환자들
에게 계속해서 무료로 치료를 해주는 등,
가족의 불화와 서서히 찾아드는 빈곤으
로 한 집안의 단란함이 송두리째 흔들렸
습니다. 이러한 어두운 가정의 분위기와,
갑자기 들이닥쳐 사랑하는 사람을 빼앗
아가버릴 질병과 죽음에 대한 예측할 수
없는 공포는 뭉크의 어린 마음에 깊은 상
처를 남깁니다.

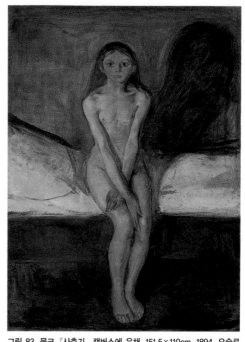

그림 83. 뭉크, 「사춘기」, 캔버스에 유채, 151.5×110cm, 1894, 오슬로
국립미술관
10대, 자신을 볼 수 있게 된 충격에 소녀는 모든 것을 부정하려 한다. 눈
을 크게 뜨고 동화가 사라진 현실을 바라본다. 뭉크는 세기말의 광풍을
기괴한 그림자가 드리워진 사춘기의 불안으로 표현하고 있는 것일까?

소년시절 어느 날, 아버지께 용서를 빌
고 화해를 구하기 위해 방을 엿보았을
때, 침대 곁에서 무릎을 꿇고 열심히 중
얼거리며 기도하는 아버지의 모습을 목
격하고 불안을 이겨내지 못한 뭉크는 그
모습을 스케치하면서 겨우 마음의 평온을 얻었다고 합니다. 뭉크는
자신의 고통스런 유년시절에 대해 "나의 요람을 지킨 것은 질병과 광
기와 죽음이라는 검은 옷의 천사였다. 그들은 그 후에도 계속 나의
생활에 달라붙어 떨어질 줄을 몰랐다"라고 말했는데 이와 같은 어
두운 운명은 그대로 그의 예술을 성장시키는 힘이 되었다고 하겠습
니다. 열여덟 살 되던 1881년, 아버지가 강권하는 기술자의 길을 버
리고 어릴 적부터 유일하게 즐겨오던 그림 그리기를 택해 화가의 길
로 나아가게 됩니다. 아버지의 격렬한 반대에도 불구하고 화가가 되
기로 결심을 굳히게 된 것은 어머니의 별세 후 가사를 돌봐온 칼렌

보르스타 이모의 따뜻한 격려와 인정이 있었기 때문이지요.

오슬로의 국립공예학교에 입학한 뭉크는 유감없이 실력을 발휘해 재능을 인정받았고 파리로 유학을 떠날 수 있는 장학금까지 받게 되었답니다. 뭉크는 재학시절에 스승인 크리스티안 크로그가 이끄는 '오슬로 보헤미안파'의 영향을 받았습니다. 이 화파는 개인주의와 영웅주의, 정신적 귀족주의, 예술지상주의를 외치며 자유의 옹호, 기성 도덕에의 반역, 사회의 이면에 숨어 있는 악의 실체 폭로를 과제로 하는 예술가들의 모임이었지요. 일체의 구속에서 벗어나고자 했고 자유분방한 생활을 즐기고자 한 이 화파는 뭉크에게 한없는 해방감을 느끼게 해주었지만 한편으로는 끝없는 죄의식에 빠지게 하면서 평생 많은 모티프를 제공하기도 했답니다.

뭉크의 파리 유학은 1885년과 89년까지 3년간 두 차례에 걸쳐 이뤄집니다. 첫 번째는 4주일간의 짧은 시간 동안 파리를 돌아보며 인상파에 마음이 끌렸으나 만족하지 못했고 두 번째 유학에서 고흐, 고갱, 로트레크처럼 인상파를 벗어나고자 하는 화가들의 세기말적인 작풍에 공감해 "호흡하고, 느끼고, 괴로워하고, 사랑하며 살아 있는 인간을 그리지 않으면 안 된다"라는 확신을 얻게 되었습니다. 이를 계기로 뭉크는 훗날 그리게 될 '생명의 프리즈' 연작을 구상하게 되지요.

스물아홉 살 때인 1892년 가을, 오슬로와 베를린에서 번갈아 가진 개인전에서 입맞춤, 목소리, 정욕, 질투, 불안, 고독, 죽음 등 대부분 도발적인 제목에 도전적이고 야심에 찬 내용을 다룬 그림들로 떠들썩한 물의를 일으키며 자신의 존재를 과시했지요. 특히 베를린 전시는 격렬한 반대 여론으로 일주일 만에 중단되었고 이 사건이 계기가 되어 독일의 시인, 화가, 비평가 들 중에서 뭉크의 지지자가 나타나

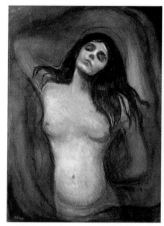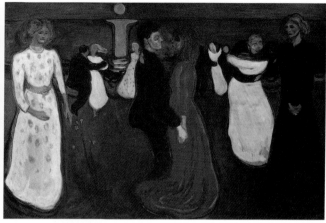

그림 84. 뭉크, 「마돈나」, 캔버스에 유채, 91×70.5cm, 1894, 오슬로 국립미술관
삶과 죽음, 남녀의 갈등을 즐겨 그린 뭉크는 청순한 마돈나를 관능적인 모습으로 표현했다.
그림 85. 뭉크, 「생명의 춤」, 캔버스에 유채, 125.5×190.5cm, 1899~1900
흰옷을 입은 순결한 여인, 춤에 취한 붉은 옷의 성숙한 여인, 검은 옷을 입은 늙고 초췌한 여인을 통해 뭉크는 여성의 변천 과정과 사랑을 상징적으
로 보여준다. '생의 프리즈' 연작 중 한 점으로 장식적인 색면 구성이 돋보인다.

기도 했습니다. 뭉크는 넓은 유럽 무대에서 의욕에 차 그림을 그리고
발표하면서 1908년까지 베를린을 중심으로 파리를 오가며 활동하
게 됩니다.

　동시대의 프랑스에서 사상과 기술의 영향을 많이 받았지만 그 표
현은 어디까지나 북유럽의 풍물과 그에 대한 독특한 해석에 근거를
두고 있었지요. 이 베를린 시기에 「절규」, 「마돈나」, 「생명의 춤」 등
타의 추종을 불허하는 독창적인 회화와 판화를 통해 현대인의 고뇌
를 표현해냈고, 생명의 신비에 대한 불안과 깊은 통찰을 담은 그의
작품은 훗날 세기말 유럽 예술의 중심에 서게 되며 독일의 표현주의
경향에 불을 댕겼답니다.

　오랜 외국 생활과 열정적인 제작 활동으로 인한 끝없는 긴장과 지
나친 음주 등은 몸과 마음을 좀먹었고, 여기에 신경질환까지 겹치게

되었습니다. 그는 몇 달간이나 그림을 그리지 않다가도 갑자기 감정이 고조되어 작업을 시작하면 캔버스가 심하게 흔들릴 정도로 거친 붓질로 순식간에 그려냈고 쉴 새 없이 몰아쳐 작업을 끝내면 진탕 술을 마시곤 했답니다. 다분히 충동적이고 파괴적인 면이 많았지요. 결국 코펜하겐의 정신과 의사인 야콥슨의 치료로 어느 정도 기력을 회복한 뭉크는 1909년 5월 고향으로 돌아가 오슬로 피오르드 연안의 크라게뢰에 정착해 강렬하고 다양한 색채와 장식적인 기법으로 「조선소의 풍경」 등 고향의 풍경을 그렸고, 「귀가하는 노동자들」에서처럼 노동의 집단적인 힘을 그리는 등 상징성을 억제한 그림으로 오랜 편력에 종지부를 찍습니다.

오슬로 대학의 의뢰로 거대한 장식벽화 3부작 「역사」, 「피오르드에 떠오르는 태양」, 「알마 마테르」를 제작한 1915년 이후부터 그의 작품에서는 초기의 날카로운 긴장감과 전율이 사라져 차츰 생기를 잃고 말았습니다. 1931년 평생 뭉크에 대한 사랑이 유달랐던 어머니 같은 이모 칼렌이 사망하자 또다시 깊은 마음의 상처를 입고 더욱더 세상 사람들을 멀리하며 고독하게 생활하게 되었지요.

뭉크의 만년에는 유럽의 정세가 다시 긴박해져 제2차 세

그림 86. 뭉크, 「귀가하는 노동자들」, 캔버스에 유채, 200×228cm, 1915, 오슬로 뭉크 미술관
노동자 개인의 비참함을 표현했다기보다, 노동자를 미래의 '고급 사회층'으로 본 니체의 시각에 공감하며 노동자의 집단적인 힘을 전진하는 자세로 극화했다.

계대전의 전화가 급속하게 확대되었습니다. 1937년 독일 미술관에 소장된 82점의 작품이 나치에 의해 '퇴폐예술'로 낙인찍혀 몰수당하게 된 세기말의 거장은 오슬로에도 침공해온 나치의 세력과는 어떤 거래도 거부하며 아틀리에의 작품이 파괴될 것을 염려하던 중 1944년 1월 23일 심장발작으로 여든한 살에 생을 마감했습니다.

"사나이들이 책을 읽고, 여인들이 뜨개질하고 있는 따위의 실내화를 그려서는 안 될 것이다. 내가 그리는 것은 호흡하고, 느끼고, 괴로워하고, 사랑하는 살아 있는 인간이 아니면 안 된다"라고 작정한 뭉크. 그는 20세기의 문턱에서 누구보다 예민하게 느끼고 정신적인 고통에 시달리며 뜨겁게 사랑하고, 열정적으로 살았으며 삶의 십자가를 스스로 짊어졌습니다. 그리고 마침내 "나는 사람들이 교회에서처럼 경외감에 모자를 벗을 수 있는 그런 그림을 그리고 싶다"는 자신의 꿈을 이뤘던 것입니다.

### 「절규」

"나는 친구 둘과 함께 길을 걷고 있었다. 해는 막 지려 하고 하늘은 갑자기 핏빛으로 붉게 물들었다. 산들바람이 스쳐갔고 나는 지쳐서 죽은 듯이 가만히 서 있었다. 검푸른 피오르드(협만)와 도시와 거리 위로 불과 피의 혓바닥이 날름거렸다. 친구들은 계속 걸었고 나는 혼자 남았다. 그때 나는 이유 모를 공포에 떨면서 자연의 커다란 절규를 들었다." 그의 가장 유명한 이 작품에서 참을 수 없는 공포심과 광기의 순간을 표현하고 있는데, 자연의 절규가 얼마만큼 깊은 공포와 충격을 주었는지 인물의 자태와 표정에서 명확하게 알아볼 수 있습니다. 이 작품이 처음 선보인 베를린 전시는 너무나 큰 충격과 파문

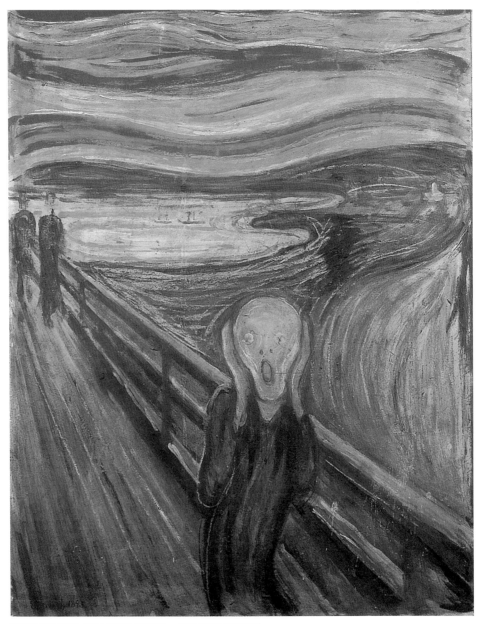

**그림 87. 뭉크, 「절규」, 캔버스에 유채, 91×73.5cm, 1893, 오슬로 국립미술관**
마음 깊숙한 곳에 자리한 원시적인 불안과 공포를 꿈틀대는 선과 환각적인 색채로 표현했다. 당시 많은 젊은 예술가가 이러한 시대의 불안을
느끼고 있었다.

을 일으켜 중도에 전시회장을 폐쇄할 수밖에 없을 정도였지요. 도대체 그가 느낀 불안과 공포의 정체는 무엇이었을까요? 죽음과 이웃한 생명, 사랑과 배신, 남자와 여자, 생명의 신비 등에 취해 갖가지 형태로 생명의 본질을 그려내고자 했는데 그 밑바닥에는 관객마저 불안에 떨게 하고야 마는 설명하기 어려운 두려움이 한결같이 흐르고 있었습니다. 당시의 이러한 두려움은 뭉크 한 사람만의 느낌이 아니라 19세기 말의 예민한 젊은 예술가들이 공통적으로 경험하고 있던 것이었지요.

1880년대 후반에서 90년대에 걸쳐 발전한 유럽 회화는 눈에 보이는 바깥세계의 묘사에서 눈에 보이지 않는 마음의 내부를 표현하는 방향으로 크게 바뀌어나갑니다. 훗날 예술에 대한 자신의 생각을 다음과 같이 말합니다. "예술은 자연의 대립물이다. 예술작품은 인간의 내부에서만 태어나는데 그것은 인간의 신경, 심장, 두뇌와 눈을 통해 만들어지는 형상이다. 예술이란 그 결과물을 위한 인간의 충동이다."

세기말의 예술가들이 발견한 인간의 불안한 '내부세계'라는 것은 인상파의 밝음과는 거리가 먼, 밑바닥을 알 수 없는 세계였고 20세기의 새로운 새벽을 준비하는 또다른 역설로 문화의 고리 역할을 감당했던 것이지요. 이 그림에서 유난히 많이 쓰인 붉은색은 뭉크의 생애 전반에 드리워져 있었던 '죽음의 그림자' 때문일 것이며 과장된 원근법으로 화면을 과감하게 끊고 있는 직선과 하늘, 강, 땅을 휘돌아 인물로 집중되는 곡선은 공포에 떨며 절규하는 인물의 심리를 실감나게 보여주고 있습니다. 뭉크는 이러한 왜곡된 형태와 강렬한 색채를 통해 공포, 고독, 고뇌 같은 내면의 감정을 전달하는 화풍으로 표현주의의 창시자가 되었던 것입니다.

## ● ● 콜비츠(Käthe Kollwitz, 1867~1945)

독일 쾨니히스베르크 출생의 화가이자 판화가. 자유주의 전통의 가정 분위기 속에서 자유와 정의를 갈망했고 민중의 고달픈 삶을 그림에 담아 그들과 연대하는 길을 걸었다. 베를린과 뮌헨에서 그림 공부를 한 뒤 1891년 박애주의자 의사와 결혼해 베를린 노동자 주거지역에 병원(자혜원)을 개원했다. 가난한 민중을 위해 기도해온 콜비츠는 병원을 찾은 환자들의 참상을 그림으로 그려 사회에 고발하고 이들을 돕자고 호소했다. 가난과 병은 노동자나 시민 개인의 문제이지만 사회 전체의 문제이기도 함을 절감했고, 가난 극복과 질병 퇴치는 사회 제도의 개혁 없이는 불가능하다는 사실을 깨닫고 「방직공의 봉기」에서 「죽음」까지 6점의 연작 판화를 제작해 사

람들을 감동케 했다. 그러나 19세기 말 빌헬름 황제 시대에는 반시대적이라는 이유로 냉대를 받았고 히틀러 시대에 와서는 작품을 몰수당하거나 소각당했으며 퇴폐예술가로 지목되어 모든 예술행위를 금지당하고 대학 강의 자격을 박탈당했다. 1940년, 영육의 동지였던 남편이 죽고 50년을 민중과 함께 살아오던 병원도 폭격으로 파괴되었으며 그녀의 작품도 상당수 불타버렸다. 제2차 세계대전의 종전을 2주 앞두고 일흔아홉 살에 생을 마쳤다.

콜비츠, 「고통의 초상화Ⅲ」, 잡지 『짐플리치시무스』(1903~11)에 수록

# 독일 사회의
# 반反산업감정 속에서 태어난 표현주의

야수주의가 풍족한 프랑스 사회를 배경으로 생의 풍요로움을 표현했던 반면, 표현주의는 산업 문명의 밑바닥에 꿈틀대는 광기와 원시를 표출했습니다. 따라서 우리는 표현주의를 이해하기 위해 표현주의가 가장 왕성하게 전개된 독일 사회의 특수성을 이해하지 않으면 안 됩니다.

19세기 후반 겨우 통일을 이뤄낸 독일은 근대화를 이룬 주변 국가들을 뒤늦게 따라잡기 위해 급속한 자본주의화를 추진합니다. 그러나 결과는 극도의 사회 혼란으로 나타났지요. 표현주의 미술가들은 현대 문명의 모순에 급속히 허물어져가는 일그러진 독일 사회와 인간상을 예리하게 포착했습니다. 눈앞에서 벌어지는 모순된 현실을 직시한 이들은 가난하고 추한 인간들의 모습을 가차 없이 표현했지요. 가난과 고통, 폭력, 격정 등을 예민하게 느끼고 자신들이 본 것을 미화하지 않고 그대로 화폭에 담아냈습니다. 그들은 미술에서 조화나 아름다움만

을 고집하는 것은 정직한 태도가 아니라고 생각했습니다. 매끈한 살롱풍의 그림을 그리는 것을 달가워하지 않았고 그러한 부르주아들의 취향을 경멸했지요. 바로 그러한 경향이 프랑스에서 주로 유행했던 야수주의와 다른 미술세계를 형성케 했다고 하겠습니다.

한국 사회도 급속한 산업화로 인한 모순을 첨예하게 경험했습니다. 그런 현상이 정점을 이룬 1980년대에는 '민중미술'이 활성화되어 인상파와 추상 경향, 즉 예술을 위한 예술의 틀을 부정하고 사회를 위한 예술을 창조하기 위한 노력이 계속되었지요. 한국 사회에서 비슷한 사조라 해도 프랑스의 야수주의보다 독일의 표현주의가 더 많은 공감을 얻는 것은 이러한 시대 배경이 있어서이기도 할 것입니다.

# ::3 자유로운 형상, 이념의 실험
## 입 체 주 의

| | |
|---|---|
| **주제** | 자연의 재구성, 역사적 사건 |
| **기법** | 여러 각도에서 본 대상의 각기 다른 모습을 한 화면에 담음 |
| **대표 화가** | 피카소, 브라크 |
| **분위기** | 비구상, 이질적, 다원적 |

입체주의는 20세기 초 야수주의 운동과 전후해서 일어난 미술운동으로 처음부터 집단적인 움직임을 보인 회화운동은 아니었답니다. 세잔의 그림에서 가능성의 실마리를 찾은 청년 피카소와 브라크의 혁신적인 조형 실험이 한 세대의 주도적 경향으로 발전했던 것이지요.

입체주의 회화의 구체적인 형태는 1907년 피카소의 「아비뇽의 여인들」에서 나타났으며 입체주의라는 명칭은 1908년 〈살롱 도톤〉에 출품된 브라크의 「레스타크 풍경」이라는 작품에서 유래되었다고 합니다. 남프랑스의 레스타크 마을을 다갈색의 절제된 색채와 기하학적이고 단순한 형태로 묘사한 그림을 심사위원이었던 마티스가 '정육면체들<sup>les cubes</sup>'로만 구성되었다고 비평했습니다. 6점 모두가 낙선되자 브라크는 낙선작들을 모아 칸바일러 화랑에서 개인전을 열었지요. 야수주의의 이름을 지은 미술비평가 루이 보셀이 이 개인전을 두고 "브라크는 자연 형태를 버리고 땅과 인물과 집들, 그 외 모든 것을

기하학적 형태, 즉 큐브로 환원하고 있다"라면서 "기묘한 입방체의 유희"라고 비꼰 데서 브라크와 피카소의 화풍을 '입체주의'로 통칭하게 되었답니다.

1907년에는 세잔의 대회고전이 개최되었고, 도전적인 새로운 그림들을 위한 이론적 지원을 아끼지 않았던 젊은 시인 아폴리네르의 소개로 브라크는 「아비뇽의 여인들」을 그리던 피카소를 만나 친교를 나누며 조형 실험의 의지를 같이하게 되었지요. 세잔의 그림과 피카소와 브라크의 역사적인 만남, 그리고 아폴리네르의 합류로 입체주의는 20세기 미술 흐름을 선도하는 집단적 운동으로 자리 잡게 되었답니다.

입체주의 운동의 발전 단계를 연대적으로 확연히 구분 짓는 데는 어려움이 있으나 보통 다음 세 단계로 구분할 수 있습니다. 초기 입체주의(1907~09)는 "자연을 구형, 원통형, 원추형으로 바라보라"라는 세잔의 금언을 따라 대상을 단순화하고 그것을 바라보는 시점을 여러 곳에 두는 특색이 두드러집니다. 다음의 분석적 입체주의(1910~12)는 형태의 해체와 그 해체된 대상의 자유로운 재구성으로 현실을 완전히 벗어나 보석의 결정과 같은 면들을 자유로이 연결하면서 새로운 아름다움을 추구합니다. 색채 또한 금욕주의에 가까운 단색조였지요. 이러한 '시각의 확장'으로 대상의 형태는 거의 알아볼 수 없게 변형되었고 현실은 조형적 재구성을 위한 구실에 지나지 않게 되었지요. 이를 통해 입체주의 화가들은 회화가 현실에 예속되지 않고 나름의 질서를 가진 독자적인 세계임을 주장하는 동시에, 앞으로 출현할 추상회화의 가능성까지 제시했던 것입니다.

종합적 입체주의(1913~14) 역시 절제되었던 색채를 해방시키고 형

태를 단순화하는 것을 기본 화풍으로 삼았으나, 대상의 형태가 좀더 분명해지고 큼직한 색면으로 명쾌하고 평면적인 화면을 보여주었다는 데 그 특징이 있었지요. 종합적 입체주의의 형태와 색채 해방은 소재의 폭을 넓혀주었으며 이 운동 자체를 확산시키는 결과를 가져옵니다. 이 시기에는 신문지나 벽지, 담뱃갑, 악보, 트럼프 등을 화면에 붙이는 파피에 콜레papier collé와 유화물감에 모래를 섞어 독특한 질감을 표현하는 등 새로운 기법으로 보는 사람에게 신선한 충격을 주며 표현 영역을 넓혀갔답니다.

입체주의의 집단적인 움직임은 1914년 제1차 세계대전의 발발과 때를 같이하여 막을 내리게 되었고, 전쟁 후에는 입체주의의 체험을 바탕으로 각자의 양식을 찾아나섰답니다.

### 미술의 혁명가, 파괴자, 변덕쟁이: **파블로 피카소**

피카소Pablo Picasso, 1881~1973는 에스파냐의 안달루시아 지방 말라가에서 태어나 바르셀로나에서 성장했으며 공예학교 미술교사였던 아버지의 지도로 열 살 때부터 본격적인 그림 공부를 시작합니다. 열네 살이 되던 1895년 아버지가 새로 부임한 바르셀로나 라 론하 미술학교의 입학시험에서 피카소의 천재성은 빛을 발했지요. 보통 한 달 정도 걸려 완성하는 입학 과제물을 단 하루 만에 그려 제출했고, 어느 선배보다 뛰어난 재능을 보이며 우수한 성적으로 고등부에 합격해 사람들을 놀라게 했답니다.

흔히들 괴팍하고 아무렇게나 그려놓은 그림이나 이해하기 힘든 그

**그림 88. 피카소, 「아를캥」, 캔버스에 유채, 130.5×97cm, 바젤 미술관**
피카소의 우아한 신고전주의풍 스타일을 보여주는 대표작으로 민첩하게 그린 선과 흰색으로 밝은 면을 강조한 것이 감각적이다.
**그림 89. 피카소, 「세 사람의 악사」, 캔버스에 유채, 223×200cm, 1921, 뉴욕 현대미술관**
아를캥은 바이올린을, 피에르는 클라리넷을, 수도사는 아코디언을 연주하고 있다. 1916년경부터 사실주의풍으로 복귀한 피카소의 10여 년에 걸친 입체파 실험을 총결산한 작품이다.

림을 보고 '피카소 그림 같다'고 비아냥거리지만 이것은 피카소의 전체를 파악하지 못해서 그런 것이지요. 바르셀로나의 피카소 미술관에서 그의 수많은 초기 유화와 데생을 본다면 소년의 그림이라고 생각할 수 없을 만큼 완벽한 묘사력을 갖춘 천재 소년의 손놀림에 감탄할 것입니다.

새로운 세기가 시작되는 1900년, 열아홉 살의 피카소는 당시 전세계 젊은 예술가들이 동경하던 파리로 가 1904년까지 고향과 파리를 오가는 생활을 합니다. 이때 그는 청색을 사용해 노인, 걸인, 불구자, 창녀, 곡마단 같은 밑바닥 인생을 주제로 다뤘으며 파리에 정착한 1904년 4월, 몽마르트르의 꾀죄죄한 아틀리에에 처박혀 오로지그림 제작에만 열중한답니다. 몽마르트르 언덕길 중턱에 자리 잡은,

'세탁선'이라는 이름의 이 아틀리에는 피카소뿐 아니라 젊고 혁신적인 많은 화가들이 진을 쳤던 장소인데 이제는 파리의 명물이 되어 피카소의 후예들이 뿌리는 테레빈유(유화 기름) 냄새와 하얗고 조그만 명패가 방문객들을 맞고 있답니다.

청색을 주조로 인생의 불행을 그린 차가운 '청색 시대'는 동갑내기였던 첫 번째 연인 페르낭드 올리비에를 만난 후, 시인 아폴리네르와 함께 관람한 서커스에서 본 어릿광대 등을 따뜻한 장미색으로 그리면서 '장밋빛 시대'로 대치됩니다. '청색 시대'에는 아직 세기말의 분위기가 짙은 서정성 넘치는 표현을 볼 수 있고 '장밋빛 시대'에는 화면의 구성과 형태의 파악이라는 조형적 관심이 강하게 나타납니다.

세잔의 대회고전이 열린 1907년, 스물여섯 살의 피카소는 세잔의 작품과 아프리카, 이베리아 흑인 조각에 깊은 영향을 받아 입체주의 화풍이 두드러진 기념비적인 작품 「아비뇽의 여인들」<sup>그림 94</sup> 제작에 몰두합니다. 이 그림에서 시작된 입체주의풍의 탐구는 피카소의 생애뿐 아니라 20세기 회화의 역사에도 결정적인 영향을 미치게 되었지요. 형체의 평면화와 추상화를 시도한 「아비뇽의 여인들」을 처음 본 동료 화가 브라크는 놀라움과 충격에 멍하니 서 있을 수밖에 없었고 주변의 많은 친구들도 '피카소가 미쳤다'고 수군댔다는군요.

피카소는 계속해서 화면에 숫자나 문자를 넣기도 하고 종이를 붙이는 파피에 콜레를 시도하는 가운데 브라크와 긴밀하고 지속적인 친교를 나누며 변화무

**TIP**

### 피카소의 스타일 변화

· 청색 시대(1901~04): 차가운 인디고와 코발트블루를 주로 사용. 맹인 거지와 방랑자만을 그림. 연료가 없어 자신의 그림을 태워 몸을 녹이던 시절의 우울한 감정을 드러냄.

· 장밋빛 시대(1905~06): 장밋빛과 갈색조 사용. 어릿광대와 곡예사 같은 서커스 광대를 즐겨 그림. 감상적이고 로맨틱함.

· 니그로 시대(1907): 아프리카 가면의 추상성과 생동감을 그림에 조합함.

**그림 90. 피카소, 「게르니카」, 캔버스에 유채, 349×777cm, 1937, 마드리드 소피아 미술관**
1937년 파리만국박람회 에스파냐관 벽화로 그린 것이다. 프랑코와 결탁한 나치의 폭격으로 유서 깊은 도시 게르니카가 초토화된 것에 분개해 45점의 습작을 바탕으로 그렸다.

쌓한 조형 실험을 제1차 세계대전 직전까지 끊임없이 시도합니다. 피카소와 브라크는 대상을 해부하고 해체하여 분석하는 경향을 보였는데, 이는 인상파나 야수파가 감각주의에 빠져 잃어버린 대상의 존재를 회복하려는 시도였고, 대상의 해체와 회복을 통해 '자율성'을 획득하고자 했지요.

이러한 자율성으로 입체파 화가들은 대상을 해체하여 나름의 형체를 만든 후 그것으로 전혀 새로운 대상을 만들었고, 한 대상을 한 시점에서 보는 것이 아니라, 시점을 돌려가며 보고 각각의 단편을 그려 형태의 '순수한 리듬'을 찾고자 했답니다. 세잔이 그린, 석고처럼 단단한 형체를 오히려 파괴하고 흐트러뜨린 후 그것을 화면에 입체적으로 재구성하는 새로운 미학을 펼쳐 보인 것입니다. 제1차 세계대전 중인

> **TIP**
> ## 에스파냐내전
> 에스파냐 제2공화국의 인민전선 정부에 대항해 군부를 주축으로 한 국가주의자들이 일으킨 군사반란 (1936~39). 수십 년 동안 에스파냐의 역사와 정치가 국가주의자와 공화파로 나뉘어 발전했다.

그림 91. 피카소, 「소의 두개골이 있는 정물」, 캔버스에 유채, 130×97cm, 1924, 뒤셀도르프 노르트라인베스트팔렌 미술관
그림에 나타난 소의 두개골은 투우에 대한 피카소의 열렬한 관심을 보여주는 동시에 죽음의 강한 상징이기도 하다.

1917년 이탈리아 여행을 계기로 분석적이던 피카소의 화풍은 다시 급변하여 「세 사람의 악사」와 같은 평면적 입체주의 기법에 바탕을 둔, 조형성의 추구라는 종합적 화풍으로 발전합니다. 「앉은 여인」과 「아를캥」은 지중해의 인상과 이탈리아 고전미술의 영향이 반영된 작품으로 피카소다운 신고전주의의 독특한 스타일을 낳기도 했지요.

1925년부터는 고전주의 정신에서 멀어져 초현실주의에 접근했으며, 파리 피에르 화랑에서 처음으로 초현실주의 전시에 출품했고 조각에 심취하기도 하는 등 다양한 실험은 멈출 줄 몰랐답니다. "나에게 작품 하나하나는 연구이다. 그림에 진보라는 말은 없다. 다만 변화가 있을 뿐이다. 화가가 일정한 틀에 갇힐 때 그것은 바로 죽음을 의미한다. 나는 모든 것을 말로 하지 않고 그림으로 나타낸다."

1934년 에스파냐를 두루 여행하며 세계를 뒤덮은 전쟁의 불안을 '투우' 연작을 통해 표현했으며 에스파냐내전(1936) 중 독일 공군의 공습으로 인한 무차별 학살과 파시스트의 잔학성을 고발하는 「게르니카」를 제작합니다. 제2차 세계대전 중에는 파리에 남아 묵묵히 전쟁의 불안과 저항 정신을 내포한 「머리를 빗는 나부」, 「소의 두개골이 있는 정물」 등을 그렸답니다.

1950년 한국전쟁이 발발하자 「한국의 학살」을 고야의 「마드리드 1808년 5월 3일-프린시페 피오 언덕에서의 총살」의 구도를 차용해

그림 92. 피카소, 「한국의 학살」, 캔버스에 유채, 1951, 피카소 미술관
고야의 「1808년 5월 3일」 구도를 응용해 그렸다. 이미 쉰 살에 「게르니카」를 통해 파시스트의 잔혹성을 고발한 그는 일흔 살이 되어서도 극동과 한국전쟁의 비인간성을 이처럼 그림으로 폭로했다.
그림 93. 피카소, 「앉은 여인」, 캔버스에 유채, 92×73cm, 1923, 테이트 갤러리
청색 시대를 지나 장밋빛 시대를 예견하는 작품이다. 색채는 감정을 반영하기보다 현실에 충실한 방향으로 나아가고 있다.

그림으로써 몸으로 겪은 전쟁의 아픔과 폭력을 고발했으며, 일흔 살의 고령임에도 들라크루아의 「알제리의 여인들」이나 벨라스케스의 「시녀들」, 쿠르베의 「센 강변의 아가씨들」 등 과거 거장들의 작품을 변형해 그리는 '페러 프레이즈-표절화' 연작을 정열적으로 그려냈지요. 특히 「시녀들」을 참고한 44점의 연작과 '칸의 생활'을 그린 14점의 연작은 미국에서 개최된 〈피카소 대회고전〉(1957)에 전시되어 식을 줄 모르는 창작열에 세상은 감탄한답니다.

여든을 넘긴 나이에도 수많은 판화와 독자적이고 자유분방하며 에로틱한 경향의 작품까지 쉼 없는 창작 실험은 계속되었지요. 1973년 4월 8일 남프랑스 무쟁에서 두 세기를 걸쳐 아흔두 해 동안 내달려온 긴 생을 마감합니다. 미술의 혁명가이자 파괴자였으며 화려한 변신을 주저하지 않던 피카소는 과거의 고상한 취미에 몰두해 있는 화가들에게는 분노를, 새로움을 지향하는 소수의 외로운 화가들에게

는 경탄과 희망을, 그리고 다수의 대중에게는 엄청난 충격을 주고 20세기 미술의 표징과 우상이 되었던 것입니다.

### 「아비뇽의 여인들」

'현대의 가장 위대한 화가는 누구입니까?'라는 질문에 '피카소'라고 대답하면서도 '그의 그림을 좋아합니까?'라고 물으면 '천만에'라고 답하는 사람이 많습니다. 여덟 살 때 「투우사」를 그리고 열세 살에 미술교사였던 아버지의 화구를 물려받았으며 열일곱에 미술전에 입상했던 천재 피카소. 회화의 역사 전체를 통틀어 피카소만큼 마음대로 그림의 온갖 가능성을 끈덕지게 탐구한 작가도 드물다고 하겠습니다.

전통 화법에서도 누구에게도 뒤지지 않는 뛰어난 솜씨를 가진 그였지만 언제나 새로운 조형 질서를 찾기 위한 정열에 불타올랐죠. "내게 그림은 파괴의 집합체이다. 나는 그린다. 그리고 그것을 파괴한다"라는 그의 말대로 언제 어떤 작품이 나타날지 모르는 역동적 탐구정신은 평생에 걸쳐 계속되었습니다.

1907년, 스물여섯 살의 나이로 20세기의 혁명적인 대작이라고 불리는 「아비뇽의 여인들」

그림 94. 피카소, 「아비뇽의 여인들」, 캔버스에 유채, 245×234cm, 1907, 뉴욕 현대미술관
여인들과 꽃다발, 과일 광주리는 현재의 쾌락을 상징한다. 왼편의 여인이 손으로 받든 시체는 이 세상의 어떤 쾌락도 항상 죽음의 그림자에 위협당하고 있음을 암시한다.

을 완성한 피카소는 '세탁선'에 화가나 화상 등 친한 사람들을 초청해 그림을 자신만만하게 보여주었답니다. 고대 그리스 시대, 아름다운 육체의 이상이 만들어진 이래 서양의 오랜 예술사를 샅샅이 뒤져봐도 이렇게까지 매력 없고 추한 나부상이 그려진 적은 없었지요. 소년시절을 보낸 바르셀로나의 빈민가 아비뇽은 밤의 아가씨들이 선원들을 상대하는 집들이 늘어선 곳으로, 환락과 폭력, 어둡고 끈적끈적한 슬픔이 묻어 있는 어수선한 동네였지요.

19세기 말과 20세기 초의 불안한 시대 상황 속에서 유년 시절에 본 아비뇽의 여인들과 꽃다발, 과일 광주리를 통해 쾌락을 상징했지요. 그러나 왼쪽 여인이 손으로 받든 시체는 이 세상 어떤 화려한 쾌락도 언제나 죽음의 그림자에 위협당하고 있다는 것과, 풍만한 육체의 미녀들도 보잘것없는 시체로 변모하기 전 일시적인 모습에 불과하므로 결국 '죽음을 기억하라'는 알레고리(비유)를 그리고 있습니다. 처음 구상은 제작 도중 차츰 새로운 조형적 실험으로 바뀌어갔지요. 처음에는 명확한 깊이를 가졌던 실내가 평면 조각이 늘어서면서 전경과 거리감을 잃었으며, 중앙의 나부는 여성 특유의 부드러움이란 찾아볼 수 없는 평탄하고 단순한 형태, 뚜렷한 윤곽선으로 표현되었고, 눈은 정면을 보고 있지만 코는 옆을 보고 억지로 한쪽에 짓눌려 있는 듯 보입니다. 한 손을 치켜들고 중앙을 향해 모습을 드러낸 왼쪽 여인은 얼굴은 측면인데 눈은 정면을 보고 있으며 손과 발의 묘사는 불안하기 그지없습니다. 오른쪽의 두 나

### 파피에 콜레

회화 기법의 하나로 그림물감 외의 다른 소재를 화면에 풀로 붙여 회화적 효과를 얻는 표현형식. 사용되는 소재는 주로 종이류로 신문지와 악보 등 수없이 많다. 이미지의 연쇄반응에 호소하여 새로운 마티에르를 표현하기 위한 실험이다. 그러나 물질의 동존성(同存性)에 결함이 있음을 알게 되자 그림물감으로 직접 대상을 묘사하기도 했다. 이것은 17세기 네덜란드에서 시작된 트롱프뢰유 화법(trompe-l'œil, 세밀 묘사를 통한 눈속임 기법)을 참조한 것으로 1920년 다다의 전시회나 초현실주의 화가들이 사용했으며 에른스트가 창안한 콜라주 기법에서 집약되었다.

### 마티에르

그림물감의 재질 효과를 말하며, 재료와 기술을 통해 얻은 화면의 시각적 촉감을 일컫는다. 물감을 엷게 또는 두텁게 칠하거나 긁어내는 등 화가들마다 마티에르를 표현하는 방식은 다양한데, 이는 표현 기술의 한 요소로서 화가와 감상자에게 중요한 의미를 갖는다. 현대에 들어서는 물감에 모래를 섞거나 헝겊 등과 같은 이물질을 붙여 독특한 마티에르를 보여준다.

부는 여성이라기보다 괴물을 연상케 해 당시 젊은 예술가들의 관심을 불러일으키던 아프리카 조각의 영향을 읽을 수 있지요. 전통적으로 나부상을 감상할 때는 조형 질서와 색채로 완성된 멋진 육체의 아름다움에 매혹되는 기쁨이 있었다면 그 전통을 고의로 묵살했다고 하겠습니다. 어지간한 새로운 시도나 실험적인 표현에 익숙해 있던 몽마르트르의 젊은 화가들도 「아비뇽의 여인들」을 보고는 놀라지 않을 수 없었답니다.

피카소도 마티스와 야수파 화가들이 시도한 화면의 평면성을 강조하고자 실내 깊이를 없애고 나부들의 양감을 무시했지요. 마티스가 평면화한 화면에 색채의 해방을 꿈꿨다면 그는 색채보다 형태의 변모에 흥미를 보였으며, 세잔의 가르침에 따라 대상을 순수하게 조형적인 것으로 파악하고, 그것을 각각 면으로 분해한 후 재구성해 주관적인 화면을 만들려고 했지요.

이 작품에는 흑인 조각이나 가면이 지니는 영적인 상징성, 고대 이집트인들의 정면성의 법칙, 쿠르베의 현실 고발성, 고갱의 원시적인 소박성, 엘 그레코의 데포르메(변형), 세잔의 지적 견고성 등 온갖 요소가 어우러져 하나의 생경한 양식을 보여주고 있습니다. 모든 것을 자신의 것으로 끌어들이는 이러한 동화 능력이야말로 다른 화가들에게서는 찾아볼 수 없는

천재성이라 하겠습니다.

「아비뇽의 여인들」에서 출발한 입체주의 미술은 "나는 생각한다. 고로 존재한다"라는 데카르트 식 사고방식의 특성을 보다 뚜렷이 했을 뿐 아니라, 르네상스 이후 공간 구성과 형태 파악이라는 전통적인 그림 언어에 익숙해 있던 우리의 시각 관념을 명쾌하게 파괴하고 화가 개인의 독특한 세계를 당당히 표현할 수 있는 바탕을 만들어주었지요.

마침내 피카소의 통쾌한 파괴로 쟁취한 표현의 자유는 다양하고 새로운 그림, 새로운 조형언어를 낳으면서 기념비적 의미를 지니게 된 것입니다.

# 입체주의,
# 시간과 공간을 해체하다

20세기 초 피카소와 브라크는 입체파를 탄생시킵니다. 당시 야수파의 그림이 너무 주관에 치우쳐 색채의 감각만을 좇고 있다고 생각한 이들은 미술의 본질에 대해 진지하게 고민하던 중 형태를 통해 그것을 담아내기로 합니다.

그들은 형태를 간단한 면들로 단순화했습니다. 입체파가 시점을 달리하면서 사물을 분석했다는 사실은, 하나의 고정된 시점에서 사물을 파악하는 원근법의 근본적인 파괴라는 중요한 의미를 가집니다.

같은 시대에 물리학에서는 기존의 시간과 공간 개념을 파괴하는 새로운 관념인 아인슈타인의 상대성 원리가 등장합니다. 상대성 원리의 발견 이후 사람들은 시간과 공간을 절대적인 것이 아니라 상대적인 것으로 인식하기 시작했습니다. 미술을 말하다 갑자기 물리학 얘기를 꺼내 놀라는 독자들이 있을지 모르겠으나, 미술도 사회의 지적 발전과 함께 변화한다는 것을 알아주시기 바

랍니다.

시간과 공간은 절대적인 것이 아니라 보는 이의 시점에 따라 얼마든지 달라질 수 있기에 상대적이라고 할 수 있습니다. 이전에는 시간과 공간이 당연히 절대적인 것이라 생각했습니다. 그리고 원근법은 바로 그러한 전제에 바탕을 둔 사고의 산물이지요. 그러나 입체파는 원근법을 파괴하고 다양한 시점을 그림에 담았습니다. 그것은 물리학의 상대성 원리의 발견과 같은 혁명적인 변화였지요. 물론 피카소가 물리학에 대해 상당한 지식이 있었던 것은 아닙니다. 단지 비슷한 시기에 인식의 변화가 이뤄졌다는 것입니다.

그렇게 입체파는 그림에서 시점 이동을 통해 공간을 해체하기 시작했으며, 이러한 공간 해체는 미술에서만이 아니라 물리학, 철학 등 사회의 지적 발전과 함께했습니다.

# 아름다움을 내면으로 평행 이동하다 4..
추상주의

| 주제 | 자유로운 사상과 화가 개인의 생각 |
|---|---|
| 기법 | 주제가 아니라 형태와 색채를 중요한 표현 요소로 여김 |
| 대표 화가 | 칸딘스키, 몬드리안 |
| 분위기 | 무의식적, 환상적 |

추상화란 '사물의 사실적 재현이 아니라 순수한 점, 선, 면, 색채에 의한 표현을 목표로 한 그림'을 말합니다. 여기서 '추상'과 대립되는 '사실'은 미술 표현의 근원적인 두 가지 태도로 그 출발을 같이하고 있으며, 미술은 이 두 가지 태도의 상호 관계에서 발전해왔습니다.

우리는 흔히 현대 회화 중 이해하기 어렵고 아무렇게나 그린 것 같은 문양과 구성 들을 추상화라고 치부해버리곤 하지만 추상예술이 현대의 특산물이 아니라는 것은 과거의 예술 유산을 통해 얼마든지 확인할 수 있답니다. 원시시대 유물에서 발견되는 각종 문양과 인디언 예술의 기하학적 도형, 아프리카 예술의 화려한 장식과 이슬람교의 정교한 기하학적 장식, 그리고 고대 중국 청동기 문양과 우리나라의 고대 토기와 기와에 나타나는 도형과 상징 기호 들은 다 같이 현실에서 찾을 수 있는 구체적이고 사실적인 이미지가 아니었지요.

지역과 시대를 초월한 광범위한 흔적들 속에서 발견되는 각종 문양들은 추상예술의 원류라고 할 수 있으며, 일종의 공간 공포를 극

복하고자 한 인간 최초의 조형 욕구이자 창조 능력의 결과라 하겠습니다. 이러한 과거의 유물에서 발견되는 대부분의 문양이 주술적이고 상징적인 의미를 띠고 있다면, 현대의 추상화는 '회화 그 자체'에 목적을 둠으로써 그림의 '자율성'을 강조했다고 할 수 있지요. 그림이 획득한 자율성은 추상예술이 오늘날 누리는 대표적인 공적이라고 하겠습니다.

현대 추상의 전개는 20세기라는 현실적 필연성에 의해 나타납니다. 과학과 기계 문명의 위력은 세련된 지성미와 합리적인 기능미를 요구하게 되었는데 화가들은 여기에 능동적으로 대처했답니다. 웅장하고 화려하게 과대 포장되었던 전통 건축에서 기능적인 건축으로의 전환과, 새로운 감각으로 생산된 자동차며 생활용품들의 새로운 디자인에는 언제나 추상적인 선과 면 들이 포함돼 있었고, 이는 사회 전반의 미의식을 변화시켰지요. 추상미술을 두고 아직도 난해한 그림의 대명사로 치부하며 이해하지 못하겠다고 말한다면, 이는 곧 자신만이 이해하는 그림의 범위를 나름대로 정해놓고 자신에게 '보이는 것', 자신이 '보려는 것' 외에는 보지 않겠다고 억지를 부리는 것과 다름이 없습니다. 이미 피카소는 자신의 그림에서 진실을 보지 않고 도무지 보이는 게 없다고 투덜대는 사람들에게 "사람들은 새 소리가 왜 좋은지는 묻지 않으면서 그림은 왜 굳이 이해하려드는가"라며 항변했답니다.

현대 추상미술은 1930년대에 들어서 '추상·창조협회'가 결성되며 운동으로서 모습을 갖추게 되지만 그 출발은 1910년대의 입체주의가 낳은 다양한 현상에서 나타납니다. 칸딘스키의 색채에 의한 독일 표현주의 추상과 엄격한 기하학적 구성을 추구한 몬드리안의 네덜란

드 신조형주의, 그리고 사각도형으로 감성의 절대적 순수성 표현을 지향한 러시아의 화가 말레비치의 절대주의로 연결되며 추상 의지는 역사적 의미를 획득하게 되었지요.

추상운동은 하나의 경향을 주장하는 것이 아니라 자신의 '내적 필연성'에 따라 나름대로의 표현 수단을 유지해나갔으므로 추상예술 내부의 여러 가지 방법은 그야말로 '자율적'이고 다양하여 운동 자체

그림 95. 말레비치, 「들판의 소녀들」, 합판에 유채, 106×125cm, 1928~32
절대적인 순수성을 추구한 말레비치는 인물들과 배경을 기하학적으로 표현했다.

가 크게 두 가지 경향으로 나뉘었답니다. 하나는 최소한의 형태 질서를 선과 색의 비례로 엄격하게 표현한 몬드리안의 냉정하고 차가운 추상이었고, 다른 하나는 자신의 강한 내적 충동을 음악적인 선과 색으로 표현한 칸딘스키의 격렬하고 뜨거운 추상이었지요.

이 두 경향은 추상회화의 가장 중요한 과제였던 색채와 형태, 표현과 조형의 자율성 문제를 공유하면서 전후 추상미술로 계승되었고, 양차 세계대전 사이에서 터져 나왔던 현실주의와 함께 20세기 회화 운동의 혁신적 양대 조류로 자리매김했답니다.

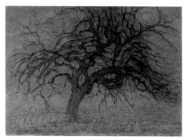

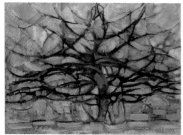

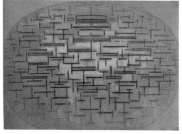

**그림 96. 몬드리안, 「붉은 나무」, 캔버스에 유채, 70×99cm, 1908, 헤이그 시립미술관**
몬드리안은 입체주의의 영향을 받은 후 나무를 소재로 색채 변화라는 새로운 조형 실험을 시도했다. 거칠고 두터운 화면을 보여주는 이 그림에는 아직 구상의 요소가 남아 있다.
**그림 97. 몬드리안, 「회색 나무」, 캔버스에 유채, 78.5×107.5cm, 1911**
입체주의의 영향이 한층 두드러지며 나뭇가지도 있는 그대로 그리기보다 형태를 단순화하고 있다.
**그림 98. 몬드리안, 「오션 5」, 종이에 목탄과 과슈, 1915, 페기 구겐하임 컬렉션, 베네치아**
파리의 건물에서 영감을 얻어 이 그림을 그렸다는 몬드리안은 "입체파가 공간에 입체감을 표현하고자 했다면 나는 평면을 이용해 입체감을 파괴했다"라고 자신만만하게 말했다.

## 직선으로 이룬 비대칭의 균형과 조화:
## 피트 몬드리안

20세기 초 독일 표현주의자들이 강렬한 표현을 추구하고 있을 때 네덜란드의 모더니즘을 이끌어나가며 미술에서 감정 표현을 억제하려고 힘썼던 인물이 몬드리안Piet Mondrian, 1872~1944이었습니다. 몬드리안은 네덜란드 암스푸르트에서 태어나 전통적인 그림수업을 거쳐 인상주의로 기울어져갔으며 이내 야수주의의 영향을 흡수하게 됩니다. 1912년 나이 마흔을 넘어서 파리를 방문하고는 입체주의 그림을 접한 후 한 사람의 평범했던 화가가 새로운 조형의 가능성을 공감하고 급격한 양식 변화를 보입니다. 일련의 '나무' 연작에서 확인할 수 있듯이 점차적으로 단순화 과정을 거쳐 기하학적인 조형세계에 도달하게 되었지요.

거칠고 두터운 화면을 보여주는 1908년의 「붉은 나무」에는 자연의 재현 요소가 남아 있었으나 1911년의 「회색 나무」를 보면 분석적 입체주의의 영향이 보이는 나무줄기의 단순화로 전단계의 재현적인 모습을 벗어났으며 1915년의 「오션 5」에서는 거의 수직, 수평의 짧은 단선으로 기호화한 구성작품이 만들어져 신조형주의의 기본 틀이 짜였답니다.

제1차 세계대전 발발 직전에 부친의 사망으로 네

딜란드로 돌아온 몬드리안은 고향에서 두문불출하며 1919년까지 입체주의에 의해 촉발된 구성주의 탐구에 몰두하며 엄격한 구성을 통한 새로운 조형이념을 확립해나갔답니다. 그는 자연의 전통적인 재현 방법에서 벗어나고자 했으며, 혼란한 전쟁 중에 특히 절실히 요구되는 '조화와 질서'를 예술에 담기 위해 직선을 사용하기로 마음먹었습니다.

"나는 계속되는 전쟁으로 고향에 머무르면서 교회의 파사드, 나무, 집 등을 소재로 추상적인 작업을 계속했다. 처음에는 인상파풍으로 순수한 리얼리티가 아니라 특정 감정을 표현한다고 느꼈다……. 그림에서 곡선들을 하나씩 없애나가자 수평선과 수직선만으로 화면을 구성하기에 이르렀고, 선은 십자형으로 교차하고 각각 분리되고 고립되었다."

제1차 세계대전의 혼란기 동안 그는 "자연이란 불쾌하고 무질서한 것이다. 이 지저분한 자연의 미술에서 벗어나 정확하고 기계적인 질서를 새롭게 창조해야 한다"라는 결론을 내렸던 것입니다.

1914년을 전후해서 우리에게 익숙한 수평과 수직, 그리고 원색에 의한 구성이 나타나기 시작했고, 1915년 한 지방 신문의 미술비평 기자였던 테오 판 두스뷔르흐와 만나면서 신조형주의 운동의 이론 체계를 정립하기 위해 『데 스테일』이라는 미술잡지를 창간하게 됩니다. 전문 미술지 창간과 더불어 그의 작품은 평면성을 획득하고 이는 개인의 작업에 머물지 않고 하나의 운동으로 확산되어나갔습니다.

『데 스테일』의 발간에 즈음하여 판 두스뷔르흐는 신조형주의의 명분을 다음과 같이 기술합니다. "진정한 현대의 예술가는 두 개의 기능을 가지지 않으면 안 된다. 첫째는 예술의 순수한 조형작품 제작

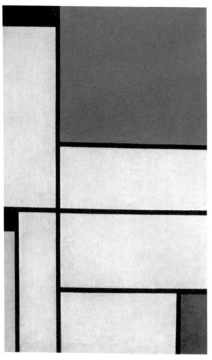

**그림 99. 몬드리안, 「회화 I 」, 캔버스에 유채, 1921, 개인 소장, 바젤**
"순수한 구성 요소들 사이의 순수한 관계만이 순수한 아름다움을 낳는다"라는 말로 선과 색의 순수성을 강조한 신조형주의의 이념을 실현한 그림이다.

능력이며, 둘째는 이 순수한 조형예술을 위해 공명심을 가지지 않으면 안 된다는 것이다. 이 목적을 달성하기 위해 하나의 개성 있는 정기 간행물이 필요하며 이러한 정기 간행물은 예술가와 대중을 더욱 가깝게 할 수 있을 것이다." 이 예술과 대중의 연결이란 관점은 곧 신조형주의의 미래를 향한 새로운 가치관을 확립해주었던 것입니다.

또한 몬드리안은 "순수한 사실성을 조형적으로 창조하기 위해서는 자연의 형태를 그 형태의 불변하는 기본 요소로, 자연의 진실성은 형태와 색채의 역동적인 움직임의 균형을 통해서만 표현될 수 있다. 순수성은 이를 획득할 때 가장 큰 효과를 거둘 수 있는 것이다"라고 주장하며 시대의 보편적인 미의식과 개인과 사회의 관계를 정립하는 합의점을 선과 색의 순수한 관계에서 찾았답니다. 그리고 화면은 수평선과 수직선 그리고 기본색으로 압축되어 구성된 것이지요.

1921년에 제작된 「회화L」에서 몬드리안의 새로운 조형에 대한 신념과 노력의 결실을 엿볼 수 있습니다. 그는 사선은 우연성과 불안감 또는 긴장감을 조성하므로 불순물로 여겼고, 생기를 나타내는 수직선과 평온함을 나타내는 수평선, 이 두 선이 적절한 각도에서 서로 교차하면 '역동적인 평온함'을 표현할 수 있다고 믿었지요. 빨강, 파랑, 노랑의 삼원색과 하양, 검정, 회색의 무채색만을 격자형으로 조심스

럽게 배치하면서 대단히 금욕적인 화면을 만듭니다. 몬드리안의 그림에서 볼 수 있는 사각들은 서로 비슷해 보이지만 실은 매우 정확하고 완전히 서로 다르게 계산되어 배치된 것이랍니다.

몬드리안의 예술이 혁명적이라고 하는 것은 그가 최초로 비대칭적인 것 속에서 균형의 가능성을 인식하고 그림으로 실현했다는 점 때문일 것입니다. 이전의 미술가들은 균형이란 항상 중심축을 둘러싸고 대칭되게 배치될 때, 즉 측면부가 중심부에 종속되어 중심이 측면부보다 우세할 때만 이뤄질 수 있다고 생각했답니다. 대칭은 하나의 계층적 질서로서 복종과 지배의 관계에서만 균형이 가능하다고 여겨온 것이지요. 천 년 동안 고정되어온 대칭 개념의 오랜 속박으로부터 해방을 약속한 비대칭 균형의 가능성 선언은 당시 자유의 복음과도 같았습니다. 다시 말해 대등 관계를 자유롭게 하는 데서 조화를 이룰 수 있다고 믿었고 실제로 그것을 완성했던 것이지요. 비대칭의 균형과 조화라는 혁신은 회화뿐만 아니라 1920년대 건축과 인쇄, 응용미술 전반에 새로운 이정표를 세웠답니다.

1940년 전화를 피해 뉴욕에 체류하면서 새로운 도시의 감흥을 담은 「브로드웨이 부기우기」로 새로운 조형세계의 활력을 과시했으며 신조형주의 식의 수평, 수직의 순수하고 절제된 내부 인테리어로 온 집안을 장식하는 등 만년에도 작업과 생활을 통해 자기의 뜻을 계속해서 펼쳐나갔답니다.

"미술이란 자연계와 인간계를 체계적으로 소멸해나가는 것이다"라는 그의 말과 같이 신조형주의가 미술사에 크게 기여한 점은 자연 속의 어떤 대상과도 연관되지 않음으로써 완전한 추상에 도달할 수 있었다는 점일 것입니다.

## 「브로드웨이 부기우기」

몬드리안은 극히 초기의 습작을 제외하고는 마치 수평선과 수직선에 홀린 사람처럼 가로세로의 직선들을 결합하는 방법으로 대부분의 작품을 제작했지요. 왜 그는 직선의 아름다움에 집중하게 되었을까요? 첫째는 고국 네덜란드 특유의 풍토에서 찾을 수 있겠습니다. 끝없이 펼쳐지는 평평한 대지에 솟아오른 교회와 풍차와 등대 들이 만드는 네덜란드의 풍광은 그 자체로 기하학적인 구성을 보여주지요. 두 번째로는 자신의 논리적 사고방식과 과감한 도전에서 비롯된 것이라고 하겠습니다. 마흔에 가까운 나이에 여러 차례 나무 연작을 되풀이해 그린 것에서부터 그의 실험정신을 엿볼 수 있답니다. 또한 입체파의 영향을 받은 이후 그 이념을 더욱 철저하게 추구함으로써 피카소와 브라크보다 더욱 순수한 추상에 도달했던 것이지요. 이러한 수직과 수평의 직선, 그리고 빨강, 노랑, 파랑의 삼원색과 하양과 검정을 기본색으로 하는 조화로운 구성을 평생 탐구하며, '순수한 색과 선에 의한 순수한 아름다움의 실현'이라는 차갑고 이지적인 '신조형주의' 추상기법을 현대미술사에 자리매김했던 것입니다. 결벽에 가까울 만큼 냉정하고 엄격했던 그는 평생 독신으로 지내며 문간에 언제나 튤립 조화를 장식해두고 항상 그곳에 아름다운 여인이 있는 것이라 여겼는데, 녹색 잎이 신경에 거슬려 결국 흰 물감으로 칠해버릴 수밖에 없었다고 합니다.

「브로드웨이 부기우기」는 몬드리안이 제2차 세계대전을 피해 1940년, 일흔에 가까운 노구를 이끌고 뉴욕으로 건너가 제작한 대표작이라고 하겠습니다. 근대 기계문명의 발달을 몸으로 겪은 20세기 화가들은 대도시의 이미지를 많이 그렸지만, 이 그림처럼 철저하게

**그림 100. 몬드리안, 「브로드웨이 부기우기」, 캔버스에 유채, 127×127cm, 1942∼43, 뉴욕 현대미술관**
몬드리안의 화법이 너무 금욕적이고 이지적이어서 법칙에서 자유로울 수 없는 한계를 갖고 있었다면, 만년에 그린 이 작품은 그러한 틀을 유연하게
뛰어넘은 역작이다.

추상적이면서도 생생하게 도시를 표현한 그림은 찾아보기 힘듭니다. 세계 대도시들 중 뉴욕만큼 직각의 요소가 지배하고 있는 도시는 없었지요. 현대적인 느낌으로 잘 계획된 대도시는 그의 차가운 감성을 흥분시키고도 남았을 것입니다. 모든 거리가 바둑판처럼 직각으로 교차되는 맨해튼의 도로들, 브로드웨이의 극장, 오락장, 식당들의 화려하게 명멸하는 네온사인과 고층 건물의 불 켜진 창과 꺼진 창들이 만들어내는 다채로운 추상 무늬들은 30년 전 고향 네덜란드의 시골 마을을 떠나 파리에 처음 왔을 때와 유사한 충격과 감동을 주고 거리를 산책하게 했겠지요. "나의 작은 색면들과 흑백으로 된 작품은 유화로 따지면 데생에 불과했을 뿐임을 지금에서야 이해하게 되었다"라고 당시 심경의 변화를 친구에게 보내는 편지에 밝혔답니다. 그리고 우리는 그러한 노화가의 충격을 「브로드웨이 부기우기」의 변화된 색채에서 읽을 수 있지요.

몬드리안의 화법이 너무 금욕적이고 엄숙해서 한계를 가질 수밖에 없었다면 만년의 이 작품은 그러한 위험을 유연하게 소화해낸 역작이라고 하겠습니다. 극도로 억제된 검정의 단조로운 직선이 금관악기 같은 밝은 황색으로 변하는가 하면 빨강과 파랑의 작은 네모들은 명멸하는 도시의 네온 불빛처럼 녹아내렸고, 재즈의 스타카토처럼 길고 짧은 살아 있는 리듬을 얻었답니다. 이전의 작품에 비하면 훨씬 밝고 경쾌한 젊음을 발산하고 있지요. 제2차 세계대전 중 전화를 피해 미국으로 건너온 유럽의 많은 화가들은 애호가들의 열렬한 환호를 받으면서도 파리에 대한 향수를 잊지 못해 전쟁 후 대부분 돌아갔습니다. 비록 몬드리안이 전쟁이 끝날 때까지 살아 있지는 못했지만 살아 있었다고 해도 아마 그대로 뉴욕에 머물렀을 것입니다. 그는

하늘 높이 수직으로 솟아오른 마천루의 차가운 기하학적 구성을 사랑했고, 생생한 재즈 리듬에 빠져 많은 레코드를 모아 작업실에서 귀를 기울였으며, 고령에도 불구하고 친구와 함께 할렘으로 가 흑인들의 생생한 재즈 연주를 즐겨 들었답니다.

몬드리안의 위대함은 자기가 만들어낸 법칙의 포로가 되지 않았다는 데 있을 것입니다. 「브로드웨이 부기우기」를 정점으로 한 만년의 뉴욕 시대 작품은 그가 오랜 시간 긴장된 정신과 날카로운 지성으로 유지해온 엄격한 법칙보다 자신의 감수성을 더 소중히 여기는, 마음이 열려 있는 예술가였음을 아름답게 증명해주었습니다.

## 음악적 리듬으로 이룬 순수추상의 실현: 바실리 칸딘스키

러시아 혁명이 한창 치열하던 1866년 모스크바에서 부유한 상인의 아들로 태어난 칸딘스키Wassily Kadinsky, 1866~1944는 모스크바 대학에서 법률과 정치경제학을 전공했습니다. 그가 미술에 관심을 갖게 된 것은 지방 법률제도 조사단원으로 각지를 방문하면서 전통적으로 전수되어온 민속예술에 매력을 느끼고, 1889년 에르미타슈 미술관에서 렘브란트의 그림에 감동을 받은 다음부터라고 합니다. 1895년 모스크바에서 열린 프랑스 인상파 전시에서 모네의 「건초더미」에 충격을 받을 무렵에는 이미 화가가 될 결심을 굳힌 상태였지요. 도르피트 대학의 법학 교수직을 사양하고 독일 아즈베 미술학교에 입학하면서 본격적인 화가 수업에 들어갔을 때는 그의 나이 이미 서른 살이었답니다. 뮌헨 왕립미술학교에서도 화가 수업을 받은 칸딘스키는

1902년 베를린 〈분리파전〉에 참여하면서부터 본격적인 화가 활동을 시작합니다. 처음에는 사실풍의 풍경을 그렸으나 점차 인상파와 야수파의 영향을 흡수하면서 자신만의 독특한 표현의 길을 찾게 되었지요.

1911년 프란츠 마르크 등과 청기사 그룹을 결성하기 전인 1908년 칸딘스키는 20세기 회화의 새로운 방향을 크게 결정짓게 될 중요한 체험을 일기에 남깁니다. "어느 날 해질 무렵 스케치를 하고 돌아와 생각에 잠긴 채 화실 문을 연 순간 형언하기 어려운 묘한 아름다움에 빛나는 그림을 마주하게 되었다. 무엇을 그린 것인지 전혀 알아볼 수 없었고 화면 전체가 불타는 듯한 밝은 색채들의 반점으로 채워져 있었다. 그러나 가까이 가서 보고 그것이 무엇인지 알아보았다. 바로 이젤 위에 거꾸로 놓여 있는 내 그림이었다." 뒤집힌 자기 그림이라는 것을 안 순간 불가사의한 아름다움은 사라져버렸지요. 다음날 뜻밖의 아름다움을 다시 경험하기 위해 그림을 이리저리 돌려놓고 가까이 또 멀리 두고 보기도 했지만 이미 그림이 눈에 익숙해져서 어제의 충격적인 매력은 느낄 수 없었답니다. 전날 그림을 그토록 아름답게 느낀 것은 무엇을 그린 것인지 알기 전에 먼저 '색채'의 빛남만이 전달되었기 때문이었지요.

칸딘스키는 이 체험에서 "객관성이라든가 어떤 대상의 묘사라는 것은 불필요할 뿐더러 오히려 장애물이 된다"는 것을 깨달았습니다. 이 우연한 발견 이후 화면에서 알아볼 수 있는 대상이나 형체를 조금씩 지워나갔고, 결국 완전히 버리는 순수 추상으로 나아가게 되었답니다. 그러나 자신도 '외적 대상 묘사'의 오랜 전통 속에 자라왔으므로 화면에서 대상을 없애기란 쉬운 일이 아니었지요. 1908년부터 10

년까지 모색과 고투의 시간을 보내면서 당시의 새로운 미학 개념을 제시한 빌헬름 보링거의 책『추상과 감정이입』을 탐구하며 서양 회화의 모든 역사에 반기를 드는 이론의 기초를 발견할 수 있었답니다.

보링거는 "예술 표현에서 추상 의지는 사물 재현을 통한 창작 활동과 마찬가지로 본래부터 존재하던 것이며 순환적으로 되풀이되는 역사 현상이다"라고 주장하며 원시 문양, 인디언이나 이슬람교의 기하학적 도형과 장식 등 많은 실례와 명쾌한 논리로 추상의 당위성을 증명해 보였습니다. 이미 대상의 재현을 넘어 색채와 형태 자체의 표현력을 자유롭게 추구했던 야수주의와 입체주의 입장과 경험을 잘 알고 있었던 그는 점차 새로운 미학을 바탕으로 자신의 생각을 명확한 이론과 그림으로 표명할 수 있게 되었습니다.

뛰어난 감수성, 엄격한 논리와 지성을 갖추었던 칸딘스키는 사실 재현을 거부하는 회화가 단지 장식적인 것에 머무르게 될 것을 염려했답니다. 그는 예술이 단순한 장식과 구별되기 위해서는 예술가의 감동에 바탕을 둔 '내적 필연성'이 있어야 하며, 예술가가 느낀 감동이 감각적으로 조형화되어 관객(감상자)을 감동케 할 수 있어야 한다고 보았지요. 또

그림 101. 칸딘스키, 「즉흥시 26」, 캔버스에 유채, 97×107.5cm, 1912
음악이 눈에 보이지 않는 소리로 영혼에 호소하듯 그림도 점, 선, 면, 색만으로 신비로운 감동을 불러일으킬 수 있으리라는 믿음을 실험한 그림.

그림 102. 칸딘스키, 「구성 Ⅳ」, 캔버스에 유채, 1911
그림 103. 칸딘스키, 「구성 Ⅷ」, 캔버스에 유채, 140×200cm, 1923, 뮌헨 시립미술관

한 그는 감상자의 영혼에 호소하여 '쌍방의 감동'을 이뤄내기 위한 방법을 음악을 예로 들어 설명했습니다. 이를 테면 자신이 좋아하는 파랑에 대해 "음악으로 말하면 옅은 파랑은 플루트와, 짙은 파랑은 첼로와 닮았다. 그리고 더욱 짙은 파랑은 콘트라베이스를 연상케 한다. 파랑은 그 깊이와 장중함에서 파이프 오르간의 저음부의 울림이다"라고 말했답니다. 평소 음악에 깊은 관심을 갖고 있었기에 그에게 색채는 어떤 의미에서 음악의 소리와도 같은 것이었지요. 그는 음악이 현실의 소리를 재현하지 않더라도 듣는 이의 영혼에 호소할 수 있듯이 색채와 형태, 구도도 그 자체로 보는 이에게 호소할 수 있다고 보았으며 이것을 추상예술 이론의 근거로 삼은 것이지요.

칸딘스키는 회화를 성립시키는 세 가지 원천을 자연의 직접적인 '인상'과 무의식적이고 우발적인 표현인 '즉흥', 시간을 두고 형성된 내적 감정의 표현으로 형성되는 '구성'으로 보았답니다. 그리고 실제로 1908년의 모색기부터 제1차 세계대전 전후에 걸친 추상회화 탄생 시기에는 「인상」, 「즉흥」, 「구성」이라는 제목의 작품을 그렸지요.

1911년 그 중심이 되어 결성되었던 '청기사' 그룹은 1914년 제1차

세계대전의 발발로 단 2회전을 끝으로 해산되었지만 표현주의의 확산과 더불어 실험적이고 도전적인 작가들에 의한 새로운 변화는 계승되었습니다. '추상회화의 아버지'로 불리는 그가 처음으로 완전한 추상화를 그리는 것도 바로 이 무렵이었답니다.

그는 뜻을 같이하는 동지들과 그룹을 결성하고 잡지를 발간했으며 저술과 창작을 병행하면서 자신이 개척한 추상미술의 이론 토대를 세워나갔지만 개인의 생애는 평탄치 못했답니다. 공산화된 조국 러시아를 떠나 독일과 프랑스를 전전하며 무국적자의 설움을 맛보았고 작품 또한 나치에 의해 '퇴폐예술'로 낙인 찍혀 외면당하는 불행을 당하기도 했지요. 나치의 박해 아래 고통당하던 그는 1939년 프랑스 국적을 얻어 파리에 정착하고 만년의 정열을 창작에 불태웁니다. 칸딘스키는 최초의 추상 수채화를 그린 1910년 이후 천년을 이어온 전통 기법을 철저하게 외면하고 점, 선, 면, 색 등으로 자신의 강한 내적 충동을 다양하게 표현해 '추상'을 조형화했습니다.

모든 사물은 표면의 한계를 넘어 그 이상의 무엇이 있다는 미지 세계에 대

그림 104. 칸딘스키, 「완만한 상승」, 캔버스에 유채, 89.4×80.7cm, 1934, 뉴욕 구겐하임 미술관

한 현대적인 '추상 충동'을 일깨워 창조의 정신세계를 확장해주었던 것이지요.

## 「즉흥」

칸딘스키가 최초의 추상화를 그린 것은 어느 날 거꾸로 놓인 자신의 그림을 보고 충격을 받은 후인 1910년이었습니다. 이미 법률과 경제학을 전공해 논리성을 갖추었던 그는 화면에서 대상을 지워 없애는 추상화(비구상회화)의 실험과 생각들을 그림뿐만 아니라 일기 형식으로도 많이 기록해두었답니다. 자신의 예술에 대한 생각을 붓 가는 대로 기록한 10여 년의 자료들을 모아 『예술에서의 정신적인 것에 대하여』(1911년 12월, 뮌헨, 라인하르트 피터 출판사)라는 책을 발간합니다. 그는 이 책에서 '내적 연성의 원칙'을 이렇게 정리합니다. "일반적으로 색은 영혼에 직접적인 영향을 미치는 수단의 하나이다. 색은 하나의 건반을 유용하게 움직여 인간의 마음을 움직이는 손이다. 색의 조화는 인간의 영혼과 밀접한 관계를 갖고 있다. 따라서 이 원칙을 토대로 색을 조화시켜야 한다. 이러한 기본 원리는 내적인 연성의 원칙에 의해 표현할 수 있다."

칸딘스키는 객관적인 대상을 화폭에 어떻게 재현하느냐가 아니라 자신이 대상에서 느낀 내적 감동을 보는 사람에게 어떻게 순수하게 전달할 수 있을까를 모색하고 고뇌하면서 전통 기법을 뛰어넘어 점, 선, 면, 형, 색 등의 조형요소들로 독창적인 그림을 그렸던 것입니다. 텔레비전 쇼 프로그램의 소리를 죽이고 화면을 다시 보면 노래하는 가수의 모습과 안무에 열중하는 아가씨들의 몸짓은 물론 배경의 현란한 무대장치까지 뚜렷하게 돋보이는 것을 경험할 수 있을 것입니

그림 105. 칸딘스키, 「즉흥」, 종이에 연필 · 먹 · 수채, 49.6×64.8cm, 1910, 파리 국립현대미술관
예술가의 내적 감동을 순수하게 표현하려고 했다. 자유분방한 색채와 경쾌한 리듬의 형태, 유연한 화면 구도에서 음악적 효과를 볼 수 있다.

다. 마찬가지로 그림 속에 꽃과 여인 같은 대상을 제거하면 그림은 어느덧 선과 색의 어울림만 남게 되어 그것만으로 새로운 감흥을 얻을 수 있겠지요. 이처럼 그림에서 화면에서 대상을 제거하는 일이야 말로 자신이 할 일이라고 굳게 믿었는지도 모릅니다. 재미있게 엮은 소리의 묶음을 음악이라 한다면 그림은 재미있게 구성한 선과 색의 묶음이라 할 수 있다는 것이지요. 그림에서 여인과 꽃, 사과와 풍경 만을 찾으려는 사람은 음악처럼 순수 조형 요소만으로 풀어놓은 추상화의 조화로움 앞에서 어리둥절할 것입니다. 그림에서 가장 중요

한 선과 색을 보지 못하고 있다는 것이지요.

칸딘스키에 의하면 예술작품이란 내적 요소와 외적 요소로 이뤄지는데, 내적 요소란 예술가의 영혼이 느끼는 감동이며 예술가는 그 감동을 작품으로 표현해야 하지요. 한편 작품을 통해 관람자가 예술가의 감동을 체험하는 것을 외적 요소라 하는데, 이 쌍방의 감동이 없으면 예술은 성립되지 않는다고 말했습니다. 이러한 쌍방의 감동은 음악에서처럼 예술가와 관람자의 소통을 의미하지요. 이런 전달에 의해 예술은 단순한 장식품을 넘어 하나의 표현이 되며, 그 표현에서는 외계 사물의 재현 여부를 뛰어넘어 '내적 감동' 자체가 중요한 의미가 되지요. 이와 관련해 "내적 요소, 곧 감동은 어떤 일이 있어도 존재해야 한다. 그렇지 않으면 예술작품이란 하나의 눈가림에 지나지 는다. 내적 요소는 예술작품의 형태를 결정한다"라고 주장했답니다.

칸딘스키의 그림에서는 어느 것이든 음악적 효과를 엿볼 수 있습니다. 그것은 자유분방한 색만이 아니라 경쾌한 리듬의 형태와 수평·수직이 전혀 없는 화면 구도에서도 느껴지지요. 대상이 설핏 보이는 것에 「인상」, 순수한 내적 필연성에서 그려진 것에 「즉흥」이라는 제목을 붙였고 오랜 시간 공들인 작품을 「구성」이라 하여 이 세 가지를 하나로 융합해 '교향악적인' 추상으로 발전시켰던 것이랍니다.

"내적인, 영적인 필연성에서 나오는 것은 모두 아름답다. 내적으로 아름다운 것은 결국 아름다운 것이다"라고 역설한 그의 말은 다소 이해하기가 어렵지만, 자신의 예술이 일정한 양식을 표현하는 수단이라는 확고한 신념을 갖고 새로운 표현 방법을 찾아나간 그의 태도에서 선각자의 위대함을 읽을 수 있을 것입니다.

칸딘스키는 1944년 세상을 떠난 후에야 차츰 알려지기 시작해 오늘날에는 현대 추상미술의 아버지로 인정받게 되었지만 그가 걸은 길은 스스로 개척하고 혼자 걸을 수밖에 없었던, 시대와 역사를 앞선 외로운 길이었습니다.

# 기계문명의 구성이 낳은
# 신조형주의

신조형주의는 최고도로 발전한 산업문명, 기계문명과 매우 밀접한 관계를 갖고 있습니다. 또한 문명의 기하학적 구도에서 직접적인 영향을 받았답니다. 좀 더 구체적으로 말하자면 현대의 건축과 산업디자인에서 영향을 받은 것이지요. 공업재료, 즉 강철, 쇠, 유리 등의 구성이 영감의 원천이 되었고, 기계문명의 기능주의를 이상으로 삼았답니다.

신조형주의의 대표격인 몬드리안은 감성을 중시하던 그간의 미술 풍토와 전혀 다른 세계를 보여준 흥미로운 인물입니다. 그의 독특한 미술세계는 산업문명에 대한 예찬이자 기계문명에 대한 찬가입니다. 그렇다면 그가 그런 세계를 형성할 수밖에 없었던 이유에 대해 생각해보지 않을 수가 없지요.

우선 몬드리안이 잘 닦인 도로와 서로 연결되어 있는 운하가 기계적으로 배치되어 있는, 인공 조성된 찬란한 도시문명의 모습을 바라보며 살아왔다는 사실을 지적하지 않

을 수 없습니다. 더구나 그는 다른 산업국가와 달리 경관이 빼어나고 산업디자인이 발달한 네덜란드 출신입니다. 즉, 그의 미술에서 산업문명에 대한 반감을 찾아볼 수 없는 것은 어쩌면 그가 다른 산업국가와는 조금 다른 모습을 보인 네덜란드 출신이어서가 아닐까 생각합니다.

자연을 혼란스러운 것으로 생각한 반면 문명은 질서를 갖추고 잘 짜여 있는 것으로 여긴 몬드리안은 자연을 버리고 도시문명의 질서를 본떠 신조형주의라는 새로운 양식의 미술을 추구했습니다. 그 목표는 물론 실제의 자연에는 결여되어 있는 정확하고 기계적인 질서를 창조하는 것이었습니다.

# 반예술의 폭풍 5..

## 다다이즘

| 주제 | 자유분방한 주제 |
|------|------|
| 기법 | 콜라주, 프로타주, 다양한 재료 사용 |
| 대표 화가 | 아르프, 뒤샹 |
| 분위기 | 전위적 |

　　1870년 프로이센-프랑스 전쟁 이후 유럽은 평화롭고 좋은 시절을 보내고 있었으나 1914년 독일군의 갑작스러운 벨기에·프랑스 침략은 전 유럽을 전쟁의 소용돌이에 빠뜨렸습니다. 최초의 전면적인 세계대전은 작은 땅을 쟁취하고자 하루에도 수백 명이 피를 흘리고 천만 명이 넘는 인구가 학살당하는 광란의 마당이었지요. 평화는 철저하게 파괴되었고 '좋은 시절'을 즐기던 사람들은 끝 모르는 절망과 환멸에 빠졌답니다. 예술가들은 가공할 전쟁을 일으킨 사회의 역사와 철학과 문화를 거부해야 할 대상으로 보았고, 이전까지의 보편적인 예술의 개념에 대반란을 일으켜 유구한 전통과 합리적 사고에 대한 불신이 걷잡을 수 없이 번져나갔습니다.

　　다다이즘의 기운은 스위스의 취리히와 미국의 뉴욕에서 태동하여 1917년 독일을 거쳐 중부 유럽 국가들로 퍼져나가 국제 규모의 문화 예술운동으로 발전했지요. 취리히의 다다는 1916년 전쟁을 피해 중립국인 스위스 취리히에 모인 유럽 각국의 많은 젊은 예술가들이 독

일인 휴고 발이 개업한 '카바레 볼테르'를 거점으로 운집하며 발생한 운동으로 최초의 집단적인 분열 증상을 나타냅니다.

이들은 즉흥적이고 무질서한 프로그램으로 밤을 밝혔습니다. 한쪽에서 샹송을 부르면 시인들은 의미 없는 즉흥적인 시구를 여러 나라 말로 읊조렸고 다른 이들은 개처럼 짖어댔습니다. 강렬한 흑인 음악이 흐르면 웅변가는 관객들에게 욕을 퍼붓고 무용수들은 우스꽝스런 옷을 입고 무대 위를 펄쩍펄쩍 뛰어다녔으며 화가들은 태연하게 그림을 벽에 걸어 전시를 하는 등 폭발 직전의 정신적인 자유를 부르짖었지요. 다다의 창시자였던 화가 장 아르프Jean Arp, 1886~1966는 "우리는 다다를 창조라는 약속의 땅으로 인도해줄 십자군이라 부른다"라고 말했습니다. 카바레 볼테르는 서양 문화 전체에 반발하는 행동과 작품 들의 집합소였고, 현실세계에서 벗어나고자 하는 떠들썩한 대중으로 가득 찼답니다. 여기 모인 예술가들은 전위미술, 특히 표현주의까지도 전쟁을 만드는 기계의 부속품으로 여겨 배척했답니다.

아무 뜻도 없는 '다다'라는 명칭은 『카바레 볼테르』라는 잡지 편집과정에서 프랑스어-독일어 사전을 뒤적이다 우연히 발견한 단어였는데, 아무 의미 없는 단체 이름처럼 멤버들은 의도적인 것 일체를 배제하고자 했답니다. 이 잡지는 훗날 유럽 각국에 다다 현상을 점화시키는 역할을 담당하게 되지요.

1918년에 발표된 '다다 선언'은 "다다는 어떤 것도 의미하지 않으며, 어떤 강령도 갖지 않는다는 강령을 갖고 있다"면서 절대적인 무전제성을 내세우며 다음과 같이 강조했습니다. "화가도 아닌, 문학가도 아닌, 음악가도, 조각가도, 종교가도 아닌, 사회주의자, 정치가도, 민주주의자도, 경찰도 아닌, 정당도 아닌 것이다. 어리석은 것은

아직도 많다. 그 많은 어떤 것도 아니다, 아니다. 아니다, 아니다. 거기에서 우리는 희망을 발견한다. 새로운 것, 그 새로움은 가장 진부하지 않은 데서 가장 직접적이고 순수하게 나온다는 것을……."

뉴욕 다다는 1914년 수많은 유럽 이민자들이 자유로운 분위기의 미국으로 몰려들고, 사진작가 앨프리드 스티글리츠의 화랑과 예술 후원자 월터 아렌스버그의 살롱을 통해 뉴욕 전위예술가들과 접촉하면서 활동을 전개하기 시작합니다. 특히 화랑 291을 중심으로 마르셀 뒤샹과 맨 레이는 충격적인 전시를 개최하며 뉴욕 다다의 선구자로 활약했지요.

뒤샹은「계단을 내려오는 누드」로 유명해진 후 계속해서「자전거 바퀴」와「샘」등의 레디메이드ready-made 오브제 작품을 발표합니다. 뒤샹의 작품들은 전통 미술의 기본 개념을 뒤흔들고 '반反예술'의 개념을 탄생시켰으며, 다다의 강렬한 가치 부정적 관념과 함께 추상미술, 현실주의 또는 제2차 세계대전 후 1960년대의 예술 등에도 강한 영향을 주었답니다.

1922년에는 각국에 흩어져 다다 운동에 참가했던 예술가들이 파리에 모여 대규모의 국제전을 개최했는데, 피카비아, 뒤샹, 레이, 아르프, 에른스트, 차라 등이 참가했지요. 그러나 다다는 "다다가 계속되기 위한 유일한 방법은 다다가 존재한 것으로 끝나는 것이다"라는 브르통의 선언과 더불어 1922년 해산되었고, 대부분의 다다이스트들은 초현실주의 운동에 가담하게 되었답니다. 미술사에서 다다의 공헌은 미술이란 지적이고 고급스러워야 한다는 강박을 깨주었고 예측 불가능의 우연 요소를 첨가했다는 점일 것입니다.

> **TIP**
>
> **반예술**
> 예술의 소재는 아름다워야 한다는 고정관념에 반대해 혐오스럽거나 아름답지 않은 것을 소재로 삼은 예술.

## 그림의 실험에서 아이디어의 탐험으로: **마르셀 뒤샹**

프랑스 북부 노르망디 지방의 블랭빌에서 태어난 뒤샹Marcel Duchamp, 1887~1968의 일가는 예술가 가족이었습니다. 6남매 중 맏형 자크 비용은 입체파 화가였고, 둘째형 레이몽 뒤샹 비용은 제1차 세계대전의 전장에서 젊은 나이로 전사한 이색적인 조각가였으며, 여동생 쉬잔도 역시 화가였지요. 셋째로 태어난 마르셀 뒤샹은 두 형이 이미 아버지를 설득하여 예술가의 길을 걸은 덕분에 주저 없이 예술가의 길을 선택할 수 있었답니다. 1905년 루앙에서 중학교를 졸업하자 파리에 진출해 있는 형들과 합류하여 아카데미 쥘리앙에서 본격적인 화가 수업을 받았습니다.

마르셀 뒤샹의 화가로서 출발은 1908년부터 2년 동안 세잔과 입체파 그림을 그려보며 〈앵데팡당〉과 〈살롱 도톤〉에 출품하면서 시작되었지요. 형들의 아틀리에에서 열리는 예술가들의 모임에 동참하며 감성을 키우던 그의 천재다운 개성이 섬광처럼 나타난 때는 「계단을 내려오는 누드」라는 그림을 그린 1912년입니다. 계단을 내려오는 나체 형상을 마치 중첩되게 연결한 금속판처럼 표현한 이 작품은 입체주의가 풍미하던 당시로서도 너무나 파격적인 것이어서 그해 〈앵데팡당〉 출품이 거부되기까지 했답니다. 그러나 이 작품은 1913년 뉴욕 제69보병연대 병기 창고에서 열린 〈인터내셔널 모던 아트-아모리 쇼〉에 출품되자 대단한 반향을 일으켜 뒤샹은 일약 전위미술의 대표적인 젊은 작가로 알려졌습니다.

이 전시회는 유럽의 새로운 미술사조들을 대규모로 미국에 선보여 엄청난 조소와 비난과 호기심을 유발하지만 여전히 보수적이었던

미국의 관객들은 마티스의 대담한 색상이나 피카소의 해체된 형태들, 뒤샹의 다다 작품을 감상할 준비가 되어 있지 않았지요. 그러나 미국의 화가들은 대서양 건너 파리를 중심으로 한 미술의 대변혁에 차차 공감하게 되었고 진보 성향의 화가들에 의해 사실주의와 자연주의의 유산에서 벗어날 수 있는 계기가 마련되었으며 양차 세계대전 이후 미국이 현대미술의 중심축을 형성하는 발판이 되었답니다.

뒤샹은 화가로서 명성을 떨치던 시점에서 "나는 아이디어에 관심이 있지 오직 망막에만 호소할 뿐인 결과물에는 흥미가 없다. 그러므로 다시 한번 마음속으로 자유롭게 구상해보고 싶다"라며 그림 그리기를 중단합니다. 그는 작품 구상을 완성작보다 더 중요하게 생각했는데, 그 결과 '레디메이

그림 106. 뒤샹, 「계단을 내려오는 누드 2」, 캔버스에 유채, 147×89.2cm, 1912, 라델피아 미술관
움직이는 과정을 저속 촬영하듯 묘사한 특이한 그림이다. 몸의 윤곽을 알아볼 수 없도록 연속 동작을 보여주어 미술의 전통 개념을 바꿔놓았다.

드(기성품)'라는 새로운 미술형태를 개발하게 되었지요. 1915년 뉴욕의 한 철물점에서 눈삽을 사서 「부러진 팔 앞에」라는 제목으로 발표하는 등 도발적인 실험을 계속하던 뒤샹은 1917년 〈제1회 독립미술가협회전〉에 남자 소변기 「샘」을 선보입니다.

이 작품은 머트사의 남자 소변기 기성품을 구입해 변기 몸체에 R. Mutt('얼간이'라는 뜻)라고 서명한 뒤 「샘」이라는 제목으로 출품하지만 반도덕적이라는 이유로 출품을 거절당했고, 「계단을 내려오는 누

**그림 107. 뒤샹, 「샘」, 1917, 파리 국립현대미술관**
창조의 의미는 뭔가를 만드는 것에만 있는가? 생각을 제시할 수 있는 뭔가를 발견하는 것도 창조가 아닐
까? '과연 창조란 무엇인가'라고 반문하며 사물을 새롭게 보기를 제안하고 있다.

드」 이후 또 한 번의 격렬한 물의를 일으켰지요. 〈독립미술가협회전〉은 원래 어떤 작품도 심사를 거치지 않고 전시하게 되어 있음에도 불구하고 끝내 뒤샹의 작품을 거부한 것으로 보아 새로운 모험에 굶주려 있던 뉴욕의 미술계조차도 뒤샹의 생각이 꽤 충격적이었나봅니다.

뒤샹은 「리처드 머트 사건」이라는 제목의 글로 자신의 예술을 당당하게 변호했답니다. "그들은 6달러만 지불하면 누구나 출품할 수 있다고 했다. 리처드 머트는 변기를 내보냈으나 부도덕하고 실물을 표절했다고 거부했다. 매일 화장실에서 보는 변기가 왜 부도덕한가? 머트 씨가 자신의 손으로 이 작품을 만들었는지 아닌지는 중요한 문제가 아니다. 그는 이것을 '선택'했던 것이다. 그는 생활의 일상품에 새로운 이름과 관점을 부여하고 그것에서 실용적인 의미를 없애 새로운 의미를 부여한 것이다." 이로써 뒤샹은 "표현되지 않은 것이라도 의도된 것"이라는 레디메이드의 의미를 명확히 제시함으로써 미술가의 순수한 감성과 상상력을 원천으로 하던 '창조'의 전통 개념을 '선택'의 개념으로 전환해 미술의 새로운 경지를 개척했답니다.

유화 작업에 흥미를 잃고 한동안 체스(서양 장기)에 몰두하던 뒤샹은 1919년 6월에 잠시 귀국하여 파리 다다 그룹과 교류하면서 레오나르도 다 빈치의 「모나리자」 복제화에 수염을 그려넣은 또 하나의 풍자적인 레디메이드 작품을 선보여 사람들을 놀라게 했습니다. '그녀의 엉덩이는 뜨겁다Elle à chaud au cul'라

TIP

## 레디메이드

마르셀 뒤샹이 창조한 새로운 미적 개념. 입체파 시대에 뒤샹이 도기로 된 변기에 「샘」이라는 제목을 붙여 1917년 〈제1회 독립미술가협회전〉에 출품함으로써 레디메이드(기성품)라는 명칭이 일반화되었다. 뒤샹에 의하면 레디메이드, 즉 기성품이 그것이 놓여 있던 기존의 환경이나 장소에서 옮겨지면 본래의 목적성과 의미를 상실하고 무의미해진다는 것이다. 이것은 브라크나 피카소, 또는 초현실주의 작가들이 바닷가의 조약돌이나 짐승의 뼈 등을 주워 오브제(objet)로 사용한 방법과 상통하는 것으로, 미에 대한 새로운 해석을 보여준다. 미에 대한 이러한 개념은 전후 미술, 특히 팝아트 계열의 화가들과 신사실주의와 개념 미술가들에게 많은 영향을 끼쳤다.

는 문장을 프랑스어로 소리 나는 대로 옮겨 적은 'L.H.O.O.Q'를 작품 제목으로 삼아 레오나르도의 동성애를 희화했다고 뒤샹은 설명했지요. 언어와 물체를 병치해서 뜻이 생기거나 없어지는 무의미, 즉 난센스를 보여주고자 한 것입니다.

1미터의 실을 1미터 높이에서 떨어뜨려 생긴 곡선 모양을 그대로 살려 「기준정지 장치」(1914)라고 제목을 지어 작품화하는가 하면, 4장의 엽서에 무작위로 문장을 타이핑한 「일요일의 랑데부」(1916)를 발표해 그림에 대한 관념의 틀을 벗어버렸답니다. 또한 5장의 유리판을 모터로 돌려 착시현상을 일으키는 「회전 유리판」(1920)과 평면과 입체의 변환을 시도한 「회전반구」(1925)를 통해 아름다운 결과보다는 개념의 신선한 충격과 상상력을 보여주는 데 관심을 집중했지요.

1915년부터 구상하여 1923년에 중단해 미완인 채로 서명해버린 수수께끼 같은 작품 「거대한 유리-또는 독신 남자들에게 발가벗겨진 신부, 그조차도」[그림 109]를 만든 후 뒤샹은 작업에서 완전히 손을 떼고 뉴욕 거리를 산보하거나 워싱턴 광장에서 체스 놀이에 몰두해 버린답니다. 1968년 10월 2일, 여든한 살의 일기로 눈을 감은 뒤샹의 유언에 의해 생전에 발표하지 않은 작품 한 점이 필라델피아 미술관에 기증되었습니다. 작품은 하나의 낡은 나무문이었는데 핵심은 이 문이 아니라 문 윗부분에 두 개의 못이 뽑혀 생긴 구멍 속에 있었답니다. 구멍 안의 광경은 유언에 따라 사진으로 공표하지 못하게 했는데, 멀리 하늘과 숲과 한 줄기 폭포가 떨어지는 연못이 그려져 있고 가랑잎이 깔린 대낮같이 밝은 숲길에 벌거벗은 여인이 얼굴 없이 유령처럼 가스등을 들고 누워 있는 풍경이었다는군요. 「(1)낙하하는 물, (2)조명용 가스가 주어진다면」으로 명명한 이 작품을 1944년부

**그림 108. 뒤샹, 「(1)낙하하는 물, (2)조명용 가스가 주어진다면」, 242.6×177.8×124.5cm, 1944~66,   라델피아 미술관**
1968년 뒤샹이 마지막으로 남긴 '반예술'의 대표작. 자신이 죽은 뒤 발표하도록 유언을 남겼는데, 두 개의 못 구멍을 통해 수수께끼 같은 풍경을 들여다보게 되어 있다.

터 비밀리에 작업했다고 합니다.

인간의 모습이라고는 찾아볼 수 없는 거대한 유리에, '독신남자들에게 발가벗겨진 신부, 그조차도' 같은 난데없는 제목을 붙였고, 상당히 구체적인 광경을 담고 있는 마지막 작품에는 마치 물리 문제를 연상케 하는 전혀 무관한 제목을 붙여 역설적인 '무의미'를 보여준 것이지요.

화가로서 넘치는 재능을 가졌음에도 불구하고 미련 없이 '예술 제작'을 포기하고 체스 게임에 열중하며 즐기는 한편, 전통 미학에 뿌리박은 '신성한 예술'이라는 우상 숭배에 '반예술'로 저항했던 그는 순수한 상상력과 탁월한 전위성으로 새로운 미술의 경지를 개척했던 것입니다. 본인이 현대예술의 새로운 전통과 우상이 되어버리는 아이러니의 신화와 함께.

## 「거대한 유리-또는 독신 남자들에게 발가벗겨진 신부, 그조차도」

마르셀 뒤샹은 1915년부터 1923년까지 뉴욕에서 유례가 없을 정도로 부조리한 작품을 만드는 데 혼신의 힘을 쏟고 있었습니다. 이미 「계단을 내려오는 누드」로 미국 화단에 대단한 반향을 일으켰으며 혁신적인 젊은 작가로 알려져 있었고, 그림 그리기를 그만두겠다고 선포하는가 하면 남자용 변기 기성품을 서명만 해서 전시회에 출품하는 등 당시 미술계의 이단아로서 야유와 기대를 동시에 받았지요. 「거대한 유리」로 통칭되는 이 작품은 8년간이나 집요하게 매달렸던 것인데 결국 제작을 중단해서 미완으로 남았습니다. 1912년부터 유화 작업과 일기에 기록해오던 자료들을 정리해 1915년에 천천히 제작에 임했는데, 몇 년 동안 발전시켜온 교묘하면서도 사람을 당황케 하는 표현 기법이 사용되어 매우 복잡한 양상을 띠게 되었지요. 아래위로 잇대어놓은 두 장의 커다란 유리판에 위는 '신부'를, 아래는 '독신자'를 비구상적인 도상으로 나다냅니다.

'신부'의 부분 이미지는 내연기관으로 나타냈는데, 화학적 변화가 욕망의 고조를 상징하고 있으며 연기 같은 형태는 '은하수'라 불렸지요. 은하수 안의 창 같은 부분은 3장의 거즈를 공중에 매달아서 우연하게 얻은 형태랍니다. 은하수는 내연기관의 배기가스로 보이는데 도상과의 관계를 논리적으로 해독할 수는 없습니다. '독신 남자' 부분의 9개의 이상야릇한 형태는 왼쪽부터 기병, 헌병, 하인, 배달부, 도어맨, 가톨릭 신부, 무덤 파는 인부, 역장, 경찰관으로 명명되어 있으며 주물로 만들어진 9개의 형태는 가스로 채워져 있다는군요. 이것들이 상단의 모세관을 통해서 중앙의 7개의 삼각추가 중첩되어 있는 '여과기'로 운반된다고 합니다. 이 가스의 이동을 통해 독신 남자

그림 109. 뒤샹, 「거대한 유리–또는 독신 남자들에게 발가벗겨진 신부, 그조차도」, 유리 · 쇠틀 · 유채 · 바니시 · 납
철사, 486×324cm, 1927, 상트페테르부르크 에르미타슈 미술관

기계적인 운동 작용은 독신자들의 욕망 고조를 상징한다. 그러나 그 욕망은 신부를 성적으로 개화시킬 수 없다는
의미를 담고 있다. 결국 불만족스러운 욕망의 순환성을 상기시킨다.

들의 욕망 고조를 느낄 수 있고, 가스는 마지막으로 중앙의 초콜릿 분쇄기의 회전으로 소멸되어버려 독신 남자들의 욕망이 자위로 끝난다는 것을 알 수 있습니다.

결국 '독신 남자'들은 기계적인 운동 작용으로 욕망이 고조되었으나 그 욕망은 '신부'를 성적으로 개화할 수 없다는 의미를 담고 있는 것이지요. 마치 기계처럼 형상화된 인물들의 주기적으로 나타나는 불만족스러운 욕망의 순환성을 그림을 관통하는 시선에서 그리고 있는 것입니다. 투명한 유리를 사용함으로써 내면의 욕망과 외부 세계를 함께 보여줘 욕망의 도식적 구조를 이해하도록 할 수 있으리라 본 것입니다.

이 작품은 당시에 대단한 수수께끼로 여겨졌지만 그의 치밀한 기록 덕분에 부분 해석이 가능했던 것이지요. 그러나 그 전체 의미는 아직도 영원한 수수께끼로 남아 있다고 할 수밖에 없답니다. 한편 브르통을 비롯한 초현실주의자들과 후대의 추종자들은 이 작품에 극도로 매혹되어 20세기 현대미술의 기초가 된다고 여기기도 했답니다.

뒤샹은 이러한 의외의 성가시고 귀찮은 '짓'들을 통해 "우리가 보는 모든 것이나 우리가 설명할 수 있는 모든 일은 다른 모양일 수도 있다. 사물의 고정적인 질서는 존재하지 않는다"라고 역설하고자 했는지도 모를 일이지요.

# 전쟁의 광기와
# 허무주의의 유포

제1차 세계대전은 서양의 많은 지식인들에게 커다란 혼란과 회의를 가져다주었습니다. 그들이 건설하려 했던 자랑스러운 문명이 결국 전쟁에 의해 파괴되는 것을 목격한 그들은 이 모든 것의 주범인 산업문명을 혐오하기 시작합니다. 그리고 그에 그치지 않고 기성의 모든 도덕·사회적 원리들을 회의하거나 거부하는 경향을 보이지요.

비슷한 성향의 무리가 미술계에도 생겨났는데 그들을 다다이스트라 부릅니다. 그들은 전쟁을 낳은 산업문명을 혐오하고 전쟁의 상처로 기존의 모든 권위를 부정합니다. 그리하여 그들은 유럽의 전통 문명을 거부하며 기성 예술에 대항하여 반문화·반예술 운동을 펼쳐나가지요. 이성을 거부하고 우연성을 강조하는 예술이 대안으로 제시되었지요. 이성과 합리 대신 개인의 진정한 근원적인 욕구에 충실했던 것입니다. 그들은 전쟁을 통해 시대의 전면에 드러난 끔찍하고 비인간적이며 황폐한 것들에서 상처

받아 문명에 반대되는 것들을 추구하게 되었습니다.

기본적으로 그들은 전쟁의 광기를 혐오하며 전쟁의 파괴성을 두려워했고, 그러한 전쟁을 낳은 사회 구조의 모순이 무엇인지 고민했습니다. 인간애를 강조하고 전쟁을 부추기는 것들을 거부하는 미술을 통해 사회 참여를 시도하는 이들이 생겨났고, 끝내 세상을 혐오하여 자신만의 세계를 탐구하는 이들도 있었지요.

# .6 꿈과 환상의 현실화

초 현 실 주 의

| | |
|---|---|
| 주제 | 불가사의한 것, 비합리적인 것, 우연한 것 |
| 기법 | 세밀 묘사, 콜라주 |
| 대표 화가 | 마그리트, 달리 |
| 분위기 | 환상적, 비현실적 |

초현실주의는 20세기 초 두 번의 비극적인 세계대전의 틈에서 20여 년간 프랑스를 중심으로 일어난 전위 문학·예술운동을 말합니다. 이미 제1차 세계대전으로 철저하게 파괴된 평화와 합리적 사고에 대한 불신에서 발전한 다다이즘의 자연스러운 결과였다고나 할까요. 현실주의는 '다다'의 극단적이고 파괴적인 경향에서 무의식과 꿈의 세계를 지향하는 환상과 상상력으로 시각예술의 새로운 표현세계를 창조했답니다.

현실주의 이론의 기반은 프로이트의 정신분석학으로, 신경학 연구소 수습사원으로 근무하던 앙드레 브르통이 프로이트 학설의 방법론이야말로 인간의 정신을 고정관념과 일상성에서 해방시킬 수 있다고 주장했지요. 브르통André Breton, 1896~1966은 제1차 세계대전이 끝난 다음해인 1919년 3월 1일에 젊은 시인들과 함께 이성에 의한 아무런 통제 없이 미학적·윤리적 선입관

**TIP**

### 앙드레 브르통

프랑스의 시인, 수필가, 평론가, 편집자. 초현실주의 운동의 주동자이자 창시자의 한 사람.

을 배제하고 이뤄지는, '자동기술법'으로 제작한 시를 담아 잡지『문학』을 창간합니다.

『문학』은 2년여 동안 각국에 흩어졌던 '다다' 멤버들이 파리로 모여들면서 시인, 화가, 음악가 들이 필진으로 참여하는 가운데 창간 초기부터 미묘한 시각 차이를 보입니다. 트리스탄 차라를 비롯한 '다다' 멤버들은 전쟁이 남긴 허무주의적인 성격의 '반예술'을 계속 부르짖으며 카바레 볼테르의 분위기를 이어가려고 했지만,『문학』동인들은 전후 과학과 심리학의 발전, 새로운 사상의 전개로 전통 개념뿐만 아니라 '다다'의 이념까지 뛰어넘으려는 시도를 보였답니다. 이러한 갈등은 마침내 차라와 브르통의 사상 대립을 빚었으며 1924년 10월 브르통이 '초현실주의 선언'을『초현실주의 혁명』을 통해 발표하면서 파리 다다는 막을 내리게 되지요. 이 선언에서 브르통은 초현실주의를 "예상치 못한 수많은 의미를 만들어내는 순수한 심리적 자동작용의 무의식적 탐험"으로 정의합니다.

이 운동은 꿈이 지닌 여러 힘의 찬양, 자동기술에 대한 깊은 신뢰, 현실적 사실의 열렬한 탐구와 사회 생활이 개인에게 강요하는 모든 것의 금지를 문제 삼고, 혁명을 통한 자유의 도래를 그려보며 영원히 온갖 제약을 파기하고, 종교·정치적 신화를 타도하며 사회의 명령에서부터 해방된 개인의 승리를 보장하려 했답니다.

**TIP**

### 콜라주

근대미술에서 볼 수 있는 특수한 기법. 풀로 붙인다는 뜻으로, 1912년과 1913년경 사이 브라크와 피카소 등의 입체파 화가들이 유화에 신문지나 벽지·악보 등 인쇄물을 풀로 붙이고는 이것을 '파피에 콜레'라고 부른 데서 유래한다. 이는 화면의 구도와 채색효과, 구체적인 느낌을 강조하기 위한 기법이었다. 제1차 세계대전 이후 다다이즘 시대에는 파피에 콜레의 영역이 확장되어 실밥·머리칼·깡통·모래·천·조각·철사·새털·보석·유리 등 유화에는 어울리지 않는 이질적인 재료나 잡지의 삽화와 기사를 오려붙이는 콜라주 기법으로 발전했으며, 보는 사람에게 이미지의 연쇄반응을 일으켜, 부조리와 냉소적인 충동을 낳고자 했다. 여기서 사회 풍자적 포토몽타주(합성사진)가 생겨나기도 했다.

## •• 프로이트(Sigmund Freud, 1856~1939)

오스트리아 모라비아(지금의 체코 프르쉬보르) 프라이베르크에서 출생한 신경과 의사이자 정신분석의 창시자. 빈 대학 의학부를 졸업한 후 뇌의 해부학적 연구와 코카인의 마취 작용 연구에 종사했다. 정신병원에서 히스테리 환자를 관찰했고 최면술에도 관심을 보여 인간의 마음에는 본인이 의식하지 못하는 과정, 즉 무의식이 존재한다는 것을 굳게 믿었다. 히스테리 환자에게 최면술을 걸어 잊힌 마음의 상처를 상기하면 치유된다는 '카타르시스(정화)법'을 확립했다. 그러나 최면술 치유법의 결함을 극복한 자유연상법을 사용해 '정신분석'이라 이름을 붙였다. 이후 꿈과 착각 등의 정상심리 연구를 계속하여 심층심리학을 확립했다. 『꿈의 해석』(1900), 『일상생활의 정신병리』(1904), 『토템과 터부』(1913), 『정신분석 입문』(1917), 『자아와 이드』(1923) 등을 썼다.

## •• 에른스트(Max Ernst, 1891~1976)

독일 쾰른 근처 브륄 출생의 초현실주의 화가. 본 대학에서 철학을 공부한 후 파리에 거주하며 콜라주 기법으로 초현실주의에 적극 참여했고 프로이트의 잠재의식을 화면에 담아내는 기법을 연구하던 중, 1925년 프로타주 기법(문지르기)을 고안해 새로운 환상 회화의 영역을 개척했다. 1941년 미국으로 건너가 원시미술의 영향을 받고 초현실주의 기법을 확장시켰다. 미국의 대표적인 현대미술품 수집가 페기 구겐하임과 결혼했으며 1951년 베네치아비엔날레에서 대상을 받아 세계적인 대가로 인정받았다. 대표 작품으로는 「새」, 「신부의 의상」, 「조가비의 꽃」 등이 있다.

초현실주의 운동의 중심은 시인들이었지만 1925년 최초의 초현실주의 전시가 파리에서 열리면서 점차 화가들의 활동도 활기를 더해갔습니다. 특히 미술의 경우는 종래의 공간 의식과는 다른 비현실 세계를 겨냥하고 있으므로 당연히 새로운 기법을 필요로 했지요. 일찍이 신비로운 내면세계의 형이상학적인 그림을 그렸던 키리코, '프로타주', '콜라주' 등 새로운 기법을 창안하여 초현실주의 표현을 확장한 에른스트, 큰 바위덩어리를 공중에 띄워놓는 '데페이즈망(전위)'으로 무의식의 세계를 해방시킨 마그리트, '레이요그래프'라는 추상적 사진 기법을 재발견한 맨 레이, 「수염을 단 모나리자」의 뒤샹, 의식을 고의로 잠재우는 자동기술기법(오토마티슴)을 소개한 달리와 미로 등 각각 독자적인 방법을 통해 경이로운 초현실주의풍의 그림을 그려나갑니다. 초현실주의의 대표 화가들이 의식이나 기법에서 '다다'의 체험을 거쳤다는 점에서 '다다'와 '초현실주의'는 밀접하게 연결되어 있습니다.

초현실주의는 이성의 지배를 받지 않는 꿈이나 공상, 환상의 세계를 중요하게 여겼지요. 따라서 일반적인 사실주의나 추상예술과는 대립되는 것으로 생각하기 쉽지만 반드시 그런 것은 아니었답니다. 달리의 작품에서 볼 수 있는 세밀한 묘사력은 사실의 극치라고 할 수 있으며 미로나 에른스트의 작품에서도 추상화의 경향을 볼 수 있답니다. 사실성과 추상성을 모두 내포하고 있으니, 표현 영역이 매우 광범위한 셈이었지요.

1930년대에 접어들면서 초현실주의 운동은 더욱 활발하게 펼쳐져 1936년에는 런던, 1938년에는 파리에서 〈국제초현실주의〉 전시가 개최됩니다. 제2차

> **TIP**
>
> ### 데페이즈망
>
> 미술에서의 초현실주의 기법. 어떤 물건을 일상적인 환경에서 이질적인 환경으로 옮겨 그 물건에서 실용성을 배제하고 물체 간의 기이한 만남을 연출하는 기법이다. 원래 '환경의 변화'를 뜻하는 말로, 보는 사람의 감각 심층부에 강한 충격을 주는 것을 목표로 한다.

세계대전 중 브르통, 달리, 미로, 에른스트 등은 미국으로 건너가 초현실주의 활동을 계속함으로써 자국 미술에 취해 있다가 〈다다이즘〉 전시로 눈뜬 미국 미술에 다시 한번 충격을 주게 되지요. 의식의 자유로운 기술과 연상을 통해 꿈과 환상의 세계를 창조해낸 현실주의는 이후 미국의 행위미술(액션페인팅)에 지대한 영향을 미쳤으며, 다양한 기법에 대한 경험 확대는 물론 대상에 대한 미지의 세계를 열어젖혀 그림에서 취급하지 못할 것은 아무것도 없다는, 사고의 대혁신을 낳았답니다.

## 꿈을 현실로, 현실을 꿈으로: **살바도르 달리**

달리Salvador Dalí, 1904~89는 1904년 에스파냐 카탈루냐 북부의 작은 마을 피게라스에서 태어났습니다. 아버지는 예술을 사랑하고 민속무용을 열렬히 즐겼던 부유한 공증인이었으며, 어릴 때부터 그림 소질을 보인 달리를 헌신적으로 지원했답니다.

아홉 살 때부터 그림을 그리기 시작한 달리는 열 살 때 그의 첫 그림인 「앓는 아이」라는 자화상을 그려낼 정도로 조숙했고, 10대 초반부터 인상파와 점묘파의 기법을 익혀나갔습니다. 1912년, 아버지의 넉넉한 후원으로 마드리드 국립미술학교에 입학하게 되는데 입학시험 과목은 고대 조각 소묘였다고 합니다. 규정보다 자꾸만 작게 그려 두 번이나 고쳐 그렸지만 크게 달라지지 않아 합격을 자신했던 아버지를 근심에 빠뜨렸지요. 그러나 시험관은 '묘사력이 매우 뛰어남'을 인정해 달리의 입학을 허가했답니다. 그림 그리기에서는 뛰어났으나

## •• 레이요그램–포토그램

카메라를 쓰지 않고 감광재료 위에 직접 물체를 두고 빛을 쬐어 빛과 그림
자만으로 영상 구성을 하는 표현 기법, 또는 그러한 기법에 의한 사진. 감
광 재료 위에 불투명·반투명 또는 투명한 평면, 또는 입체 물체를 직접 놓
거나 띄워 배치하고 위에서 빛을 쬐면 물체의 윤곽·그림자 등이 그 물질의
투명도 또는 반사도에 따라 복잡한 흑백 톤을 만들게 된다. 즉, 카메라 메
커니즘을 쓰지 않는 사진의 일종이며, 사진의 재현 기능을 창조 기능으로
전화시킨 사진 조형으로, 노광露光 중 물체를 이동하고 다중노광하거나 광
원을 움직여 그림자를 만들면 중간 톤도 생겨 변화를 줄 수 있다. 이러한
방법을 재발견하고 새로운 시각예술 표현의 수단으로 활용한 사람이 맨
레이이다. 1921년 전후에 제작된 작품을 그
예로 들 수 있다.

맨 레이는 1922년 4월 미국 잡지 『브룸』의
표지에 이 방법을 사용한 작품을 발표하며
레이요그램Rayogram 또는 레이요그래
프Rayograph라는 표현을 사용했다. 맨 레이
는 포토그램의 암시·상징적 표현 효과를
살려 환상적인 초현실주의풍 작품을 만들
었는데, 사물에 대한 의식이 결여되어 있기
는 하나, 근대 사진의 역사상 사진 표현의 가
능성을 확대했다는 역사적 의의를 갖는다.

레이, 「레이요그래프」(사진집 「유쾌한 시야」에서), 1922, 파리 국립현
대미술관

그림 110. 달리, 「등을 돌리고 앉은 소녀」, 캔버스에 유채, 108×77cm, 1925, 마드리드 현대미술관
네 살 아래인 누이동생을 고전 기법으로 그린 것으로, 늘어뜨린 머리카락을 세밀하게 표현했다. 배경으로 넣은 입체파풍의 건물이 부드러운 여성의 몸과 경쾌한 대조를 보여준다.
그림 111. 달리, 「빵 광주리」, 패널에 유채, 31.5×31.5cm, 1926, 클리블랜드 달리 미술관

과격하고 무질서하며 괴팍한 성격으로 떠들썩하게 학교를 다니던 달리는 학생 선동죄로 1년간 정학처분을 받는가 하면 반정부 활동 혐의로 투옥되기도 했지요. 1925년 첫 개인전을 열어 유망한 신인이라는 찬사를 받았지만 다음해 10월 미술사 시험 답안 제출을 거부해 퇴학을 당합니다. 미술학교 시대의 반역과 무질서한 생활 가운데서도 프로이트의 정신분석학 연구서들을 탐독했고 고전 회화의 사실적인 기법과 입체파의 화면 구성 등 회화의 기술과 법칙을 집요하게 연구했답니다. 「등을 돌리고 앉은 소녀」(1925)는 고전 회화에서 익힌 사실주의 기법을 유감없이 보여주고 있으며, 「달빛에 비친 정물」(1927)은 자기 나름대로 해석한 입체파의 영향을 엿볼 수 있답니다.

1928년 두 번째 파리 여행에서 이미 대가의 반열에 들어선 피카소와 현실주의의 핵심 인물인 브르통을 만나고 미로의 소개로 초현실주의 그룹의 화가와 시인 들을 알게 되었답니다. 미로는 달리보다 열한 살이 많았고, 피카소는 미로보다 열두 살 위였죠. 이렇게 에스파냐 현대회화의 세 거장이 만나게 된 것입니다. 그해 가을, 미국 피츠버그에서 열린 제27회 카네기 주최 미술전시에 「빵 광주리」, 「아나 마리아」, 「등을 돌리고 앉은 소녀」가 전시되어 주목을 받으며 처음으로 미국과 관계를 갖게 됩니다.

이제까지 여러 가지 유파나 작가의 영향을 받아온 달리가 자신만의 화풍을 확립한 것은 1929년, 파리에서 개최한 첫 개인전에 즈음해서였지요. '빛에 비친 쾌락'으로 의식 아래 잠든 욕망의 세계를 양말처럼 뒤집어 보였으며, 전시회 중 처음으로 팔린 「욕망의 수수께끼, 어머니, 어머니, 어머니」에 사자·메뚜기·물고기 등을 소재로 잠재의식을 표현해, "달리의 예술은 우리가 보아온 것들 중 가장 환각적인 것으로, 매우 놀랄 만한 것이다"라는 브르통의 인정을 받게 됩니다.

그는 초현실주의에 합류하기 전부터 수많은 강박관념에 시달렸답니다. 온갖 벌레를 무서워했고, 혼자서는 횡단보도도 건너지 못했으며 사람들 앞에 발을 드러내기 싫어서 신발을 사는 것조차 꺼려했는가 하면, 한번 웃음을 터뜨리면 그칠 줄을 몰랐습니다. 악마를 쫓기 위해 항상

**그림 112. 달리, 「욕망의 수수께끼 어머니, 어머니, 어머니」, 캔버스에 유채, 110×150cm, 1929, 취리히, 개인 소장**
숱한 구멍 속에 '나의 어머니'라는 말이 30번쯤 쓰여 있는데, 잠재의식의 환상을 성공적으로 표현하고 있다.

나무 조각을 부적처럼 몸에 지니고 다닌 달리는 "미친 사람과 나의 차이는 오직 내가 미치지 않았다는 확신뿐이다"라고 말할 정도였답니다.

1929년 이후 초현실주의 운동에 적극 참여하며 자신의 독자적인 제작 방법을 '편집광적·비판적 방법'이라고 명명하고 "편집광적·비판적 활동은 객관적인 우연을 조직하고 생산하는 자발적인 힘이다. 또한 현실적인 현상과 이미지를 체계적이며 아주 정교하고 구체적으로 묘사하는 방법이다"라고 정의했답니다. 정신의학 용어 중 설명이 가장 복잡한 '편집광' 증세를 회화에 도입해 전혀 새로운 환각적 표현의 영역을 개척한 것이지요.

「기억의 고집」(1931)그림 114은 그의 그림 중 가장 널리 알려진 것으로 축 늘어진 세 개의 시계와 기묘한 생물이 등장하는 작품이지요. 모든 시간이 정지된 듯한 기묘한 인상에 대해 브르통은 "달리의 등장과 함께 의식의 창문이 처음으로 활짝 열리게 되었으며 사람들은 덫에 빠져 거꾸로 매달린 듯한 느낌을 받을 것이다"라고 극찬했다고 합니다. 그의 환상적인 그림 중에는 예언을 담고 있는 것도 있었다고 합니다. 1936년에는 「삶은 강낭콩이 있는 부드러운 구조」를 그려 불길하고 비참했던 에스파냐내전을 6개월 전에 미리 예언했는가 하면, 이듬해 「괴물의 발명」에서 이중 영상(더블 이미지)의 괴물로 가득 찬 그림에 자세한 설명을 붙여 제2차 세계대전을 예언하기도 했지요. 제2차 세계대전 중에 그린 「새로운 인간의 탄생을 관찰하는 지정학적인 아이」(1943)에는 미국의 풍광을 삽입해 세계대전에서 미국의 역할과

세계사적 의의를 예견하기도 했답니다.

달리는 1937년 이탈리아 여행을 계기로 르네상스의 고전주의 화풍으로 복귀하려는 욕구를 키웠고, 초현실주의 화가 모임에서 제명당하면서까지 원폭실험으로 인한 원자와 원자 내부 세계에 관심을 가졌으며, 가톨릭의 신비성을 깊이 추구하며 왕성한 제작 활동을 보입니다.

「포르트 리가트의 성모」는 그 대표작으로 사랑하는 여인 갈라를 성모로 그려놓으며 전혀 새로운 종교화풍을 만들어내기도 했지요. 또한 역사에서 주제를 찾아 「크리스토퍼 콜럼버스의 아메리카 발견」(1958~59)이라는 거대한 그림을 예의 '편집광적·비판적'인 방법으로 그

그림 113. 달리, 「포르트 리가트의 성모」, 캔버스에 유채, 366×244cm, 1950, 캐나다 개인 소장
에스파냐의 포르트 리가트의 해변을 배경으로 사랑하는 여인 갈라를 성모로 그린. 종교화 시기의 대표작이다.

리기도 했답니다. 1965년부터는 조각에 손을 대기 시작해 '서랍 속의 비너스', '물렁물렁한 시계' 등 지금까지 그림에서 보여준 것들을 청동과 크리스털 조각으로 재현하는 데 열중합니다. 또한 1972년에는 고향 피게라스에 달리 미술관을 세우고, 예부터 자신의 무대에 등장했던 배역들을 망라하여 그린 그림으로 천장을 장식하기도 했지요. 구미 여러 곳에서는 달리의 천재성을 찬양하는 대회고전이 정기적으로 열렸답니다. 그의 오랜 친구인 영화감독 루이스 부뉴엘과 합작한 전위 영화 「안달루시아의 개」(1929)와 「황금시대」(1931) 역시 영화사에서 중요한 자리를 차지하게 됩니다.

자신의 그림을 '손으로 그린 천연색 사진'으로 비유한 달리는 이렇 듯 꿈과 환상의 형상을 병적으로 치밀하게 그려 우리에게 과대망상에 가까운 정신착란적인 해설을 요구했지요. 그림뿐만 아니라 가극이나 발레 의상, 무대 장치, 상업미술 등에도 큰 영향을 미쳤으며, 우리 의식 밑에 숨어 있는 비합리적인 모습을 자기 나름대로 해석한 달리는 과연 20세기 이단아의 대표 인물이었습니다.

### 「기억의 고집」

초현실주의자들은 우리의 깨어 있는 사고가 마비되면 우리 내부에 숨은 유아성과 야만성이 대신 지배하게 된다는 사실을 밝힌 프로이트의 정신분석학에서 깊은 감명을 받았습니다. 이 학설을 근거로 완전히 깨어 있는 이성이 과학을 줄 수 있을지언정, 예술을 줄 수는 없다고 주장하며 우리 마음 깊숙이 깔려 있는 무의식을 표면으로 끌어올리고자 노력했지요. 달리의 혼돈스럽고 이상야릇한 꿈의 세계 표현이 그 대표적인 경우라고 하겠습니다.

달리는 어릴 때부터 그림에 소질을 보여 부유한 아버지의 전폭적인 지원을 받았지만 이름이 같았던 죽은 형과 자기를 혼동하며 끊임없이 비교하는 아버지에게 강한 반발감을 품은 채 성장했답니다. 다섯 살 때 개미가 득실대는 썩은 박쥐를 입 속에 집어넣는가 하면 커서는 도마뱀, 거미, 생쥐가 들어 있는 닭장에 들어가 한나절을 보낸 적도 있었지요. 할머니의 머리칼을 가위질해버리거나 고층 건물에 오르면 뛰어내리고픈 충동에 몸부림쳤으며, 학창시절엔 어깨

**TIP**

**「안달루시아의 개」**

1928년 부뉴엘이 친구인 현실주의 화가 달리의 협력을 얻어 연출한 전위 영화. 면도칼로 눈알 베기, 당나귀 시체를 올려놓은 피아노, 개미가 들끓는 구멍 뚫린 손바닥 등 괴상한 영상이 비약적으로 교차되는 몽타주로 일관한다. 장면마다 예리한 감각을 엿볼 수 있는 후기 전위 영화의 대표작으로 평가받고 있다.

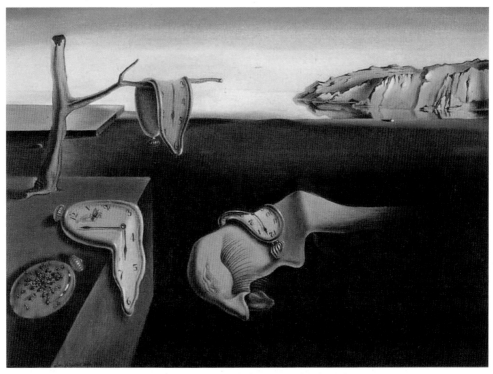

**그림 114. 달리, 「기억의 고집」, 캔버스에 유채, 26.3×36.5cm, 1931, 뉴욕 현대미술관, 익명의 기증자 기증**
관객을 무의식의 세계로 이끌어가려 한다. 황량하고 무시무시한 느낌이 드는 해변과 멈춘 듯 고여 있는 바닷물, 험준한 바위 절벽. 이곳에서는 현실성이나 일관된 논리성은 찾아볼 수 없다.

까지 내려오는 장발에 긴 장식이 달린 나비넥타이와 발뒤꿈치를 덮는 긴 망토를 걸치고 다녔답니다. 훗날 그는 어떤 강연에서 "나의 온갖 기행과 지리멸렬한 행위는 내 인생에 따라다니는 비극에서 비롯된 것입니다. 나는 결코 죽은 형이 아니고, 살아 있는 동생이란 것을 자신에게 증명하고 싶었습니다"라며 병적인 자기 과시욕과 과대망상으로 인한 충동적인 행동들을 운명으로 돌리기도 했습니다.

반항적이며 충동적이었으나 그림에 소질을 보이던 달리는 1929년 초현실주의 운동에 참여하며 브르통의 전폭적인 인정을 받게 되었

지요. 관객을 무의식의 세계로 끌어들이기 위해 논리적인 사실들을 과감하고 괴기스럽게 왜곡하기 시작했답니다. 도전적인 제목의 「기억의 고집」은 달리의 그림 중 가장 널리 알려진 것이지요. 황량하고 무시무시한 느낌이 드는 해변과 멈춘 듯이 고여 있는 바닷물, 험준한 바위 절벽이 그려져 있습니다. 강렬한 햇빛의 방향과 짙은 그림자들의 중구난방 방향에는 논리적인 일관성이 전혀 보이지 않지요. 한쪽에는 말라 죽은 나무가 삐져나와 있으며 납작하고 유연하게 축 늘어진 세 개의 시계와 또 하나의 불그스름한 시계에는 개미가 득실대고 있습니다. 그림 중앙에는 달리의 자화상이라고도 하는 유령 같은 생물이 짙은 그림자 속에서 기어 나오고 있지요. 달리는 그가 그린 형상들의 상징과 의미를 부각하기 위해 현실에 존재하는 사물들을 비현실적인 공간에 배치해 충격적인 장면을 그려냈지요. 시간이 정지한 듯한 괴기스럽고 이상야릇한 이미지들은 그의 상당한 기술적·지적·풍자적 재능을 보여주고, 그가 자기도취에 빠져 있음을 엿보게 합니다.

하나의 이미지가 이중 기능을 갖는 시각적 익살과 명화를 패러디한 '과대 망상적 비판방법' 등으로 세속적인 성공이 뒤따랐고, 이 같은 성공은 달리의 한없는 출세욕을 자극해 초현실주의가 인간의 완전한 해방을 위해 노력하는 동안 자신은 개인의 영광을 위해 그림을 그린다는 점을 분명히 선포했지요. 그는 자신의 독자적인 방법론을 '편집광적·비판적' 방법

## •• 부뉴엘(Luis Buñuel, 1900~83)

에스파냐 칼란다 출생의 전위적인 영화감독. 마드리드 대학을 졸업한 후 프랑스로 이주해 달리와 초현실주의 영화 「안달루시아의 개」를 감독했고, 1930년 반동 정치와 종교를 규탄하는 전위적인 걸작 「황금시대」를 제작했다. 1932년 에스파냐로 돌아와 만든 기록 영화 「빵이 없는 땅」은 너무 사실적이라는 이유로 4년 후에야 상영이 허락되었다. 프랑코에게 쫓겨나 미국, 멕시코 등을 전전하며 제2차 세계대전 후까지 침묵을 지키다가 1950년 비행소년을 다룬 「잊힌 사람들」로 칸 영화제 그랑프리를 수상하며 재기했다. 이후 각종 세계 영화제의 상을 수상했고, 현대 리얼리즘 영화의 대표 감독이 되었다. 엄격한 사실 문체를 써서 철저하게 객관화하는 것이 그의 특징이며 군더더기를 없앤 영상에서 종전의 영화가 무시했던 인간의 악행과 약점까지 그대로 드러냈다.

이라고 했는데 "구체적인 비논리성이 지배하는 정신착란의 세계를 그림으로 구체화할 수 있는 적극적이고 자발적인 방법"이라고 설명했답니다. 편집광이라는 병은 여러 가지 양상으로 나타나지만 완전한 치료가 불가능하다고 합니다. 그는 이 편집광의 증상을 그림의 방법론으로 적용해 전혀 새로운 환각적 표현 영역을 개척했답니다.

달리는 『천재의 일기』에서 다음과 같이 외쳤답니다. "어떤 신문이 초현실주의의 정의를 내게 물었다. 그때 나는 다음과 같이 대답했다. '초현실주의는 바로 나를 말한다!'라고."

## 자연과 현실에서 찾은 꿈의 환상곡: 호안 미로

미로Joan Miró, 1893~1983는 1893년 4월 20일 에스파냐의 카탈루냐 지방 바르셀로나에서 금세공사이자 시계수리공의 아들로 태어났습니다. 카탈루냐 지방은 아름다운 교회당 건물과 중세 프레스코화와 교회장식 공방들이 많았던 지역으로, 이러한 환경은 미로의 예술에 깊은 영향을 미쳤으며 그의 작품에 나타나는 환상적인 요소들도 여기에서 발전한 것이었지요. 어려서부터 그림 그리기를 즐기며 남다른 재주를 보였으나 아버지는 아들이 화가가 되는 것을 탐탁지 않게 여겼답니다.

바르셀로나 상업학교에서 공부하며 론야 미술학교의 데생 강의도 동시에 듣던 미로는 생계를 돕기 위해 그림 공부를 중단하고 약국의 견습점원 생활을 하게 되었지요. 그러나 마음은 그림에 두고 있었던 그는 극도의 신경쇠약을 앓게 되었고 바르셀로나 근교의 농촌 마을 몬트로이그 농장에서 요양생활을 합니다. 병에서 회복된 1912년, 화가가 되려는 결심을 굳히고 갈리 미술학교에 입학했지요. 당시 전위 미술의 중심이었던 야수파와 입체파 기법에 열중하는 가운데 눈을 가리고 대상을 만지면서 그리는 독특한 데생 수업을 받았고, 졸업과 동시에 인물과 풍경, 정물을 통해 자신의 기법을 찾는 노력을 계속해 나갑니다.

초기의 장식적인 화면 처리가 두드러지는 풍경 「포도밭과 올리브숲」(1919)은 입체파 기법을 기묘하게 조화시켜 신비로운 색채와 환상적인 분위기를 자아내지요. 스물여섯 살 때인 1919년, 파리를 처음 방문했을 때는 이미 입체파의 투쟁은 시들해져 있었고 초기 다다이

즘과 초현실주의가 조직되기 시작할 무렵이었답니다. 이때 피카소를 만나고 입체파의 영향을 강하게 받지만 몬트로이그를 그린 「농원」(1921~22) 등에서 예의 장식성과 정성들인 세밀 묘사로 자신만의 풍부한 상상력을 펼쳤답니다.

파리로 이주한 미로는 몬트로이그와 파리를 오가며 생활하는데, 파리에서는 초현실주의 화가 앙드레 마송André Masson, 1896~1987과 아틀리에를 함께 쓰며 화가와 시인 들을 자주 만나기 시작했고, 그들의 권유로 1925년 〈제1회 초현실주의전〉에 참여하게 되었지요. 이때부터 그의 그림은 초기의 야수파와 입체파의 영향에서 벗어나 삼각형의 치마, 나선형의 말, 의인화한 나무 등 기호의 세계가 화면을 지배하게 되었답니다. 태양, 별, 달, 여인, 새 같은 형상들을 극도로 단순화해 때로는 어린아이가 장난삼아 그린 것 같은 천진난만한 시각을 보여주기도 했고, 추상화인 듯하면서도 우주적이고 자연적인 아름다움을 나타내게 된답니다. 에스파냐 특유의 밝고 건강한 자연에 대한 애착과 자신의 상상력으로 꿈같은 환상세계를 열어가기 시작한 것이지요.

넉넉하지 못한 파리 생활 중 한때는 극도의 가난으로 기아 상태에 빠지기도 했던 미로는 그때 생긴 환각을 바탕으로 「아를캥의 사육제」(1924)를 그립니다. 오랫동안 빈 벽을 응시한 후 그 벽에 맺힌 영상을 종이나 캔버스에 나타냈는데, 마치 아메바 같은 미생물이 둥둥 떠다니는 것 같은 모습이었답니다. "아틀리에의 유리창은 깨지고, 고물시장에서 구입한 냄비는 거의 사용되는 일이 없었다. 너무도 궁핍

> **TIP**
>
> **프레스코**
>
> 회화기법의 일종. 물에 안료가루를 개어 회벽이 마르기 전에 칠한다. 물감이 마르면서 회반죽과 함께 굳어 영원히 벽의 일부가 된다. 이 습식 프레스코 기법은 내구성이 가장 좋은 정석 기법이지만, 건식 프레스코 등 다른 기법들은 비교적 표면적이다.

**그림 115.** 미로, 「포도밭과 올리브 숲」, 캔버스에 유채, 72×90cm, 1919, 시카고 리 B 블록 부분 소장
장식적인 화면 처리가 돋보이는 풍경화이다. 미로는 소년시절부터 정들었던 몬트로이그의 농촌에 가끔씩 찾아와 '영혼을 씻어주는' 풍경을 그렸다.

했기 때문에 일주일에 한 번 음식을 만드는 것이 고작이었다. 어떤 때는 건포도만으로 만족해야 했고 껌으로 배고픔을 달랜 적도 많았다. 고통스러운 시절이었으나 작업장은 괜찮은 편이었다"라고 당시를 회고했지요.

1925년 이후에는 손가는 대로 그린 형체나 선을 넓은 공간에 자유롭게 배치한 「회화」(1927) 같은 작품을 선보이며 환상에 장식성을 가미한, 유머 감각이 넘쳐나는 율동적인 곡선과 색채에 의한 독자적 화풍을 얻어나갔답니다. 그리는 행위와 그림물감이 얽혀 만들어내는 마티에르가 하나가 되어 의외의 효과를 거두기도 했지요. 이러한 우연을 좇아 자유자재로 모양을 그려나가는 자동기술법의 그림들은 훗날 제2차 세계대전 이후 잭슨 폴록을 포함한 추상표현주의 화가들에게 커다란 영향을 미치게 됩니다. 파리 화단에서 조금씩 주목을 받던 미로는 1937년 파리만국박람회의 에스파냐관에 피카소의 「게르니카」와 나란히 「수확하는 사람」이라는 대형 벽화를 장식할 정도로 명성을 얻게 되었답니다.

그가 여러 가지 과정을 거쳐 그의 예술의 대명사처럼 불리는 23점의 '별자리' 연작에 착수한 것은, 제2차 세계대전의 발발과 함께 파리가 독일군의 침공을 받게 되고 노르망디와 팔마 섬을 전전한 후 고향으로 돌아왔을 때이지요. '별자리' 연작은 리드미컬한 구도 위에

극도로 기호화하고 추상화한 형태들과 맑은 색채로 가득 찬 초월적인 세계를 보여준답니다. 비참한 전쟁 중에 이토록 아름다운 화면을 연작으로 완성할 수 있었던 것은 때 묻지 않은 순수한 영혼을 표현하고자 한 집념 덕분이었지요. 미로는 이렇게 말했답니다. "내게 형태는 결코 추상적인 것이 아니다. 그것들은 항상 사람이라든가 새라든가 하는 어떤 것에 대한 기호이다. 내게 회화는 형태를 위한 형태는 아닌 것이다."

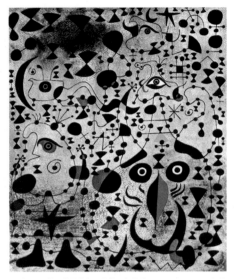

그림 116. 미로, 「별자리」, 캔버스에 유채, 46×38cm, 1941, 뉴욕 현대미술관
연작 '별자리' 중에서도 대표적인 작품이다. 눈알, 별 등 이미지들이 선으로 연결되어 반복되면서 음악적인 리듬을 만든다.

1941년 뉴욕 현대미술관은 이 연작을 중심으로 대회고전을 열어 20세기의 대화가 중의 한 사람으로 미로의 위치를 굳혀주었지요. 미로는 피카소와 마티스를 비롯한 걸출한 거장들이 활동하는 사이에서도 독자적인 화법으로 그림을 전개시킴으로써 젊고 도전적인 신세대 화가들에게 무한한 가능성을 확인시켜주기도 했답니다. 1947년, 미국으로 건너가 하버드 대학과 신시내티 힐튼 호텔의 대형 벽화를 제작했고 귀국 후 수차례의 개인전과 발레단의 무대장식이나 유명 시집과 책의 삽화, 판화, 조각과 도예 등 다방면에 걸쳐 지칠 줄 모르는 천진스럽고 맹렬한 창작 활동을 보여줍니다.

1954년 베네치아비엔날레에서 판화 국제대상을 받은 후 4년에 걸쳐 완성한 파리 유네스코 본부의 초대형 타일벽화 「낮과 밤」은 구겐하임 국제전에서 영예의 대상을 받았고 카네기 회화상을 획득하는 등 명실상부한 세계적인 대가로 자리매김하게 되었답니다. 1962년

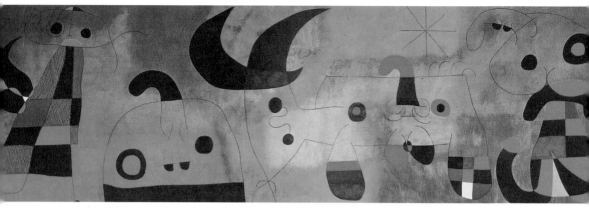

그림 117. 미로, 「벽화」(하버드 대학, 하크네스 대학원), 캔버스에 유채, 188×593cm, 1950~51

파리 국립현대미술관에서 열린 미로의 대회고전은, 쉬지 않고 자연 속에서 꿈을 기르고 가꾸며 마음의 땅을 경작해 추수한 아름답고 빛나는 열매들을 그 농부와 함께 찬양했던 것입니다.

아흔한 살까지 장수한 그의 일생은 최소한의 수단과 최대의 강인함으로 아름답고 풍부한 공상의 공간에서, 구상과 추상을 자유롭게 넘나들며 내적인 상징들을 환상적인 시각으로 나타내기 위한 오랜 투쟁이었습니다.

### 「농원」

미로는 1919년 파리로 이주해 고향과 파리를 왕래하며 그림을 그립니다. 1921년 파리 라 리코른 화랑에서 가진 첫 개인전은 평이 좋지 않았으나 스스로 자신감을 갖는 계기가 되었으며 초기의 화풍을 결산하는 미로풍의 「농원」을 9개월에 걸쳐 완성하게 되었지요. 이 그림은 초기의 야수파의 색채와 입체파의 구성을 극복하고 장식적인 화면 처리와 정밀한 묘사로 나아가는 기념비적인 그림이라 하겠습니다.

에스파냐 특유의 맑게 갠 푸른 하늘과 비옥한 대지에 나무가 자라고, 너울거리는 옥수수와 흰 벽의 건물, 닭장과 밭이 있고, 말과 개, 물뿌리개와 물통 등이 여기저기 놓여 있지요. 일하는 농군 아내와 기어다니는 작은 달팽이와 도마뱀 등 농장의 온갖 모습을 정성을 다해 세밀하게 그렸답니다. 다양한 사물이 뚜렷한 모습으로 숨 쉬고 있는 정경을 꼼꼼하고 소박하게 묘사해 상투적인 사실 묘사에서 찾아볼 수 없는 친밀하고 환상적인 분위기를 연출했습니다. "이 그림은 고향에서 내가 정이 들었던 것만을 보여준다. 나는 집 사이로 난 오솔길에 남긴 발자국조차도 정이 간다"라고 그림을 설명했지요. 아무리 평범하고 가치 없는 것일지라도 존재하는 모든 것을 사랑한다고 말한 미로는 대상 하나하나의 의미를 찾아내고 사랑했던 시인이었지요. 가난한 파리 생활이었지만 교외의 불로뉴 숲을 자주 찾아가 나뭇가지나 잎사귀를 주워 그림 모델로 삼았으며, 사물의 세부에 집착함으로써 전통적인 원근법의 틀과 묘사법에서 벗어나 간결하면서도 익살스러운, 그리고 과장되고 생동감 있는 자유로움으로 자신의 기법을 완성할 수 있었답니다.

미국의 소설가 헤밍웨이는 이 그림을 보고 위대한 흙냄새의 독특한 매력에 끌려 화상의 손에 넘어가기도 전에 5천 프랑이라는 파격적인 가격으로 그림을 구입했답니다. 그림 값을 지불하기로 한 날짜에 돈이 마련되지 않아 헤밍웨이는 친구에게 돈을 꾸면서까지 그림을 사고는 함박웃음을 지으며 행복해했답니다. 『누구를 위하여 종은 울리나』와 같은 소설에서처럼 평생 에스파냐를 좋아한 이 소설가는 "이 그림에는 에스파냐의 땅에서 느낄 수 있는 것과 멀리 떨어져 그곳에 가지 못할 때 느낄 수 있는 모든 것이 들어 있다. 이와 같은 두

가지 전혀 이질적인 것을 동시에 그린 화가는 없었다"라고 극찬했지요. 결코 현실을 외면하지 않으면서 비밀스러운 환상을 담아낼 줄 알았던 미로의 감각을 헤밍웨이는 잘 파악하고 있었던 것이지요. 역시 대가의 눈이 대가를 알아볼 수 있는 거라고나 할까요.

1933년 한 미술잡지에 쓴 「회화의 해방」이라는 글에서 그림에 대한 자신의 생각을 다음과 같이 역설했지요. "나더러 자기 그림에 대

**그림 118 미로, 「농원」, 캔버스에 유채, 147×132cm, 1921~22, 뉴욕 어니스트 헤밍웨이 부인 소장**
이 그림을 본 미국의 소설가 헤밍웨이는 위대한 흙냄새의 독특한 매력에 끌려 화상의 손에 넘어가기도 전에 5천 프랑이라는 당시로선 파격적인 가격을 주고 그림을 구입했다.

해 말하라는 것은 대단히 힘든 일입니다. 내 그림은 항상 그 어떤, 객관적 또는 주관적인 충격에 의한 환각 상태에서 생겨나는 것이기 때문입니다. 나의 표현 방법은 밝음과 힘과 조형적인 공격성을 극한까지 몰아가는 것입니다. 다시 말하면 물질적인 감각을 먼저 충동질해 영혼까지 도달하려고 하는 것이지요."

"나는 요령껏 자연의 절대(내적 자연) 속으로 도망쳤으므로 나의 풍경은 외계의 현실감 같은 것에서 자유로울 수 있었다"라는 그의 말처럼 자연과 현실의 현상들을 객관적으로 보여주기보다 자기 내부에 집중했고 애정어린 '상상력'으로 회화 표현의 관습에서 벗어날 수 있었던 것입니다.

## 세계대전의 이성 파괴와
## 초현실주의의 대두

다다의 정신은 초현실주의에 의해 계승되었습니다. 그들은 다다와 마찬가지로 서양 문명의 근간인 합리주의와 기독교 문명을 통렬하게 비난했습니다. 유럽인들에게 커다란 마음의 상처를 주었던 두 차례의 세계대전은 사람들에게 '초현실'이라는 새로운 세계를 탐구하는 기폭제가 되었습니다. 전쟁이라는 것이 서양 문명을 구축해온 이성과 합리의 세계를 무너뜨렸고, 그로 인해 이성과 합리에 반대되는 초현실의 세계가 관심의 대상이 된 것입니다.

초현실주의자들은 현실의 세계를 냉소하며 꿈의 세계에 주목했습니다. 꿈속 상징의 세계를 통해 일상의 것들을 낯설게 만들고자 한 것입니다. 그들 대부분은 깨어 있는 사고가 마비되면 우리 내부에 숨어 있는 유아성과 야만성이 우리를 지배하게 된다는 사실을 밝힌 프로이트의 저작에서 큰 영향을 받았습니다. 그들은 이성이 과학을 가능케 했다는 것은 인정하지만 비이성만이 우리에게 예술을 줄 수 있다고 믿었습니다.

초현실주의는 주관을 중요시하는 낭만주의의 전통을 계승하고 있지만 프로이트의 무의식 분석에서 새로운 영감을 끌어냈습니다. 초현실주의 이론가 브르통이 "자기 자신 속으로의 현기증 나는 강하"라고 표현한 것처럼, 그들은 무의식 속으로 자연스럽게 빠져드는 것을 중요하게 여겼습니다. 그럼으로써 인간의 본원적인 욕구와 마주할 수 있다고 생각한 것이지요. 그리고 무의식은 숨겨진 샘과 같아서 우리가 상상력의 고삐를 매지만 않는다면 이 샘물은 자동적으로 솟아날 것이라고 믿었습니다.

한편 초현실주의자들의 궁극 목표는 사회 개조를 통한 초현실 세계의 건설에 있었습니다. 그래서 초현실주의자들 중 일부는 마르크시즘에 동참하는 등 사회 참여적인 미술세계를 꾸려나가기도 했지요.

# 표현의 결과에서 행위의 과정으로

### 추 상 표 현 주 의

| | |
|---|---|
| 주제 | 초점이 없거나 여러 개인 공간, 화가의 내면을 반영한 그림 |
| 기법 | 눈에 보이는 사실을 재현하는 대신 자유롭게 그림 |
| 대표 화가 | 데 쿠닝, 폴록 |
| 분위기 | 동적이고 열광적 |

두 번의 세계대전으로 인해 유럽은 영향력을 크게 잃은 것과 동시에 파리가 갖고 있던 예술계의 주도권도 점차 상실해가고 있었습니다. 양차 대전 후 전 세계적으로 많은 지역이 의식적이든 무의식적이든 미국의 영향권에 들어가게 되었고 이러한 현상은 청바지와 코카콜라로 상징되는 경제와, 최대 전승국으로서 군사력과 정치에 이르기까지 그 정도와 형태가 다양하게 나타났습니다. 전쟁은 정치, 경제, 군사력뿐만 아니라 예술의 추진력까지 덤으로 아메리카 대륙에 넘겨준 셈이었지요.

온실 속에 갇혀 있던 신대륙의 미술가들은 몬드리안, 뒤샹, 달리 등 유럽의 많은 주요 현대미술가들이 전화戰禍를 피해 미국으로 자리를 옮겨옴에 따라 20세기를 전후하여 몇 십 년 동안 엄청나게 변화해온 새로운 미술들을 눈으로 확인하게 되었답니다. 더 나아가 혁신적 미술가란 인간을 넘어서는 천재가 아니라 이전의 그림과 주장에 맞설 용기와 추진력을 가진 사람, 확신을 가진 과감한 미술인일 뿐이라

**그림 119. 데 쿠닝, 「여인 I」, 캔버스에 유채, 193×147.3cm, 1950~52, 뉴욕 현대미술관**
여인상을 엉망으로 파괴해버린 붓질은 색면과 선을 낳고, 격렬하고 표현성이 강한 화면을 만들었다. 제2차 세계대전의 비인간성을 고발하고 있는 걸까?

는 사실도 깨닫게 됩니다.

미국은 이미 문화적 열등감을 극복하기 위해 국가 차원의 문화 장려 정책으로 '연방 미술지원계획'을 추진하고 있었답니다. 경제 공황으로 모두가 어려울 때 루스벨트 대통령은 1만 명의 화가에게 그림 그리는 일만으로도 먹고살 수 있도록 작업 지원 계획을 세우라고 지시하여 뒤샹의 다다 실험과 몬드리안의 순수 추상, 달리의 초현실주의 미술 등에 자극받은 수많은 젊은 세대의 미국 화가들이 작업에만 몰두할 수 있게 했지요.

미국은 미술에서는 유럽의 아류에 지나지 않는 불모지였으나, 유럽 회화의 전통과 아메리카 대륙의 독자적인 열기가 결합되어 1952년을 전후하여 분명한 몸짓으로 미술사에 자리매김하기 시작했습니다. 유럽의 다다와 초현실주의가 이성에 도전한 데 반해 미국의 젊은 작가들은 '자동기술법'을 한 단계 더 발전시켜 본능에 의지한 형상 작업을 통해 비이성적일 뿐 아니라 예측 불가능한 즉흥적인 작품으로 발전시켜나갑니다. 이런 사조의 대표 화가인 잭슨 폴록, 아실 고키, 윌렘 데 쿠닝, 프란츠 클라인 등은 열정적으로 작품을 창조함으로써 그림을 '그린다는 행위' 자체에 절대적 가치를 부여했답니다.

폴록은 거대한 화폭을 바닥에 펼쳐놓은 채 붓 대신 상업용 페인트를 흩뿌리며 돌아다니면서 강렬한 흔적으로 남겼고, 네덜란드에서 미국으로 밀항한 데 쿠닝은 성난 듯 휘두르는 붓질로 거칠고 조잡한

느낌이 드는 '여인' 연작을, 클라인은 크고 흰 화폭 위에 가정용 페인트 붓을 이용해 에나멜로 된 검정 막대선을 강렬하게 펼쳐 보였지요. 이들은 이제까지의 미술에 대한 개념에서 최소한의 것만 채택하면서 자신들의 미술을 새로운 출발점으로 삼고자 했답니다. 이러한 경향은 이전의 순수 추상과 대비해 형식은 추상적이나 내용은 표현주의에 바탕을 두고 있다는 의미에서 '추상표현주의'라고 불리게 되었지요. 이들의 '그린다는 행위'를 강조하며 비평가 헤럴드 로젠버그는 '액션 페인팅'이라는 미술용어를 사용했습니다. 자신의 논문 「미국의 액션 페인터스」에서 로젠버그는 "현재 캔버

그림 120. 클라인, 「무제」, 캔버스에 유채, 200×158.5cm, 1957
견고한 건축적 구조를 가진 검은선과 흰색 바탕은 동양의 서체와 여백과는 또다른 느낌을 보인다. 작가 내면의 정신적 생명력을 강조하는 추상 표현에서 동서양의 닮은꼴을 보는 것 같다.

스는 미국 화가들에게는 대상의 재현, 재구성, 현실적이며 구체적인 이미지를 표현하는 장이라기보다 행위를 위한 장의 의미를 띠기 시작했다. 캔버스에 나타나는 것은 그림이 아니라 하나의 사건이다……"라고 방법 면에서 액션 페인팅의 독자성을 기술했답니다.

　액션 페인팅은 1951년 뉴욕 현대미술관에서 〈미국 추상회화, 조각〉 전시가 열리면서 제2차 세계대전 이후 미국 화단에서 일어난 가장 중요하고 영향력 있는 회화 양식으로 인식되었고, 미국 전역과 세계 각국에 급속하게 파급되었지요. 국가의 강력한 경제 지원과 걸출한 이론가들의 애국적이기까지 한 헌신적인 협조로 명쾌하게 무장된 미학 논리의 파장은 20세기 중엽의 강대국의 국력에 힘입어 세계 미

## 20세기 초 미국의 뉴딜정책과 문화 살리기

뉴딜정책New Deal Policy은 루스벨트의 7년 재임 기간 동안 추진된 경제 개혁 정책을 총칭한다. 20세기 초 미국의 농장은 제1차 세계대전 중인 유럽인을 먹이기 위해 엄청난 규모로 빠르게 확장되었다. 그러나 1918년 종전 이후 유럽 농업은 전쟁 전의 수준으로 회복되었고 미국은 잉여농산물이 쌓여 수많은 농장이 파산 위기에 놓였다. 1924년부터 농업은 불황의 늪에 빠졌고 급격히 감소된 상품 구매력과 세계 시장의 축소 여파는 1929년 10월 24일 뉴욕 주식시장의 주가 대폭락으로 나타났다. 미국 전역으로 확산된 경제 불황의 기운은 전 세계의 대공황으로 확대되었다. 1932년 루스벨트는 가난과 불안으로부터의 구제라는 경제재건 슬로건으로 32대 대통령에 당선되었다. 1933년 3월, 취임과 동시에 약속했던 새로운 정책들을 제시하며 입법화해나갔다. 진보적인 학자와 법률가, 정책가 들로 구성된 전문가 그룹Brain Trust의 지혜를 모아 경기 회복, 실업자 구제 등을 위한 관리통화, 농업조정, 산업부흥, 사회복지법 등을 빠르게 접목시켰다.

## W.P.A

많은 뉴딜정책 중 1935년에 제정된 긴급구호법ERA은 대통령에게 실업자를 위해 대규모 공공사업을 촉진할 수 있는 권한을 주었다. 즉시 고용촉진국Works Progress Administration이 세워졌으며 단순 구제의 실업수당 지급보다는 일하며 임금을 받는 근로구호사업을 전개했다. 구호사업은 건설뿐 아니라 문화예술 부문까지 확대되어 연방미술지원계획으로 나아갔다. 빌딩, 도로, 공항, 학교 등이 건설되었고 배우, 음악가, 미술가, 공연예술가

들은 연방 사업계획 등을 통해 고용되었으며 작품 활동을 지원받게 되었
다. 또한 정부는 직접 예술가들을 고용하여 극장을 제공하고 교회나 학교
벽에 벽화를 그리게 하며 민속자료집을 편찬하게 하기도 했다.

## •• F.S.A

1935년 경제공황과 더불어 미국 중서부 지방의 극심한 가뭄으로 곤경에
처한 농민들을 지원하고자 설립한 농업안정국. 루스벨트 대통령의 농업안
정 보좌관이었던 터그웰은 기관 산하에 사진단을 조직하여 미국 농부의
생활상을 보도할 촬영계획을 세웠다. 일거리를 찾아 떠돌아다니는 이주
노동자나 농민들의 생생한 표정을 촬영한 도로시아 랭, 워커 에번스, 상습
홍수지대의 인적·지리적 상황을 사진으로 기록하는 스트라이커 등 뛰어
난 사진가들이 활동했다. F.S.A^Farm Security Administration 사진단의 활동
은 사실을 그대로 기록하는 현대 다큐멘터리 사진의 토대가 되었고 『라이
프』 등 잡지의 출현과 함께 확산되었다.

술의 흐름을 주도하기 시작했답니다. 추상표현주의(액션 페인팅)의 성공은, 가장 탁월한 현대미술이 유럽(파리)에서 형성되었다는 오랜 선입견을 깨주었으며 정치·경제·군사력에 이어 문화예술에서도 미국이 선두주자임을 확실히 해주었답니다. 결과적으로 폴록과 그의 동료들이 극도의 즉흥성과 동적인 폭발력으로 창조한 회화는 전위 미술의 왕좌를 유럽에서 빼앗았을 뿐만 아니라 '미술이란 무엇인가' 라는 정의 자체를 바꿔놓았으며, 사물의 외관을 무기력하게 모방하는 것이 아니라 에너지와 감성에 넘쳐나는 그 무엇으로 미술을 새롭게 정의했답니다.

1950년대에 들어 액션 페인팅이 결국 무엇을 그렸는지 모르겠다거나 모호하고 주관적이라고 비판받으며 그 신선함이 시들해지자, 1960년대에는 가장 대중적이고 가장 미국다운 소재를 찾아 '팝아트'를 만들어냈지요. 미국 화가들은 거의 10년 주기로 새로운 현대 유파들을 창출하며 세계 미술의 흐름을 선도해나간 셈입니다.

## 묘사를 떨치고 행위의 마당으로: 잭슨 폴록

폴록Jackson Pollock, 1912~56은 미국 와이오밍 주 코디에서 농지를 관리하는 집안에서 태어났습니다. 소년 시절에는 부모를 따라 캘리포니아와 애리조나 주 등을 전전하며 서부의 광활한 자연에서 넘쳐나는 자유스러움을 체험했고 아메리카 인디언의 장식적인 예술에 큰 관심을 보였답니다. 그의 일가가 로스앤젤레스로 이주한 1928년, 매뉴얼 미술고등학교에 입학하면서 미술수업을 받게 되었지요. 그러나

아버지와 같이 넓은 땅을 측량하며 서부를 마음껏 떠돌던 폴록에게 틀에 짜인 학교 수업은 고문 같았습니다. 결국 학교 교과목에 대한 반대운동을 선동하다 정학 처분을 받았으며 복학 후에도 교수에게 반발해 퇴학을 당하

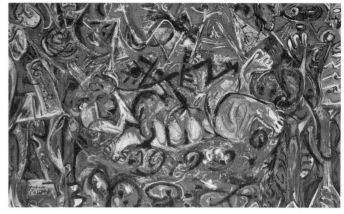

**그림 121. 폴록, 「파시파에」, 캔버스에 유채, 142×244cm, 1943**
의식과 행위의 구별을 뛰어넘어 다른 잡념이 끼어들 틈 없이 오직 그리는 일에 몰두했다.

고 말았답니다. 학교를 중퇴한 이후 멕시코 미술에 관심을 갖게 되는데 소년기에 흥미 있게 관찰했던 인디언 미술과 멕시코 회화의 조형적 체험은 화가로서 정신적인 바탕을 형성하게 되었지요. 폴록의 본격적인 화가 수업은 1930년, 뉴욕 '아트 스튜던츠 리그'에 등록해 벤턴Thomas Hart Benton, 1889~1975의 지도를 받으며 시작되었답니다. 토머스 하트 벤턴은 1910년을 전후하여 파리에서 유럽 미술을 경험한 후 뉴욕으로 돌아와 미국 대륙 중서부의 '미국적인 소재'를 찾았으며 힘이 넘치는 거친 기법의 벽화를 통해 아메리카의 가치를 나타내려는 향토주의적 성향의 화가였지요. 1930년대는 경제 공황의 절정기로 모두가 어려웠지만 예술가에 대한 국가의 빈민구제 정책인 '공공사업촉진국WPA의 연방예술프로젝트FAP'의 혜택으로 폴록은 작업에만 몰두할 수 있었답니다. 1936년에는 멕시코의 벽화가 시케이로스가 주관하는 실험공방에 참여해 재료와 표현의 폭을 넓혀나갔습니다.

WPA와의 계약기간(1935~43)에는 피카소와 초현실주의 화풍을

연구하고 정신분석학의 영향을 받은 「칼을 가진 벌거벗은 사나이」 같은 그림을 강렬한 붓질로 그립니다. 해독하기 어려운 신비한 문자들을 포함해 토템 신앙적이고 위협적인 소재들을 격렬하게 표현했지요.

폴록이 공식적인 전시에 모습을 보인 것은 1942년 존 그레이엄이 기획한 〈프랑스와 아메리카 회화〉 전시에 미국 작가로 참여하면서부터였지요. 다음해 부유한 미술 애호가 페기 구겐하임에 의해 발탁되었고 구겐하임이 문을 연 금세기 화랑에서 첫 개인전을 열었답니다. 이 전시에서 자동기술법에 의한 거친 붓질과 강렬한 색채로 끊어지고, 덮여 지워지며, 다시 연결되는 무의식적이고 원초적인 힘이 넘치는 그림들을 선보이며 미술계의 관심과 일반인들의 각광을 받기 시작했지요. "우리가 필요로 하는 것은 비평가나 관중을 의식하지 않고 자신의 내적 충동에 의해 그림을 그리는 젊은이들, 자기 나름의 주장으로 캔버스를 부수는 위험을 무릅쓰는 화가들이다. 폴록은 분명 그중 한 사람이다"라고 평론가 스위너는 개인전 서문에서 폴록의 작품이 중요한 이유를 강조했지요. 작품전에 대한 호평과 구겐하임의 전폭적인 지원은 어려웠던 생활에 여유를 가져다주었고, 동료화가였던 리 크레스너와 결혼해 스프링스에 정착하게 되었습니다. 어느 날 친구가 화실을 방문하여 모델이나 스케치화 하나 없는 것을 보고 놀라 "자네는 자연을 모델 삼아 작업하나보지?"라고 질문하자 폴록은 "내가 바로 자연이네"라고 대답했다고 합니다.

1947년을 전후해 충분한 시간 여유를 갖게 된 폴록은 한층 자유롭게 그림에 집중하면서 순간의 직접

> **TIP**
>
> 드리핑
>
> 붓을 사용하지 않고 물감을 캔버스 위에 떨어뜨리거나 붓는 회화 기법. 20세기 초 에른스트 같은 화가가 간혹 이런 기법을 사용했지만 주목을 끌기 시작한 것은 폴록을 중심으로 한 액션 페인팅 화가들이 새로운 회화 스타일로 정착시키면서부터이다.

적인 표현을 가능케 하는 회
화의 즉시성을 추구하던 중
드리핑Dripping 기법을 창안하
게 된답니다. 이 기법은 그린
다는 의식을 제거함으로써
화폭 위에 오직 그리는 행위
의 흔적(마티에르-재질감)만
을 남겨 흔적 자체의 생명감
을 오히려 강조하는 새로운
결과를 낳았습니다. 폴록은
"새로운 요구는 새로운 기법

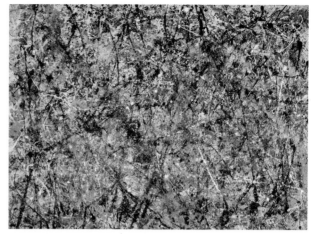

그림 122. 폴록, 「자줏빛 안개」, 캔버스에 혼합도료, 216.3×297.5cm, 1950, 워싱턴 내셔널 갤러리
뭔가를 그린다는 의식에서 벗어나 오직 그리는 행위의 흔적만 남기며 그 자체에 생명을 불어넣고자 했다. 우리의 삶도 이렇게 얽히고설킨 인연의 궤적은 아닐까.

을 필요로 한다"라고 주장하며 이젤, 팔레트, 붓과 같은 전통적인 그림 도구들을 팽개치고 화실로 사용하던 헛간 마루에 캔버스를 넓게 펼쳐둔 채 그 주변이나 그 위를 걸어 다니면서 물감을 반복해서 떨어뜨리고 흘리며 그림을 그렸답니다. 여러 방향에서 화면을 향해 다가와서는 그 위에서 팔을 흔들고 손목을 돌리는 행위들을 기록함으로써 마음, 정신, 눈, 손 그리고 물감과 화면이 결합되었지요. 이것은 직접적이든 상징적이든 재현이 아니라 어떤 시간 동안 행해진 작가의 행위를 농축해 보여주는 것이었답니다. 이러한 방법이 알려지자 많은 젊은 미술가들이 호기심을 느껴 물감을 뿜어내기도 하고, 자전거를 타고 통과하는가 하면, 매달아놓은 물감 주머니에 총을 쏘아 터뜨리고, 알몸의 여체에 물감을 칠해 천에 신체를 찍어내는 등 다양한 실험을 했답니다.

"내가 그림에 몰두할 때는 무엇을 하고 있는지 거의 의식하지 못한

다. 나중에 내가 그려놓은 것을 보면서 비로소 인식하게 된다. 그림은 그 자체로 생명을 갖고 있기 때문에 이미지를 변형한다거나 파괴하는 것 등엔 아무런 두려움도 갖지 않는다. 나는 그런 상태가 되도록 최선을 다한다"라고 폴록은 말했지요. 그의 말에서 초현실주의의 자동기술법과 유사한 그림 제작 방법은 '그린다는 의식'을 '그리는 행위'와 일치시키는 것으로서, 곧 묘사된 결과보다 작품을 제작하는 행위에서 가치를 찾으려 했음을 알 수 있답니다. 가장 폴록다운 예술의 원천을 이룬 '무의식' 사상과 '드리핑' 기법은 인디언 미술과 현실주의, 독특하고 힘찬 멕시코 회화, 그리고 벽화 공방에서 얻은 다양한 체험이 융합되어 분출된 화산과 같은 것이었지요.

전후 초강대국으로 부상한 미국의 강력한 문화정책과 당시 가장 영향력 있으며 애국적인 미술평론가였던 로젠버그의 설득력 있는 평론은 폴록의 실험적인 작업에 힘을 실어주었지요. 로젠버그는 캔버스 안에 뛰어들어 물감을 흘리고 뿌려 우연의 형상을 순간의 의식으로 조정해가는 폴록의 역동적인 행위의 표현력을 액션 페인팅Action Painting이라 명명하며 유럽과는 전혀 다른, 독창적인 미국 회화의 출발을 선포했던 것입니다.

폴록은 이후 베네치아비엔날레(1948,1950,1956), 상파울로비엔날레(1951,1957), 유럽 순회 개인전, 각종 대전 등을 통해 미국 현대회화의 대표 작가로서 확고하게 자리매김했고, 액션 페인팅을 통해 미국이 세계 미술계의 주도권을 쥐게 하는 핵심 역할을 했답니다.

1956년, 평소 알코올 중독 증세를 보이던 폴록은 몇 달 동안 작품 제작을 멈췄다가 음주와 과속으로

TIP

**자동기술법**

초현실주의의 중요한 기법으로, 어떤 의식이나 의도 없이 무의식의 세계를 머릿속에 떠오르는 대로 기록하는 방법.

인한 자동차 사고로 마흔네 살이라는 생애 절정의 시기를 극적으로 마감했습니다.

폴록은 그림 위아래와 좌우가 무시되는 전면회화All Over Painting 의 혁신을 보여주었지요. 이를 통해 그는 화면을 아무리 많이 연결하거나 쪼개도 작품은 큰 영향을 받지 않는다는 논리를 증명했고, 그림이 일정하게 정해진 화면이라는 틀을 벗어나 공간으로 뛰쳐나올 수 있음을 암시했답니다. 폴록이 미술에 공헌한 점은 그림에 자유를 주어 엄격한 구성주의에서 벗어나 화폭을 넘어설 수 있게 했다는 것이며, 이러한 자유로움은 현대의 '해프닝'으로까지 미술 표현의 폭을 발전시켰던 것입니다.

### 「하나: 넘버 31」

무엇을 그렸는지 도무지 알 수 없고 아름다움이란 눈곱만큼도 찾아볼 수 없는 의미 없는 낙서 같은 그림 앞에서 우리는 당혹감을 감출 수 없습니다. 어떻게 물감을 마구 뿌리고 흘려놓은 흔적들이 미술작품이 될 수 있으며 미술사에 한 획을 긋는 의미를 담아낼 수 있었을까요? 폴록의 후기 대표작들을 대하며 흔히 갖게 되는 의문입니다. 우선 그의 제작법을 좀 세밀하게 살펴볼 필요가 있겠지요. 폴록도 전통 기법과 재료로 그림을 그리기 시작했고 피카소와 초현실주의, 멕시코 벽화 기법 등 다양한 표현 기법을 체험하며 결국 혁신적인 젊은 작가로 인정받았지만,

> **TIP**
>
> **해프닝**
>
> 원뜻은 우발적 사건을 말하지만 주로 예술용어로 쓰인다. 현대예술의 각 분야에서 볼 수 있는 시도로, '우연히 생긴 일'이나 극히 일상적인 현상을 이상하게 느끼도록 만드는 예술 체험을 말한다. 그 발상의 기원은 다다이즘, 쉬르레알리슴 회화, 바우하우스의 예술운동까지 거슬러 올라갈 수도 있으며, 이는 또 1950년대 말부터 1960년대 초에 걸쳐 성행한 팝아트·누보레알리슴·플럭서스 등으로 부르는 행동 중심의 예술을 총칭해 쓰기도 한다. 해프닝은 감상자를 예술 사건 속에 끌어들인다는 성격을 강조한다. 충격적인 발언, 어이없는 행동, 과격한 행위, 파괴 행위, 지나치게 일상적인 행위 등을 해프닝을 일으키는 수단으로 보며, 현대 소비사회의 모순이나 비인간화해가는 현상을 고발하듯 드러내기도 한다.

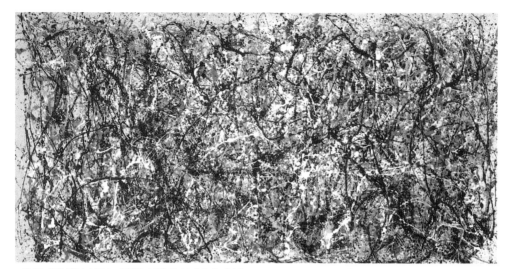

그림 123. 폴록, 「하나: 넘버 31」, 밑칠하지 않은 캔버스에 유채, 에나멜, 269.5×530.8cm, 1950, 뉴욕 현대미술관
이 그림을 가만히 들여다보면 흩뿌린 물감의 궤적들은 실타래처럼 얽히고설켜 폴록이 공간에서 움직인 궤적을 암시할 뿐 아니라 곳곳에서 고르게 생성되는 리듬이 깃들어 있음을 느낄 수 있다.

그는 항상 만족하지 못하고 새로움에 대한 욕구에 젖어 있었답니다.

나름의 아이디어와 제작법은 1947년을 전후해 도입한 물감 뿌리기와 흘리기를 통해서 얻었지요. 그는 그림을 그리기 전에 화폭 크기를 미리 정하지 않고 틀도 없는 천을 딱딱한 벽이나 바닥에 고정한 후 그 주위를 맴돌거나 천 사이에 직접 들어가서 수영하듯 허리를 굽혔다 펴며 반복적으로 물감을 흘리고 뿌렸습니다. 물론 팔레트나 붓은 사용하지 않았지요. 페인트가 가득 든 깡통을 들고 막대기에 페인트 물감을 적셔서는 일정한 동작을 반복하고 흩뜨리면서 그림을 그려나갔습니다. 그의 그림에서는 뚜렷한 형상을 전혀 찾아볼 수 없고 좌우상하를 왕복하며 흘리거나 뿌린 물감의 덮임과 겹침으로 만들어진 모호한 움직임(행위)들로 가득 찰 뿐이었지요. 세워둔 이젤에 캔버스를 얹고 팔레트에서 잘 배색한 색을 붓에 묻혀 팔을 움직여

그림을 그리던 전통 기법과는 달리, 카우보이가 총을 난사하듯 온몸을 움직여 화폭과 격투하듯 그림을 그렸던 것입니다.

오직 행위의 흔적만을 남겨 흔적 자체의 생명감을 강조하는 그림을 우리는 행위예술(액션 페인팅)이라고 부르는데, 중요한 것은 이 어린아이 장난 같은 방법으로 그림을 그리고 그것에 의미를 부여했다는 데 있을 것입니다. 초현실주의의 자동기술법과 유사하지만 '그린다는 의식'보다는 '그리는 행위'에 몰입해 그림과 한 몸이 되었지요. 의식과 행위의 구별을 뛰어넘어 다른 잡념이 개입할 틈 없이 오직 그린다(작업한다)는 것에만 몰두할 수 있었으며, 이러한 즐거운 놀이 같은 행위는 정치적이거나 전통적인 미학이나 도덕적인 가치에서 비로소 자유로워져 그 어떤 외부 요구에서도 벗어날 수 있는 구원자다운 태도로 보였던 것입니다.

「하나: 넘버 31」은 그림의 크기가 약 가로 530센티미터, 세로 270센티미터에 달하는 큰 그림이라는 것을 염두에 둬야 합니다. 큰 화폭에 물감의 흔적으로 1미터에 달하는 반원을 그려내기 위해 얼마나 많은 몸동작과 물감을 소비해야 했을까요? 과연 어떻게 작업을 해야 각 요소의 특징이 손상되지 않으면서 하나의 집단을 이루고, 처음부터 끝까지 캔버스의 바탕이 드러나 보이게 하면서 중복되는 선들을 흘릴 수(칠할 수) 있을까요? 어떤 색을 선택하며 어떤 순서로 덧칠할 것이며 물감이 마르는 시간까지 고려할 때 전체 작업은 얼마나 걸릴까요? 이러한 것들을 생각해보거나 실제로 재현해본다면 그의 색다른 제작법이 예사롭지 않다는 것을 알게 될 것입니다.

> **TIP**
>
> ### 행위예술
>
> 관념만으로는 충족할 수 없는 표현 욕구를 몸을 이용해 표현하는 예술 행위. 몸을 이용한다는 점에서 신체 예술, 결과보다 과정을 중시한다는 면에서 과정예술이라고 불리기도 한다. 해프닝 또는 이벤트 등으로 불렸으나 최근에는 퍼포먼스라는 말이 더 흔하게 쓰인다.

마치 어떤 식으로 공을 공략해야 하는지 잘 아는 야구나 골프 선수의 인내심과 기술을 선보이고 있음을 알 수 있지요.

색의 세심한 선택도 살펴볼 필요가 있겠습니다. 베이지색과 흰색과 검은색이 주종을 이루는데 회색과 갈색을 찾으려면 좀더 자세히 들여다봐야 하지요. 흑백으로 인한 단조로운 평면에 회색과 갈색을 절충시켜 더욱 다양하고 깊이 있는 화면으로 나아갔으며 보는 이의 호기심을 유발시킨다는 것입니다. 폴록은 의미의 표출을 위해 흩뿌려진 선들의 고유한 맛을 그대로 살림으로써 우리가 스스로 결론을 내릴 수 있는 여지를 남겨두었습니다. 폭풍, 정열, 힘, 자유, 실존, 어지러움, 의지, 번민 등 어떻게 해석해도 상관이 없는, 그야말로 무궁무진한 뉘앙스를 담고 있다고 할 수 있겠지요.

「하나: 넘버 31」의 제목에 숫자를 붙인 것은 세상에 하나뿐이라는 전통적인 '유일무이한 회화'의 인식에서 벗어나 연작의 제작 순서를 나타내기 위한 것으로, 이후 현대 추상회화의 제목 표기에 많이 사용하게 되었답니다.

이 작품이 제작된 1950년대의 시대 상황도 많은 것을 말해줍니다. 제2차 세계대전 직후 미국은 강대국으로서 책임과 지나친 자신감으로 인한 무한한 권력과 풍요로움에 젖어 영웅의식과 승리감에 도취되어 있었지요. 철저한 반공주의, 히틀러의 잔인한 권력에 대한 응징, 인종차별, 경제 대공황이 낳은 돈에 대한 불신 등 다양한 시대 상황의 중심에 폴록이 서 있었던 것이지요. 걸핏하면 술에 취해 아무에게나 시비를 걸던 그는 1956년 뒤집힌 승용차 안에서 이름 모를 여인과 함께 술에 취한 채 시체로 발견되어 활화산 같던 삶을 마감합니다. 폴록은 격렬한 에너지를 분출하며 자신의 의식 상태를 적당히

복잡하게 은유하고 있었던 것은 아닐까요? 아무튼 폴록의 '행위예술'은 이제껏 파리를 중심으로 전개되었던 유럽 미술의 관심을 신생 대국 미국으로 향하게 하는 결정적 계기를 마련했던 것입니다.

이 그림을 가만히 들여다보고 있으면 흩뿌린 물감의 궤적들이 실타래처럼 얽히고설켜 연속적인 공간의 진행을 암시할 뿐 아니라 곳곳에서 고르게 생성되는 리듬이 깃들어 있음을 쉽게 느낄 수 있을 것입니다.

우리의 삶이 순간의 우연으로 겹쳐진 유동적인 행위의 연속이라면, 화면의 상하좌우 구분을 벗어나 붓조차 내던져버린 그의 그림이야말로 실존 그 자체가 아니었을까요. 폴록은 결과보다는 순간의 행위에 자신을 몰아넣어 캔버스 위에 그림이 아니라 하나의 사건을 남겨놓았던 것입니다.

이러한 사건은 50년이 지난 2007년 초, 그의 작품 「넘버 5, 1948」이 뉴욕 소더비 경매에서 1억 4천만 달러(약 1,313억 원)에 팔려, 회화 부문 세계 최고 거래를 기록하는 후일담을 남기기도 했답니다.

# 미국,
# 유럽 미술의 그늘을 벗어나다

20세기 전반의 세계는 1,2차 세계대전으로 인해 온통 폐허가 되었으나 미국은 승전국으로서 막대한 군사력과 경제력을 얻게 됩니다. 그러나 전통(문화)에서만큼은 수천 년의 뿌리를 갖고 있는 유럽을 따라갈 수 없다는 열등감에 젖을 수밖에 없었지요. 이러한 문화적 열등감을 극복하고자 미국은 국가 차원에서 문화 장려 정책을 꾸준하게 추진했고, 전쟁을 피해 건너온 유럽의 많은 지성인과 주요 예술가 들을 지원함으로써 새로운 미술의 세례를 받을 수 있게 합니다.

유럽풍의 입체주의, 다다이즘, 표현주의, 초현실주의 등의 영향을 골고루 섭취한 미국 추상표현주의 미술은 유럽과는 다른 새롭고 독특한 나름의 시각언어를 만들어나갔습니다. 폴록은 물감을 뿌리고 흘리며 미술에서 '행위'의 등장을 선언했고 데 쿠닝은 괴물처럼 보이는 '여인' 연작을 통해 색채의 힘을 난폭하게 표현했습니다. 1929년 뉴욕 현대미술관의 건립을 시작으로 거대한 국

립 미술관들이 개관했고, 막강한 경제력으로 무장한 화랑들이 추상표현주의 작가의 전시를 앞 다퉈 기획하며 미국의 화풍을 세계에 알리기 시작했지요.

미국식 추상표현주의 미술은 역동적인 행위만큼이나 다양하고 힘찬 새로운 미술의 가능성을 열어놓았다는 칭송과 함께 20세기 중반 세계 미술의 중심을 차지하게 되었답니다. 그러나 한편으로는 정치·경제·군사력으로 과대 포장해 세계에 군림하려 한다는 의심을 받게 되었고 지나친 모호성과 주관 표현에 대한 비판이 가해지며 급속하게 대중에게서 멀어지게 되었습니다. 이에 당황한 미국은 모처럼 획득한 문화 주도권을 유지하기 위해 1960년대에 가장 미국다우면서 세계적인 팝아트를 제창합니다.

| 작가 | 사조 | 대표 작품 | 주요 특징 | 화필 |
|------|------|-----------|-----------|------|
| 마티스 | 야수주의 | 「붉은빛의 커다란 실내」 | 밝고 강렬하며 충격적인 색채 형태와 원근법의 왜곡 거친 붓질 | |
| 피카소 | 입체주의 | 「아비뇽의 여인들」 | 다양한 양식 여러 각도에서 본 대상의 모습 | |
| 뭉크 | 표현주의 | 「절규」 | 우울과 질투, 고독 같은 강렬한 감정의 표현 | |
| 몬드리안 | 신조형수의 | 「브로드웨이 부기우기」 | 똑바른 배열 기하학적인 디자인 | |
| 칸딘스키 | 추상주의 | 「즉흥」 | 그림의 내용과 상관없이 색채로 감정 전달 비구상회화 | |

| 작가 | 사조 | 대표 작품 | 주요 특징 | 화필 |
|------|------|-----------|-----------|------|
| 뒤샹 | 다다이즘 | 「샘」 | 레디메이드 | |
| 달리 | 초현실주의 | 「기억의 고집」 | 사실적인 기법으로 환각을 표현 | |
| 미로 | 초현실주의 | 「별자리」 | 사물을 마치 생물처럼 독특한 모습으로 표현 | |
| 폴록 | 추상표현주의 | 「하나: 넘버 31」 | 추상을 통한 감정 표현 뿌리기 회화 | |

| 시대의 변화 | 연대 | 미술의 변화 |
|---|---|---|
| 아인슈타인, 상대성 원리 발표 | 1905 | 야수주의 첫 전시회 |
| 피어리, 북극 탐험 | 1908 | 피카소와 브라크, 입체파 구성 |
|  | 1909 | 마티스, 「춤」 그림 |
|  | 1910 | 칸딘스키, 최초의 추상화 그림 |
| 제1차 세계대전 발발 | 1911 | 청기사파 결성 |
|  | 1915 | 뒤샹의 부조리 작품 활동 시작 |
| 레닌, 러시아 혁명 | 1916 | 다다 시작 |
|  | 1920 | 소련, 구성주의자 억압 |
|  |  | 몬드리안, 신조형주의 구축 |
| 대공황 발생 | 1924 | 초현실주의 선언문 발표 |
|  | 1930 | 추상·창조 협회 결성 |
|  |  | 사회적 사실주의자들의 정치 미술 제작 |
| 미국, 제2차 세계대전 개입 | 1931 | 달리, 「기억의 고집」 그림 |
| 히로시마에 원자폭탄 투하 | 1942 | 몬드리안, 「브로드웨이 부기우기」 그림 |
|  | 1950 | 추상표현주의 인정 |
|  | 1952 | 헤럴드 로젠버그, '액션 페인팅' 용어 사용 |

# 여기,
# 오늘의 미술을
# 말하다

　우리는 그리스 로마에서 중세를 지나 르네상스의 강을 건너고 근대의 험준한 산을 넘어 여기까지 왔습니다. 황제의 기념비적이며 영웅적인 힘과 교황의 어마어마한 권력을 거치며 르네상스의 꽃을 보았고 왕족과 귀족 중심의 화려하고 과시적인 문화를 살폈습니다. 또한 프랑스 혁명과 산업혁명을 통해 일반 시민의 힘이 사회의 중심으로 떠오른 것을 보았습니다. 세기말과 세기 초를 거치며 그림에서 천년의 어두움을 날려버린 인상파의 빛나는 밝은 그림과 감동적인 후기인상파의 개성 표현에 고무되기도 했지요. 입체파와 다다이즘의 충격을 포함해 20세기 초의 수많은 유파의 파도 또한 지나왔습니다.

　격동의 세기에 두 번이나 치른 비극적인 세계대전은 예술문화의 주도권을 유럽(파리)에서 미국(뉴욕)으로 옮겨놓았지요. 국력과 경제력을 바탕으로 한 미국의 추상표현 경향은 새로운 회화 이론으로 자리 잡으며 세계 미술을 선도하게 되었습니다. 그러나 빨라진 정보 공유와 대량 소비문화의 확산, 눈부시게 팽창한 자본의 세례를 받은 대중의 눈높이는 한층 높아졌고 끊임없는 변화를 요구하기에 이릅니다. 이미 세계 미술의 선두주자였던 미국은 대중의 문화코드를 발빠르게 읽으며 시들해진 추상표현주의의 추상에서 지극히 대중적이고 미국적인 소재들을 도입한 팝아트로 옮겨가 그 주도권을 유지할 수 있었습니다. 유럽에서 잉태된 팝아트를 포함한 현대미술의 영양분들이 미국에서 소화되며 초강대국 미국의 체력은 더욱 강화될 수 있었지요. 현대에 들어서는 '예술을 위한 예술'이라는 고급문화 개념이 점차 무너져갔고 창의적인 아이디어를 진정한 가치로 여기는 개념미술이 발전하게 되었습니다.

추상미술 이후 미술을 어렵게 느끼던 대중은 현대미술을 더욱 난해하고 복잡한 것으로 생각하게 되었습니다. 광고나 텔레비전, 영화 등 대중매체의 눈부신 발전 역시 이해하기 힘든 추상미술과 경박한 팝아트, 아이디어에만 빠져 허우적거리는 개념미술에서 형상(이미지)을 중시하는 미술의 부활을 촉구했지요. 1980년대에는 미국과 유럽뿐 아니라 전 세계적으로 신사실주의나 신표현주의 같은 사실주의적 표현이 유행했고, 그 영향은 지금의 중국 현대회화에까지 머물러 있다고 하겠습니다.

20세기도 어느새 훌쩍 지나가버린 지금, 이미 대중과 거대 자본이 문화의 중심축 역할을 담당하고 있습니다. 정보화와 세계화 현상이 빨라지면서 어느 지역도 문화의 우월성을 주장할 수 없게 되었지요. 사회가 개방되고 국제화하고 있는 가운데 예술도 모든 장르가 자유롭게 뒤섞이며 예술가들은 그 어느 때보다 표현의 자유를 만끽하고 있습니다. 궁극적으로는 자신(민족)의 정체성을 유지하며 세계를 가슴에 담아낼 때 대중을 감동케 할 수 있을 것입니다. 일찍이 대중의 욕구를 정확히 예측하고, 지극히 대중적이면서 개성적인 비디오아트를 현대미술의 한 장르로 자리매김한 백남준처럼 말입니다.

# ..1 | 소비문화와 함께 춤을

**팝 아 트**

| | |
|---|---|
| **주제** | 소비적 대중문화의 풍자 |
| **기법** | 대중적 소재 차용 판화(실크스크린) 기법 |
| **대표 화가** | 리히텐슈타인, 워홀 |
| **분위기** | 유머와 빈정거림 |

전쟁이 끝난 후 그 아픔은 빠르게 회복되었습니다. 자본주의의 급속한 성장에 발맞춘 대중매체의 영향으로 대량 소비문화와 대중오락이 성행했고 대중은 팝 음악에 열광했습니다. 폴록을 앞세웠던 추상표현주의의 격렬하고 주관적이며 모호한 표현에서 사람들은 등을 돌렸고 일부 젊은 화가들은 '캔버스에 붓으로 칠하고, 흘리는' 일 따위에 싫증을 내기 시작했지요. 팝 음악처럼 대중의 사랑을 받고 싶었던 미술은 유명 연예인이나 만화, 광고 등을 차용하고 싶은 유혹을 받는답니다. 그리고 팝아트 화가들은 이들을 대중과 가장 가까운 이미지이자, 자본과 소비상품이 지배하는 현대를 묘사하는 새로운 조형언어로 받아들여 추상표현주의와 대립하며 현대사회의 모습을 캔버스에 담고자 합니다. 팝아트란 이름은 1956년 영국 런던에서 열린 〈이것이 내일이다〉라는 전시에서 비롯되었습니다. 해밀턴은 잡지와 카탈로그에서 오려낸 광고 이미지를 콜라주하여 「오늘날 우리 가정을 이토록 색다르고 매력적으로 만드는 것은 무엇인가?」라는 최초

의 팝아트 작품을 선보이지요. 해밀턴이 주장한 새로운 대중미술Popular Art의 핵심은 대중적·순간적·소모적이며 저렴하고 대량생산적이며, 젊고, 섹시하고, 유머가 있으며, 장난스럽고, 매력적이고, 거대기업적이어야 한다는 것이었지요. 그는 전후 대중문화의 천박성을 간접 비판하며 소비와 쾌락에만 집착하는 얄팍한 대중의 취향과 소비상품을 영국 신사답게 풍자하고 있었던 것입니다.

그림 124. 해밀턴, 「오늘날 우리 가정을 이토록 색다르고 매력적으로 만드는 것은 무엇인가?」, 콜라주, 26×24.6cm, 1956, 독일 튀빙겐 쿤스트할레

잡지와 카탈로그에서 오려낸 이미지들을 콜라주하여 전후 소비와 쾌락에 집착하는 대중문화의 천박성을 점잖게 풍자하고 있다.

그러나 팝아트는 미국에 뿌리를 내리면서 독립적이며 활발하게 꽃을 피우게 됩니다. 미국의 팝아트는 미국으로 상징되는 현대의 기술문명에 대한 낙관주의를 기조로 하고 있습니다. 시들해진 추상표현주의의 힘을 이어갈 대안이 절실했던 미국은 팝아트를 강대국의 안마당에서 마음껏 뛰놀 수 있도록 적극 후원할 수 있었답니다. 미국의 팝아트 작가들은 가장 미국적이면서 세계적인 빵(햄버거)과 음료수(코카콜라), 가수(엘비스 프레슬리)와 배우(메릴린 먼로), 만화영화(미키마우스) 등을 확대 재생산하며 미국의 상업적이고 대중적인 소재를 예술로서 주목받게 했답니다.

이와 함께 리히텐슈타인과 워홀은 현대미술의 아이콘이 되었지요. 팝아트는 신문, 잡지, 영화, 텔레비전, 사진, 만화, 패션 등을 비롯한 다양한 대중매체 이미지를 사용하고 대량생산 기술을 모방함으로써 유일무이한 창조물이라는 미술의 고급문화 개념을 무너뜨렸습

니다. 사람들의 눈을 끄는 유머와 빈정거림으로 대중문화의 생생한 흔적을 남기며 현대 미술사의 한 기간을 화려하게 장식한 것입니다.

## 너무나 미국적인 팝스타: 리히텐슈타인

리히텐슈타인Roy Lichtenstein, 1923~97은 자본주의의 상징인 미국 뉴욕 맨해튼에서 태어나 뉴욕에서 생을 마감한, 가장 뉴욕적이며 미국적인 팝아트 화가 중 한 사람입니다. 그는 1949년 오하이오 주립대학에서 미술로 석사를 받고 10여 년간 미술을 가르쳤습니다. 제2차 세계대전에 참전한 이후 그림 공부를 계속하며 돈을 벌기 위해 기계도면을 그리는 아르바이트를 하던 초기에는 당시 유행하던 추상표현 기법을 즐겨 사용했답니다. 1960년 '해프닝'이라는 예술 장르를 실험하던 앨런 캐프로를 만나면서 팝 이미지에 관심을 갖게 되었지요. 팝(대중)에 대한 관심은 밋밋하고 평온했던 리히텐슈타인의 화가 생활에 큰 변화를 가져왔답니다. 리히텐슈타인은 1961년 미키마우스를

그림 125. 리히텐슈타인, 「꽝!」, 캔버스에 마그나, 172×269cm, 1963, 런던 데이트 갤러리
만화를 통해 대중문화를 해석하고 사회·정치적 메시지를 전달하고자 했다. 망점을 그려넣어 마치 만화의 한 장면을 확대한 것처럼 보이게 했다. 미국의 현대 기술 문명에 대한 낙관주의를 바탕에 둔 작품.

좋아했던 아들을 위해 「이것 좀 봐, 미키」라는 만화의 한 장면을 그렸습니다. 디즈니 만화 주인공인 미키마우스와 도널드 덕을 그리고 실제 만화처럼 말풍선과 대

사까지 적어넣었으며 인쇄한 것처럼 보이도록 인쇄물을 확대했을 때 생기는 망점dot까지 세밀하게 그렸지요. 이 그림이 화단에 알려져 대단한 주목을 받게 되면서 이듬해인 1962년에 뉴욕 레오 카스텔리 갤러리에서 열린 개인전에서는 개막도 하기 전에 모든 작품이 영향력 있는 소장가들에게 전부 팔리는 기염을 토했답니다. 아들을 위해 그린 그림 한 점이 무명의 예술가를 현대미술의 새로운 중심에 올려놓은 것입니다.

「꽝!」(1963), 「물에 빠진 소녀」(1963), 「행복한 눈물」(1964) 등에서 볼 수 있는 리히텐슈타인 작품의 특징은 지극히 만화다운 선명한 검은색 윤곽과 형태를 메우는 수많은 망점으로 함축할 수 있습니다. 이 망점들은 그가 직접 그리고 채색한 것이 아니라 구멍 뚫린 판을 사용하는 매우 기계적인 작업에 의한 것이었지요. 소녀의 표정에서 긴장, 갈등, 걱정, 절망, 불행, 자존심 같은 감정을 부각시켜 대중의 공감을 불러일으킬 뿐 자신의 작품에 어떤 개성의 흔적도 드러내지 않았답니다. 여기서 우리는 팝아트의 중립성과 냉정함을 엿볼 수 있고, 이는 추상표현주의와 구별되는 점이기도 하지요. 결국 그는 팝의 소재 차용으로 대성공을 거두었고, 1965년에는 넓은 붓 자국을 만화 양식으로 변형한 대규

그림 126. 리히텐슈타인, 「행복한 눈물」, 캔버스에 마그나, 96.5×96.5cm, 1964
기쁨의 눈물을 쏟아내려는 순간의 극적 장면을 간결한 선과 망점으로 묘사했다. 행복한 눈물이 70억 원에 낙찰되었다는데, 과연 슬픔의 눈물은 얼마일까?

## 캐프로(Allan Kaprow, 1927~2006)

1950년 컬럼비아 대학에서 미술사를 배웠고, 56년과 58년 사이에는 존 케이지에게서 음악을 배운 후 여러 대학에서 학생들을 가르쳤다. 미술에서 장인정신과 영구성을 버리고 사라지기 쉬운 재료를 도입할 것을 주장한 그는 회화는 "조정되고 감상되는 것"이며 환경미술은 "발을 들여놓는 것"이지만, 해프닝은 관람자의 참여를 끌어들이는 것이며 더이상 미술관과 화랑에 국한되지 않는 실제적인 '이벤트'라고 했다. 그는 1960년대에 예술과 실제 경험 사이의 경계를 파괴하면서 일상의 연장선에서 해프닝을 발전시켰다. 해프닝은 '자발적이며 줄거리가 없는 연극 같은 이벤트'라는 현대의 예술 표현으로 알려지게 되었다.

모 연작 실험으로 나아갔답니다. 이후에는 세잔, 마티스, 피카소, 몬드리안 등을 위시한 현대 유럽 거장들의 작품과 아르 데코 디자인, 고대 그리스의 신전 건축과 정물화 등을 참고해 이를 재해석하는 것으로 작업 방향을 확대했고, 표현 방법도 훨씬 자유로워졌습니다. 리히텐슈타인은 대량생산과 대량소비가 미덕이던 시절 "오늘날 예술은 우리 주위에 널려 있다"라고 선언했답니다. 가장 미국적인 대중매체를 가장 미국적인 전달 방법으로 담아냄으로써 미국과 미국인의 전형을 보여주었지요. 그는 무엇이 예술이고 무엇이 아닌지를 고민하며 일상과 예술의 경계를 허문 진정한 팝아트 화가였습니다.

## 대중의, 대중에 의한, 대중을 위한 미술: 앤디 워홀

워홀Andy Warhol, 1928~87은 1928년 8월 6일 미국 펜실베이니아 피츠버그에서 슬로바키아 이민자의 아들로 태어났습니다. 1949년 피츠버그 카네기 공과대학에서 산업디자인을 전공한 후 뉴욕에 정착하여 잡지 삽화와 광고 등을 제작하며 상업미술가로 꽤 이름을 날렸습니다. 1960년 기존의 상업미술 대신 순수미술로 전환해 배트맨, 슈퍼맨 등 연재만화의 인물 연작을 그렸으나 주목받지는 못했습니다. 워홀은 1962년 캠벨 수프 깡통이나 코카콜라 병, 달러 지폐, 메릴린 먼로 같은 유명인의 초상화를 실크스크린으로 찍은 작품을 뉴욕 시드니 재니스 갤러리에 전시해 주목받으며 단숨에 인기 작가의 반열에 들었습니다.

그가 선택한 작품 주제는 대중잡지 표지나 슈퍼마켓 진열대 위에 있는 흔한 것들이었으며 워홀은 그것을 조수들과 함께 자신의 작업실이자 제작 공장인 '팩토리'에서 대량생산하고 상품화했지요. 스스로 기계이기를 원했던 워홀은 기계 같은 방식으로 미술을 창작했고, 기계를 통해 무한 복제된 이미지도 그의 명성과 함께 증식을 거듭했습니다. 그는 미술의 고급화를 조롱했고 미술을 끊임없이 반복되는 광고 현

그림 127. 워홀, 「캠벨 수프 통조림」, 캔버스에 실크스크린 잉크와 종합 폴리메르페인트, 183×254cm, 1962, 테이트 갤러리
대량생산과 소비, 대중의 욕망, 대중매체의 권력 등을 비웃고 있다. 깡통의 지루하고 세속적인 느낌은 발표 당시 큰 물의를 일으켰다. 워홀은 어느 인터뷰에서 "나는 상업미술가에서 사업미술가로 성공할 것이다"라고 말하기도 했다.

그림 128. 워홀, 「오렌지 메릴린」, 캔버스에 합성 중합체와 실크스크린 잉크, 50×
40.5cm, 1962
1962년 8월 5일, 메릴린 먼로가 의문사하자 즉각 그녀를 작품에 등장시켰다. 워홀의 판
화는 끊임없이 소비되고 무한정 생산되었다. 스타뿐 아니라 대통령 부인이나 지명수배자
조차도 가리지 않고 소재로 삼았다. 미국을 대표하는 팝아트 화가답게 그의 작품은 자본
주의와 대량생산이 절정에 이르렀던 당시 미국 사회를 꼭 닮아 있다.
그림 129. 워홀, 「마오」, 아크릴화, 208×145cm, 1972, 프뢸리히 컬렉션, 슈투트가르트
1972년은 중국과 미국이 수교하던 해이다. 마오는 중국의 우상이었고, 당시 세계에서 대
중에게 가장 잘 알려진 인물이었기 때문에 워홀은 그를 소재 삼아 강력한 색과 이미지로
그렸다.

상으로 여기며 일반 대중의 눈높이로 끌어내리고자 했답니다. 1963년 첫 영화 「잠」을 촬영한 이후 실험영화 만드는 일에 전념하기 위해 회화와 작별을 선언한 워홀은 총 280여 편의 다양한 영화를 찍기도 했습니다. 한편 1968년에는 팩토리 일원이자 그의 실험영화에 등장하기도 했던 제자에 의해 저격당하고 극적으로 살아나는 사건을 겪으며 미국 미술계의 화제의 인물이 되었지요.

1970년대부터는 '마오' 연작을 시작으로 사교계와 정치계 인물의 초상화를 그리며 다시 그림 그리기에 전념했습니다. 워홀은 '팝의 교황'으로 불리며 대중미술과 순수미술의 경계를 무너뜨렸고 미술뿐만 아니라 영화, 광고, 디자인 등 시각예술 전반에서 혁명을 주도했지요. 그는 동시대 문화와 사회에 대한 날카로운 통찰력과 이를 시각화하는 직관으로 이미 살아 있는 전설이 되어 있었습니다. "당신이 팝아트를 보는 순간 미국을 전과 같은 눈으로 볼 수 없을 것이다"라고 떠벌리고 엉뚱한 짓거리와 과격한 발언을 즐기며 자신의 예술을 '세상의 거울'이라고 뽐내던 워홀은 1987년 2월 22일 담낭 수술 중 페니실린 알레르기 반응으로 인한 합병증으로 세상을 떠나고 말았습니다.

# 미술을 만드는 기계로서의 아이디어 2..

## 개념미술

| | |
|---|---|
| **주제** | 창조적 아이디어 |
| **기법** | 행위, 레디메이드, 설치 |
| **대표 화가** | 코수스, 스미스슨, 자바체프 |
| **분위기** | 반 미술적 제작 태도 관념에서 나온 가치성에 의미 부여 |

　제2차 세계대전 이후 미술의 특징은 두 가지로 요약할 수 있습니다. 20세기 초반에 나타난 여러 가지 유파가 공존하고 변형되는 가운데 대표적인 양식을 꼽기 어렵다는 점과, 다양한 실험을 추구한 결과 기법이 다양해지고 장르들이 혼합되고 붕괴되는 현상이 활발해졌다는 것입니다. 이러한 사실은 종례의 방법으로는 표현할 수 없을 정도로 예술의 개념 자체가 폭발적으로 확장되었다는 것을 말해줍니다.

　팝아트가 관심의 중심에서 비켜날 즈음인 1970년대 초반, 추상표현주의와 팝아트 그룹 주변을 어슬렁거리던 뒤샹의 지지자들이 모습을 드러내기 시작합니다. 진정한 미술은 '창의적인 아이디어'에서 출발한다고 여긴 이들은 손으로 그려서 얻어지는 미술은 역사의 호기심 거리에 불과하다고 주장하며 "미술은 죽었다"라고 외쳤습니다. 완성된 작품보다 개념을 중요하게 여겼기에 이들은 개념미술가 Conceptual Artist라고 불렸습니다. 개념은 이미 1917년에 발표했던 뒤샹의 기성품-소변기 사건에서 문제가 되었지요. "나는 아이디어에 관

심이 있지, 오직 망막에만 호소할 뿐인 결과물에는 흥미가 없다"라는 뒤샹의 주장과 '표현되지 않은 것이라도 의도된 선택'으로서 충분한 의미가 있다는 충격적인 외침이 50년이 지나 강력한 지지자들을 만나게 된 것입니다.

솔 르윗은 "비록 눈에 띄지 않더라도 아이디어는 완성된 생산물만큼이나 중요한 미술작품이다. 아이디어는 미술을 만드는 기계다!"라는 말로 개념미술의 의미를 요약했지요. 개념미술가들도 대부분 작

## 르윗(Sol LeWitt, 1928)

솔 르윗은 1928년 미국 코네티컷 주 하트퍼드에서 태어났다. 1949년 시라큐스 대학을 졸업하고 한동안 건축가 사무실과 광고회사에서 그래픽디자이너로 근무했다. 1965년까지 뉴욕 현대미술관 안내 창구에서 일하면서 미술관 가이드로 근무하던 로버트 맨골드, 댄 플래빈 등과 만났다. 이들 모두 곧 도널드 저드, 프랭크 스텔라, 아그네스 마틴 등과 더불어 미국 미술계의 새로운 흐름으로 각광받게 되는 미니멀리즘 미술운동의 대표 작가

르윗, 「멀티플 피라미드」, 벽에 색 잉크, 196×381cm, 1986

들로 부상한다. 미니멀리즘은 미술작품을 개인의 감성과 사물 이미지의 재현 수단이 아니라 선, 색, 면 등 기본 조형체로 이뤄진 구조물로 환원하는 미술 경향을 보였다. 이들 미니멀리즘 작가들은 기하 형태와 일정한 수학적 규칙에 의한 반복을 통해 시각적 질서가 엿보이는 작품을 제작하길 즐겼다.

품을 만들었으나 전통 회화 기법에서는 멀리 벗어나 있었답니다. 그들은 미술작품에서 형식 자체를 추방하려고 했지요. 개념미술은 결과물보다는 예술가의 행위나 사상을 담은 아이디어를 강조했으므로 여러 가지 장르를 포용할 수 있게 됩니다. 이외에도 개념미술의 추종자들은 대중 앞에서 자신의 몸을 제작 도구로 사용하는 퍼포먼스, 서로 관련 없는 사물들을 특정한 곳에 쌓아두고 관객들을 낯선 환경에 끌어들여 작가가 관심 있는 사회 문제에 동참하게 하는 설치미술 등 총체적 예술Total Art로 나아가게 됩니다. 이렇듯 개념미술 작가들은 자신들의 행위를 사건과 기록으로 남겨 미술 창작의 영역을 확장했던 것입니다.

## 개념의 귀재들 : 코수스, 스미스슨, 자바체프

### 코수스

코수스Joseph Kosuth, 1945~ 는 1945년 1월 31일 오하이오 주 털리도에서 태어났습니다. 1955년에서 1962년까지 털리도 박물관 디자인스쿨에서 공부한 후 1963년 클리블랜드 미술학교에 입학했고 이듬해 파리로 가서 유럽 여러 나라와 북아프리카를 여행했지요. 1965년 뉴욕으로 이주한 후에는 비주얼아트스쿨에서 공부를 계속했답니다. 1967년 뮤지엄 오브 노멀 아트를 설립하고 첫 개인전을 열었으며 1968년부터 모교인 비주얼아트스쿨에서 학생들을 가르치기도 했지요. 미술잡지 편집기자로 일하기도 한 코수스는 비트겐슈타인의 철학에 크게 영향을 받아 개념미술가로서 이론적 배경을 다졌습니다.

**그림 130. 코수스, 「하나이면서 셋인 의자」, 나무의자(높이 82.2cm), 사진(91.4×61cm), 설명문(61×63.5cm), 1965, 뉴욕 현대미술관**
실제 의자와 사진, 설명문으로 사유 대상으로서 물체(의자)를 말하고 있다. 현실에 존재하는 사물과 이미지, 언어의 관계를 생각해보도록 유도한다. 관람객을 사유하게 하는 것이 개념미술의 특징이다.

초기 작품에는 어떤 사전적 의미를 두지 않았으나, 1965년 이후에는 작품의 기본 요소로 언어를 중시했습니다. 언어 역시 초기에는 백과사전식 정의를 분석하는 것이었으나, 나중에는 철학과 심리학 텍스트로 폭을 넓혔답니다. 자신의 논문 「철학 이후의 미술-1969」에서 코수스는 미술을 만드는 기계로서 아이디어에 대한 개념미술가의 입장을 지적으로 밝혔습니다. 주요 작품인 「하나이면서 셋인 의자」(1965)는 개념미술을 쉽게 이해할 수 있는 예이지요. 실제 의자는 하나이지만 사진과 설명을 통해 눈에 보이지는 않아도 상상할 수 있지요. 흥미로운 것은 의자를 치우고 사진과 설명서를 떼어버리면 작품은 사라지고 기록만 남게 된다는 점인데, 이는 사고팔 수 있는 상품으로서의 미술보다 '아이디어'에 예술의 진정한 의미를 두고 있음을 보여준다고 하겠습니다.

### 스미스슨

스미스슨Robert Smithson, 1938~73은 미국 뉴저지 주 퍼세이익에서 태어났습니다. 스미스슨은 대지미술의 대표 작가 중 한 사람이며 이론가이자 비평가로도 활발하게 활동했지요. 그는 화랑이나 미술관 같은 제도적 기관을 일종의 '문화 감옥'이라고 여기고 자연사 박물관, 스톤헨지나 돌무덤 등을 찾아다녔고 퇴적지, 폐광, 사막, 오염된 강을

즐겨 탐방했으며 지구과학 관련 책을 탐독했답니다. 그는 그려야 한다는 회화의 표현 조건에서 벗어나 자연과 선사시대로 눈을 돌렸으며 자연에 순응하며 예술 행위를 통해 자연을 새롭게 조명하는 일이 더 솔직하고 진실한 예술이라고 생각했지요.

1968년 뉴욕 드윈 갤러리에서 대지를 파고 채집하고 검증하여 대지에 어떤 행위를 남기려는 예술을 모색하는 〈대지미술 그룹전〉을 가진 후 「아스팔트 런다운-이탈리아 로마, 1969」, 「부서진 원-네덜란드 엠멘, 1971」 같은 대지미술 작품과 사진과 조각을 발표했습니다. 1970년 미국 유타 주 솔트레이크시티의 그레이트솔트 호에 설치한 「나선형 방파제」는 스미스슨의 대표작이지요. 6,650톤의 돌과 흙을 쏟아 부어 만든, 나선 너비 4.6미터, 총 길이 457.2미터에 달하는 엄청난 규모의 방파제랍니다. 이 방파제가 나선형을 하고 있는 것은 태곳적부터 이 소금호수가 지하수로 태평양과 연결되어 있어 소용돌이가 생긴다는 전설을 상기하기 위해서였다고 하는군요. 그는 이 작품을 통해 오랜 시간에 걸쳐 방파제 돌에 소금 결정이 형성되는 모습과 미생물의 번식, 침수 등으로 변화하는 방파제의 모습을 보여주었습니다. 이 작품을 직접 혹은 사진으로 접하고 그 전설을 반추하게 함으로써 태고의 시간과 대화하게 하고자 한 것이지요. 「나선형 방파제」는 완성 직후 수면이 상승해 한동안 물속에 잠겼다가 몇 해 후 소금 결정

**그림 131. 스미스슨, 「나선형 방파제」, 나선의 폭 4.6m, 총 길이 457.2m, 1970, 미국 유타 주 솔트레이크시티**
스미스슨의 아이디어(개념)와 6,650톤의 돌과 흙을 옮긴 트럭, 중장비 기사들과 노동자들의 손에 의해 탄생한 작품이다. 자연의 재인식, 창조적 응용, 문명의 회귀를 암시한다.

이 맺힌 돌들과 함께 다시 떠오르면서 작가의 제작 의도를 보여줄 수 있게 되었답니다.

그의 대지미술은 작품 성격상 기록 사진이 가장 중요한 부분입니다. 이런 사진들은 '개념사진'으로 일컬어지면서 동시대 급진 사진가들에게 많은 영향을 주었고 그 자신도 사진가로서 중요하게 평가받기도 했답니다. 1973년 여름, 스미스슨은 제작 중이던 대지미술을 촬영하기 위해 저공비행을 하던 중 불의의 추락사고로 사망했습니다.

### 자바체프

1935년 6월 13일 불가리아 가브로브에서 출생한 자바체프<sup>Christo Javacheff, 1935~</sup>는 소피아 미술학교에서 회화를 전공한 후 1958년 파리를 거쳐 1964년 뉴욕에 정착했습니다. 그는 초기의 소규모 포장 작업에서 출발해 강 위에 떠 있는 섬들을 분홍빛 천으로 감싸고(플로리다, 1980~83), 퐁네프를 온통 천으로 덮어버리는가 하면(파리, 1975~85), 해안가 절벽과 바위들을 포장하는 작업(시드니, 1969) 등을 통해 설치미술가로 널리 이름을 알렸습니다. 그의 작업은 미술의 상업화에 대한 부정과 '땅으로 돌아가자'라는 탈도시주의에 입각한 반문명적 문화현상에서 발전한 것이랍니다.

그의 대표작이라 할 수 있는 「달리는 울타리」는 1972년과 76년 사이에 캘리포니아 해안지방인 마린과 소노마 군에서 제작한 것으로 광활한 미국 서부의 언덕과 계곡, 들판을 거쳐 마침내 바닷가에 이르는, 높이 5.5미터 총 길이 39.4킬로미터의 인공 울타리였지요. 법률가, 기술자, 회계사들과 수백 명의 노동자, 수백만 달러의 제작비가 동원되면서도 불과 3,4주 정도의 짧은 기간 동안 전시되는 것에 대해

사람들은 "그토록 많은 재원과 노력을 투자할 필요가 있느냐"라는 질문을 던지기도 하지만 자바체프는 "이 프로젝트는 마음을 상쾌하게 해준다. 어린 시절 추억처럼, 소중하지만 영원할 수 없는 것을 이야기하고 싶다"라고 자신의 작업 의도를 설명했답니다.

보통 작업 비용은 작품 설치를 위해 그린 드로잉이나 판화, 포스터 사진 등을 팔아 충당했

**그림 132. 자바체프, 「달리는 울타리」, 나일론 천과 복합재료, 높이 5.5m, 총 길이 39.4m, 1972~76**
울타리는 캘리포니아 북부 목장지대에서 출발해 태평양에서 끝난다. 59명의 목장 주인을 설득하고 42개월간 설치해서 완성했다. 자연미와 인공미가 절묘하게 조화를 이루며 자연에 대한 경외심과 환경 문제를 환기시키기도 한다.

는데, 그런 바탕작업에는 계획을 현실화하기 위한 세심함과 대범함이 담겨 있었지요. 그의 드로잉들은 세련된 기법으로 또 하나의 예술로 높이 평가받아 2만~40만 달러에 거래되기도 한답니다. 자바체프는 '예술은 소유할 수 있고, 영원히 존재한다'라는 고정관념을 허물고 자유의 미술, 빛과 대기와 반응하고 호흡하는 미술, 사람들이 만져볼 수 있는 미술의 자유를 찾는 것이야말로 설치작업의 목표이자 주제라고 말했습니다.

# 끊임없이 진화하는 복합 생명체

포 스 트 모 더 니 즘 · 비 디 오 아 트

| | |
|---|---|
| 주제 | 인물, 도시 풍경, 이미지 |
| 기법 | 새로운 구상 표현 복합적인 미디어 영상 |
| 대표 화가 | 펄스타인, 호크니, 백남준 |
| 분위기 | 일상의 무의미성과 다양한 초상, 유머 |

TIP

**베네치아 비엔날레**

이탈리아 베네치아에서 2년마다 개최되는 국제미술전. 1895년 이탈리아 국왕의 25번째 결혼기념일을 축하하여, 베네치아 시 주최로 창설된 미술전시회로, 1930년부터는 국가 주최로 개최되었다. 가장 오래되고 영향력 있는 국제 미술행사이며, 세계 현대미술의 흐름을 파악할 수 있는 장이다. 한국 작가가 처음 참가한 때는 1986년이며, 1993년 제45회 때 백남준이 독일 대표로 참가, 황금사자상을 수상했다. 1995년에는 100주년을 맞아 한국관이 동양에서는 일본에 이어 두 번째로 개관되었고, 설치미술가 전수천이 특별상을 수상했다.

20세기의 서양 미술은 1950년대를 전후하여 유럽과 미국이 연출한 선의의 예술 주도권 경쟁 속에서 진화해왔습니다. 한때 가장 미국적이며 세계적인 미술로 선전되며 큰 위력을 발휘했던 추상표현주의는 상대적으로 많은 도전을 받게 됩니다. 1960년대 미국의 문화 위상을 대변한 팝아트는 생명력이 길지 못했지만, 앞장에서 살핀 개념미술에 이르기까지 미국은 세계 미술문화의 중심에 위치합니다. 그러나 과거를 외면하고 현재와 미래로만 향하는 미술에 사람들은 회의를 느끼기 시작합니다. 광고, 잡지, 텔레비전, 영화가 눈부신 진보를 거듭하며 관중의 관심을 모으는 데 반해 미술은 깜짝쇼와 극단적인 자기 고집에만 빠져 외면을 받게 된 것이지요. 다시 말해 미술은 기능과 형식이 분리되어 미술 본래의 역할과 의미를

상실한 것입니다.

　이해하기 힘든 추상과 경박한 팝, 아이디어에만 빠져 있는 듯한 개념미술을 뒤로하고, 1980년대에는 다시 형체를 알아볼 수 있는 이미지와 구상미술이 전면에 나서면서 신표현주의 붐이 일었고 유럽 미술계가 다시 기지개를 펴기 시작합니다. 편협한 역사주의를 수정하고 상대성과 다양성을 인정하며 삶의 총체적인 접근 가능성을 제시하고자 했던 것이지요. 이탈리아의 베네치아비엔날레와 독일의 도쿠멘타는 얼마간 위축되었던 유럽의 현대미술에 힘을 불어넣어주는 두 개의 축을 이루었으며 많은 신표현주의 화가를 배출했답니다.

　이렇게 포스트모더니즘(동시대 미술)은 과거의 전통을 기초로 반성적이고 다원화된 새로운 미술을 보여주기 시작했습니다. 한 세기 동안 거의 사라졌던 인물과 사실적 이미지가 신사실주의와 신표현주의 작가들에 의해 되살아나게 된 것입니다.

## 다시 붓을 들다 : 펄스타인, 에스테스, 호크니

### 펄스타인

　펄스타인Philip Pearlstein, 1924~ 은 미국 펜실베이니아 주 피츠버그에서 태어나 카네기공과대학에서 공부했으며, 뉴욕대학교에서 예술사로 석사학위를 받았습니다. 현대 신사실주의 유파의 혁신적인 작가 중 한 사람으로 사진이나 카메라를 사용하지 않으면서도 극도의 사실성을 띤 생명력 넘치는 누드화를 즐

**TIP**

**도쿠멘타**

1955년 독일의 카셀에서 처음으로 열린 국제미술전람회. 1960년 제2회전이 열린 이후 4년마다 개최되다가, 1972년부터 5년 주기로 바뀌었다. 카셀미술학교장 보데, 카셀 시장 브라넬, 미술사가 하우프트만이 중심이 되어 운영되며, 현대미술의 새로운 동향을 소개하는 것을 목표로 한다.

**그림 133.** 펄스타인, 「다리를 꼬고 앉은 모델과 놀이공원 사자」, 캔버스에
유채, 92.1×121.9cm, 1998, 캔자스 캠퍼 현대미술관
카메라를 이용하지 않고 직접 자연의 풍경이나 모델을 극사실적으로 그
렸다. 과감한 절단과 뚜렷한 명암으로 무표정하고 냉정한 현대인의 비인
간화된 모습을 보여준다.
**그림 134.** 에스테스, 「광장」, 1974, 앨런 스톤 갤러리
대도시의 도로, 상점, 간판, 자동차, 건물 유리벽에 비치는 풍경 등을 즐겨
그렸으며, 주관성을 배제한 화면에 메마른 감성이 감도는 것이 특징이다.

겨 그렸답니다. 그림의 대상들은 파격적
인 절단과 거친 명암을 통해 비인간화된
모습으로 나타나는데, 이러한 특성은
「다리를 꼬고 앉은 모델과 놀이공원 사
자」에 잘 나타나 있지요. 모델의 감정 묘
사는 의도적으로 피하고 나체와 놀이공
원 사자를 담담하게 그렸으며 인체도 마
치 실내의 일부인 것처럼 무표정하고 냉
정하게 표현했답니다. 전통적인 리얼리
즘을 다시 한번 생명력 넘치는 예술로
부활했다는 평가를 받고 있습니다.

### 에스테스

에스테스Richard Estes, 1936~ 는 미국 일리
노이 주 키워니에서 태어나 아트 인스티
튜트 오브 시카고에서 공부했습니다.
1959년부터 뉴욕에 머무르며 판화 제작
에 힘을 기울이다 1966년부터 전업화가
로 활동하기 시작합니다. 1968년 뉴욕
앨런스턴 갤러리에서 첫 번째 개인전을
가진 이후 1960년대 말부터 극사실주의
분야를 이끄는 중심인물로 떠올랐습니다.

초기에는 인물을 중심 소재로 삼았지만 1967년 무렵부터는 건물
묘사에 초점을 맞췄지요. 흔히 볼 수 있는 거리 풍경을 묘사한 작품

이 많은데, 특정 풍경을 여러 장의 사진으로 촬영하고 각각의 사진을 캔버스 위에 붙여 채색하는 방식을 즐겨 사용했지요. 「울워스 백화점」과 「광장」 등의 작품은 사진기 앵글이 잡아내지 못하는 것들까지 사진보다 더욱 선명하게 그려내려는 의지를 보여줍니다. 극사실기법이 주는 숨 막히는 냉정함과 비인간적인 즉물적 화풍에서 현대의 일상이 무의미하게 재현되고 있습니다.

## 호크니

1937년 7월 9일 영국의 요크셔 주 브래드퍼드에서 출생한 호크니David Hockney, 1937~ 는 브래드퍼드 예술대학과 런던에 있는 로열아카데미에서 공부했습니다. 그는 그림뿐 아니라 오페라나 발레를 위한 무대 디자이너로서도 국제적인 명성을 얻었으며 『호크니가 쓴 호크니』(1976), 『펜과 연 그리고 잉크와 함께한 여행』(1978), 『중국 일기』(1983) 등 책도 여러 권 썼답니다. 화가이자 사진작가인 그의 작품은 팝아트와 사진에서 유래한 객관적 사실성을 추구하며 자전적인 내용을 담고 있기도 합니다.

그는 인물의 감정을 배제한 신사실주의 화가들과 달리 현대 도시 풍경과 현대인의 모습을 명랑하고 재치 있게 표현했지요. 미국 캘리포니

**그림 135. 호크니, 「다이빙」, 캔버스에 아크릴, 252.5×243.9cm, 1967, 런던 테이트 모던 갤러리**
구름 한 점 없이 맑고 따뜻한 캘리포니아의 저택을 배경으로 하고 있다. 한없이 여유롭고 나른한 분위기 속에 덧칠한 흰색 물줄기가 엉뚱한 느낌을 주는 동시에 휴식의 행복감을 선사한다.

아에서 주로 머물며 화려한 색깔로 수영장을 그리기를 즐겼답니다. 「다이빙」은 캘리포니아의 맑고 푸른 하늘 아래 흔히 볼 수 있는 야자수가 서 있고 현대식 저택의 수영장에서 누군가가 방금 다이빙한 장면을 사진기처럼 포착한 명랑한 그림입니다. 선이나 형태, 색과 질감까지 깨끗하게 처리한 화면은 현대인의 낭만과 즐거움을 경쾌하게 전하고 있지요.

호크니의 작품은 미국인의 기호에 적절히 들어맞아 수영장 제조업자를 포함한 많은 후원자를 얻으며 큰 성공을 거두었답니다. 일상적이고 도시적인 주제를 현재진행형의 '현대성'으로 자리매김한 대표 작가라 하겠습니다.

## 영상의 붓으로 현대를 아우르다 : 백남준

20세기는 후반으로 올수록 정보화·세계화 현상이 빨라지며 어느 지역도 우월성을 주장할 수 없게 되었습니다. 어느 때보다 다양성을 뽐내며 국제화가 진행되는 가운데 여러 장르가 사이좋게 공존하며 다양한 표현의 자유를 획득했지요. 많은 현대예술가들이 사진과 비디오, 컴퓨터로 만든 다양한 이미지를 사용함으로써 현대 과학의 혜택을 마음껏 누리게 되었지요.

대표적인 작가는 자랑스럽게도 한국인인 백남준1932~2006이랍니다. 그는 1960년경부터 텔레비전 수상기와 컴퓨터 화면을 통해 영상, 과학기술, 인터넷이 현대미술과 현대인의 삶을 장악할 것이라고 정확하게 예측하고 비디오아트의 실험을 감행했습니다. 텔레비전 매체를

소재 삼음으로써 예술 표현의 기존 질서에 충격을 주었지요.

비디오아트는 수동적인 관람을 허용하기보다 상황을 뒤집는 돌발성과 유머로 관람자와의 소통을 요구하며 영상 혁명을 통해 새로운 가능성과 방법을 제시했답니다. 그는 "비디오아트는 단지 보는 것만으로는 시시해질 것이다. 역시 투 웨이(소통)를 통해 재미있는 작품이 나올 것이며, 또 가상현실도 바로 그런 것이 될 것이다"라고 말했습니다. 기계와 대화하는 '투 웨이 시스템'이나 실제와 다른 공간을 여행한다는 가상현실의 공간이 이제까지의 인간상을 서서히 바꿔가리라는 점에서 포스트 휴먼 현상이 미술에도 찾아올 것이 분명하다고 예언한 것이지요. 비디오아트는 무섭게 발전하는 인공위성과 레이저, 광통신 기술까지 예술 소통의 도구로 통합하면서 앞으로 미술을 견인하고 확산해나갈 것입니다.

백남준은 1932년 7월 20일 서울에서 방직회사를 운영하던 거부 백낙승의 막내아들로 태어났습니다. 1949년 홍콩 로이든 스쿨을 졸업한 후 일본으로 건가 도쿄대학에서 미술사학을 공부한 후, 1956년 독일로 유학을 가 현대음악의 중심지였던 뮌헨 루트비히 막시밀리안 음악대학을 다녔지요. 그 뒤 유럽과 미국을 오가며 전위적이고 실험적인 미술집단인 '플럭서스'의 일원으로 활동하면서 피아노 공연(독일 뒤셀도르프, 1959), 피아노포르테 연구 공연(1960), 〈뮤직 일렉트로닉 TV〉(1963) 등 전위적이고 실험적인

TIP

## 플럭서스

플럭서스는 '변화', '움직임', '흐름'을 뜻하는 라틴어에서 유래한다. 1960년대 초부터 1970년대에 걸쳐 일어난 국제적인 전위예술 운동으로, 플럭서스라는 용어는 리투아니아 출신의 미국인 마키우나스가 1962년 독일 헤센 주의 비스바덴 시립미술관에서 열린 〈플럭서스─국제 신음악 페스티벌〉의 초청장 문구에 처음 사용하면서 널리 알려졌다. '삶과 예술의 조화'를 기치로 내걸고 출발한 플럭서스 운동은 이후 유럽과 미국, 아시아 등지로 빠르게 파급되어 전세계에서 거의 동시에 나타났다. 이것은 작가들이 여행과 편지 교환 등을 통해 활발하게 교류했기 때문인데, 이들은 엽서 형태의 콜라주나 소규모 작품을 서로 주고받는, 우편미술(메일아트)을 통해 교류의 폭을 넓혀갔다. 대표적인 예술가로 마키우나스, 히긴스, 케이지, 보이스, 무어맨, 존슨, 백남준 등이 있다.

그림 137. 백남준, 「TV 첼로」, 3개의 텔레비전 모니터 2줄의 첼로 현, 1971, 뉴욕 보니노 갤러리
샬럿 무어맨이 연주하는 TV 첼로의 수상기는 녹화 또는 생중계되는 화면을 보여주었고 때로는 첼로 현과 연결되어 이미지와 전자음향의 상호작용을
통해 변화무쌍한 영상을 보여준다.

그림 138. 백남준, 「다다익선」, 1,003대의 텔레비전 모니터, 높이 18.5m, 최대 지름 7.5m, 1988, 과천 국립현대미술관
비디오아트에 대해 백남준은: "다 빈치처럼 정확하고, 피카소처럼 자유분방하며, 르누아르처럼 호화로운 색채로, 몬드리안처럼 심원하게, 폴록처럼 야
생적으로 표현할 수 있다"라고 했다. 「다다익선」의 텔레비전 모니터는 그들이 가진 요소를 시간으로 분해해 색채들로 재구성하는 현대회화인 셈이다.

    공연과 전시회를 활발하게 선보였습니다.

    1963년 독일 부퍼탈 파르니스 화랑에서 첫 개인전을 연 백남준은
드디어 '비디오아트의 창시자'로 서양 미술계의 주목을 받게 되지요.
1964년 이후 평생의 활동무대가 되는 미국 뉴욕으로 거처를 옮긴 후
1969년 미국에서 샬릿 무어맨과 공연하며 비디오아트를 예술 장르
로 편입시킨 선구자라는 호평을 받게 되었습니다. 1984년 새로운 과
학기술로 지구가 하나 된다는 점을 예측한 위성 텔레비전 쇼「굿모닝
미스터 오웰」을 발표하면서 국내에 이름이 알려졌으며, 88서울올림

픽 기념작 「손에 손 잡고」의 위성 영상쇼와 비디오 탑 「다다익선」을 통해 또 한 번 전 세계에 그 이름을 각인시켰답니다. 「손에 손 잡고」는 동서의 만남이라는 특정 주제를 소통 문제로 부각한 공연이었지요. 백남준은 동양인과 서양인의 지역·이념적 차이가 예술과 스포츠, 즉 비정치적 교류에 의해서만 해소할 수 있다고 믿고 '예술과 스포츠의 칵테일'이라는 새로운 미학적 시각을 보여주고자 했던 것입니다.

「다다익선」은 1,003대의 모니터를 원통형으로 쌓아올린 영상 탑으로 과천 국립현대미술관 중앙 홀에 설치되어 있습니다. 88서울올림픽을 기념해 제작된 이 거대한 탑은 백남준의 작품 중 가장 큰 것이며, 한국의 전통 탑 모양으로 만들어 개천절을 상징한다고도 합니다. 그는 1993년 베네치아비엔날레에서 황금사자상을 받으며 맹렬하게 작품 활동을 하던 중 1996년 6월 뇌졸중으로 쓰러져 몸의 왼쪽 신경이 모두 마비되어버렸습니다. 다음해 8월에는 독일 경제월간지 『카피탈』이 선정한 '세계의 작가 100인' 가운데 8위에 올랐고 신체장애를 극복하고 국내외에서 수많은 전시회를 열며 쉼 없는 작품 활동을 보여주었답니다. 백남준은 74세 되던 2006년 1월 29일, 미국 플로리다 주 마이애미에 있는 자신의 아파트에서 평생 작품의 동반자였던 아내 구보타 시게코久保田成子, 1937~ 의 손을 잡고 숨을 거두었습니다. 『타임』지는 열정적인 실험과 창작에 매진해 수많은 찬사를 뒤로하고 떠난 그를 '2006년, 아시아의 영웅'으로 선정하며 애도하였지요. 어쩐지 천상에서 백남준은 "예술? 별거 아니야. 우리 인생 자체가 예술이지"라며 천진난만한 표정으로 웃고 있을 것만 같습니다.

"우리 인생 자체가 예술이야! 예술이 뭐냐고? 사기 치는 거지 뭐……."

| 작가 | 사조 | 대표 작품 | 주요 특징 | 화필 |
|------|------|-----------|-----------|------|
| 리히텐슈타인 | 팝아트 | 「행복한 눈물」 | 중립적인 냉정함 일상과 예술의 경계를 허묾 | |
| 워홀 | 팝아트 | 「오렌지 메릴린」 | 가장 대중적인 소재를 실크스크린으로 찍음 | |
| 코수스 | 개념미술 | 「하나이면서 셋인 의자」 | 미술의 상품화보다 '아이디어' 자체에 예술의 의미 부여 | |
| 스미스슨 | 개념미술 | 「나선형 방파제」 | 그린다는 의미를 벗어나 대지(자연)에 행위를 남기려 함 | |
| 자바체프 | 개념미술 | 「달리는 울타리」 | 예술은 소유할 수 있고 영원하다는 고정관념을 깸 | |

| 작가 | 사조 | 대표 작품 | 주요 특징 | 화필 |
|---|---|---|---|---|
| 펄스타인 | 포스트 모더니즘 | 「다리를 꼬고 앉은 모델과 놀이공원 사자」 | 감정 묘사를 피함 극도로 사실적이고 냉정한 인물 표현 | |
| 에스테스 | 포스트 모더니즘 | 「광장」 | 극사실 기법으로 냉정하고 비인간적인 현대미를 표현 | |
| 호크니 | 포스트 모더니즘 | 「다이빙」 | 현대 도시와 현대인의 감정을 명랑하고 유쾌하게 그림 | |
| 백남준 | 비디오아트 | 「다다익선」 | 예술의 기존 질서에 충격을 주는 역발상 기계와 대화하는 가상현실 공간 연출 | |

| 시대의 변화 | 연대 | 미술의 변화 |
|---:|:---:|:---|
| 미국, 수소폭탄 실험 성공 발표 | 1952 | |
| 바르샤바조약 체결 | 1955 | |
| 소련, 세계 최초의 인공위성 스푸트니크호 발사 | 1957 | |
| 구겐하임 미술관 건립 | 1959 | |
| 미국, 쿠바 봉쇄 | 1962 | 워홀, 「오렌지 메릴린」 그림 |
| 베트남전 발발 | 1964 | |
| | 1965 | 코수스, 「하나이면서 셋인 의자」 제작 |
| 중국, 문화대혁명 | 1966 | |
| 아폴로 11호 달 착륙 | 1969 | |
| | 1971 | 백남준, 「TV 첼로」 제작 |
| 미국과 중국, 정상회담 | 1972 | |
| | 1973 | 핸슨, 극사실 조각 「문지기」 제작 |
| 프랑스 퐁피두센터 완공 | 1977 | |
| 소련, 아프가니스탄 침공 | 1979 | |
| | 1983 | 펄스타인, 신사실주의풍의 그림 제작 |
| 소련, 고르바초프 집권 | 1985 | |
| 걸프전 발발, 유럽공동체(EU) 통합 | 1991 | |
| 유럽 11개국, 단일통화 유로화 채택 | 1998 | |
| 미국 9.11 테러사건 발생 | 2001 | |
| 이라크전쟁 발발 | 2003 | |
| | 2006 | 백남준 사망 |

『어린이를 위한 세계명화 이야기』, 김선정 지음, 삼성출판사, 2000

『서양미술사』, E. H. 곰브리치 지음, 백승길 · 이종숭 옮김, 도서출판 예경, 1999

『초현실주의』, 호세 피에르 지음, 박순철 옮김, 열화당, 1983

『미술탐험』, 로리 슈나이더 애덤스 지음, 박상미 옮김, 아트북스, 2005

『현대미술사전』, 제라르 듀로조이 편저 · 문장, 박준원 감수, 도서출판 아르떼, 1994

『고흐의 편지』, 반 고흐 지음, 홍순민 옮김, 정음사, 1974

『피카소와의 생활』, 프랑수아즈 지음, 박지열 옮김, 모음사, 1978

『나나와 칸딘스키』, 니나 칸딘스키 지음, 오청자 옮김, 전예원, 1978

『거장들의 자화상』, 마누엘 가써 지음, 김윤수 옮김, 지인사, 1978

『현대미술 감상의 길잡이』, 필립 예나윈 지음, 김영나 옮김, 시공사, 1994

『근대회화소사』, G. 슈미트 지음, 김윤수 옮김, 일지사, 1978

『문학과 예술의 사회사』, 아놀드 하우저 지음, 백낙청 · 염무웅 옮김, 창작과 비평사, 1980

『유럽 미술 산책』, 웬디 베케트 지음, 김현우 옮김, 예담, 2000

『명화를 보는 눈』, 고단수치 지음, 오광수 옮김, 우일문화사, 1978

『그림 아는 만큼 보인다』, 손철주 지음, 효형출판, 1999

『현대미술을 보는 눈』, 김해성 지음, 열화당, 1988

『클릭 서양미술사』, 캐롤 스트릭랜드 지음, 김호경 옮김, 도서출판 예경, 2000

『미술의 유혹』, 줄리언 프리먼 지음, 최윤아 옮김, 예담, 2003

『서양근대회화사』, 오광수 지음, 일지사, 1978

『전위예술이란 무엇인가』, A. 헨리 지음, 김복영 옮김, 정음문화사, 1984

『서양미술사』, 이영환 지음, 박영사, 1971

『시대의 우울』, 최영미 지음, 창작과 비평사, 1997

『미술관 밖에서 만나는 미술이야기』, 강홍구 지음, 내일을 여는 책, 1995

『천년의 그림여행』, 스테파노 추피 지음, 서현주 · 이화진 · 주은정 옮김, 예경, 2005

『세계 미술 대사전 Vol.2』, 방근택 · 김인환 편저, ART PARK, 1996

『서양미술사 100장면』, 최승규 지음, 한명, 2001

『전환기의 미술』, 오광수 지음, 열화당, 1980

『팝아트와 현대인』, 김춘일 지음, 열화당, 1980

『현대미술의 개념』, 니코스 스탠고스 지음, 성완경 · 김안 옮김, 문예출판사, 2000

『미학 미술학 사전』, 다께우찌 도시오 지음, 안영길, 이재언 외 5인 옮김, 미진사, 1989
『라루스 서양미술사Ⅶ-현대미술』, 장 루이 프라델 지음, 김소라 옮김, 생각의 나무, 2005
『현대 세계의 예술가 129인』, 신동아 1월호 부록, 동아일보사, 1978
『원색 세계미술 대사전』, 금성출판사, 1974
세계미술문고, 금성출판사, 1976
세계데생선집, 문화교육출판사, 1976

# 이야기 청소년 서양 미술사

ⓒ박갑영 2008, 2014

| | |
|---|---|
| 1판 1쇄 | 2008년 9월 1일 |
| 1판 6쇄 | 2012년 12월 28일 |
| 2판 1쇄 | 2014년 12월 22일 |
| 2판 6쇄 | 2022년 3월 28일 |

| | |
|---|---|
| 지 은 이 | 박갑영 |
| 펴 낸 이 | 정민영 |
| 책 임 편 집 | 최지영 |
| 편 집 | 임윤정 |
| 디 자 인 | 김은희 홍지숙 최정윤 |
| 마 케 팅 | 정민호 이숙재 김도윤 한민아 정진아 이가을 우상욱 박지영 정유선 |
| 제 작 처 | 더블비(인쇄), 중앙제책(제본) |

| | |
|---|---|
| 펴 낸 곳 | (주)아트북스 |
| 출 판 등 록 | 2001년 5월 18일 제406-2003-057호 |
| 주 소 | 10881 경기도 파주시 회동길 210 |
| 대 표 전 화 | 031-955-8888 |
| 문 의 전 화 | 031-955-7977(편집부) 031-955-2696(마케팅) |
| 팩 스 | 031-955-8855 |
| 전 자 우 편 | artbooks21@naver.com |
| 인스타그램 | @artbooks.pub |
| 트 위 터 | @artbooks21 |

ISBN   978-89-6196-229-2  03600